Fu Lei's Talk on

Fine Arts

傅雷
美術講堂

世界美術名作二十講
與中國書畫

傅雷・著

推薦序
雷大雨多讀傅著

　　世人皆知傅雷爲翻譯大師兼音樂評論家，我在中學時代便捧讀過他精譯的《貝多芬傳》與《約翰‧克里斯多夫》，深受啓示。但是他在美術方面的造詣知者較少。《傅雷美術講堂》一書能在台灣出版，使我們對他的才學有了充分的認識，實爲台灣讀者之幸。

　　書分二部：前半部爲〈世界美術名作二十講〉。此地所謂「世界」其實僅指西方。從文藝復興初期的喬托，歷全盛期的三傑至十七世紀的大師林布蘭、魯本斯，更包羅十八、十九世紀的幾位名家共二十人，傅雷之評述均能深入淺出，簡明扼要，且在宏觀與微觀之間得其平衡。匆匆瀏覽之餘，發現這些講稿竟是他二十六歲所撰，眞令我驚歎他早熟的才情、學養。

　　後半部爲〈美術述評〉、〈美術書簡〉與〈畫苑傳眞〉，不像前

半部那樣井然有序，但對於當時中國藝壇之現象，燭隱顯幽，指陳得失，甚至痛加針砭，亦兼具智勇雙全之膽識。傅雷慧眼早識黃賓虹，當時就虛擬了〈觀畫答客問〉，為他辯護：所用文言，簡潔有力，足見傅雷筆法之寬，當代評家罕能企及。

——余光中

余光中，文壇大師，史家譽為五四以來成就可觀的詩文大家，曾任教於師大、台大、政大、香港中文大學，一九八五年返國任中山大學文學院院長兼外文研究所所長，現為中山大學講座教授；一生從事詩、散文、評論、翻譯等文學創作，著譯作豐富，有《蓮的聯想》、《白玉苦瓜》、《余光中詩選》、《左手的繆思》、《從徐霞客到梵谷》、《英美現代詩選》、《梵谷傳》等近五十部。曾獲國家文藝獎、吳三連散文獎等。

代序
傅雷的藝術哲學

　　傅雷以翻譯包括巴爾札克、羅曼・羅蘭在內的法國文學名著，以及少量英國文學名著享譽讀書界。一般讀者也因此視他爲一位優秀的翻譯家。其實這只是他較爲顯著的一面。隨著《傅雷家書》、《與傅聰談音樂》與《世界美術名作二十講》的出版，他的藝術鑑賞家的另一面，也連同他的廣博的學識、深厚的體驗以及由此產生的精湛見解，有如終於抹掉上面久蒙的塵土的水晶，閃現在我們眼前。

　　《幻滅》、《約翰・克里斯多夫》、《老實人》、《藝術哲學》等法國文學名著的翻譯，態度認眞嚴謹，文筆則由於譯者具有深厚的文學與藝術修養而流暢傳神；傅雷對輸進優秀的文化遺產以及拓展華文讀者的視野作出的貢獻，在現代中國眾多的翻譯家中，恐怕很少幾位能夠和他同排並列。但似乎也由於如此而令人惋惜：要是他不搞翻譯工作，而以藝術理論研究或藝術批評爲專業，他在這一方面作出的貢獻可能更大。

　　現在我們只能以他的幾部著作探索他的美學觀乃至藝術哲學。

一

　　傅雷不憚其煩的訓導傅聰「先爲人，次爲藝術家，再次爲音樂家，終爲鋼琴家」（一九六〇年十二月三十一日家書）。集品格與學藝於一身，他本身就是一個實際的印證。他的這種信條，顯示兩點：一是以儒家思想爲依據的中國知識分子的道德觀念，依舊爲他所奉行；一是他要求從事任何一種藝術的人，不應只通自己的專業，還必須先通「立身」之道，還必須同時兼通自己專業以外的藝術。

　　品格包含情操與氣質；個人高尚品格的培養，也就包含了高尚情操與氣質的培養。從傅雷如何對傅聰的品格進行培養可見：培養來自多方面，而且每一方面都必須竭盡可能的達到精微、深入的境地。基本而重要的幾個方面是：愛國，民族意識，社會責任（屬於情操），風度，情感，鑑賞能力（屬於氣質）。可能會有一些人認爲，要一個專業藝術家去了解國家施行的政策，社會現象，南北朝的清談風氣，或對他分析東西方民族習性的差異，佛教與基督教本質的差異，杜甫、李白、陶潛等人的詩的特點，漢代磚畫、榮寶齋木版水印、文藝復興大師及畢卡索等人的藝術特點……之類的「題外話」，都是不切實際甚至多餘的；其實只要他能領略並靈活吸取，這些看似和他的藝術專業毫無關聯的事項，便自然而然成爲他的品格的組成因素之一。即使像莫札特那樣世間少有、藝術細胞與生俱來的曠世奇才，也從德國童話、寓言乃至日耳曼文化，也從義大利

戲劇以及拉丁文化各方面，取得有益於品格塑造的豐富營養。

自古以來的藝術家中，品格「分裂」——或者比較具體的說，情操與氣質相左的事實也是時有所見的。一個情操卑劣、爲人不齒的藝術家，罕有相當優秀的藝術氣質。部分批評家便因此主張「不該因人廢言」，而應實事求是作出符合科學精神的批判。傅雷對此不以爲然；自始至終信念一貫：品格完善是對任何一個藝術家最基本、也最重要的要求。

<p style="text-align:center">二</p>

藝術作品必須體現希臘的古典主義精神，符合個人的與民族的特性，以及融合東方民族與西方民族的優秀素質，是傅雷藝術哲學的重點，也是他的美學觀的基礎。

一切事物的形成，都有其因緣；傅雷藝術哲學的形成也毫無例外。在中國舊文學以外，他最早是從西方的繪畫和雕刻踏進藝術的堂奧。根據龐薰琹爲《世界美術名作二十講》所作的序文中提供的資料可知：他於「一九二八年初去法國巴黎，一方面在巴黎大學文科學習；一方面到羅浮美術史學校聽課。」一九三一年回中國後，「受聘於上海美術專科學校，擔任美術史課與法文課」，同時撰述《世界美術名作二十講》作爲授課講義，並與倪貽德等編輯《藝術旬

刊》，與劉海粟合編《世界名畫集》。

在西方造型藝術的形形色色的流派裡，義大利文藝復興時期的藝術——特別是達文西、米開朗基羅和拉斐爾三位大師的藝術對傅雷的影響最大。《世界美術名作二十講》中，有關三位大師的藝術的論述，分別占去二講及三講，共計八講。原因固然是由於西方造型藝術發展到文藝復興時期，傳到三位大師手裡，技巧已臻於精確、圓熟、完美的高度；但重要的還是種種僵化的所謂「清規戒律」，種種森嚴的教條和禁錮已爲希臘的古典主義精神所突破，藝術的天地和作品的內涵於是呈現出無限的寬廣、深邃、而且富有人間氣息。

接觸並從事翻譯《約翰・克里斯多夫》和羅曼・羅蘭的其他音樂論著，以及由於輔導傅聰的音樂實踐而更深入理解西方古典音樂大師的藝術之後，達文西、米開朗基羅、拉斐爾等文藝復興大師的神髓，更進而與莫札特、貝多芬、蕭邦、舒伯特、海頓、韓德爾、德布西等音樂大師以及李白、杜甫、陶潛、蘇軾、羅曼・羅蘭、巴爾札克等文學大師的神髓化爲一體，成爲傅雷藝術素養的有機成分。

從天堂回到人間

以經院哲學、禁欲主義爲主導思想的神權，輔以專制、凶暴的

皇權，殘酷的箝制甚至摧殘了科學、文學、藝術的正常發展。自中世紀到十五世紀的幾百年間，幾乎一切有才華的歐洲藝術家，都被迫只能依照掌握神權者和掌握皇權者的意旨進行「創作」，不得逾越雷池一步。如此「創作」出來的作品，自然盡是千篇一律、死氣沉沉的東西。

文藝復興使藝術家的思想從桎梏中解放出來、從天堂回到人間來的同時，也使他們發現，古希臘以人爲中心的傾向，追求健全的感官享受的精神，才是藝術發展的正道，付諸實踐，原來乾癟、刻板的偶像，遂由充滿生命力的形象所取代。同樣屬於神聖家族的成員或聖徒，唐那太羅（Donatello）雕塑的聖約翰、聖喬治，波提切利（Sandro Botticelli）筆下的聖母、聖嬰，達文西、拉斐爾、米開朗基羅筆下的耶穌、聖母、聖嬰、耶和華、天使，以及米開朗基羅雕塑的摩西等等，無論面容、體態或精神都和健全而正常的人毫無差別；甚至耶穌、聖母、聖嬰、天使頭頂的光圈，也不再出現。神聖家族、聖徒的形象如此令人感到親切，那些以凡人爲描繪對象的作品，如達文西的《蒙娜·麗莎》，米開朗基羅的《日》、《夜》、《晨》、《暮》，拉斐爾的《雅典學派》等等，更不在話下。

希臘的古典主義精神貫串傅雷的整個藝術思想；由他又不斷的傳給傅聰。他特地耗費一個月時間，爲傅聰抄出他所翻譯的丹納《藝術哲學》中六萬餘字的第四編〈希臘的雕塑〉，或許便是一個比較顯著的例子。他本身對希臘古典主義精神的體會與見解，散見

《世界美術名作二十講》及《傅雷家書》，尤以後者為詳盡；在〈音樂筆記〉裡，我們即可略見端倪：

> 古希臘人（還有近代義大利文藝復興時期的人）以為取悅感官是正當的、健康的，因此是人人需要的。欣賞一幅美麗的圖畫，一座美麗的雕像或建築物，在他們正如面對高山大海，春花秋月，呼吸到新鮮的空氣，吹拂著純淨的海風一樣身心舒暢，一樣陶然欲醉，一樣歡欣鼓舞。

> ……

> 正因為希臘藝術所追求而實現的是健全的感官享受，所以整個希臘精神所包含的是樂觀主義，所愛好的是健康、自然、活潑、安閒、恬靜、清明、典雅、中庸、條理、秩序，包括孔子所謂樂而不淫、哀而不怨的一切屬性。……

在傅雷眼中，任何強要藝術家遵循的政治條條框框，和神權與皇權的所謂「清規戒律」沒有兩樣，也就是即使對於現實主義藝術創作也只能使其僵化、老化、簡單化，而不能使其富有生命力、感染力。

行雲流水一般自然

藝術必須予人以美感，必須能夠觸動人的美感。反過來看，美

是藝術不可或缺的一種要素。但藝術的繽紛多姿、引人入勝的美，又是流於自然，不見絲毫斧鑿之跡的。《米洛的維納斯》、《賽利尼的維納斯》（殘像）的形體結構或姿態達致和常人一般無異的自然，甚至使人產生一種感覺，即只要多加一口生氣，它們便不再是人工雕成的大理石。

傅雷充分認識到，而且一再強調表現臻於自然對藝術所起的積極作用。他認為「理想的藝術總是如行雲流水一般自然，即使是慷慨激昂也像夏日的疾風猛雨，好像是天地中必然有的境界。一露出雕琢和斧鑿的痕跡，就變為庸俗的工藝品，而不是出於肺腑、發自內心的藝術了」，又認為「一切藝術品都忌做作，最美的字句都要出之自然，好像天衣無縫，才經得起時間考驗而能傳世久遠。」蘇軾《赤壁賦》中的「山高月小，水落石出」之句，老舍的《柳家大院》，他便認為前者寫盡了包括長江赤壁在內的「一切兼有幽遠、崇高與寒意的夜景」，而且文字「多麼平易」；後者則寫得「有血有肉，活得很」。

傅雷的意思很清楚：藝術只有顯得自然，才有真實、完美可言；或者自然、真實、完美其實就是三位一體、氣息共通的因素。

人類共通的語言

不論具有怎樣一種時代氣息，民族或地方色彩，屬於感性產物

的藝術終究還是一種人類共通的、可以領會並接受的特殊語言。莫札特《安魂曲》中傳達的溫和與安詳，貝多芬《命運交響曲》中迴盪的激動與反抗，達文西《蒙娜・麗莎》中流露的純眞與優美，米勒《晚禱》中散發的虔誠與恬靜……等等，都能引起你我內心的共鳴。姑且撇開傅雷融合「東方的智慧、明哲、超脫」與「西方的活力、熱情、大無畏精神」成爲「另一種新文化」的崇高心願，只就藝術而言，他也一再強調藝術的塑造者（包括畫家、雕刻家、音樂家甚至演奏家）只有盡量拓展自己的胸襟，投進大自然裡，投進各民族優秀的藝術作品裡陶冶、浸濡，他的藝術才能不斷顯得清新、意境盎然，並因此而撥動人的心弦與聯想。不同民族的藝術其實都潛在著或多或少或濃郁或淡薄的共通氣息，引致「眞有藝術家心靈的人總是一拍即合」。聆聽韋瓦第的兩支協奏曲，便是他的一次眞實的體驗：

> 情調的愉快、開朗、活潑、輕鬆，風格之典雅、嫵媚，意境之純淨、健康，氣息之樂觀、天眞，和聲的柔和、堂皇，甜而不俗：處處顯出南國風光與義大利民族的特性，令我回想到羅馬的天色之藍，空氣之清冽，陽光的燦爛，更進一步追懷二千年前希臘的風土人情，美麗的地中海與柔媚的山脈，以及當時又文明又自然，又典雅又樸素的風流文采，正如丹納書中所描寫的那些境界。

> 藝術在孤獨中完成：傳出的脈搏或訊息卻無遠不至，

無時不在。這是藝術的一種頗爲別致的特點。倘若無脈搏
和訊息可傳，即使是在眾力之下完成，充其量也只能成爲
有關事物的化石，而不是藝術。

<div align="center">三</div>

徒有創作意念，並不足形成藝術；──或者明確一點的說，並
不足形成完美、動人的藝術。根據具體內容或具體情況，運用適當
與精巧的表現手法，藝術才有可能達致完美、動人的境界。

傅雷非常注重藝術的塑造方法。進一步探究，我們還可發覺，
他對運用怎樣的技巧來塑造藝術甚至達到具體而微、一絲不苟的嚴
謹地步。屬於感性的藝術，他卻利用理性的手段來層層剖析其中的
方法或技巧，也正是他的從感性到理性，又從理性到感性的辯證思
想的一種實踐。

由於出自深刻的體驗與思考，傅雷對藝術方法或技巧的塑造，
不乏精闢、卓越的見解。

必須控制自己的感情

藝術創作需要感情推動，但又不可任由感情左右：因爲感情的

「潮流」來得快，去得也快，一來一去之際，「不能沉浸得深，不能保持得久」，甚至有時成為創作的「一個大累」。

傅雷認為藝術家必須時時不忘控制自己的感情，同時運用「冷靜而強有力的智力」分析、整理、歸納創作的對象。他們必須做到：

> 假如你能撼動聽眾的感情，使他們如醉如狂，哭笑無常，而你自己屹如泰山，像調度千軍萬馬的大將軍一樣不動聲色，那才是你最大的成功，才是到了藝術與人生的最高境界。

傅雷舉出貝多芬的一則故事：有一回，貝多芬彈完了琴，看見聽眾都流著眼淚，他不禁哈哈大笑起來，說道：「嘿！你們都是傻子！」

「能入」與「能出」

初學者在學習別人或別國的藝術作品的時候，不單要「能入」，還要「能出」；「能入」而不「能出」，必陷於死胡同，難有作為。

傅雷抱定的原則是：

> 學西洋畫的人第一步要訓練技巧，要多看外國作品，其次要把外國作品忘得乾乾淨淨——這是一件艱苦的工作——同時再追求自己的民族精神與自己的個性。

「能入」、「能出」只是學習的一種基本方法；產生的作品，當然不是出神入化的藝術傑作。

「推敲」與「肉體靜止」

演奏家經常出現兩種毛病：其一是練習的時候不由自主的一邊彈奏，一邊哼唱；傅雷認為如此無法聽到自己的彈奏，而應該減少出聲哼唱，甚至完全以「默哼」代之，還應該不時停下，「推敲曲子的結構、章法、起伏、高潮、低潮等等」。

另一是演出的時候身體不斷地搖擺，手的動作也多；傅雷認為如此既「浪費精力」，還影響「技巧和速度，和音量的深度」，而應該像李斯特、安東·魯賓斯坦一樣固若岩石，「唯有肉體靜止，精神的活動力才最圓滿」。

比較與參照

文學與藝術之間，以及不同的藝術品種之間，時常可以找出相似甚至共同的氣質。比較某些文學作品與藝術作品之間的氣質，並以其中契合自己的藝術氣質的為明鑑，並促進自己的藝術的體會，進而提高自己的藝術的境界，功效非小。在藝術範疇裡，只有音樂是屬於感性和抽象思維混合的一種，其他雕塑、繪畫、舞蹈、戲劇則與文學範疇裡的小說、詩歌、散文同屬形象思維的一類；因此，音樂家如有形象鮮明的藝術作品、文學作品參照，對於音樂的塑造尤收觸類旁通之效。

　　在傅雷看來，Ｒ・史特勞斯的音樂和馬蒂斯的繪畫同樣「非常感官（sensual）」，近代許多作曲家的作品和畢卡索的繪畫卻「非常理智（intellectual）」，蕭邦的音樂詩意極濃——「頗有奧林匹克精神」，其中「非人間性」的浪漫精神卻又不像十九世紀歐洲洶湧的浪漫精神那樣狂熱，既不「太沉著」又不「太輕靈而客觀」，和中國漢魏詩人、李白、杜甫甚至李煜的作品的氣質，各有不同程度的相似之處。

細節的真實與整體

　　藝術創作必須重視作品的細節真實。現實主義藝術家不但重視，還以細節的真實和典型環境的典型性格同列為藝術創作的兩項基本而至尊的準則。但把細節從藝術整體中割裂出來，然後全神投入於細節的塑造，而置其他因素不顧，則和無視細節一樣都是形式主義的偏差。

　　塑造細節也貴在「能入」又「能出」。「能入」的極致只是「見到樹木」；入而復出，出而復入，才可「既見樹木，又見森林」，如此也才不致於陷入孟子所說的「明察秋毫而不見輿薪」的困境。

　　傅雷以此來衡量藝術的成就與否：

　　　　注意局部而忽視整體，雕琢細節而動搖大的輪廓，固然談不上藝術；即使不妨礙完整，雕琢也要無斧鑿跡，明

明是人工，聽來卻宛如天成，才算得藝術之上乘。

實踐的程序，首先便是安排個別樹木在整個森林裡所占的部位、比例以及伸延的姿態，然後才根據具體的情況，需要雕琢的即細加雕琢，不需要雕琢的即任其輕淡。

傅雷的美學觀或藝術哲學，是他長期對文學作品、藝術作品細緻觀察、體會、對比，對文學潮流、藝術潮流以及各個有關的客觀因素不斷分析、查考、思索，相當部分還即可付諸實踐的科學成果。他的美學觀或藝術哲學雖然經常只對某些具體的事項──特別是表現方法和技巧──而闡發，不免顯得瑣碎、不完整，但觀點一致，首尾呼應，自成體系。

影響最深切的當然就是傅聰。傅聰本身的品格與藝術素養，以及從演奏中顯露的藝術才華，在相當程度上可以看作是傅雷的美學觀或藝術哲學由理論到實踐的轉化，甚至可以當作是傅雷的美學觀或藝術哲學的印證。譬如從文學和造型藝術汲取養分，以充實對音樂的體會，傅聰便如此認為：「最顯著的是加強我的感受力，擴大我的感受的範圍。往往在樂曲中遇到一個境界，一種情調，彷彿是相熟的；事後一想，原來是從前讀的某一首詩，或是喜歡的某一幅畫，就有這個境界，這種情調。也許文學和美術替我在心中多裝置了幾根弦，使我能夠對更多的音樂發生共鳴。」又如彈奏德布西的樂曲的時候，「覺得感情最放鬆，因為他的音樂的根是東方的文化，他的美學是東方的東西，他跟其他作曲家是完全不一樣的……

德布西是最能夠做到一個能入能出的境界，那就是中國文化的這個美學上一直在追的東西，而且他有這個『無我之境』，就是『寒波淡淡起，白鳥悠悠下』的那種境界。」──其實這也正是傅雷觀點具體體驗之後的一種心得。

　　如果不是貫徹傅雷的美學或藝術哲學，諸如南斯拉夫的西方藝術評論家們恐怕就無法從傅聰演奏的莫札特和蕭邦的鋼琴協奏曲中，領略到「中國古詩的特殊面目」以及中國畫裡的「鏤刻細節的手腕」。

──林臻

一九八五年五月
〔原載新加坡《聯合早報》《星雲》副刊，一九八五年七月二十日〕

林臻，南洋大學畢業，著有《揚塵集》、《風下雜筆》、《風下游拾》、《林臻散文選》等書。

編者附記

　　《傅雷家書》、《世界美術名作二十講》、《傅雷文集》相繼問世，人們逐漸認識到先父不僅是一位譯著宏富、譯文忠實優美的文藝翻譯家，更是一位造詣頗深的文藝評論家。先父美術專著現存的僅有三十年代撰寫的《世界美術名作二十講》，其餘研究美術的文字皆散見於報刊雜誌及致友人書信中。由於「文革」的災難，這方面的手稿書信所剩無幾，一九四三年十月十三日，先父在致黃賓虹的信中寫道：「昨寄呈拙著〈中國畫論之美學檢討〉一文，第二三段有許多問題，均俟大雅指正，發抒高見。」可惜現在只找到該文的第一節，即〈藝術與自然的關係〉，發表於一九四五年十二月的《新語》半月刊上，故留傳了下來，該著作的全文已在「文革」浩劫中失散。在僥倖留存的一鱗半爪文字中間，我們仍可窺見先父的中西美術論見，為大家提供了研究先父藝術哲學思想的些許資料。

　　本書除選入《世界美術名作二十講》這部專著外，並將散見於各處有關論及中西美術的文字，重新整合編排，輯成〈美術述評〉、

〈畫苑傳眞〉和〈美術書簡〉三部分，書簡主要摘錄於十七封致黃賓虹函，三封致劉抗函，以及八封致家兄函。〈美術述評〉且輯入了兩篇佚文：〈沒有災情的「災情畫」〉和〈藝術理想之培養〉。

　　爲方便廣大讀者的閱讀與研究，在編輯過程中，對常用的人名地名，均按目前通行的譯法校訂。此外，增加了一些必要的注釋，並配置了若干世界名畫。

　　本書是先父中西美術理論和藝術哲學的一次全面總結與展現，意在對於開啓藝術學子的靈智，提高廣大讀者的藝術鑑賞水準有所裨益。書中疏漏訛誤在所難免，尚望讀者多多批評指正。

——傅敏

二〇〇二年元旦

目次

Fu Lei's Talk on

Fine Arts

傅雷
美術講堂

世界美術名作二十講
與中國書畫

傅雷・著

世界美術名作二十講

《世界美術名作二十講》
與傅雷先生

　　《世界美術名作二十講》是傅雷先生於一九三四年完成的一本關於美術方面的著作。傅雷先生字怒庵或怒安，一九〇八年生，一九六六年遭迫害，與夫人朱梅馥憤而棄世。

　　一九三一年，傅雷先生由法國回國，受聘於上海美術專科學校，擔任美術史課與法文課。《世界美術名作二十講》，原是當時在上海美專講課時講稿中的一部分，有些曾在當時上海美專幾位教師編輯的《藝術旬刊》上發表過，傅雷先生與倪貽德先生是這本刊物的編輯。《世界美術名作二十講》一稿，就是在當時講稿的基礎上，對世界美術名作進行更深入的研究，完成於一九三四年六月。這部著作以前沒有發表過。

　　傅雷先生十七歲時，就開始寫小說。一九二八年初去法國巴黎，一方面在巴黎大學文科學習，一方面到羅浮美術史學校聽課，那時他就開始從事翻譯工作。他譯了梅里美的《嘉爾曼》、丹納所著的《藝術哲學》，寫了畫家《塞尚》一文，還翻譯了屠格涅夫等的詩篇，並譯《貝多芬傳》。回國後與劉海粟先生合編《世界名畫集》。傅雷先生深受羅曼‧羅蘭的影響，熱愛音樂。這生活經歷可以幫助讀者理解，為什麼一個二十六歲的青年，能有如此淵博的知識。在《世界美術名作二十講》中，不單是分析了一些繪畫、雕塑作品，同時接觸到哲學、文學、音樂、社會經濟、歷史背景等等。對青年讀者來說，如何來豐富自己的知識，是很有教益的。對從事美術史研究的人來說，有些問題是值得思考，例如美術史究竟應該如何編寫等等。

　　在這《世界美術名作二十講》中，講到的美術家並不多，只有喬托（Giotto）、唐那太羅（Donatello）、波提切利（Botticelli）、李奧納多‧達文西（daVinci）、米開朗基羅（Michelangelo）、拉斐爾（Raphaël）、貝尼尼（Bernini）、林布蘭（Rembrandt）、魯本斯（Rubeńs）、委拉斯開茲（Velásquez）、普桑（Poussin）、格勒茲（Greuze）、雷諾茲（Reynolds）、蓋茲波洛（Gainsborough），在第二十講浪漫派風景畫家一章中，主要的是分析盧梭（Rousseau）和杜佩雷（Dupré）的作品。附帶提到了華鐸（Watteau）、弗拉戈納爾（Fragonard）、大衛（David）、康斯塔伯（Constable）等人，那只是幾

筆帶過。

在論喬托一章中，提到了現代美術史家貝倫森（B.Berenson）曾經說過：「繪畫之有熱情的流露，生活的自白，與神明之皈依者，自喬托始。」傅雷先生在這一章的結束語中說：「實在，這熱情的流露，生命的自白與神明之皈依，就是文藝復興繪畫所共有的精神。那麼，喬托之被視爲文藝復興之先驅與翡冷翠畫派的始祖，無論從精神言或形式言，都是精當不過的評語了。」

在論唐那太羅的一章中，著者著重指出唐那太羅和傳統決絕，而在自然中去探求美，並在作品中表現內心生活和性格，這樣他就在藝術表現上，爲後來者開闢了新的道路。

在論〈波提切利之嫵媚〉一章中，著者認爲波提切利的作品在形體上是嫵媚的，但精神上卻蒙著一層惘然的哀愁。同時又指出這種嫵媚的美感是屬於觸覺的，像音樂靠了旋律來刺激我們的聽覺一樣。

我個人認爲波提切利的作品，在美術的百花園中，像一朵幽美的蘭花，也正是由於他的作品，使我開始注意到繪畫作品上的裝飾性。

在論李奧納多‧達文西一章中，著重分析了作品《瑤公特》（即《蒙娜麗莎》）與《最後的晚餐》。在論達文西的第二章中，著重提出了「人品與學問」。著者在這一章中，最後的一句話是：「這樣地，十五世紀的清明的理智、美的愛好、溫婉的心情，由李奧納多‧達文西達到了登峰造極的表現。」這一章的論述，對於經過「十年動亂」的我們，是很有教益的。「達文西把藝術之鵠的放在一切技巧

之外，他要藝術成為人間熱情的唯一的表白。」我們對此總不能一無所感吧！

關於米開朗基羅，著者分上、中、下三章來加以評述。第一章是講西斯汀教堂。第二章是講聖洛倫佐教堂與梅迪契墓。第三章是講教皇尤里烏斯二世墓與摩西像。從這幾章中可以看出教皇是如何對待藝術家的。

完成尤里烏斯二世的墳墓是米開朗基羅全生涯想望的美夢，結果在藝術家心上只留下千古的遺憾，在失望中他給我們留下一尊《摩西》與兩座《奴隸》。實際上偉大的米開朗基羅也只是教皇的奴隸而已。

關於拉斐爾，著者分作為四章。第一，是講《美麗的女園丁》。第二，是講《西斯汀聖母》。第三，是講壁畫《聖體爭辯》。第四，是講拉斐爾所設計的氈幕圖稿。所謂氈幕，就是我們現在所說的壁掛。這些氈幕是用羊毛織成，然後用絲線與金銀線繡製而成。西斯汀教堂內，在波提切利等人所畫的壁畫下，留有空白的牆壁，因此用這種氈幕來作為裝飾。

一五一五年，教皇利奧十世委託拉斐爾設計這些氈幕。當時，義大利還不知道這種氈幕的繡製技術，是由布魯塞爾工人製成的。一共十幅，一五二〇年掛上牆去，現已破敝不堪，幸拉斐爾的圖稿尚在。在我國敦煌，在公元十世紀的壁畫下，用小幅佛傳畫來作為裝飾，其作用與用氈幕作裝飾相同。

　　第十二講，是講巴洛克藝術與聖彼得大教堂。特別是講貝尼尼（Bernini）的作品。一開始著者就提醒人們，在法國家具、雕塑、鑄銅、宮邸裝飾、庭園設計，有所謂路易十四式、路易十五式，原即係巴洛克（Baroque）藝術式的別稱。

　　貝尼尼是雕塑家。他是巴洛克藝術的代表人物，也可以說他是巴洛克藝術的創始者。他爲教皇服務了六十年，直到晚年還努力創作，在義大利羅馬，到處可以看到他的作品。巴洛克不單是義大利十七世紀新興的藝術風格，同時也影響到整個歐洲。

　　第十三講是講林布蘭（Rembrandt）的繪畫，第十四講是講林布蘭的刻版畫。林布蘭是荷蘭人，他的作品代表北歐的藝術，表現了北歐的民族風格。在論述林布蘭的一章中，著者講得比較詳細。他一開始就說：「在一切時代最受歡迎的雕版藝術家中，林布蘭占據了第一位。」從過去來講可能是這樣，從現在來講那就不確切了，特別是在我國，版畫藝術有很大的發展。

　　第十五講是講魯本斯（Rubeńs），著者指出：「……他的全部藝術只在於運用色彩的方法上。主要性格可以有變化，或是輕快，或是狂放，或是悲鬱的曲調，或是凱旋的拍子，但是工具是不變的，音色也是不變的。」魯本斯的氣質迫使他在一切題材中發揮熱狂，故他的熱色幾乎永遠成爲他的作品中的主要基調。雖然如此，魯本斯在美術史上，始終是一個色彩畫方面的大師。

　　在第十六講中，講委拉斯開茲（Velásquez），他是西班牙王腓力

四世的宮廷畫家。把他的作品的色彩，和魯本斯的作品作一比較，就顯得調子冷峻，但是卻感人較深。把這一章和前一章，可以作為對比來研究。

第十七講，講普桑（Poussin），普桑雖是法國人，但是他嚮往義大利，終於把羅馬作為他的第二故鄉。普桑的藝術具有古典藝術的性格。把以上幾個畫家的作品放在一起來研究和分析，這樣對了解作者的特點，可以更加深入。

第十八講講畫家格勒茲（Greuze），著者引用了作家、藝術批評家狄德羅（Diderot）的思想，來說明為什麼會產生畫家格勒茲的作品風格。著者在文章末尾，是這樣說的：「這是因為美的情操是一種十分嫉妒的情操。只要一幅畫自命為在觀眾心中激引起並非屬於美學範圍的情操時，美的情操便被掩蔽了……」又說：「……每種藝術，無論是繪畫或雕刻，音樂或詩歌，都自有其特殊的領域與方法，它要擺脫它的領域與方法，都不會有何良好的結果。各種藝術，可以互助，可以合作，但不能互相從屬。」這些話對於今天的美術界來說，可以深思之。

第十九講講雷諾茲（Reynolds）與蓋茲波洛（Gainsborough），這兩位畫家都是十八世紀奠定英國畫派的大師，兩人同是出身於小康之家，但是後來一個生活於優越的環境中，另一個整天生活在田野間。一個是「用盡藝術材料以表現藝術能力的最大限度」，一個是「抉發詩情夢意以表達藝術素材的靈魂」。但是我不完全同意著者在

這一章中的最後另外兩句話。

最後一講講浪漫派風景畫家，著者主要的分析了杜佩雷（Dupré）和盧梭（Rousseau）兩人的作品。本書最後幾章寫得比較活潑。

傅雷先生與我是在巴黎時相識的，差不多同時期回到上海，他寫這本書時只有二十六歲，時間過得真快，四十九年過去了，我今為這本書寫前言，已經是七十七歲的老人了。

<div style="text-align:right">

——龐薰琹

一九八三年一月三日

</div>

龐薰琹，一九○六年生於江蘇。一九三二年自巴黎回國後，在上海發起「決瀾社」，並長期從事工藝美術的設計、教學和理論研究工作。歷任中央美術學院華東分院教務長，中央工藝美術學院副院長、中國美術家協會常務理事等職。出版畫冊有：《龐薰琹畫輯》、《龐薰琹工藝美術設計》、《中國歷代裝飾畫研究》等。一九八五年病逝，享年七十九歲。

自序

　　年來國人治西洋美術者日眾，顧了解西洋美術之理論及歷史者寥寥。好騖新奇之徒，惑於「現代」之為美名也，競競以「立體」「達達」「表現」諸派相標榜，沾沾以肖似某家某師自喜。膚淺庸俗之流，徒知悅目為美，工細為上，則又奉官學派為典型：坐井觀天，莫此為甚！然而趨時守舊之途雖殊，其昧於歷史因果，缺乏研究精神，拘囚於形式，兢兢於模仿則一也。慨自「五四」以降，為學之態度隨世風而日趨澆薄：投機取巧，習為故常；奸黠之輩且有以學術為獵取功名利祿之具者；相形之下，則前之拘於形式，忠於模仿之學者猶不失為謹愿。嗚呼！若是而欲望學術昌明，不將令人與河清無日之嘆乎？

　　某也至愚，嘗以為研究西洋美術，乃借觸類旁通之功為創造中國新藝術之準備，而非即創造本身之謂也；而研究又非以五色紛披

世界美術名作二十講　　傅　雷　編

序

年來國人治西洋美術者日眾，頗慾解西洋美術之理論及應畫者，寡。好驚於青之徒，藏於「現代」之云為美名也，競以「立體」「達」「表現」諸派相標榜，沿之以有似某家某師自言。廣（我）膚佔之流，徒知悅目為美，個為上，則，奉空學派為典型。坐井觀天，莫此為甚。豈知藝術之金能珠若昧於史乘，果缺之研究精神，拘囿於形式藏之模倣，則一也悦自喜四以陸美之品，度隨世風而日趨淺薄，投機取巧，習為恆常，好點之輩且有以學術為擋

《世界美術名作二十講》手稿墨跡（一九三四年）

之彩筆曲肖馬蒂斯、塞尙爲能事也。夫一國藝術之產生，必時代、環境、傳統演化，迫之產生，猶一國動植物之生長，必土質、氣候、溫度、雨量，使其生長。拉斐爾之生於文藝復興期之義大利，莫里哀之生於十七世紀之法蘭西，亦猶橙橘橄欖之遍於南國，事有必至，理有固然也。陶潛不生於西域，但丁不生於中土，形格勢禁，事理環境民族性之所不容也。此研究西洋藝術所不可不知者一。

至欲擷取外來藝術之精英而融爲己有，則必經時勢之推移，思想之醞釀，而在心理上又必經直覺、理解、憬悟、貫通諸程序，方能衷心有所眞感。觀夫馬內、梵谷之於日本版畫，高更之於黑人藝術，蓋無不由斯途以臻於創造新藝之境。此研究西洋藝術所不可不知者二。

今也東西藝術，技術形式既不同，所啓發之境界復大異，所表白之心靈情操，又有民族性之差別爲其基礎，可見所謂融合中西藝術之口號，未免言之過早，蓋今之藝人，猶淪於中西文化衝突後之漩渦中不能自拔，調和云何哉？矧吾人之於西方藝術，迄今猶未臻理解透闢之域，遑言創造乎？

然而今日之言調和東西藝術者，提倡古典或現代化者，固比比皆是，是一知半解，不假深思之過耳。世唯有學殖湛深之士方能知學問之無窮而常惴惴默默，懼一言之失有損乎學術尊嚴，亦唯有此惴惴默默之輩，方能孜孜矻矻，樹百年之基。某不敏，何敢以此自許？特念古人三年之病必求七年之艾之訓，故願執斬荊棘，闢草莽

之役，為藝界同仁盡些微之力耳。是編之成，即本斯義。編分二十講，所述皆名家傑構，凡繪畫雕塑建築裝飾美術諸門，遍嘗一臠。間亦論及作家之人品學問，欲以表顯藝人之操守與修養也；亦有涉及時代與環境，明藝術發生之因果也；歷史敘述，理論闡發，兼顧並重，示研究工作之重要也。愚固知畫家不必為史家，猶史家之不必為畫家；然史之名畫家固無一非稔知藝術源流與技術精義者，此其作品之所以必不失其時代意識，所以在歷史上必為承前啟後之關鍵也。

　　是編參考書，有法國博爾德（Bordes）氏之美術史講話及晚近諸家之美術史。序中所言，容有致藝壇諸君子於不快者，則唯有以愛真理甚於愛友一語自謝耳。

一九三四年六月

第一講
喬托與阿西西的聖方濟各

　　喬托（Ambrogio ou Angiolotto di Bondone Giotto, 1266?-1336）可說是基督教聖者阿西西的方濟各（Saint François d'Assise, 1182-1226）的歷史畫家。他一生重要的壁畫分布在三所教堂中，其中二所都是方濟各派的教堂院。在阿西西教堂中，就有喬托描繪聖方濟各的行述的壁畫二十八幅。翡冷翠聖十字架大教堂的內部裝飾，大半是喬托以聖方濟各為題材的作品。帕多瓦城阿雷納教堂中，喬托描繪聖母與耶穌的傳略的三十八幅壁畫，也還是充滿了方濟各教派的精神。

　　所謂方濟各教派者，乃是一二一五年時，基督教聖徒阿西西的聖方濟各創立的一個宗派。教義以刻苦自卑、同情弱者為主。十三世紀原是中古的黑暗時代告終、人類發現一線曙光的時代，是誕生但丁、培根、聖多馬的時代。聖方濟各在當時苦修布道，說宗教並非只是一種應該崇奉的主義，而其神聖的傳說、莊嚴的儀式、聖徒

的行述、《聖經》的記載，都是對於人類心靈最親暱的情感的表現。以前人們所認識的宗教是可怕的，聖方濟各卻使宗教成爲大眾的親切的安慰者。他頌讚自然，頌讚生物。相傳他向鳥獸說教時，稱燕子爲「我的燕姊」，稱樹木爲「我的樹兄」。他說聖母是一個慈母，耶穌是一個嬌兒，正和世間一切的慈母愛子一樣。他要人們認識充滿著無邊的愛的宗教而皈依信服，奉爲精神上的主宰。

聖方濟各這般仁慈博愛的教義，在藝術上純粹是簇新的材料。顯然，過去的繪畫是不夠表現這種含著溫柔與眼淚的情緒了。喬托的壁畫，即是適應此種新的情緒而產生的新藝術。

喬托個人的歷史，很少確切的資料足資依據。相傳他是一個富有思想的聰慧之士，和但丁相契，在當時被認爲非常博學的人。翡冷翠人委託喬托主持建造當地的鐘樓時，曾有下列一條決議案：

「在這樁如在其他的許多事業中一樣，世界上再不能找到比他更勝任的人。」

藝術革命有一個永遠不變的公式：當一種藝術漸趨呆滯死板，不能再行表現時代趨向的時候，必得要回返自然，向其汲取新藝術的靈感。

據說喬托是近世繪畫始祖契馬布埃（Cimabuë）的學生；但他在童年時，已在荒僻的山野描畫過大自然。因此，他一出老師的工作室，便能擺脫傳統的成法而回到他從大自然所得的教訓——單純與

素樸上去。

　他的藝術，上面已經說過，是表現方濟各教義的藝術。他的簡潔的手法，無猜的心情，最足表彰聖方濟各的純真樸素的愛的宗教。

　從今以後，那些懸在空中的聖徒與聖母，背後戴著一道沉重的金光，用貴重的彩石鑲嵌起來的圖像，再不能激動人們的心魂了。這時候，喬托在教堂的牆壁上，把方濟各的動人的故事，可愛的聖母與耶穌、先知者與使徒，一組一組地描繪下來。

　《聖方濟各出家》表現聖方濟各卸下衣服，奉還他的父親的情景。還有《聖方濟各向小鳥說教》、《聖方濟各在蘇丹廷上》、《聖方濟各驅逐阿萊查城之魔鬼》、《聖方濟各之死》、《聖母之誕生》、《施洗者聖約翰之誕生》、《訪問》、《基督在十字架下》、《下葬》……等等，都像當時記載這些宗教故事的傳略一樣，使十三、十四世紀的民眾感到為富麗的拜占庭繪畫所沒有的熱情與信仰。

　這些史蹟，喬托並不當它像英雄的行為或神奇的靈蹟那樣表現，他只是替當時的人們找到一個發洩真情的機會。因為那時的人們，一想起聖方濟各的遺言軼事，就感動到要下淚。所以喬托的畫就成了天真的動人的詩。在《聖母之誕生》中，許多女僕在床前浴著嬰兒，把他包裹起來。這情景，聖約翰、聖母、耶穌，已不復是《聖經》上的「聖家庭」，而是像英國批評家羅斯金（John Ruskin）所謂的「爸爸、媽媽與乖乖」了。

　這種親切的詩意最豐富的，要算是《聖方濟各向小鳥說教》的

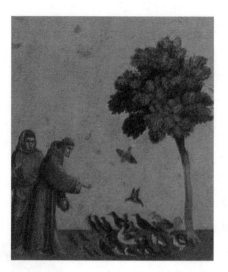

喬托
｜聖方濟各向小鳥説教｜木板畫｜

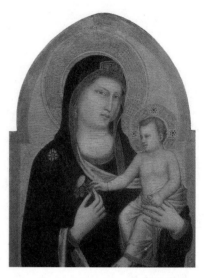

喬托
｜聖母子｜木板畫｜1320-1330年｜85.5×62cm

那張壁畫了。這個十分通俗的題材，曾被不少畫家採用過；但從沒
有一個藝人，能像喬托那樣把聖方濟各的這椿天眞的故事，描寫得
眞切動人。十六世紀時委羅內塞（Veronèse）畫過《聖安東尼向魚類
説教》。那是：一個聖者在暴風雨將臨的天色下面，做著大演説家的
手勢，站在岩石上面對著大海。喬托的作品卻全然不同：聖方濟各
離開了他的同伴，走到路旁，頭微俯著，舉著手，他正在勸告小鳥
們「要頌讚造物，因爲造物賜予它們這般暖和的衣服，使它們可以
藉此抵禦隆冬的寒冷，並給予它們枝葉茂盛的大樹，使它們得以避
雨，得以築巢棲宿」。小鳥們從樹上飛下來，一行一行地蹲在他面
前，彷彿一群小孩在靜聽「基督教義」功課。有的，格外信從地，
緊靠著他；有的，較爲大意，遠遠地蹲著。一切都是經過縝密的觀
察而描繪的。笨拙的素描中藏著客觀的寫實與清新的幻想。

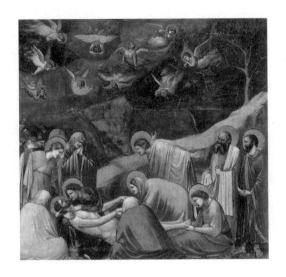

喬托
| 基督在十字架下 | 壁畫 | 1303-1305年 | 185×200cm |

　　聖者的手，描得很壞，小鳥也畫得太大，飛鳥也飛得不行。十八世紀以來的動物畫家可以畫得比他高明十倍。他的樹，像紙板做的一樣。但是我們看了聖者向小鳥說教，小鳥諦聽聖者布道的情景，我們感動到忘了它一切形式上的笨拙。原來那些技巧，只要下一番功夫就可做到的。

　　此外，這種新藝術形式所需要的特殊的長處，是前此的畫家們所從未想到的：在構圖方面，它更需要嚴肅與聰明；在觀察方面，更需要眞實性。

　　在描寫歷史或傳說的繪畫中，第一要選擇能夠歸納全部故事的時間。一幅歷史畫應該由我們去細心組織。畫家應當把襯托事實使其愈益顯明的小部分搜羅完備；更當把一幅畫的題材，含蓄在表明一件事實的一舉手一投足的那一分鐘內。

可是，對於喬托，一件史實的明白的表現，還是不夠；他更要傳達故事中的熱情來感動觀眾，因此，他不獨要選擇可以概括全部事實的頂點，並且還要使畫中的人物所表現的頂點的時間，同時是觀眾們感動得要下淚的時間。在《聖方濟各出家》一畫中，這一個時間便是方濟各脫下衣服投在他父親腳下、阿西西城主教把一件大氅替他遮蔽裸體的一幕。他父親的震怒，使旁人不得不按住了他阻止他去鞭撻他的兒子。路上的小兒，亦為了這幕緊張的戲劇而叫喊著，在兩旁投擲石子。在《基督在十字架下》（今譯《哀悼基督》）一畫中，喬托選擇了聖母俯在耶穌的臉上、想在他緊閉的眼皮下面尋找她孺子的最後一瞥的時間。

如果要一幅畫能夠感動我們，那麼還得要有準確而特殊的動作，因為動作是顯示畫中人物的內心境界的。在這一點上，喬托亦有極大的成功。

《聖方濟各在蘇丹廷上》那幅壁畫，據當時的記載，有下列這樣的一椿典故：

聖者一直旅行到信仰回教的國中，大家都佩服他的德行，他們的蘇丹（即回教國君主之稱）想把他留下。聖方濟各受了神的啟示，就說：「如果你答應崇拜基督，那麼，我為了愛基督之故就留在你們這裡。你如果不願意，我可給你一個證據，使你明白你的宗教與我的宗教孰真孰偽。生起火來，我答應和我的弟兄們走到火裡去；你那裡，也同你的僧徒一起蹈火。」蘇丹聲明他相信他的僧徒

中，沒有一個敢接受這種真理的試驗。聖方濟各又說：「你答應放棄對於穆罕默德宗教的信仰吧，我們可以立刻踏到火焰中去。」這時候，他已撩起衣裙，做著預備向前的姿勢。然而蘇丹沒有接受他的條件。

喬托的壁畫，即是描繪那「撩起衣裙，預備向前」的一剎那。畫中一共有六個人，都感著極強烈的而又互相不同的情緒。六個人個個都在準確明白的姿勢中，表出他們的心境。蘇丹的僧徒們，正在驚惶逃避，他們大張著衣裙以避爐火的熱度，並可藉此看不見聖徒蹈火的可怕的情景。聖者的弟兄們做著驚駭的姿勢。蘇丹，在王座上，命令他的僧徒不許離去。在這紛亂的場合中間，聖方濟各的動作即有兩種意義：第一，表明他是跣足著，第二，表明撩起衣裙，乃是準備舉步。

這般生動的描寫，當然非金碧輝煌的拜占庭藝術所可同日語了。

那幅畫上的人物，且是對稱地排列著如浮雕一般。蘇丹的王座在正中，爐火與聖者就在他的身旁。全部的人物只在一個行列上。

他的素描與構圖同樣是單純，簡潔。這是喬托的特點。

喬托全部作品，都具有單純而嚴肅的美。這種美與其他的美一樣，是一種和諧：是藝術的內容與外形的和諧；是傳說的天真可愛，與畫家的無猜及樸素的和諧；是情操與姿勢及動作的和諧；是

藝術品與真理的和諧；是構圖、素描與合乎壁畫的寬大的手法及取材的嚴肅的和諧。

現代美術史家貝倫森（B. Berenson）曾謂：「繪畫之有熱情的流露，生命的自白，與神明之皈依者，自喬托始。」

實在，這熱情的流露，生命的自白，與神明之皈依，就是文藝復興繪畫所共有的精神。那麼，喬托之被視為文藝復興之先驅與翡冷翠畫派之始祖，無論從精神言或形式言，都是精當不過的評語了。

第二講
唐那太羅之雕塑

　　唐那太羅（Donatello di Niccolò Betto Bardi, 1386-1466）一生豐富的製作，值得我們先加一番全體的研究，它們的發展程序，的確和外界的環境與藝術家個人的情操協調一致。

　　對於唐那太羅全部雕塑的研究，第一使我們感到興趣的是，一個偉大的天才，承受了他前輩的以及同時代的作家的影響之後，馴服於學派及傳統的教訓之後，更與當時一般藝人同樣仔細觀察過了時代以後，漸漸顯出他個人的氣稟（tempérament），肯定他的個性，甚至到暮年時不惜趨於極端而淪入於「醜的美」的寫實主義中去。這種曲線的發展，在詩人與藝術家中間，頗有許多相同的例子。法國十七世紀悲劇作家高乃依（Corneille），在早年時所表現的英勇高亢的精神，成就了他在近世悲劇史上崇高的地位；但這種思想到他暮年時不免成為極端的、故意造作的公式。雨果（Hugo）晚年也充

滿了任性、荒誕的、幻想的詩。米開朗基羅早年享盛名的作品中的精神，到了六十餘歲畫西斯汀禮拜堂的《最後之審判》時，也成了固定呆板的理論。

同樣，唐那太羅老年，當他已經征服群眾、萬人景仰、仇敵披靡、再也不用顧慮什麼輿論之時，他完全任他堅強的氣稟所主宰了。就在這種情形中，唐氏完成了他最後的四部曲──《施洗者聖約翰》Saint John the Baptist、《抹大拉的馬利亞》St. Magdelaine，及兩座聖洛倫佐（San Lorenzo）教堂的寶座。在對付題材與素材上，他從沒如此自由，如此放縱。黃土一到他的手裡，就和他個人的最複雜的情操融合了。他使群眾高呼，使天神歡唱，白石、黃金、古銅──尤其是古銅，已不復是礦質的材料，而是線條、光暗的遊戲了。一切都和他的格外豐富格外強烈的生命合奏。可是，在他這般熱烈地製作的時候，他似乎忘記了藝術，忘記了即使是最高的藝術亦需要節制。在這一點上，兩種「美」──表情美與造型美可以聯合一致，使作品達到格外完滿的「美」。但唐那太羅有時因為要表現純粹的精神生活，竟遺棄外形的美。法國拉伯雷（Rabelais）曾經說過：「要創造天使並不是毫無危險的事」，這句話簡直可以拿來批評唐氏的藝術。

十五世紀初年，唐那太羅二十五歲。翡冷翠，唐氏的故鄉，正是雕刻家們的一個大廠房。每個教堂中裝點滿了藝術品，稍稍有些

勢力的人，全要學做藝術的愛好者與保護人。藝術家是那麼多，把時代與環境作一個比擬，正好似二十世紀的巴黎。在全部廠房中，翡冷翠大教堂和鐘樓的廠房，與金聖米迦勒廠房算是最重要的兩個。一天，金聖米迦勒廠房也委託唐那太羅塑像，這表示他已被認為第一流藝人了。

一四一二年，他的作品《聖馬可》完成了。那是依據了傳統思想與傳統技巧所作的雕像，是十三世紀以來一切雕塑家所表現的聖者的模樣。聖馬可手裡拿著一冊書，就是所謂《福音》。莊嚴的臉上，垂著長鬚，一直懸到胸前。衣裙是很講究地塑成的。雕刻家們已經從希臘作品中學得了祕訣：衣褶必須隨著身體的動作而轉折。因此，唐氏對於聖馬可的身體，先給了它一個很顯明的傾側的姿勢，然後可使衣褶更繁複、更多變化。外氅的褶痕，都是垂直地向支持整個體重的大腿方面下垂。這一切都與傳統符合。米開朗基羅曾經說過：這樣一個好人，真教人看了不得不相信他所宣傳的《福音》！

聖馬可的手，可是依了自然的模型而雕塑的了。這是又粗又大的石工的手。右手放在大腿旁邊，好似不得安放。唐那太羅全部作品中都有這個特點。一個慣於勞作的工人，當他放下工具的時候，往往會有雙手無措的那種情景。唐氏就是這樣一個工人。他雕像上的手，永遠顯得沒有著落，這「沒有著落」，是他不知怎樣使用的「力」在期待著施展的機會。

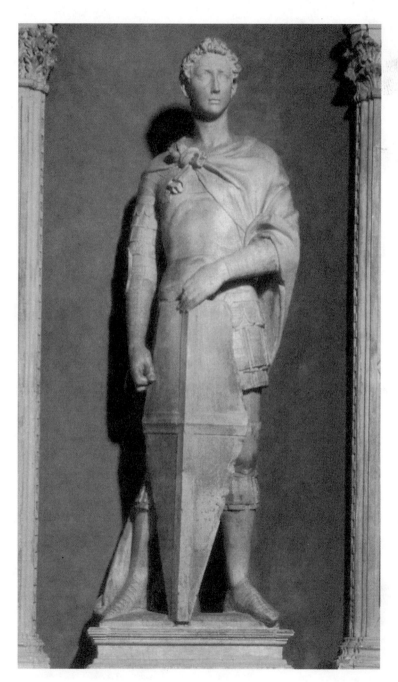

唐那太羅｜聖喬治｜大理石｜1415-1417年｜高208.3cm

　　《使徒聖約翰》是同時代之作。他的眼睛、粗大的腰，以及全部形象，令人一見要疑惑是米開朗基羅的《摩西》的先驅。但在仔細研究之後，即發現聖約翰的臉龐是根據了活人的模型而細緻地描繪下來的。手中拿著《福音》，衣褶顯然緊隨著身體的動作。一切都沒有違背工作室裡的規律。是唐那太羅二十五至三十歲間的作品。

　　三十歲左右時，金聖米迦勒教堂託他塑《聖喬治》。

　　這是一個通俗的聖者。今日法文中還有一句俗語：「美如聖喬治。」

　　聖喬治，據傳說所云，是羅馬的一個法官。他旅行到小亞細亞的迦巴杜斯。那裡正有一條從鄰近地方來的惡龍為患：當地人士為滿足惡龍的淫欲起見，每逢一定的日期，要送一個生人給它享用。那次抽籤的結果，正輪著國王的女兒去做犧牲品。聖喬治激於義憤，就去和惡龍鬥了一場，把它重重地創傷了，還叫國王的女兒用帶子拖拽回來。因為聖喬治是基督徒，所以全城都改信了基督教，以示感激。

　　這個傳說中的聖喬治，在藝術家幻想中，成為一個勇武的騎士的典型。因為他對於少女表顯忠勇，故他的相貌特別顯得年輕而美麗。

　　唐那太羅的白石雕像，表現聖喬治威武地站著，左手執著盾，右手垂在身旁，那種無可安放的情景，在上面已特別申說過了。緊握的拳頭，更加增了強有力的感覺。

　　肩上掛著一件小小的外衣，使整個雕像不致有單調之感。這件

外衣更形成了左臂上的不少衣褶，使手腕形成許多陰暗的部分。這樣穿插之下，作品全部便顯得豐富而充實了。

然而它的美還不在此。聖喬治固然是一個美少年，但他也是一個勇武的兵士。故唐那太羅更要表現他的勇。表現勇並不在於一個確切的動作，而尤在乎雕像的各小部分。肉體應得傳達靈魂。羅丹（H. Rodin）有言：「一個軀幹與四肢真是多麼無窮！我們可以藉此敘述多少事情！」這裡，聖喬治滿身都是勇氣，他全體的緊張，僵直的兩腿，緊執盾柄的手，以至他的目光，他的臉部的線條，無一不表現他嚴重沉著的力。但整個雕像的精神，唐那太羅還沒有排脫古雕塑的寧靜的風格。

唐那太羅不獨要表現聖喬治的像希臘神道那樣的美，而且要在強健優美的體格中，傳達出聖喬治堅定的心神的美，與緊張的肉體的美。這當然是比外表的美蘊藏著更強烈的生命。

漸漸地，唐那太羅的個性表露出來了。

他的《聖馬可》與《使徒聖約翰》已經顯得是少年時代的產物。唐氏在《聖喬治》中的面目既已不同，而當他為翡冷翠鐘樓造像時，他更顯露、而且肯定了他的氣稟。這是在一四二三至一四二六年中間，唐那太羅將近四十歲的時光。

他這時代最著名的雕塑，要算是俗稱為《祖孔》*Zuccone* 的那座先知像。它不獨離《聖馬可》的作風甚遠，即和《聖喬治》亦迥不相侔了。

　　在《祖孔》中，再沒有莊嚴的面貌，垂到胸前的長鬚，安排得很巧妙的衣褶，一切傳統的法則都不見了。這是一個禿頂的尖形的頭顱，配著一副瘦削的臉相，一張巨大的口：絕非美男子的容儀，而是特別醜陋的形象。的確，他已不是以前作品中所表現的先知者，而是一座忠實的肖像了。那個模特兒名叫吉里吉尼（Barduccis Chirichini）。為聖徒造像而用真人作模型，才是雕塑史上的新紀元啊！唐那太羅已和傳統決絕而標著革命旗幟了。

　　《祖孔》與《聖喬治》一樣，是像要向前走的模樣。這是動作的暗示，唐氏許多重要作品，都有這類情景。雕像上並沒有隨著肉體的動作而布置的衣褶，整個身軀只是包裹在沉重的布帛之下。左手插在衣帶裡，右臂垂著。我們可說唐氏把一切藝術的辭藻都廢棄了，他只要表現那副傻相，使作品的醜更形明顯。翡冷翠藝術一向是研究造型美的，至此卻被唐氏放棄了。藝術家盡情地摹寫自然，似乎他認為細緻準確的素描，即是成全一件作品的「美」。然而他的個性，並不就在這狹隘的觀念中找到滿足。他另外在尋求「美」，這「美」，他在表白「內心」的線條中找到了。相傳這像完成之後，唐那太羅對著它喊道：「可是，你說，你說，開口好了！」這個傳說不知真偽，但確有至理。《祖孔》是一個在思索、痛苦、感動的人。

　　他的面貌雖然醜，但畢竟是美的，只是另外一種美罷了。他的美是線條所傳達出來的精神生活之美。那張大口，旁邊的皺痕，是宿愁舊恨的標記；身體似乎支持不了沉重的衣服；低側的肩頭，表示他

的困頓。雙目並非是閉了，而是給一層悲哀的薄霧蒙住了。

可是這悲哀，又是從哪裡來的？是模特兒刻劃在臉上的一生痛苦的標記，由唐那太羅傳模下來的呢，還是許多偉大的天才時常遺留在他們作品中間的「思想家的苦悶」？不用疑惑，當然是後者的表白。這是印在心魂上的人類的苦惱：莎士比亞、但丁、莫里哀、雨果，都曾唱過這種悲愁的詩句。在一切大詩人中，唐那太羅是站在米開朗基羅這一行列上的。

由此我們可以懂得唐那太羅之被稱爲革命家的理由。他知道擺脫成法的束縛，擺脫古藝術的影響，到自然中去追索靈感。後來，他並且把藝術目標放到比藝術本身還要高遠的地位，他要藝術成爲人類內心生活的表白。唐那太羅的偉大就在這點，而其普遍地受一般人愛戴，亦在這點。他不特要刺激你的視覺，且更要呼喚你的靈魂。

唐那太羅作品中尤其值得我們注意的，是《施洗者聖約翰》。他一生好幾個時代都採用這個題材，故他留下這個聖者的不少的造像。對於這一組塑像的研究，可以明瞭他自從《祖孔》一像肯定了他的個性以後，怎樣地因了年齡的增長而一直往獨特的個人的路上發展，甚至在暮年時變成不顧一切的偏執。

施洗者聖約翰是先知者撒迦利亞（Zachaire）的兒子、爲基督行洗禮的人，故他可稱爲基督的先驅者。年輕的時候，他就隱居苦修，以獸皮蔽體，在山野中以蜂蜜野果充飢。

翡冷翠博物館中的《施洗者聖約翰》的浮雕（一四三○年），和

唐那太羅 | 抹大拉的馬利亞 | 多彩木雕 | 1455年 | 高188cm |

一般義大利畫家及雕刻家們所表現的聖者全然不同，
它是代表童年時代的聖者，在兒童的臉上已有著宣傳
基督降世的使者的氣概。惘然的眼色，微俯的頭，是
內省的表示；大張的口，是驚訝的情態；一切都指出
這小兒的靈魂中，已預感到他將來的使命。

　　同時代，唐那太羅又做了一個聖者的塑像，也放在
翡冷翠美術館。那是施洗者聖約翰由童年而進至少年，
在荒漠中隱居的時代。他的肉體因為營養不足──上面
說過，他是靠蜂蜜野果度日的──已經瘦瘠得不成人形
了，只有精神還存在。他披著獸皮，手中的十字杖也有
拿不穩的樣子，但他還是往前走，往哪個目的走呢？
只有聖者的心裡明白。

　　一四五七年，唐那太羅七十一歲。他的權威與榮
名都確定了。他重又回到這個聖者的題材上去（此像現存錫耶納大
教堂）。施洗者聖約翰周遊各地，宣傳基督降世的福音。他老了，簡
直不像人了，只剩一副枯骨。腿上的肌肉消削殆盡，手腕似一副緊
張的繩索，手指只有一掬快要變成化石的骨節。老人的頭，在這樣
一個軀幹上顯得太大。然而他張著嘴，還在布道。

　　這座像，雕刻家是否只依了他的幻想塑造的？我們不禁要這樣
發問。因為人世之間，無論如何也找不出木乃伊式的模特兒，除非
是死在路旁的乞丐。而且，不少藝術家，往往在晚年時廢棄模特兒

不用。顯然的，唐那太羅此時對於趣味風韻這些規律，一概不講究了。內心生活與強烈的性格的表白是他整個的理想。

《抹大拉的馬利亞》一像，也是這時代的雕塑。

這是代表一個青年時代放浪形骸、終於懺悔而皈依宗教、隱居苦修的女聖徒。整個的肉體，——不，——不是肉體，而是枯老的骨幹——包裹在散亂的頭髮之中。她要以老年時代的苦行，奉獻於上帝，以補贖她一生的罪愆。因此，她合著手在祈禱。她不再需要任何糧食，她只依賴「祈求」來維持她的生命。身體嗎？已經毀滅了，只有對於神明的熱情，還在燃燒。

唐那太羅少年的時候，和傳統決絕而往自然中探求「美」，這是他革命的開始。

其次，他在作品中表現內心生活和性格，與當時側重造型美的風氣異趣：這是他藝術革命成功的頂點。

最後他在《施洗者聖約翰》及《抹大拉的馬利亞》諸作中，完全棄絕造型美，而以表現內心生活為唯一的目標時，他就流入極端與褊枉之途。這是他的錯誤。如果最高的情操沒有完美的形式來做他的外表，那麼，這情操就沒有激動人類心靈的力量。

第三講
波提切利之嫵媚

　　洛倫佐・梅迪契（Lorenzo Medici, 1448-1492）治下的翡冷翠，
正是義大利文藝復興的黃金時代。這位君主承繼了他祖父科西莫・
梅迪契（Cosimo Medici, 1389-1464）的遺業，抱著祈求和平的志
願，與威尼斯、米蘭諸邦交睦，極力獎勵美術，保護藝人。我們試
把當時大藝術家的生卒年月和科西莫與洛倫佐兩人的作一對比，便
可見當時人才濟濟的盛況了。

　　科西莫・梅迪契生於一三八九年，卒於一四六四年
　　洛倫佐・梅迪契生於一四四八年，卒於一四九二年

　　在一三八九至一四九二年間產生的大家，有：
　　弗拉・安傑利訶（Fra Angelico）生於一三八七年，卒於一四五五年

馬薩基奧（Masaccio）生於一四〇一年，卒於一四二八年

菲利波‧利比（Filippo Lippi）生於一四〇六年，卒於一四六九年

波提切利（Botticelli）生於一四四五年，卒於一五一〇年

格蘭達佑（Ghirlandaio）生於一四四九年，卒於一四九四年

達文西生於一四五二年，卒於一五一九年

拉斐爾生於一四八三年，卒於一五二〇年

米開朗基羅生於一四七五年，卒於一五六四年

以上所舉的八個畫家，自安傑利訶起直至米開朗基羅，可說都是生在科西莫與洛倫佐的時代，他們藝術上的成功，直接或間接地受到當地君主的提倡贊助，也就可想而知了。至於其他第二三流的作家受過梅迪契一家的保護與優遇者當不知凡幾。

而且，不獨政治背景給予藝術家這個千載一時的機會，即其他的各種學術空氣、思想醞釀，也都到了百花怒放的時期：三個世紀以來暗滋潛長的各種思想，至此已完全瓜熟蒂落。

《伊里亞德》Illiade 史詩的第一種譯本出現了，荷馬著作的全集也印行了，兒童們都講著純正的希臘語，彷彿在雅典本土一般。

到處，人們在發掘、收藏、研究古代的紀念建築，臨摹古藝術的遺作。

懷古與復古的精神既如是充分地表現了，而追求真理、提倡理智的科學也毫不落後：這原來是文藝復興期的兩大幹流，即崇拜古

代與探索真理。哥白尼（Copernicus, 1473-1543）的太陽系中心說把天文學的面目全改變了，煉金術也漸漸變爲純正的化學，甚至繪畫與雕刻也受了科學的影響，要以準確的遠近法爲根據。（達文西即是一個畫家兼天文學家、數學家、製造家。）

梅迪契祖孫並創辦大學，興立圖書館，搜羅古代著作的手寫本。大學裡除了翡冷翠當地的博學鴻儒之外，並羅致歐洲各國的學者。他們討論一切政治、哲學、宗教等等問題。

這時候，人們的心扉正大開著，受著各種情感的刺激，呼吸著新鮮的學術空氣：聽完了柏拉圖學會的淵博精湛的演講，就去聽安東尼的熱烈的說教。他們並不覺得思想上有何衝突，只是要滿足他們的好奇心與求知欲。

此外，整個社會正度著最幸福的歲月。宴會、節慶、跳舞、狂歡，到處是美妙的音樂與歌曲。

這種生活豐富的社會，自然給予藝術以一種新材料，特殊的而又多方面的材料。人文主義者用古代的目光去觀察自然，這已經是頗爲複雜的思想了，而畫家們更用人文主義者的目光去觀照一切。

藝術家一方面追求理想的美，一方面又要忠於現實；理想的美，因爲他們用人文主義的目光觀照自然，他們的心目中從未忘掉古代；忠於現實，因爲自喬托以來，一直努力於形式之完美。

這錯綜變化、氣象萬千的藝術，給予我們以最複雜最細緻最輕靈的心底顫動，與十八世紀的格魯克（Gluck）及莫札特（Mozart）

的音樂感覺相彷彿。

波提切利即是這種藝術的最高的代表。

一切偉大的藝術家，往往會予我們以一組形象的聯想。例如米開朗基羅的痛苦悲壯的人物，林布蘭（Rembrandt）的深沉幽怨的臉容，華鐸的綺麗風流的景色……等等，都和作者的名字同時在我們腦海中浮現的。波提切利亦是屬於這一類的畫家。他有獨特的作風與面貌，他的維納斯，他的聖母與耶穌，在一切維納斯、聖母、耶穌像中占著一個特殊的地位。他的人物特具一副嫵媚grace可譯為嫵媚、溫雅、風流、嬌麗、婀娜等義，在神話上亦可譯為「撒花天女」與神祕的面貌，即世稱為「波提切利的嫵媚」，至於這嫵媚的秘密，且待以後再行論及。

波氏最著名的作品，首推《春》與《維納斯之誕生》二畫。

《春》這名字，據說是瓦沙利（Vasari, 1511-1574）義大利畫家、建築家兼博學家，為米開朗基羅之信徒，著有《名畫家、名雕家、名建築家傳略》起的，原作是否標著此題，實一疑問：德國史家對於此點，尤表異議，但此非本文所欲涉及，姑置勿論，茲且就原作精神略加研究：

據希臘人的傳說與信仰，自然界中住著無數的神明：農牧之神（Faun，法烏恩），半人半馬神（Satyrus，薩堤羅斯），山林女神（Dryads，德律阿得斯），水澤女神（Naïads，那伊阿得斯）等。拉丁詩人賀拉斯（Horace）曾謂：春天來了，女神們在月光下迴旋著跳

舞。盧克萊修（Lucretius）亦說：維納斯慢步走著，如皇后般莊嚴，
她往過的路上，萬物都萌芽滋長起來。

　　波提切利的《春》，正是描繪這樣輕靈幽美的一幕。春的女神抱
著鮮花前行，輕盈的衣褶中散滿著花朵。她後面，跟著花神
（Flora，佛羅拉）與微風之神（Zephyrus，仄費洛斯）。更遠處，三女
神手牽手在跳舞。正中，是一個高貴的女神維納斯。原來維納斯所
代表的意義就有兩種：一是美麗和享樂的象徵，是拉丁詩人賀拉
斯、卡圖盧斯（Catullus）、提布盧斯（Tibullus）等所描寫的維納
斯；一是世界上一切生命之源的代表，是盧克萊修詩中的維納斯。
波提切利的這個翡冷翠型的女子，當然是代表後一種女神了。至於
三女神後面的那人物，即是雄辯之神（Mercury，墨丘利）在採擷果
實。天空還有一個愛神在散放幾支愛箭。

　　草地上、樹枝上、春神衣裾上、花神口唇上，到處是美麗的鮮
花，整個世界布滿著春的氣象。

　　然而這幅《春》的構圖，並沒像古典作品那般謹嚴，它並無主
要人物為全面之主腦，也沒有巧妙地安排了的次要人物作為襯托。
在圖中的許多女神之中，很難指出哪一個是主角；是維納斯？是春
之女神？還是三女神？雄辯之神那種旋轉著背的神情，又與其餘女
神有何關係？

　　這也許是波氏的弱點；但在拉丁詩人賀拉斯的作品中，也有很
著名的一首歌曲，由許多小曲連綴而成的；但這許多小曲中間毫無

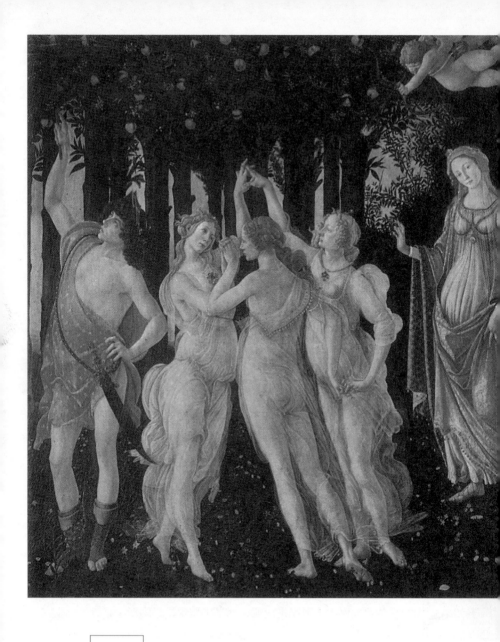

1

2

1　波提切利｜春｜木板畫｜1477-1478年｜203×314cm｜
2　魯本斯｜三女神｜油畫｜1639年｜221×181cm｜

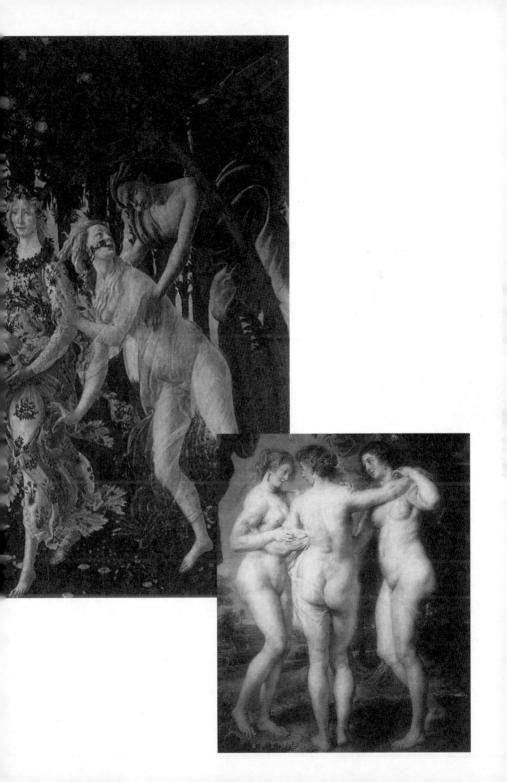

相互連帶的關係，只是好幾首歌詠自然的獨立的詩。由此觀之，波提切利也許運用著同樣的方法。我們可以說他只把若干輕靈美妙的故事並列在一起，他並不費心去整理一束花，他只著眼於每朵花。

畫題與內容之受古代思想影響既甚明顯，而其表現的方法，也與拉丁詩人的手段相似：那麼，在當時，這確是一件大膽而新穎的創作。迄波氏止，繪畫素有爲宗教作宣傳之嫌，並有宗教專利品之目，然而時代的轉移，已是異教思想和享樂主義漸漸復活的時候了。

現在試將《春》的各組人物加以分別的研究：第一是三女神，這是一組包圍在煙霧似的氛圍中的仙女，她們的清新飄逸的丰姿，在林木的綠翳中顯露出來。我們只要把她們和拉斐爾、魯本斯（Rubeńs）以至十八世紀法國畫家們所描繪的「三女神」作一比較，即可見波氏之作，更近於古代的、幻忽超越的、非物質的精神。她們的婀娜多姿的嫵媚，在高舉的手臂，伸張的手指，微傾的頭顱中格外明顯地表露出來。

可是在大體上，「三女神」並無拉斐爾的富麗與柔和，線條也許太生硬了些，左方的兩女神的姿勢太相像。然這些稚拙反給予畫面以清新的、天眞的情趣，爲在更成熟的作品中所找不到的。

春神，抱著鮮花，婀娜的姿態與輕盈的步履，很可以把「步步蓮花」的古典去形容她。臉上的微笑表示歡樂，但歡樂中含著惘然的哀情，這已是達文西的微笑了。笑容中藏著莊重、嚴肅、悲愁的情調，這正是希臘哲人伊比鳩魯（Epicurus）的精神。

在春之女神中，應當注意的還有二點：

一、女神的臉龐是不規則的橢圓形的，額角很高，睫毛稀少，下巴微突；這是翡冷翠美女的典型，更由波氏賦予細膩的、嚴肅的、靈的神采。

二、波氏在這副優美的面貌上的成功，並不是特殊的施色，而是純熟的素描與巧妙的線條。女神的眼睛、微笑，以至她的姿態、步履、鮮花，都是由線條表現的。

維納斯微俯的頭，舉著的右手，衣服的褶痕，都構成一片嚴肅、溫婉、母性的和諧。母性的，因爲波提切利所代表的維納斯，是司長萬物之生命的女神。

至於雄辯之神面部的表情，那是更嚴重更悲哀了，有人說他像朱利安‧梅迪契（Julian Medici），洛倫佐的兄弟，一四七八年被刺殞命。但這個悲哀的情調還是波提切利一切人像中所共有的，是他個人的心靈的反映，也許是一種哲學思想之徵象，如上面所說的伊比鳩魯派的精神。他的時代原來有伊比鳩魯哲學復興的潮流，故對於享樂的鄙棄與對於虛榮的厭惡，自然會趨向於悲哀了。

波提切利所繪的一切聖母尤富悲愁的表情。

聖母是耶穌的母親，也是神的母親。她的兒子注定須受人間最慘酷的極刑。耶穌是兒子，也是神，他知道自己未來的運命。因此，這個聖母與耶穌的題目，永遠給予藝術家以最崇高最悲苦的情操：慈愛、痛苦、尊嚴、犧牲、忍受，交錯地混和在一起。

	2
1	3

1 波提切利│聖母子和施洗者聖約翰│木板畫│91×67cm│

2 波提切利│維納斯與戰神馬爾斯│木板畫│1480年 69×174cm│

3 波提切利│維納斯之誕生│木板畫│1485年│172.5×278.5cm│

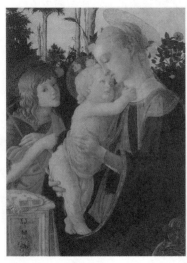

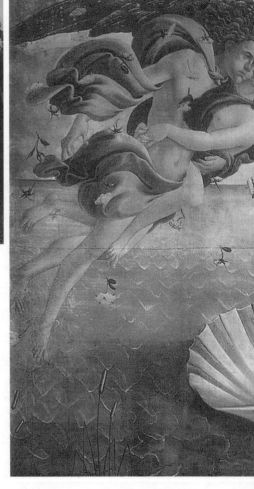

在《聖母像》*Madone du Magnificat* 一畫中，聖母抱著小耶穌，天使們圍繞著，其中兩個捧著皇后的冠冕。一道金光從上面灑射在全部人物頭上。另外兩個天使拿著墨水瓶與筆。背景是平靜的田野。

全畫的線條匯成一片和諧。全部的臉容也充滿著波氏特有的「嫵媚」，可是小耶穌的手勢、臉色，都很嚴肅，天使們沒有微笑，聖母更顯得怨哀：她心底明白她的兒子將來要受世間最殘酷的磨折與苦刑。

聖母的憂戚到了 *Madone de la Grenade* 一畫中，尤顯得悲愴。構圖愈趨單純：聖母在正中抱著耶穌，給一群天使圍著；她的大氅從身體兩旁垂下，衣褶很簡單；自上而下的金光，在人物的臉容上也沒有引起絲毫反光。全部作品既沒有特別刺激的處所，我們的注意力自然要集中在人物的表情方面去了。這裡，還是和其他的聖母像一樣，是表現哀痛欲絕的情緒。

現在，我得解釋「波提切利之嫵媚」的意義和來源。

第一，所謂嫵媚並非是心靈的表象，而是形式的感覺。波提切利的春神、花神、維納斯、聖母、天使，在形體上是嫵媚的，但精神上卻蒙著一層惘然的哀愁。

第二，嫵媚是由線條構成的和諧所產生的美感。這種美感是屬於觸覺的，它靠了圓味（即立體感）與動作來刺激我們的視官，宛如音樂靠了旋律來刺激我們的聽官一樣。因此，嫵媚本身就成為一

種藝術，可與題材不相關聯；亦猶音樂對於言語固是獨立的一般。

　　波氏構圖中的人物缺乏謹嚴的關聯，就因爲他在注意每個形象之線條的和諧，而並未用心去表現主題。在《維納斯之誕生》中，女神的長髮在微風中飄拂，天使的衣裙在空中飛舞，而漣波蕩漾，更完成了全畫的和諧，這已是全靠音的建築來構成的交響樂情調，是觸覺的、動的藝術，在我們的心靈上引起陶醉的快感。

第四講
李奧納多·達文西（上）
《瑤公特》與《最後的晚餐》

《瑤公特》這幅畫的聲名、榮譽及其普遍性，幾乎把達文西的其他的傑作都掩蔽了。畫中的主人公原是翡冷翠人吉奧孔達（Francesco del Giocondo）的妻子蒙娜·麗莎（Mona Lisa）。「瑤公特」則是義大利文藝復興期詩人阿里奧斯托（Ariosto, 1474-1533）所作的短篇故事中的主人翁的名字，不知由於怎樣的因緣，這名字會變成達文西名畫的俗稱。

提及達文西的名字，一般人便會聯想到他的人物的「嫵媚」，有如波提切利一樣。然而達文西的作品所給予觀眾的印象，尤其是一種「銷魂」的魔力。法國悲劇家高乃依有一句名詩：

「一種莫名的愛嬌，把我攝向著你。」

這超自然的神祕的魔力，的確可以形容達文西的「蒙娜·麗莎」的神韻。這副臉龐，只要見過一次，便永遠離不開我們的記憶。而

李奧納多·達文西 │ 瑤公特（即蒙娜·麗莎） │ 油畫 │ 1503-1505年 │ 77×63cm │

且「瑤公特」還有一般崇拜者，好似世間的美婦一樣。第一當然是李奧納多自己，他用了虔敬的愛情作畫，在四年的光陰中，他令音樂家、名曲家、喜劇家圍繞著模特兒，使她的心魂永遠沉浸在溫柔的愉悅之中，使她的美貌格外顯露出動人心魄的誘惑。一五○○年左右，李奧納多挾了這件稀世之寶到法國，即被法王弗朗西斯一世以一萬二千里佛（法國古金幣）買去。可見此畫在當時已博得極大的讚賞。而且，關於這幅畫的詮釋之多，可說世界上沒有一幅畫可和它相比。所謂詮釋，並不是批評或畫面的分析，而是詩人與哲學家的熱情的申論。

然而這銷魂的魔力，這神祕的愛嬌，究竟是從哪裡來的？李奧納多的目的，原要表達他個人的心境，那麼，我們的探討，自當以追尋這迷人的力量之出處為起點了。

這愛嬌的來源，當然是臉容的神祕，其中含有音樂的「攝魂制魄」的力量。一個旋律的片段，兩拍子，四音符，可以擾亂我們的心緒以致不得安息。它們會喚醒隱伏在我們心底的意識，一個聲音在我們的靈魂上可以連續延長至無窮盡，並可引起我們無數的思想與感覺的顫動。

在音階中，有些音的性質是很奇特的。完美的和音（accord）給我們以寧靜安息之感，但有些音符卻恍惚不定，需要別的較為明白確定的音符來做它的後繼，以獲得一種意義。據音樂家們的說法，它們要求一個結論。不少歌伶利用這點，故意把要求結論的一個音

符特別延長，使聽眾急切等待那答語。所謂「音樂的攝魂制魄的力量」，就在這恍惚不定的音符上，它呼喊著，等待別個音符的應和。這呼喊即有銷魂的魔力與神祕的煩躁。

某個晚上，許多藝術家聚集在莫札特家裡談話。其中一位，坐在格拉佛桑（鋼琴以前的洋琴）前面任意彈弄。忽然，室中的辯論漸趨熱烈，他回過身來，在一個要求結論的音符上停住了。談話繼續著，不久，客人分頭散去。莫札特也上床睡了。可是他睡不熟，一種無名的煩躁與不安侵襲他。他突然起來，在格拉佛桑上彈了結尾的和音。他重新上床，睡熟了，他的精神已經獲得滿足。

這個故事告訴我們音樂的攝魂動魄的魔力，在一個藝術家的神經上所起的作用是如何強烈，如何持久。李奧納多的人物的臉上，就有這種潛在的力量，與飄忽的旋律有同樣的神祕性。

這神祕正隱藏在微笑之中，尤其在「瑤公特」的微笑之中！單純地望兩旁抿去的口唇便是指出這微笑還只是將笑未笑的開端。而且是否微笑，還成疑問。口唇的皺痕，是不是她本來面目上就有的？也許她的口唇原來即有這微微地望兩旁抿去的線條？這些問題是很難解答的。可是這微笑所引起的疑問還多著呢：假定她真在微笑，那麼，微笑的意義是什麼？是不是一個和藹可親的人的溫婉的微笑，或是多愁善感的人的感傷的微笑？這微笑，是一種蘊藏著的快樂的標識呢，還是處女的童真的表現？這是不容易且也不必解答的。這是一個莫測高深的神祕。

　　然而吸引你的，就是這神祕。因為她的美貌，你永遠忘不掉她的面容，於是你就彷彿在聽一曲神妙的音樂，對象的表情和含義，完全跟了你的情緒而轉移。你悲哀嗎？這微笑就變成感傷的，和你一起悲哀了。你快樂嗎？她的口角似乎在牽動，笑容在擴大，她面前的世界好像與你的同樣光明同樣歡樂。

　　在音樂上，隨便舉一個例，譬如那通俗的《威尼斯狂歡節》曲，也同樣能和你個人的情操融洽。你痛苦的時候，它是呻吟與呼號；你喜悅的時候，它變成愉快的歡唱。

　　「瑤公特」的謎樣的微笑，其實即因為它能給予我們以最飄渺、最「恍惚」、最捉摸不定的境界之故。在這一點上，達文西的藝術可說和東方藝術的精神相契了。例如中國的詩與畫，都具有無窮（infini）與不定（indéfini）兩元素，讓讀者的心神獲得一自由體會、自由領略的天地。

　　當然，「瑤公特」這副面貌，於我們已經是熟識的了。波提切利的若干人像中，也有類似的微笑。然而李奧納多的笑容另有一番細膩的、謎樣的情調，使我們忘卻了波提切利的《春》、維納斯和聖母。

　　一切畫家在這件作品中看到謹嚴的構圖，全部技巧都用在表明某種特點。他們覺得這副微笑永遠保留在他們的腦海裡，因為臉上的一切線條中，似乎都有這微笑的餘音和回響。李奧納多‧達文西是發現真切的肉感與皮膚的顫動的第一人。在他之前，畫家只注意臉部的輪廓，這可以由達文西與波提切利或格蘭達佑等的比較研究

而斷定。達文西的輪廓是浮動的，沐浴在霧雰似的空氣中，他只有體積；波提切利的輪廓則是以果敢有力的筆致標明的，體積只是略加勾勒罷了。

「瑤公特」的微笑完全含蓄在口縫之間，口唇抿著的皺痕一直波及面頰。臉上的高凸與低陷幾乎全以表示微笑的皺痕爲中心。下眼皮差不多是直線的，因此眼睛覺得扁長了些，這眼睛的傾向，自然也和口唇一樣，是微笑的標識。

如果我們再回頭研究他的口及下巴，更可發現蒙娜‧麗莎的微笑還延長並牽動臉龐的下部。鵝蛋形的輪廓，因了口唇的微動，在下巴部分稍稍變成不規則的線條。臉部輪廓之稍有稜角者以此。

在這些研究上，可見作者在肖像的顏面上用的是十分輕靈的技巧，各部特徵，表現極微晦；好似蒙娜‧麗莎的皮膚只是受了輕幽的微風吹拂，所以只是露著極細緻的感覺。

至於在表情上最占重要的眼睛，那是一對沒有瞳子的全無光彩的眼睛。有些史家因此以爲達文西當時並沒畫完此作，其實不然，無論哪一個平庸的藝術家，永不會在肖像的眼中，忘記加上一點魚白色的光；這平凡的點睛技巧，也許正是達文西所故意摒棄的。因此這副眼神蒙著一層悵惘的情緒，與她的似笑非笑的臉容正相協調。

她的頭髮也是那麼單純，從臉旁直垂下來，除了稍微有些鬈曲以外，只有一層輕薄的髮網作爲裝飾。她手上沒有一件珠寶的飾

物，然而是一雙何等美麗的手！在人像中，手是很重要的部分，它們能夠表露性格。吉爾喬尼（Giorgione）的《牧歌》中那個奏風琴者的手是如何瘦削如何緊張，指明他在社會上的地位與職業，並表現演奏時的筋肉的姿態。「瑤公特」的手，沉靜地，單純地，安放在膝上。這是作品中神祕氣息的遙遠的餘波。

這個研究可以一直繼續下去。我們可以注意在似煙似霧的青綠色風景中，用了何等的藝術手腕，以黑髮與紗網來襯出這蒼白的臉色。無數細緻的衣褶，正是烘托雙手的圓味（即立體感），她的身體更貫注著何等溫柔的節奏，使她從側面旋轉頭來正視。

我們永不能忘記，李奧納多·達文西是歷史上最善思索的一個藝術家。他的作品，其中每根線條，每點顏色，都曾經過長久的尋思。他不但在考慮他正在追求的目標，並也在探討達到目標的方法。偶然與本能，在一般藝術製作中占著重要的位置，但與達文西全不發生關係。他從沒有奇妙的偶發或興往神來的靈蹟。

《最後的晚餐》是和《瑤公特》同樣著名的傑作。這幅壁畫寬八公尺半，高四公尺三寸，現存義大利米蘭（Milan）城聖馬利亞大教堂的食堂中。製作時期約在一四九九年前後。李奧納多畫了四年還沒完成，教堂中的修士不免厭煩，便去向米蘭大公嘮叨。大公把修士們的怨言轉告達文西，他辯護說，一個藝術家應有充分的時間工作，他並非是普通的工人，靈感有時是很使性的。他又謂圖中的人像很費心思，尤其是那不忠實的使徒「猶大」的像，教堂中的那個

僧侶的面相，其實頗可作「猶大」的模特兒，……這幾句話把大公說得笑開了，而教堂中的僧侶恐怕當真被李奧納多把他畫成叛徒猶大之像，也就默然了。

這幅畫已經龜裂了好幾處。有人說達文西本來不懂得壁畫的技巧才有此缺陷。其實，他是一個慣於沉靜地深思的人，不歡喜敏捷的製作，然而這敏捷的手段，卻是爲壁畫的素材所必需的。

壁畫完成不久，教堂院中因爲要在食堂與廚房中間開一扇門，就把畫中耶穌及其他的三個使徒的腳截去了。以後曾有畫家把這幾雙腳重畫過兩次，可都是「佛頭著糞」，不高妙得很。等到拿破崙攻入義大利的時光，又把這食堂做了馬廄，兵士們更向使徒們的頭部擲石爲戲。經過了這許多無妄之災以後，這名畫被摧殘到若何程度，也就可想而知了。

幸而這幅畫老早即有臨本，這些臨本至今還留存著，其中一幅是奧喬納（Marc d'Oggine）在一五一〇年（按：即在李奧納多去世時）所摹的，臨本的大小與原作無異，現存法國羅浮宮。米蘭亦留有好幾種臨本，都還可以窺見眞品的精神。

此外，我們還有達文西爲這幅壁畫所作的草稿，在英國，在德國威瑪，在米蘭本土，都保存著他的素描，這些材料當然比臨本更可寶貴。

在未曾述及本畫以前，先翻閱一下《聖經》上關於《最後的晚餐》的記載當非無益：

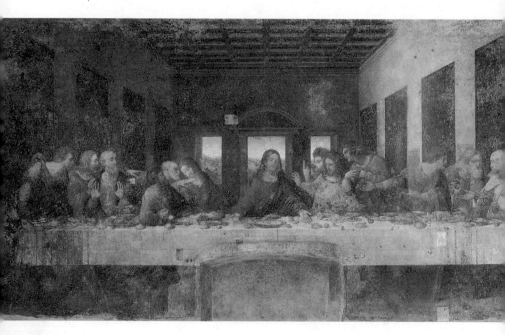

「那個晚上到了，耶穌和十二個使徒一同晚餐，他說：『我告訴你們真理，你們中間的一個會賣我。人類的兒子，將如預定的一般，離開世界。但把人類的兒子賣掉的人要獲得罪譴，他還是不要誕生的好。』猶大，那個將來賣掉耶穌的使徒，說：『是我嗎？我主？』耶穌答道：『你自己說了。』」

「他們在用餐時，耶穌拿一塊麵包把它祝了福，裂開來分給眾使徒，說：『拿著吃吧，這是我的肉體。』接著他又舉杯，祝了福，授給他們，說：『你們都來喝這杯酒，這是我的血，為人類贖罪，與神求和的血。可是，我和你們說，在和你們一起在我父親的天國裡重行喝酒之前，我不再喝這葡萄的酒漿了。』說完，唱過讚美詩，他們一起往橄欖山上去了。」

李奧納多・達文西
|最後的晚餐|壁畫|1495-1498年|460×880cm|

在這幕簡短的悲劇中，有兩個激動的時間：第一是耶穌說「你們中間有人會賣我！」這句話的時間，眾徒又是悲哀又是憤怒，都爭問著：「是我嗎？」——第二是耶穌說「這是我的肉體」、「這是我的血」幾句話的時間。前後幾句話即是《最後的晚餐》的整個意義。在故事的連續上，後一個時間比較重要得多；但第一個時間更富於人間性的熱情及騷動。李奧納多所選擇的即是這前一個時間。

時間到了。耶穌知道，使徒們也知道。這晚餐也許是最後的一餐了。耶穌在極端疲乏的時候，吐出「你們中間有人會賣我！」的話，使眾徒們突然騷擾惶惑，互相發誓作證。這是達文西所要表現的各個顏面上的複雜的情調。

在技術方面，表現這幕情景有很大的困難。一般虔誠的教徒熱望看到全部人物。喬托把他們畫成有的是背影有的是正面，因為他更注意於當時的實地情景。安傑利訶則畫了幾個側影。而猶大，那個在耶穌以外的第一個主角，大半都畫成獨立的人物，站在很顯著的地位。

李奧納多的構圖則大異於是。他好像寫古典劇一般把許多小枝節省略了。耶穌坐在正中，在一張直長的桌子前面，使徒們一半坐在耶穌的左側，一半在右側，而每側又分成三個人的兩小組。李奧納多對於桌面的陳設、食堂的布置，一切寫實性的部分，完全看作不重要的安插。他的注意全不在此。

我們且來研究他的人物的排列：

　　耶穌在全部人物中占著最重要最明顯的地位，第一因為他坐在正中，第二因為他兩旁留有空隙，第三因為他的背後正對著一扇大開著的門或窗（？），第四因為耶穌微圓的雙目，放在桌上的平靜的手，與其他人物的激動惶亂，形成極顯著的對照。大家（使徒們）都對他望著，他卻不望任何人。耶穌完全在內省、自制、沉思的狀態中。

　　十二個使徒，每側六個，六個又分成三人的兩小組，李奧納多為避免這種呆板的對稱流入單調之故，又在每六個人中間，由手臂的安放與姿態動作的起落，組成相互連帶的關係。

　　耶穌右手第一個，是使徒聖約翰，最年輕最優秀、為耶穌最愛的一個。右手第二個是不忠實的猶大，聽見了基督的話而心虛地直視著他，想猜測他隱密的思念。他同時有不安、恐怖與懷疑的心緒。手裡握著錢，暗示他是一個貪財的人，為了錢財而賣掉他的主人。

　　如果把每個使徒的表情和姿勢細細研究起來未免過於冗長。讀者只要懂得故事的精神，再去體驗畫家的手腕，從各個人物的臉上看出各個人物的心事。他們的姿態舉止更與全部人物形成對稱或排比。

　　這種研究之於藝術家的修養，尤其是在心理表現與組織技能方面，實有無窮的裨益。李奧納多・達文西並是歷史上稀有的學者，關於他別方面的造詣，且待下一講內專章論列。

第五講
李奧納多・達文西（下）
人品與學問

　　法國十六世紀有一個大文學家，叫做拉伯雷（François Rabelais），在他的名著《伽爾剛蒂亞與邦太葛呂哀》（*Gargantua et Pantagruel*，又譯《巨人傳》）中，描寫邦太葛呂哀所受的理想教育，在量和質上都是浩博得令人出驚，使近世教育家聽了都要攻擊，說這種教育把青年人的腦力消耗過度，有害他們精神上的健康。拉伯雷要教他畫中的主人知道一切所可能知道的事情，而他的記憶能自動地應付並解答隨時發生的問題。邦太葛呂哀的智識領域，可以用中國舊小說上幾句老話來形容：上知天文，下知地理，無所不曉，靡所不通。而且他還有不醉之量，抱著伊比鳩魯派的樂天主義，杯酒消愁；高興的時候，更能競走擊劍，有古希臘士風：那簡直是個文武全材的英雄好漢了。

　　其實，懷抱這種理想的，不特在近世文明發軔的十六世紀有拉

伯雷這樣的人，即在十八世紀，亦有盧梭的《愛彌兒》；在二十世紀，亦有羅曼・羅蘭的《約翰・克里斯多夫》的典型的表現。自然，後者的學說及其實施方法較之十六世紀是大不相同了，在科學的觀點上，也可說是進步了；但其出於造成「完人」的熱誠的理想，則大家原無二致。

他們——這許多理想家——所祈望的人物，實際上有沒有出現過呢？

如果是有的，那麼，一定要推李奧納多・達文西為最完全的代表了。

一四八六年，拉伯雷還在搖籃裡的時光，達文西已經三十多歲了。那時代的有名學者皮克・特・拉・米蘭多拉（Pico della Mirandola, 1462-1491）曾列舉一切學問範圍以內的問題九百個，徵求全世界學者的答案。這件故事不禁令人想起一件更古的傳說。據柏拉圖記載，希臘詭辯學者希庇亞斯，在奧林匹克大祭的集會中，向著世界各地的代表歷舉他的才能；他朗誦他的史詩、悲劇、抒情詩。他的靴子、刀、水瓶，都是他自己製的。的確，他並沒有以獲得什麼競走、角力等等的錦標自豪，不像拉伯雷的邦太葛呂哀，除了在文藝與科學方面是一個博學者外，還是一個善於騎馬、賽跑、擊劍的運動家。

上面說過，在拉伯雷之外，還有盧梭、羅曼・羅蘭等都曾抱過這種創造「完人」的理想，就是說每個時代的人類都曾做過這美妙

的夢。無疑的，義大利民族，在文藝復興時，尤其夢想一個各種官能全都完滿地發展的人。他們並主張第一還要有「和諧」來主持，方能使一個人的身體的發展與精神的發展兩不妨害而相得益彰。

在文藝復興時期，身心和諧、各種官能達到均衡的發展的人群中，李奧納多尤其是一個驚人的代表。

達文西於一四五二年生於翡冷翠附近的一個小城中，那個城的名字就是他的姓 —— 文西（Vinci）。他的父親是城中的畫吏。李奧納多最初進當時的名雕刻家維洛齊歐的工作室。

迄一四八三年他三十一歲時為止，達文西一直住在翡冷翠。以後他到米蘭大公府中服務，直到一四九九年方才他去。這十六年是達文西一生創作最豐富的時代。

從此以後他到處飄流。一五○一年他到威尼斯，一五○七年又回米蘭，一五一三年去羅馬，依教皇利奧十世，一五一五年以後，他離開義大利赴巴黎。法王弗朗西斯一世款以上賓之禮。一五一九年，達文西即逝世於客地。據傳說所云，他臨死時，法王親自來向他告別。

這種流浪生涯是當時許多藝術家所共有的；他們忍受一種高貴的勞役生活。范艾克（Van Eyck）在勃艮第諸侯那裡，魯本斯在公樂葛宮中都是如此。可是最有度量的保護人也不過當他們是稀有的工人，似乎只有弗朗西斯一世之於達文西，是抱著特別敬愛之情。

　　史家兼藝術家瓦沙利，在達文西死後半世紀左右寫他的傳記，它的開始是這樣虔誠的詞句：「有時候，上帝賦人以最美妙的天資，而且是毫無限制地集美麗、嫵媚、才能於一身。這樣的人無論做什麼事情，他的行為總是值得人家的讚賞，人家很覺得這是上帝在他靈魂中活動，他的藝術已不是人間的藝術了。李奧納多正是這樣的一個人。」

　　瓦沙利認識不少自身親見李奧納多的人，他從他們那裡採集得人家稱頌李奧納多的許多特點：「他把馬蹄釘或鐘鎚在掌中捏成一塊鉛片──邦太葛呂哀不能比他更優勝了──他的光輝四射的美貌，生氣勃勃的儀表，使最抑鬱的人見了會恢復寧靜；他的談吐會說服最倔強的人；他的力量能夠控制最強烈的憤怒。」

　　李奧納多還是一個動人的歌者。他到米蘭時，在大公盧多維克‧斯福查（Ludowic Sforza）宮中，他用一種自己發明的樂器──形如馬首一般的古琴參加某次音樂競賽。他又表現他歌唱的才能，尤其是隨時即興的本領，使大公盧多維克‧斯福查立刻寵視他。

　　他的服飾為當時的服裝的模型。米蘭、翡冷翠、巴黎，舉行什麼慶祝節會的時候，總要請他主持布置的事情。

　　他是畫家，歷史上有數的天才畫家。他是《瑤公特》、《最後的晚餐》、《施洗者聖約翰》、《聖安妮》等名畫的作者。他是雕刻家，他為斯福查大公所造的一座騎像，當時公認為神品。他是建築家、工程師。他為各地制定引水灌溉的計畫。總而言之，他是一個

第一流的學者。

　　一四八三年，李奧納多決意離開翡冷翠去依附米蘭大公，先寫了一封奇特的信給大公。在這封信裡（此信至今保存著），他像商人一般，天眞地描寫他所能做的一切；他說他可以教大公知道只有他個人所知道的一切祕密；他有方法造最輕便的橋可以追逐敵軍；也有方法造最堅固的橋不怕敵人轟炸；他會在圍攻城市時使河水乾涸；他有毀壞砲台基礎的祕法；他能造放射延燒物的大砲；他會造架載大砲的鐵甲車，可以衝入敵陣，破壞最堅固的陣線，使後隊的步兵得以易於前進。

　　如果是海戰，他還可以造能抵禦最猛烈的砲火的戰艦，以及在當時不知名字的新武器。

　　在太平的時代，他將成爲一個舉世無雙的建築家，他會開掘運河，把這一省的水引到別一省去。

　　他在那封信裡也講起他的繪畫與雕塑的才能，但他只用輕描淡寫的口氣敘述，似乎他專門注重他的工程師的能力。

　　這封毛遂自薦的信不是令人以爲是在聽希庇亞斯在奧林匹克場中的演說嗎？不是令人疑惑它是上文所述的皮克・特・拉・米蘭多拉所出的九百問題的回聲嗎？

　　文西眞是一個怪才。他是一個「知道許多祕密的人」。這句話在他那封信中重複說過好幾次。他保藏他的祕密，唯恐有人偷竊，所以他有許多手寫的稿本是反寫的。從右面到左面，必得用了鏡子反

映出來才能讀。這些手跡在巴黎、倫敦，以及私人圖書館中都還保存著。他曾說他用這種方法寫的書有一百二十部之多。

十五世紀，還是沒有進入近代科學境域的時代。那時正在慢慢地排脫盲目的信仰與神蹟的顯靈。米蘭大公夫人的醫生，仍想用講述某種神奇的故事來醫治她的病。所以，如果李奧納多的思想中存留著若干迷信的觀念，亦是毫不足怪的。但他究竟是當時的先驅者，他已經具有毫無利害觀念的好奇心。對於他，一切都值得加以研究。他的心且隨時可以受到感動。瓦沙利敘述他在翡冷翠時，常到市集去購買整籠的鳥放生。他放生的情景是非常有趣的：他仔仔細細地觀察鳥的飛翔的組織，這是使他極感興味的問題；他又鑑賞在日光中映耀著的羽毛的複雜的色彩；末了，他看到小鳥們振翼飛去重獲自由的情景，心裡感到無名的幸福。從這件小小的故事中，可以看到李奧納多為人的幾方面：他是精細的科學家，是愛美的藝術家，又是溫婉慈祥、熱愛生物的詩人。

邦太葛呂哀所學習的，只是立刻可以見到功效的事物。蘇格拉底所懂得的美，只是有用處的：他以為最美的眼睛是視覺最敏銳的。希臘人具有科學的好奇心，只以滿足自己為其唯一的目標的時間，還是後來的事。李奧納多・達文西是太藝術家了，——在這個字的最高貴的意義上——他的目光與觀念要遠大得多。他在那部名著《繪畫論》 *Traité de Peinture* 中寫道：「你有沒有在陰晦的黃昏，觀察過男人和女人們的臉？在沒有太陽的微光中，它們顯得何等柔

和！在這種時間，當你回到家裡，趁你保有這印象的時候，趕快把它們描繪下來吧。」達文西相信美的目標、美的終極就在「美」本身，正如科學家對於一件學問的興趣，即在這學問本身一般。

這個愛美的夢想者、慈祥的詩人，同時又有一個十分科學的頭腦。他永遠想使他的觀察更為深刻，更為透徹，並在紛繁的宇宙中，尋出若干律令。在這一點上，他遠離了中世紀而開近世科學的晨光熹微的局面。

他的思想的普遍性在歷史上是極少見的。博學者的分析力與藝術家的易感性是如何難得融洽在一起！李奧納多的極少數的作品，應當視作聯合幾種官能的結晶品，這幾種官能便是：觀察的器官，善感的心靈，創造的想像力。世界所存留的達文西的真跡不到十件，而幾乎完全是小幅的。有幾幅還是未完之作。

李奧納多作《最後的晚餐》一畫，已費了四年的光陰，沒有一個人物不是經過他長久而仔細的研究的。米開朗基羅在五年之中把西斯汀禮拜堂的整個天頂都畫好了；拉斐爾，在三十七歲上夭折的時候，已經完成了無數的傑作。從這個比較上可知拉斐爾只是一個畫家，誰也不會說他除了繪畫之外賦有如何卓越奇特的智慧。米開朗基羅是一個大詩人、大思想家，但他除了西斯汀禮拜堂的天頂畫與壁畫以外，也只留存下多少未完成的作品。李奧納多，是大藝術家，同時是淵博的學者，只成功了極少數的畫。由此我們可以得到一個超乎繪畫領域以外的重要結論：一個偉大的藝人，當他的作品

是大得無名（引用里爾克形容羅丹的話）的時候，他好像在表露他一種盲目的如李奧納多在《繪畫論》中寫著：「當作品超越判斷的時候，表示判斷是何等薄弱。作品超越了判斷，那是更糟。判斷超越了作品才是完滿。如果一個青年覺得有這種情形，無疑地他是一個出色的藝術家。他的作品不會多，但飽含著優點。」這幾句就在說他自己。他對於他的由想像孕育成的境界，有明白清楚的了解，「理想」與他說的話，如是熱烈，如是確切，使他覺得老是無法實現。他的判斷永遠超過作品。

而且，他的藝術家的意識又是如何堅強，對於他的榮譽與尊嚴的顧慮又是如何深切，他毫不惋惜地毀壞一切他所認為不完美的作品。「由你的判斷或別人的判斷，使你發現你的作品中有何缺點，你應當改正，而不應當把這樣一件作品陳列在公眾面前。你決不要想在別件作品中再行改正而寬恕了自己。繪畫並不像音樂般會隱滅。你的畫將永遠在那裡證明你的愚昧。」

他的作品稀少的另一個原因是：他的科學精神只想發現一種定律而不大顧慮到實施。目標本身較之追求目標更引起他的興味。他如那些窮得餓死的發明家一樣，並不想去利用他自己的發明。他的《安加利之戰》那張壁畫，因為他要試驗一種新的外層油，就此丟了。他連這張畫的稿樣都不願保存。教皇利奧十世委他作另一幅畫時，他就去採集野草、蒸餾草露，以備再做一種新的外層油。因此，教皇對人說：「這個人不會有何成就，既然他沒有開始已經想

到結尾。」（按：外層油乃一畫完工後塗在表面的油。）

他的書，他的手寫的稿本，上面都塗滿各色各種的素描，足見他的心靈永遠在清醒的境地之中。這些素描中有習作，有圖樣，有草案，一切占據他思念的事物。

在他的廣博的學問、理想和感情平均地發展到頂點的一點上，李奧納多‧達文西確是文藝復興的最完全的一個代表。

有時候，科學的興味濃厚到使他不願提筆，但繪畫究竟是他最愛好的事業。他也像在研究別的學問時一樣，想努力把繪畫造成一種科學。那時米蘭有一個繪畫學院，達文西在那裡實現了他的理想之一部分。他除了教學生實習外，更替他們寫了許多專論，《繪畫論》即是其中最著名的一部。全書共分十九章，包括遠近、透視、素描、模塑、解剖，以及當時藝術上的全部問題。這本書對於我們有兩重意味：第一教我們明瞭繪畫上的許多實際問題，第二使我們懂得達文西對於藝術的觀念。

他以為依據了眼睛的判斷而工作的畫家，如果不經過理性的推敲，那麼他所觀察到的世界，無異於一面鏡子，雖能映出最極端的色相而不明白它們的要素。因此他主張對於一切藝術，個人的觀照必須擴張到理性的境界內，假如一種研究，不是把教學的抽象的論理當作根據的，便算不得科學。這種思想確已經超越了他的時代。

在荷蘭風景畫家前一百五十年，在大家對於風景視作無關重要的裝飾的時候，李奧納多已感到大自然的動人的魔力。《瑤公特》

　　的背景，不是一幅可以獨立的風景畫嗎？在這一點上，他亦是時代的先驅者。

　　他的時代，原來是一般畫家致全力於技巧，要求明暗、透視、解剖都有完滿的表現的時代；他自己又是對於這些技術有獨到的研究的人；然而他把藝術的鵠的放在這一切技巧之外，他要藝術成為人類熱情的唯一的表白。各種技術的智識不過是最有力的工具而已。

　　這樣地，十五世紀的清明的理智、美的愛好、溫婉的心情，由李奧納多·達文西達到登峰造極的表現。

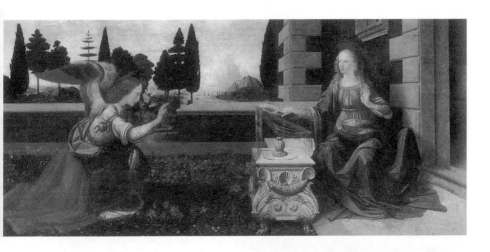

第六講
米開朗基羅（上）

西斯汀禮拜堂

西斯汀禮拜堂（Chapelle Sistine）是教皇的梵蒂岡宮（Palais du Vatican）所特有的小禮拜堂，附建在聖彼得大教堂（Bassilique St. Pierre）左側。在這禮拜堂裡舉行選舉新任教皇的大典，陳列每個教皇薨逝後的遺骸。每逢特別的節日，教皇亦在這裡主持彌撒祭。聖彼得大教堂是整個基督教的教堂，西斯汀禮拜堂則是教皇個人的祈禱之所。

教皇西克斯圖斯四世（Sixtus IV）── 他是德拉·洛韋拉族（Della Rovera）中的第一個聖父 ── 於一四八○年敕建這所教堂，名為西斯汀，亦紀念創建者之意。所謂Chapelle（禮拜堂）原係面積狹小的教堂，是中古時代的諸侯貴族的爵邸中作為祭神之所的一間廳堂；但西斯汀禮拜堂因為是造作教皇御用的緣故，所以特別高大，計長四十公尺，寬十三公尺，穹窿形的屋頂的面積共達八百平方公尺。

　　堂內沒有圓柱，沒有方柱，屋頂下面也沒有弓形的支柱。兩旁牆壁的高處，各有六扇弓形的窗子。餘下的寬廣的牆壁似乎預備人家把繪畫去裝飾的。實際上，歷代教皇也就是請畫家來擔任這部分的工作。西斯汀禮拜堂的後任亞歷山大六世（Alexandre VI Borgia），在翡冷翠招了許多畫家去把窗下的牆壁安置上十二幅壁畫；這些作品也是名家之作，如平圖里喬、格蘭達佑、波提切利等都曾參加這項工作。但是西斯汀禮拜堂之成為西斯汀禮拜堂，只因為有了米開朗基羅的天頂畫及神龕後面的大壁畫之故。只有研究過美術史的人，才知道在西斯汀禮拜堂內，除了米氏的大作之外，尚有其他名家的遺跡。

　　米開朗基羅的一生，全是許多苦惱的故事織成的，而這些壁畫的歷史，尤其是他全部痛苦的故事中最痛苦的。

　　米開朗基羅到羅馬的時候，才滿三十歲，正當一五○五年。雄才大略的教皇尤里烏斯二世（Julius II）就委託他建築他自己的墳墓。這件大事業正合米氏的脾胃，他立刻畫好了圖樣進呈御覽，也就得到了他的同意。他們兩個人，可以說一見即互相了解的，他們同樣愛好「偉大」，同樣固執，同樣暴躁，新計畫與新事業同樣引起他們的熱情。他們的脾氣，也是一樣乖僻暴戾。這個教皇是歷史上僅見的野心家與政治家，這個藝術家是雄心勃勃的曠世怪傑：兩雄相遇，當然是心契神合；然而他們過分相同的性情脾氣，究竟不免

屢次發生齟齬與衝突。

白石從出產地卡拉拉（Carrara）運來了，堆在聖彼得廣場上。數量之多，面積之大，令人吃驚。教皇是那樣高興，甚至特地造了一條甬道，從教皇宮直達米氏的工作場，使他可以隨時到藝術家那裡去參觀工作。

突然，建造墳墓的計畫放棄了，教皇只想著重建聖彼得大教堂的問題。他要把它造成世界上最大的教堂，一個配得矗立在永久之城（羅馬之別名）裡的大教堂。這件事情的發端，原來是有內幕的。米開朗基羅的敵人，拉斐爾、布拉曼帖（Bramante，名建築家）輩看見米氏在幹那樣偉大的事業，自然不勝嫉妒；而且米氏又常常傲慢地指摘他們的作品，當下就在教皇面前遊說，說聖父豐功偉業，永垂千古而不朽，但在生前建造墳墓未免不祥，遠不如把聖彼得大教堂重建一下，更可使聖父的功業錦上添花。尤里烏斯二世本來是意氣用事、喜怒無常的一個專制王，又加還有些迷信的觀念，益發相信了布拉曼帖的話，決定命令他主持這個新事業。至於米開朗基羅，教皇則教他放下刀筆，丟開白石，去為西斯汀禮拜堂的天頂畫十二個使徒像。繪畫這勾當原是米氏從未學過而且瞧不起的，這個新使命顯然是敵人們撥弄出來作難他的。

他求見教皇，教皇不見。他愈加恐懼了，以為是敵人們在聯合著謀害他。他逃了，一直逃回故鄉——翡冷翠。

然而，逃回之後，他又恐怖起來：因為在離開羅馬後不久，就

米開朗基羅 | 原始罪惡 | 西斯汀禮拜堂天頂畫之一

有教皇派著五個騎兵來追他，遞到教皇的勒令，說如果他不立刻回去，就要永遠失寵。雖然安安寧寧地在翡冷翠，不用再怕布拉曼帖要派刺客來行刺他，但他還是忐忑危懼，唯恐真的失寵之後，他一生的事業就要完全失望。

他想回羅馬。正當教皇戰勝了波隆那（Bologna）駐節城內的時候，米開朗基羅懷著翡冷翠大公梅迪契的乞情信去見教皇。教皇盛怒之下，畢竟寬恕了米氏。他們講和之後第一件工作是替尤里烏斯二世作一座巨大的雕像。據當時目擊的人說這像是非凡美妙的，但不久即被毀壞，我們在今日連它的遺跡也看不見。以後就是要實地去開始西斯汀禮拜堂的裝飾畫了。米氏雖然再三抗議，教皇的意志不能搖動分毫。

一五○八年五月十日，米氏第一天爬上台架，一直度過了五年的光陰。天頂畫的題目，最初是十二使徒；但是以這樣一個大師，其不能愜意於這類薄弱狹小的題材，自是意料中事。天頂的面積是

那般廣大，他的智慧與欲望尤其使他夢想巨大無邊的工作；而且教皇也贊同他的意見。因之十二使徒的計畫不久即被放棄，而代以創世紀、預言家、女先知者等廣博的題材。

題目大，困難也大了：米開朗基羅古怪的性情，永遠不能獲得滿足；他不懂得繪畫，尤其不懂需要特殊技巧、特殊素材的壁畫。他從翡冷翠招來幾個助手，但不到幾天，就給打發走了。建築家布拉曼帖替他構造的台架，他亦不滿意，重新依了自己的辦法造過。教皇的脾氣又是急躁非凡，些微的事情，會使他震怒得暴跳起來。他到台架下面去找米開朗基羅，隔著十公尺的高度，兩個人熱烈地開始辯論。老是那套刺激與激烈的話，而米氏也一些不退讓：「你什麼時候完工？」「──等我能夠的時候」一天，又去問他，他還是照樣地回答「當我能夠的時候！」，教皇怒極了，要把手杖去打他，一面再三地說：「等我能夠的時候──等我能夠的時候！」米開朗基羅爬下台架，趕回寓處去收拾行李。教皇知道他當真要走了，立刻派秘書送了五百個杜格（義大利古幣名）去，米氏怒氣平了，重新回去工作。每天是這些喜劇。

終於，一五一二年十月三十一日，教堂開放了。教皇要親自來舉行彌撒祭，向米開朗基羅吆喝道：「你竟要我把你從台架上翻下來嗎？」沒有辦法，米開朗基羅只得下來，其實，這件曠世的傑作也已經完成了。

五年中間，米開朗基羅天天仰臥在十公尺高的台架上，蜷著

背，頭與腳蹺起著。他的健康大受影響，只要讀他那首著名的自詠
詩就可窺見一斑：

「我的鬍子向著天，

我的頭顱彎向著肩，

胸部像頭梟。

畫筆上滴下的顏色

在我臉上形成富麗的圖案。

腰縮向腹部的地位，

臀部變成秤星，壓平我全身的重量。

我再也看不清楚了，

走路也徒然摸索幾步。

我的皮肉，在前身拉長了，

在後背縮短了，

彷彿是一張Syrie的弓。」

　　西斯汀的工程完工之後幾個月內，米開朗基羅的眼睛不能平
視，即讀一封信亦必須把它拿起仰視，因為他五年中仰臥著作畫，
以致視覺也有了特別的習慣。

　　然而，西斯汀天頂畫之成功，還是尤里烏斯二世的力量。只有
他能夠降服這倔強、桀驁、無常的藝術家，也只有他能自始至終維
持他的工作上必須的金錢與環境。否則，這件傑作也許要和米氏其
他的許多作品一樣只是開了端而永遠沒有完成。

一五〇八年米開朗基羅開始動手的時候，有八百平方公尺的面積要用色彩去塗滿，這天頂面積之廣大一定是使他決計放棄十二使徒的主要原因。他此刻要把創世紀的故事去代替，十二個使徒要代以三百五十左右的人物。第一他先把這麼眾多的人物，尋出一種有節奏的排列。這是必不可少的準備。天頂的面積既那般廣，全畫人物的分配當然要令觀眾能夠感到全體的造型上的統一。因此，米氏把整個天頂在建築上分成兩部：一是牆壁與屋頂交接的弓形部分，一是穹窿的屋頂中間低平部分。這樣，第二部分就成為整個教堂中最正式最重要的一部，因為它是占據堂中最高而最中央的地位。接著再用若干弓形支柱分隔出三角形的均等的地位，並用以接連中間低平部分和牆壁與穹窿交接的部分。

屋頂正中的部分，作者分配「創世紀」重要的各幕。在旁邊不規則三角形內分配女先知及預言者像。牆壁與穹窿交接部分之三角形內，繪耶穌祖先像。但這三大部分的每幅畫所占據的地位是各個不同的，這並非欲以各部面積之大小以示圖像之重要次要的分別，米氏不過要使許多畫像中間多一些變化而不致單調。天頂正中創世紀的表現共分九景，我們可以把它分成三組如下：

一、神的寂寞

 A.神分出光明與黑暗

 B.神創造太陽與月亮

 C.神分出水與陸

二、創造人類

A.創造亞當

B.創造夏娃

C.原始罪惡

三、洪水

A.洪水

B.諾亞的獻祭

C.諾亞醉酒

這些景色中間，畫著許多奴隸把它們連接起來，這對於題目是毫無關係的，單是為了裝飾的需要。

第二部不規則的三角形，正為下面窗子形成分界線，內面畫著與世界隔離了的男女先知。最下一部，是基督的祖先，色彩較為灰暗，顯然是次要的附屬裝飾。因之，我們的目光從天頂正中漸漸移向牆壁與地面的時候，清楚地感到各部分在大體上是具有賓主的關係與階段。

此刻我們已經對於這個巨大的作品有了一個鳥瞰，可以下一番精密的考察了。

第一引起我們注意的是沒有一件對象足以使觀眾的目光獲得休息。風景、樹木、動物，全然沒有。在創世紀的表現中，竟沒有「自然」的地位。甚至一般裝飾上最普通的樹葉、鮮花、鬼怪之類也找不到。這裡只有耶和華、人類、創造物。到處有空隙，似乎缺少

什麼裝飾。人體的配置形成了縱橫交錯的線條，對照（contraste）、對稱（symétrique）。在這幅嚴肅的畫前，我們的精神老是緊張著。

　　米開朗基羅的時代是一般人提倡古學極盛的時代。他們每天有古代作品的新發現和新發掘。這種風尚使當時的藝術家或人文主義者相信人體是最好的藝術材料，一切的美都涵蓄在內。詩人們也以為只有人的熱情才值得歌唱。幾世紀中，「自然」幾乎完全被逐在藝術國土之外。十八世紀時，要進畫院（Académie de Peinture）還是應當先成為歷史畫家。

　　米開朗基羅把這種理論推到極端，以致在《比薩之役》*Bataille de Pise*中畫著在洗澡的士兵；在西斯汀天頂上，找不到一頭動物和一株植物——連肖像都沒有一個。這似乎很奇特，因為這時候，肖像畫是那樣地流行。拉斐爾在裝飾教皇宮的壁畫中，就引進了一大組肖像。但是米開朗基羅一生痛惡肖像，他裝飾梅迪契紀念堂時，有人以其所代表的人像與紀念堂的主人全不相像為怪，他就回答道：「千百年後還有誰知道像不像？」

　　他認為一切忠順地表現「現實的形象」的藝術是下品的藝術。在翡冷翠時，米氏常和當地的名士到梅迪契主辦的「柏拉圖學園」去聽講，很折服這種哲學。他念到柏拉圖著作中說美是不存在於塵世的，只有在理想的世界中才可找到，而且也只有藝術家與哲學家才能認識那段話時，他個人的氣稟突然覺醒了。在一首著名的詩中他寫道：「我的眼睛看不見曇花般的事物！」在信札中，米氏亦屢

屢引用柏拉圖的名句。這大概便是他在繪畫上不願意加入風景與肖像的一個理由吧。

而且，在達到這「理想美」一點上，雕刻對於他顯得比繪畫有力多了。他說：「沒有一種心靈的意境為傑出的藝術家不能在白石中表白的。」實在，雕刻的工具較之繪畫的要簡單得多，那最能動人的工具——色彩，它就沒有；因之，雕刻家必得要運用綜合（synthèse），超越現實而入於想像的領域。

「雕刻是繪畫的火焰，」米氏又說，「它們的不同有如太陽與受太陽照射的月亮之不同。」因此，他的畫永遠像一組雕像。

我們此刻正到了十五世紀末期，那個著名的quattrocento的終局。二百年來義大利全體的學者與藝術家，發現了繪畫〔喬托以前只有枯索呆滯的寶石鑲嵌馬賽克（mosaïque），而希臘時代的龐貝的畫派早已絕跡了千餘年〕，發現了素描，以及一切藝術上的法則以後，已經獲得一個結論——藝術的最高的目標並不是藝術本身，而是表現或心靈的意境，或偉大的思想，或人類的熱情的使命。所以，米開朗基羅不能再以巧妙、天真的裝飾自滿，而欲搬出整部的《聖經》來做他的中心思想了。他要使他的作品與偉大的創世紀的敘述相並，顯示耶和華在混沌中飛馳，在六日中創造天與地、光與暗、太陽與月亮、水與陸、人與萬物……

我們看《神分出水與陸》的那幕。耶和華占據了整個畫幅。他

的姿態，他的動作，他的全身的線條，已夠表顯這一幕的偉大……在太空中，耶和華被一陣狂飆般的暴風疾捲著向我們前來。臉轉向著海。口張開著在發施號令，舉起著的左手正在指揮。裏在身上的大衣脹飽著如扯足了的篷，天使們在旁邊牽著衣褶。耶和華及其天使們是橫的傾向，畫成正面。全部沒有一些省略（raccourci），也沒有一些枝節不加增全畫的精神。

　　水面上的光把天際推遠以至無窮盡。近景故意誇張，頭和手畫得異常地大。衣服的飄揚，藏著耶和華身體的陰暗部分，似乎要伸到畫幅外的右手，都是表出全體人物是平視的，並予人以一種無名的強力，從遼遠的天際飛來漸漸迫近觀眾的印象。枝節的省略，風景的簡樸，尤其使我們的想像，能夠在無垠無際的空中自由翱翔。

　　就在梵蒂岡宮中，在稱爲loges的廊內，拉斐爾也畫過同樣的題材。把它來和米開朗基羅的一比，不禁要令人微笑。這樣的題材與拉斐爾輕巧幽美的風格是不能調和的。

　　《神創造亞當》是九幕中比較最被人知的一幕。亞當慵倦地斜臥在一個山坡下，他成熟的健美的體格，在深沉的土色中顯露出來，充滿著少年人的力與柔和。胸部像白石般的美。右臂依在山坡上，右腿伸長著擺在那裡，左腿自然地曲著。頭，悲愁地微俯。左臂依在左膝上伸向耶和華。

　　耶和華來了，老是那創造六日中飛騰的姿勢，左臂親狎地圍著幾個小天使。他的臉色不再是發施命令時的威嚴的神氣，而是又悲

哀又和善的情態。他的目光注視著亞當，我們懂得他是第一個創造物。伸長的手指示亞當以神明的智慧。在耶和華臂抱中的一個美麗的少女溫柔地凝視亞當。

這幕中的悲愁的氣氛又是什麼？這是偉大的心靈的、大藝術家的、大詩人的、聖者的悲愁。是波提切利的聖母臉上的，是米開朗基羅自己的其他作品中的悲愁。《聖經》的題材在一切時代中原是最豐富的熱情的詩。「神的熱情」（passion de Dieu）曾經感應了多少歷史上偉大的傑作！

每一組人物都像用白石雕成的一般。亞當是一座美妙的雕像。暴風般飛捲而來的耶和華，也和扶持他的天使們形成一組具有對稱、均衡、穩定各種條件的雕塑。

至於男女先知，我們在上面講過，是受了最初的「十二使徒」的題材的感應。使徒的出身都是些平民、農夫，他們到民間去宣布耶穌的言語，他們只是些富有信仰的好人，不比男女先知是受了神的啟示，具有神靈的精神與思想，全部《聖經》寫滿了他們的熱烈的詩句，更能滿足米開朗基羅愛好崇高與偉大的願望。自然，男女先知的表現，在米氏時代並非是新的藝術材料，但多數藝術家不過把他們作為虔誠的象徵，而沒有如米氏般真切地體味到全部《聖經》的力量與先知們超人的表白。

這些男女先知像中最動人的，要算是約拿像了。狂亂的姿勢，臉向著天，全身的線條亦是一片緊張與強烈的對照。右臂完全用省

略隱去，兩腿的伸長使他的身軀不致整個地往後仰側：這顯然又是一座雕像的結構。右側的天使，腿上的盔帽都是維持全體的均衡與重心的穿插。

其他如女先知庫邁、耶利米、以賽亞的頭彷彿都是在整塊白石上雕成的。而耶利米的表情，尤富深思與悲戚的神氣，似乎是五百年後羅丹的《沉思者》的先聲。

在創世紀九景周圍的二十個人物（奴隸），只是為創世紀各幕做一種穿插，使其在裝飾上更形富麗罷了。

最後一部的基督的祖先像，其精神與前二部的完全不同。在這裡，沒有緊張的情調，而是家庭中柔和的空氣，堅強的人體易以慈祥的父母子女。在這裡，是人間的家庭，在創世紀與先知像中，是天地的開闢與神靈的世界。這部的色調很灰暗，大概是米開朗基羅把它當作比較次要的緣故，然而他在這些畫面上找到他生平稀有的親密生活之表白，卻是無可懷疑的事實。

裸體，在西方藝術上──尤其在古典藝術上──是代表宇宙間最理想的美。它的肌肉，它的動作，它的堅強與偉大，它的外形下面蘊藏著的心靈的力強與偉大，予人以世界上最完美的象徵。希臘藝術的精神是如此，因為希臘的宇宙觀是人的中心的宇宙觀；文藝復興最高峰的精神是如此，因為自但丁至米開朗基羅，整個的時代思潮往回復古代人生觀、自我發現、人的自覺的路上去。米氏以前的藝術家，只是努力表白宗教的神祕與虔敬；在思想上，那時的藝

米開朗基羅｜哀悼基督｜大理石｜1498-1499年｜194×195×64cm｜

術還沒有完全擺脫出世精神的束縛；到了米開朗基羅，才使宗教題
材變成人的熱情的激發。在這一點上，米開朗基羅把整個的時代思
潮具體地表現了。

第七講
米開朗基羅(中)
聖洛倫佐教堂與梅迪契墓

在翡冷翠的聖洛倫佐（San Lorenzo）教堂中，有兩座祭司更衣所（Sacristies，一譯聖器室），是由當地的諸侯梅迪契出資建造的。老的那一所，建於約翰・梅迪契及其兒子科西莫・梅迪契的時代（十四世紀），內面陳列著唐那太羅的雕塑、有名的銅門，和約翰・梅迪契的墳墓。

一五二一年左右，大主教尤里烏斯・梅迪契決意在洛倫佐教堂中另建一所新的祭司更衣室，命米開朗基羅主持。建築的用意亦無非是想藉了藝術家的作品，誇耀他們梅迪契族的功業而已。最初的計畫是要把這座祭司更衣所造成一組偉大莊嚴的墳墓，它的數目先是定為四座，以後又增至六座。米開朗基羅更把這計畫擴大，加入代表「節季」、「時刻」、「江河」等等的雕像。如果這件工作幸能完成，那麼，在今日亦將是和西斯汀禮拜堂天頂畫同樣偉大的作品，不過是在白石上表現的罷了。

一五二二年，尤里烏斯‧梅迪契被舉爲教皇克雷芒七世（Climent VII），他是第一個發起造這所更衣所的人，他既然登了大位做了教皇，似乎權力所及，更易實現這件事業了，然而直至一五二七年還未動工。而且那一年，羅馬給法國波旁（Bourbon）王族攻下，教皇克雷芒七世也被囚於聖安越宮。三個月中間，羅馬城被外來民族大肆焚掠，文明精華，損失殆盡。

接著，翡冷翠梅迪契族的統治亦被當地的民眾推翻了，代以臨時民主政府。但不久羅馬解圍，教皇克雷芒七世大興討伐之師來攻打翡冷翠的革命黨。一年之後，翡冷翠終被攻下，梅迪契的統治權重新回復了，並且爲復仇起見，由教皇敕封爲翡冷翠大公。這時候，義大利半島上，自由是毀滅了，人民重又墮入專制的壓迫之下。

在這兩件重大的戰亂中，米開朗基羅並沒有安分蟄居，他一開始就加入民主黨方面，在圍城時，他並是防守工程的總工程師。因此，在翡冷翠民主黨失敗時，他是處於危境中的一個人物，然而教皇保護他，終於沒有獲罪，這大概是教皇雖在戎馬倥傯之際，仍未忘懷他建造墳墓的計畫之故。

就在這時候，米開朗基羅完成了那著名的洛倫佐‧梅迪契與朱利阿諾‧梅迪契墓上的四座雕像——《日》、《夜》、《晨》、《暮》，以及在這四座像上面的《沉思者》與《力行者》。

米開朗基羅五十五歲。一個人到了這年紀必定要回顧他以往的歷程，並且由於過去的經驗，自然而然地產生一種哲學。那麼，米

開朗基羅在追憶或在故國——翡冷翠，或在羅馬的生活時，腦海中又浮現什麼往事呢？他年輕時，曾目擊帕齊（Pazzi）族與梅迪契族的政爭，以後，他曾做過多明我派（dominician）教士薩伏那洛拉（Savonarola, 1452-1498）的信徒，眼見這教士在諸侯宮邸廣場上受火刑。他又親見他的故國被北方的野蠻民族蹂躪劫掠，以致逃到威尼斯。他到羅馬，和教皇尤里烏斯二世屢次衝突，又是一段痛苦的歷史。尤里烏斯二世的墳墓中途變卦，又懷疑他的敵人要謀害他，逃回翡冷翠。不久又在波隆那向教皇求和，隨後便是五年的台架生活，等到西斯汀天頂畫完工，他的身體也衰頹了。一五一三年二月，教皇尤里烏斯二世薨逝。米氏回至翡冷翠，重新想著尤里烏斯二世的墳墓。他於同年三月簽了合同，答應以七年的時間完成這工作。他的計畫較尤里烏斯二世最初的計畫還要偉大，共有三十二座雕像。此後三年中，米氏一心一意從事於這件工程，他的《摩西》（現存羅馬文科利的聖彼得羅教堂）與《奴隸》（現存巴黎羅浮宮）也在這時期完成。這是把他的熱情與意志的均衡表現得最完滿的兩座雕像。但不久新任教皇利奧十世把他召去，委任他建造翡冷翠聖洛倫佐教堂的正面，事實上米氏不得不第二次放棄尤里烏斯二世的墳墓。一五三○年翡冷翠革命失敗後，米氏受教皇尤里烏斯之託，動手繼續那梅迪契墓。原定的大座墳墓只完成了兩座。所謂「節季」、「時刻」、「江河」等的雕像只是一些雛形。原定的一個壯麗的墓室變成了冷酷的祭司更衣所。

　　這是面積不廣的一間方形的屋子，兩端放著兩座相仿的墳墓。一個是洛倫佐·梅迪契的，一個是朱利阿諾·梅迪契的；其他兩端則一些裝飾也沒有，顯然是一間沒有完成的祭司更衣所。

　　雖然如此，我們仍舊可以看出這所屋子的建築原來完全與雕刻相協調的。米開朗基羅永遠堅執他的人體至上、雕塑至高的主張，故他竟欲把建築歸雕刻支配。屋子的採光亦有特殊的設計，我們只須留神《沉思者》與《夜》的頭部都在陰影中這一點便可明白。

　　墳墓上面放著兩座人像，他們巨大的裸體傾斜地倚臥著，彷彿要墮下地去。他們似乎都十二分渴睡，沉浸在那種險惡的睡夢中一般。全部予人以煩躁的印象。這是人類痛苦的象徵。米氏有一段名言，便是這兩座像的最好的註解：

　　　「睡眠是甜蜜的，成了頑石更是幸福，只要世上還有
　　羞恥與罪惡存在著的時候，不見不聞，無知無覺，便是我

1　米開朗基羅｜力行者｜大理石｜1526-1533年｜高178cm｜
2　米開朗基羅｜沉思者｜大理石1526-1533年｜高173cm｜
3　米開朗基羅｜夜｜大理石｜長194cm｜
4　米開朗基羅｜日｜大理石｜長185cm｜
5　米開朗基羅｜暮｜大理石｜長195cm｜
6　米開朗基羅｜晨｜大理石｜長203cm｜

最大的幸福；不要來驚醒我！啊，講得輕些吧！」

「白天」醒來了，但還帶著宿夢未醒的神氣。他的頭，在遠景，顯得太大，向我們射著又驚訝又憤怒的目光，似乎說：「睡眠是甜蜜的！為何把我從忘掉現實的境界中驚醒？」

使這痛苦的印象更加鮮明的，還有這《日》的拘攣的手臂的姿勢與雙腿的交叉；《夜》的頭深深地垂向胸前，肢體與身材的巨大，胸部的沉重，思想也顯得在大塊的白石中迷濛。上面的兩個人像應該是死者（即洛倫佐與朱利阿諾）的肖像，然而它們全然不是。我在上一講中所提及的「千百年之後，誰還去留神他們的肖似與否」那句話，便是米開朗基羅為了這兩座像說的。我們知道米氏最厭惡寫實的肖像，以為「美」當在理想中追求。他丟開了洛倫佐與朱利阿諾·梅迪契的實際的人格，而表現米氏個人理想中的境界——行動與默想。梅迪契是當日的統治者、勝利者，然而行動與默想的兩個形象，和這勝利的意義並不如何協調，卻是其他四座抑鬱悲哀的像構成「和諧」。

進一層說，這座紀念像大體的布局除了表現一種情操以外，並亦顧到造型上的統一，和西斯汀天頂畫中的奴隸有同樣的用意。牆上的兩條並行直線和墓上的直線是對稱的。人體的線條與四肢的姿勢亦是形成一片錯綜的變化。朱利阿諾墓上的《日》是背向的，《夜》是正面的，這是對照；兩個像的腿的姿勢，卻是對稱的。當然，這些構圖上的枝節、對照、對稱、呼應、隔離，都使作品更明

白，更富麗。

　　然而作品中的精神顫動表現得如是強烈，把歡樂的心魂一下就攝住了，必須要最初的激動稍微平息之後，才能鎮靜地觀察到作品的造型美。

　　我們看背上強有力的線條，由上方來的光線更把它擴張、顯明，表出它的深度。《日》與《夜》的身體彎折如緊張的弓；《晨》與《暮》的姿勢則是那麼柔和，那麼哀傷，由了陰影愈顯得慘淡。在《日》與《夜》的人體上，是神經的緊張；在《晨》與《暮》，是極度的疲乏。前者的線條是鬥爭的、強烈的，後者的線條是調和的、平靜的。此外，在米氏的作品中，尤其要注意光暗的遊戲，他把人體浴於陰影之中，形成顫動的波紋，或以陰影使肌肉的拗折，構成相反的對照。

　　至於兩位梅迪契君主的像，雖然標著《沉思者》與《力行者》的題目，但顯然不十分吸引我們的注意。他們都坐著，腿的姿態與《摩西》的相同。表情是沉著、嚴肅，恰與全部的雕塑一致。兩個像的衣飾很難確定，朱利阿諾的前胸披著古代的甲冑，然而胸部的肌肉又是裸露的；他的大腿上似乎纏著希臘武士的綁帶，但腳是跣裸的。

　　我們不能忘記米開朗基羅除了雕刻家與畫家之外，還是一個抒情詩人。在長久的痛苦生涯之後，他把個人的煩悶、時代的黑暗具體地宣泄了。這梅迪契墓便是最好的憑證。

第八講
米開朗基羅（下）
教皇尤里烏斯二世墓與《摩西》

　　西斯汀天頂畫是一五一二年十月完成的。尤里烏斯二世在一五
一一年八月起，就想在西斯汀禮拜堂中舉行彌撒祭，一直因爲米開
朗基羅工作的耽擱，才不耐煩地等了一年多。到了一五一三年二
月，距壁畫完成只有五個月的光陰，尤里烏斯二世薨逝了。

　　五年以來，沒有人再提起墳墓的話，大塊的白石老是堆積在聖
彼得廣場上。但教皇在彌留的時節，曾向他的承繼者萊渥那主教，
重提此事，囑咐他完成他未了的夙願。米開朗基羅方面，雖然曾和
尤里烏斯二世爭執過好幾次，雖然他們兩個都是野心勃勃、各不相
讓，但米氏始終以能服侍這位雄主爲榮；何況米氏在青年時代所夢
想的大事業，雖經過了不少變故，仍未放棄分毫？於是新合同不久
又簽下了。這一次的計畫是更巨大了。據米氏遺留的草圖所載，墳
墓底基應寬二十四尺，深三十六尺，高十尺。四周復圍以方形柱，

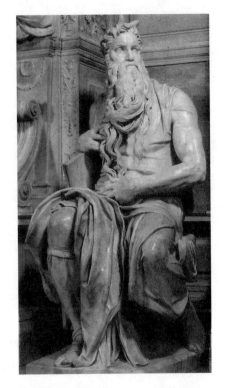

米開朗基羅
| 摩西 | 大理石 |
| 1513-1516年 | 高235cm |

柱間空處各置一勝利之神，腳上踏著被征服的省分，這是象徵尤里
烏斯二世生前南征北討的武功。每根方柱上，飾以捆縛著的裸體人
像，代表各種自由藝術（音樂、繪畫、雕刻、建築、雄辯、詩、舞
蹈），因為教皇的薨逝而變成了死的奴隸。墳墓的第一層，高九尺，
將安置八座巨大無比的像：聖保羅、摩西、活動的生命、深思的生
命……上面，第二層，似乎預備放石棺；最高層是尤里烏斯二世的
像，兩旁是兩個天使：一個是「地靈」在哭教皇之死，一個是「天
靈」，歡迎教皇的升天。到處還有人首、浮雕、各種裝飾。

　　總計之下，墳墓上的雕像共有六十八座，這將是用人體做的裝
飾的最大的代表，如西斯汀天頂畫一樣。

　　合同上訂定米氏於七年中完成這巨製，在這七年中，米氏不能
接受其他的製作。實際上，米開朗基羅在相當平靜的環境中，只作

了一座《摩西》與兩座《奴隸》。

他沒有想到新任教皇——即繼尤里烏斯二世而登大位的，是梅迪契族的利奧十世。梅迪契族和尤里烏斯二世出身的德拉·洛韋拉族本是世仇。利奧十世未登大位以前，在翡冷翠早已認識米開朗基羅。他做了教皇，自然也想把米開朗基羅召喚前來爲他個人效力。米開朗基羅也不得不服從利奧十世，正如他從前服從尤里烏斯二世一樣。

尤里烏斯二世的後人提出抗議，提出合同問題。但此刻他們是失勢的人，只有退讓。而且當時的情形很顯明，實在也不得不放棄一五一三年的計畫。三年之中，米開朗基羅只作了三座像，尤里烏斯二世的繼承人沒有相當的金錢，他們對死者的回憶漸漸地淡去；於是，一五一八年，他決定把雕像的數目減少一半而答應米氏九年的間限，這已是將來一事無成的先聲了。

十六年後，墳墓的工程還是那樣毫無進展。義大利正度著暗淡的日子。羅馬被法國波旁族攻入，大肆蹂躪。翡冷翠革命後，正被梅迪契族的軍隊包圍著。

隨後是教皇克雷芒七世，又是一個梅迪契出身的教皇。他爲要米開朗基羅根本放棄尤里烏斯二世的墳墓起見，命令他作梅迪契墓。實在，這兩件工作做不到一半，都沒有完工。

又是十年，一五四二年，什麼還沒有做。教皇保羅三世又命米開朗基羅作西斯汀大壁畫《最後的審判》，接著又作波里納教堂的壁畫。

當一五六四年二月十八日米氏脫離痛苦的人生之時，所有尤里

烏斯二世墳墓的全部工程仍只是一個《摩西》與兩個《奴隸》。

　　教皇尤里烏斯之墓並不建於原定的聖彼得大教堂，而在文科利的聖彼得羅教堂。最初計畫的偉大的建築，在這裡連一些印象也沒有。八個巨像中只成功了一個《摩西》，它巍然坐在那裡；代表七種自由藝術的奴隸，只成功了兩座，也不知怎麼一種奇怪的運命把它們搬到了巴黎羅浮宮。在羅馬，在尤里烏斯二世墓上的，除了《摩西》之外，另外放上兩座雕像去代替米氏計畫中的「活動的生命」與「深思的生命」：一個是拉結（Rachel），一個是利亞（Lia），都是《舊約》中的人物。此外，翡冷翠美術館藏有五個苦悶的有力的雕像的雛形，顯然是米氏沒有成功而遺棄的作品。

　　米開朗基羅巨大的計畫，至此只剩下若干殘跡流落在人間。

　　《摩西》和《奴隸》是米開朗基羅雕塑中最普遍地知名的作品。

　　一世紀以前，唐那太羅為翡冷翠鐘樓造先知者像。他完全忘掉先知者的傳統形式，而用寫實方法以當時的生人作為模型，先知者像於他竟變成真人的肖像：《祖孔》即是一個顯著的例。在第二講中我曾詳細說過，讀者當能記憶。那時候，唐那太羅所認為美的，只是個人表情的美。

　　然而米開朗基羅的美的觀念全然不同。多少年來，自西斯汀天頂畫起，他一直在幻想那把神明的意志融合在人體中間的工作。他所憧憬的，是超人的力，無邊的廣大，他在白石與畫布上作他的史

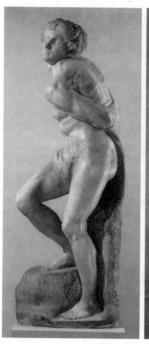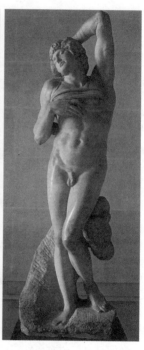

詩。唐那太羅覺得傳統足以妨害他的天才，他要表白個人；米開朗基羅卻正要抓住傳統，擷取傳統中最深奧的意義，把自己的內生活去體驗，再在雕塑上唱出他的《神曲》。在此，米開朗基羅成爲雕塑上的「但丁」了。大衛（Louis David）爲拿破崙作某一幅描寫他的戰役的畫時，曾要求拿破崙裝扮成他在圖中應有的姿勢，拿破崙答道：「亞歷山大何嘗在阿佩萊斯（Apelles）公元前四世紀時的希臘名畫家面前裝扮過？偉人的像，斷沒有人會問它肖似與否，只要其中存在著偉大的心靈就夠！」這正是四百年前米開朗基羅的口吻。他從來不願在他的藝術品中攙入些什麼肖像的成分，他只要雕像中有偉人的氣息。

　　摩西（Moise，又作Mosché）是先知中最偉大的一個。他是猶太

1　2

1　米開朗基羅｜奴隸─反抗｜大理石｜1513-1516年｜高209cm｜
2　米開朗基羅｜奴隸─垂死｜大理石｜1513-1516年｜高209cm｜

人中最高的領袖，他是戰士、政治家、詩人、道德家、史家、希伯來人的立法者。他曾親自和上帝接談，受他的啟示，領導希伯來民族從埃及遷徙到巴勒斯坦（Palestine），解脫他們的奴隸生活。他經過紅海的時候，水也沒有了，渡海如履平地；他途遇高山，高山讓出一條大路。《聖經》上的記載和種種傳說都把摩西當作是人類中最受神的恩寵的先知。

這樣一個摩西，米開朗基羅用壯年來表現。因為青年是代表尚未成熟的年齡，老年是衰頹的時期，只有壯年才能為整個民族的領袖，為上帝的意志作宣導使。

波提切利在西斯汀禮拜堂的壁上，也曾把摩西的生涯當作題材，那是一個清新多姿的美少年；十九世紀法國浪漫派詩人維尼（Alfred Vigny）歌詠暮年的摩西，孤寂地脫離人群；米開朗基羅描繪的摩西，則是介乎神人間的超人。同一個題材，三種不同的表現，正代表三種不同的精神。

摩西的態度是一個領袖的神氣。頭威嚴地豎直著，奕奕有神的目光，曲著的右腿，宛如要舉足站起的模樣。牙齒咬緊著，像要吞噬什麼東西。許多批評家爭著猜測藝術家所表現的是摩西生涯中哪一階段，然而他們的辯論對於我們無甚裨益。摩西頭上的角，亦是成為博學的藝術史家爭辯不休的對象。在拉丁文中，角（Cornu）在某種意義上是「力」的象徵，也許就因為這緣故，米氏採取這小枝節使摩西態度更為奇特、怪異、粗野。

眼睛又大又美，固定著直望著，射出火焰似的光。頭髮很短，如西斯汀天頂上的人物一樣；鬍鬚如浪花般直垂下來，長得要把手去支拂。

臂與手像是老人的：血管突得很顯明；但他的手，長長的，美麗的，和唐那太羅的絕然異樣。巨大的雙膝似乎與身體其他各部不相調和，是從埃及到巴勒斯坦到處奔波的膝與腿。它們占據全身面積的四分之一。

這樣一個摩西。他的人格表露得如是強烈，令人把在像上所表現的藝術都忘了。但，安放這像的位置很壞，我們只能從正面看；照米氏的意思，應該是放在離地四公尺的高度，三方面都看得見的地位，那麼，若干刺目的處所（因為現在的地位，使觀眾離得很近），因為距離較遠之故，可以隱滅。

他的衣服，如在米氏其他作品中一樣，純粹是一種假想的；它的存在不是為了寫實，而是適應造型上襯托的需要。因了這些衣褶，腿部的力量更加顯著；雕像下部的體積亦隨之加增，使全體的基礎愈形堅固。

末了，我們還得注意，《摩西》大體的動作是非常簡單的：這是義大利文藝復興盛期翡冷翠派藝術的特色，亦是羅馬雕刻的作風，即明白與簡潔。

《奴隸》是與《摩西》同時代的作品。

三十年後，尤里烏斯二世的墳墓終於造成了，沒有辦法應用這

兩座《奴隸》。米氏把它們送給一個義大利的革命家，他隨後亡命到法國的時候，亦一起帶到了巴黎。後來不知怎樣，又落到蒙莫朗西公爵手裡。一六三二年，蒙莫朗西送給路易十四朝的權相黎塞留（Richelieu）。整個十八世紀，它們就站在黎氏的花園裡，法國大革命後，才被運到羅浮宮，一直到今日。

這些雕刻原來有兩種意義。我們在上面講過，它們是代表自由藝術因了教皇尤里烏斯二世的薨逝，亦成了死的俘虜。此外，它們還有一種造型的作用，因為它們是底層柱頭的裝飾。一個奴隸是正面的，因為它是正面柱頭上的裝飾；一個奴隸是側面的，因為它是兩旁柱頭上的。既然它們的作用是建築裝飾，所以它們的動作亦是自下而上的、高度的。

在這件作品上，因為全身肌肉的拘攣，更充分顯出光暗的遊戲。

末了，我們還要提醒一句：米開朗基羅是一個詩人，是一個苦悶的詩人。他一生輪流供多少教皇與諸侯們差遣，然而他畢生完成的事業除了西斯汀禮拜堂以外，其餘都是些才開端了的作品。尤里烏斯二世的墳墓是米開朗基羅全生涯想望著的美夢，然而結果，只在藝人的心上，留下千古的遺憾。他不能夠完成他的計畫，這對於他的自尊心和好大心是一個極大的創傷。他和尤里烏斯二世在性格上固然各不相讓，但究竟是知己，他不能替他完了心願，亦是一樁責備良心的痛苦。在這樣一種悲劇的失望中，米氏給我們留下一尊《摩西》與兩座《奴隸》。

第九講
拉斐爾（上）
《美麗的女園丁》與《西斯汀聖母》

一、《美麗的女園丁》

　　李奧納多·達文西、米開朗基羅、拉斐爾，原是文藝復興期鼎足而立的三傑。他們三個各有各的面目與精神，各自實現文藝復興這個光華璀璨的時代的繁複多邊的精神之一部。

　　李奧納多的深，米開朗基羅的大，拉斐爾的明媚，在文藝上各自匯成一支巨流；綜合起來造成完滿宏富、源遠流長的近代文化。

　　拉斐爾在二十四歲上離開了他的故鄉烏爾比諾（Urbino），接著離開他老師佩魯吉諾（Pérugino）的鄉土佩魯賈（Pérugia）到翡冷翠去。因為當時義大利的藝術家，不論他生長何處，都要到翡冷翠來探訪「榮名」。在這豪貴驕矜的城裡，住滿著名滿當世的前輩大師。他是一個無名小卒，他到處尋覓工作，投遞介紹信。可是他已經畫過

拉斐爾
| 美麗的女園丁 |
| 油畫 | 1507年 | 122×80cm |

不少聖母像，如 *Madone Solly*（《索莉聖母》），*Couronnement de la Vierge*
（《聖母加冕》），還有那著名的 *Madone du Grand Duc* 等，為今日的人們
所低徊嘆賞的作品。但那時候，他還得奮鬥，以便博取聲名。這個
等待的時間，在藝人的生涯中往往最能產生傑作。在翡冷翠住了一
年，他轉赴羅馬。正當一五〇八年前後，教皇尤里烏斯二世當道，
這是拉斐爾裝飾教皇宮的時代，光榮很快地、出於意外地來了。

　　現藏巴黎羅浮宮的 *La Belle Jardinière*（《美麗的女園丁》）——一
幅聖母與耶穌的合像），便是這時期最好的代表作。

　　在一所花園裡，聖母坐著，看護兩個在嬉戲的孩子，這是耶穌
與施洗者聖約翰（他身上披著的毛氅和手裡拿著有十字架的杖，使
人一見就辨認出）。耶穌，站在母親身旁，腳踏在她的腳上，手放在
她的手裡，向她望著微笑。聖約翰，一膝跪著，溫柔地望著他。這

是一幕親切幽密的情景。

題目——《美麗的女園丁》——很嬌豔，也許有人會覺得以富有高貴的情操的聖母題材加上這種嬌豔的名稱，未免冒瀆聖母的神明的品格。但自阿西西的聖方濟各以來，由大主教聖波拿文都拉（Saint Bonaventure, 1221-1274）的關於神學的著作，和喬托的壁畫的宣傳，人們已經慣於在耶穌的行述中，看到他仁慈的、人的（humain）氣息。畫家、詩人，往往把這些偉大的神祕劇，縮成一幅親切的、日常的圖像。

可是拉斐爾，用一種風格和形式的美，把這首充溢著嫵媚與華貴的基督教詩，在簡樸的古牧歌式的氣氛中表現了。

第一個印象，統轄一切而最持久的印象，是一種天國仙界中的平和與安靜。所有的細微之處都有這印象存在，氛圍中，風景中，平靜的臉容與姿態中，線條中都有。在這翁布里亞（佩魯賈省的古名）的幽靜的田野，狂風暴雨是沒有的，正如這些人物的靈魂中從沒有掀起過狂亂的熱情一樣。這是繚繞著荷馬詩中的奧林匹亞，與但丁《神曲》中的天堂的恬靜。

這恬靜尤有特殊的作用。它把我們的想像立刻攝引到另外一個境界中去，遠離現實的天地，到一個為人類的熱情所騷擾不及的世界。我們隔離了塵世。這裡，它的卓越與超邁非一切小品畫所能比擬的了。

因為這點，一個英國批評家，一個很大的批評家，羅斯金

（Ruskin），不能寬恕拉斐爾。他屢次說喬托把耶穌表現得不復是「幼年的神──基督」、聖約瑟、與聖母，而簡直是爸爸、媽媽、寶寶！這豈非比拉斐爾的表現要自然得多嗎？

　　許多臉上的恬靜的表情，和古代（希臘）人士所賦予他們的神道的一般無二，因為這恬靜正適合神明的廣大性。小耶穌向聖母微笑，聖母向小耶穌微笑，但毫無強烈的表現，沒有凡俗的感覺：這微笑不過是略略標明而已。孩子的腳放在母親的腳上，表示親切與信心；但這慈愛僅僅在一個幽微的動作中可以辨識。

　　背後的風景更加增了全部的和諧。幾條水平線，幾座深綠色的山崗，輕描淡寫的；一條平靜的河，肥沃的、怡人的田疇，疏朗的樹，輕靈苗條的倩影；近景，更散滿著鮮花。沒有一張樹葉在搖動。天上幾朵輕盈的白雲，映著溫和的微光，使一切事物都浴著愛嬌的氣韻。

　　全幅畫上找不到一條太直的僵硬的線，也沒有過於尖銳的角度，都是幽美的曲線，軟軟的，形成一組交錯的線的形象。畫面的變化只有樹木，聖約翰的杖，天際的鐘樓是垂直的，但也只是些隱晦的小節。

　　我們知道從浪漫派起，風景才成為人類心境的表白；在拉斐爾，風景乃是配合畫面的和諧的背景罷了。

　　構圖是很天真的。聖約翰望著耶穌，耶穌望著聖母：這樣，我們的注意自然會集中在聖母的臉上，聖母原來是這幅畫的真正的題材。

　　人物全部組成一個三角形，而且是一個等腰三角形。這些枝節初看似乎是很無意識的；但我們應該注意拉斐爾作品中三幅最美的聖母像，《美麗的女園丁》，《金鶯與聖母》 Vierge au Chardonneret，《田野中的聖母》 Madone aux Champs，都有同樣的形式，即李奧納多的《岩間聖母》 Vierge aux Rochers，《聖安妮》 Sainte Anne 亦都是的，一切最大的畫家全模仿這形式。

　　用這個方法支配的人物，不特給予全個畫面以統一的感覺，亦且使它更加穩固。再沒有比一幅畫中的人物好像要傾倒下去的形象更難堪的了。在聖彼得大教堂中的《哀悼基督》 Pietà 上，米開朗基羅把聖母的右手，故意塑成那姿勢，目的就在乎壓平全體的重量，維持它的均衡；因為在白石上，均衡，比繪畫上尤其顯得重要。在《美麗的女園丁》中，拉斐爾很細心地畫出聖母右背的衣裾，耶穌身體上的線條與聖約翰的成為對稱：這樣一個二等邊三角形便使全部人物站在一個非常穩固的基礎上。

　　像他許多同時代的人一樣，拉斐爾很有顯示他的素描的虛榮——我說虛榮，但這自然是很可原恕的——。他把透視的問題加多：手，足，幾乎全用縮短的形式表現，而且是應用得十分巧妙。這時候，透視，明暗，還是嶄新的科學，拉斐爾只有二十四歲。這正是一個人歡喜誇示他的技能的年紀。

　　在一封有名的信札裡，拉斐爾自述他往往丟開活人模型，而只依著「他腦中浮現的某種思念」工作。他又說：「對於這思念，我

拉斐爾
| *Du Grand Duc* 聖母 |
| 油畫 | 約1506年 | 84.4×55.9cm |

再努力給它以若干藝術的價值。」這似乎是更準確，如果說他是依
了對於某個模特兒的回憶而工作（因為他所說的「思念」實際上是
一種回憶），再由他把自己的趣味與荒誕情去渲染。

他曾經從烏爾比諾與佩魯賈帶著一個女人臉相的素描，為他永
遠沒有忘記的。這是他早年的聖母像的臉龐：是過於呆滯的鵝蛋
臉，微嫌細小的嘴的鄉女。但為取悅見過波提切利的聖母的人們，
他把這副相貌變了一下，改成更加細膩。只要把《美麗的女園丁》
和稍微前幾年畫的《索莉聖母》作一比較，便可看出《美麗的女園
丁》的鵝蛋臉拉長了，口也描得更好，眼睛，雖然低垂著，但射出
較為強烈的光彩。

從這些美麗的模型中化出這面目勻正細緻幽美的臉相，因翁布
里亞輕靈的風景與縹緲的氣氛襯托出來。

這並非翡冷翠女子的臉，線條分明的肖像，聰明的，神經質
的，熱情的。這亦非初期的恬靜而平凡的聖母，這是現實和理想混

合的結晶，理想的成分且較個人的表情尤占重要。畫家把我們攝到天國裡去，可也並不全使我們遺失塵世的回憶：這是藝術品得以永生的祕密。

《索莉聖母》和《*Du Grand Duc* 聖母》中的肥胖的孩子，顯然是《美麗的女園丁》的長兄；後者是在翡冷翠誕生的，前者則尚在烏爾比諾和佩魯賈。這麼巧妙地描繪的兒童，在當時還是一個新發現！人家還沒見過如此逼真、如此清新的描寫。從他們的姿勢、神態、目光看來，不令人相信他們是從充溢著仁慈博愛的基督教天國中降下來的嗎？

全部枝節，都匯合著使我們的心魂浸在超人的神明的美感中，這是一闋極大的和諧。可是藝術感動我們的，往往是在它缺乏均衡的地方。是顏色，是生動，是嫵媚，是力。但這些原素有時可以融化在一個和音（accord）中，只有精細的解剖才能辨別出，像這種作品我們的精神就不曉得從何透入了。因為它各部原素保持著極大的和諧，絕無絲毫衝突。在莫札特的音樂與拉辛（Racine）的悲劇中頗有這等情景。人家說拉斐爾的聖母，她的恬靜與高邁也令人感到幾分失望。因為要成為「神的」（divin），《美麗的女園丁》便不夠成為「人的」（humain）了。人家責備她既不能安慰人，也不能給人教訓，為若干憂鬱苦悶的靈魂做精神上的依傍；這就因為拉斐爾這種古牧歌式的超現實精神含有若干東方思想的成分，為熱情的西方人所不能了解的緣故。

二、《西斯汀聖母》

拉斐爾三十三歲。距離他製作《美麗的女園丁》的時代正好九年。這九年中經過多少事業！他到羅馬，一躍而爲義大利畫壇的領袖。他的大作《雅典學派》、《聖體爭辯》*Dispute de Saint-Sacrement*、《巴爾納斯山》*La Parnasse*、*Châtiment d'Hélidore*、*La Galatcé*、《教皇尤里烏斯二世肖像》，都在這九年中產生。他已開始製作氈幕裝飾的底稿。他相繼爲尤里烏斯二世與利奧十世兩代聖主的宮廷畫家。他的學生之眾多幾乎與一位親王的護從相等。米開朗基羅曾經譏諷這件事。

但在這麼許多巨大的工作中，他時常回到他癖愛的題材上去，他從不能捨去「聖母」。從某時代起，他可以把實際的繪事令學生工作，他只是給他們素描的底稿。可是《西斯汀聖母》*La Vierge de Saint Sixte* 一畫，—— 現存德國薩克森邦（Sachsen）首府德累斯頓（Dresden），—— 是他親手描繪的最後的作品。

在這幅畫面上，我們看到十二分精練圓熟的手法與活潑自由的表情。對於其他的畫，拉斐爾留下不少鉛筆的習作，可見他事前的準備。但《西斯汀聖母》的原稿極稀少。沒有一些躊躇，也沒有一些懊悔。藝術家顯然是統轄了他的作品。

因此，這幅畫和《美麗的女園丁》一樣是拉斐爾藝術進程中的一個重要證人。

《雅典學派》和《聖體爭辯》的作者，居然會純粹受造型美本能

1　拉斐爾｜西斯汀聖母｜油畫｜1513-1514年｜
2　拉斐爾｜聖家庭｜油畫｜1518年｜190×140cm｜
3　拉斐爾｜帶頭巾的聖女｜油畫｜68×49cm｜

（Pur instinct des beautés plastiques）的驅使，似乎是很可怪的事。這些巨大的壁畫所引起的高古的思想，對於我們的心靈沒有相當長久的接觸，又轉換了方向。由此觀之，《西斯汀聖母》一作在拉斐爾的許多聖母像中占有特殊的地位。

幕簾揭開著，聖母在光明的背景中顯示，她在向前，腳踏著迷漫的白雲。左右各有一位聖者在向她致敬，這是兩個殉教者：聖西克斯圖斯與聖女巴爾勃。下面，兩個天使依憑著畫框，對這幕情景出神：這是畫面的大概。

我們在上一講中用的「牧歌」這字眼在此地是不適用了：沒有美麗的兒童在年輕的母親膝下遊戲，沒有如春曉般的清明與恬靜，也沒有一些風景，一角園亭或一朵花。畫面上所代表的一幕是更戲劇化的。一層堅勁的風吹動著聖母的衣裾，寬大的衣褶在空中飄蕩，這的確是神的母親的顯示。

臉上沒有仙界中的平靜的氣概。聖母與小耶穌的唇邊都刻著悲哀的皺痕。她抱著未來的救世主望世界走去。聖西克斯圖斯，一副粗野的鄉人的相貌，伸出著手彷彿指著世界的疾苦；聖女巴爾勃，低垂著眼睛，雙手熱烈地合十。

這是天國的后，可也是安慰人間的神。她的憂鬱是哀念人類的悲苦。兩個依憑著的天使更令這幕情景富有遠離塵世的氣息。

這裡，製作的手法仍和題材的闊大相符。素描的線條形成一組富麗奔放的波浪，全個畫面都充滿著它的力量。聖母的衣飾上的線

條，手臂的線條，正與耶穌的身體的曲線和衣裾部分的褶痕成爲對照。聖女巴爾勃的長袍向右曳著，聖西克斯圖斯的向左曳著：這些都是最初吸引我們的印象。天使們，在藝術家的心中，也許是用以填補這個巨大的空隙的；然竟成爲極美妙的穿插，使全畫的精神更達到豐滿的境界。他們的年輕和愛嬌彷彿在全部哀愁的調子中，加入一個柔和的音符。

從今以後拉斐爾丟棄了少年時代的習氣，不再像畫《美麗的女園丁》或「簽字廳」（Chambre de la Signature）時賣弄他的素描的才能。他已經學得了大藝術家的簡潔、壯闊、省略局部的素描。他早年的聖母像上的繁複的褶皺，遠沒有這一幅聖母衣飾的素描有力。像這一類的素描，還應得在西斯汀天頂上的耶和華和亞當像上尋訪。

拉斐爾在畫這幅聖母時，他腦海中一定有他同時代畫的女像的記憶。他把她內在的形象變得更美，因爲要使她的表情格外鮮明。把這兩幅畫作一個比較，可見它們的確是同一個鵝蛋形的臉龐，只是後者較前者的臉在下方拉長了些，更加顯得嚴肅；也是同一副眼睛，只是睜大了些，爲的要表示痛苦的驚愕。額角寬廣，露著深思的神態：與翡冷翠型的額角高爽的無邪的女像，全然不同。她是畫得更低，因爲要避免驕傲的神氣而賦予她溫婉和藹的容貌。嘴巴也相同，不過後者的口唇更往下垂，表現悲苦。這是慈祥與哀愁交流著的美。

如果我們把聖母像和聖女巴爾勃相比，那麼還有更顯著的結

果。聖母是神的母親，但亦是人的母親；耶穌是神但亦是人。耶穌以神的使命來拯救人類，所以他的母親亦成爲人類的母親了。西方多少女子，在遭遇不幸的時候，曾經祈求聖母！這就因爲她們在絕望的時候，相信這位超人間的慈母能夠給予她們安慰，增加她們和患難奮鬥的勇氣。聖女巴爾勃並沒有這等偉大的動人的力，所以她的臉容亦只是普通的美。她彷彿是一個有德性的貴婦，但她缺少聖母所具有的人間性的美。這還因爲拉斐爾在畫聖女巴爾勃的時間只是依據理想，並沒像在描繪聖母時腦海中蘊藏著某個眞實的女像的憧憬。

和波提切利的聖母與耶穌一樣，《西斯汀聖母》一畫中的耶穌，在愁苦的表情中，表示他先天已經知道他的使命。他和他的母親，在精神上已經互相溝通，成立默契。他的手並不舉起著祝福人類，但他的口唇與睜大的眼睛已經表示出內心的默省。

因此，在這幅畫中，含有前幅畫中所沒有的「人的」氣氛。一五〇七年的拉斐爾（二十四歲）還是一個青年，夢想著超人的美與恬靜的媚力，畫那些天國中的人物與風景，使我們遠離人世。一五一六年的拉斐爾（三十三歲）已經是在人類社會和哲學思想中成熟的畫家。他已感到一切天才作家的淡漠的哀愁。也許這哀愁的時間在他的生涯中只有一次，但又何妨？《西斯汀聖母》已經是藝術史上最動人的作品之一了。

第十講
拉斐爾(中)

《聖體爭辯》

三、梵蒂岡宮壁畫──《聖體爭辯》

我們在上二講中研究了拉斐爾的聖母像後，此刻輪到來瞻仰他的空前的巨製──梵蒂岡教皇宮內的壁畫了。

那時他還只是一個二十五歲的青年（我們不要忘記拉斐爾是在三十七歲上就夭折的，那麼，我們不會因他天才放發得異常地早而驚異了），來到羅馬，帶著他故鄉烏爾比諾公爵的介紹信，去見他的同鄉布拉曼帖，他，那時代已經是監造聖彼得大教堂的主任了。

這時的教皇，便是以上諸講中屢次提及的尤里烏斯二世。關於他的功業和性格，讀者們亦早已知道。他不獨在義大利史和宗教史上占有重要的位置，即是藝術史上，也特別有他光榮的功績。

自十四世紀基督教內部分化事件結束以後，教皇們放棄了舊居

拉特蘭（Latran）宮，而在聖彼得大教堂旁邊，建造梵蒂岡宮。這是一所宏大的建築，內部光禿的牆壁等待人們去裝飾。教皇亞歷山大六世和他博爾吉亞（Borgia）族的後裔都住在梵蒂岡宮的第一層樓上，因此，這一部分的走廊和內室都已經由這一族的教皇們委任翡冷翠派的畫家（即拉斐爾前一輩的畫家）裝飾完成。尤里烏斯二世登位後，在這第一層樓住了四年，終於因為他對於博爾吉亞族的憎恨，決意遷居到第二層去。他並且把這一層封閉了，從此封閉了三個世紀。畫家佩魯吉諾（拉斐爾的老師）、索多馬（Sodoma）、西紐雷利（Signorelli）們重複被召去裝飾二層樓：這時候，拉斐爾正到達羅馬。

於是，拉斐爾遇到施展他的天才的絕好機會。究竟是誰把拉斐爾引進教皇宮的？是否由了布拉曼帖的推轂？尤里烏斯二世果真認識拉斐爾的素描的優越嗎？這一切都可不問。事實是教皇立刻試用這青年畫家，而且不是平常的試用，教皇宮全部裝飾事宜都委託他全權辦理了。尤里烏斯二世突然把原有的畫家打發走，甚至要拉斐爾把他們畫成的部分塗掉而重行開始。

可是拉斐爾認為不應當這麼過分，他還保持著對於這些前輩大師的尊敬。這樣，今日我們在拉氏的作品旁邊，還見有這些畫家們的遺跡。但拉斐爾的好意實際上並無效果：他們的作品擺在他的作品旁邊，相形之下，老師們實在不能博得後世的觀眾的讚賞。

年輕的藝術家應得要裝飾的，是一片巨大無邊的空間。二層樓

各室的牆壁的面積，幾乎與西斯汀天頂的不相上下，這是教皇居室旁的四間大廳。

人們通常稱為「簽字廳」的在次序上是第二室，這個名字的由來，是因為教皇每星期一次，在這室中主持一種宗教特赦法庭的緣故。拉斐爾第一間完成的裝飾便是這「簽字廳」，他的全部壁畫中最著名的亦是這「簽字廳」中的。

這一室的壁畫使教皇和當代的人士嘆賞不已。題材的感應和實施的技巧都是嶄新的，令淺薄的觀眾和識者的藝術家們看了都一致欽佩。

這座廳是方形的一大間，兩對面開著一扇大門。其餘兩方的牆上繪著兩幅壁畫，一是稱為《雅典學派》*Ecole d'Athènes*，一是稱為《聖體爭辯》*Dispute de Saint-Sacrement*（一譯《聖禮辯論》）。《雅典學派》表現人類對於他的來源和命運的懷疑和不安。所有的希臘的哲人都在這裡，環繞在亞里斯多德和柏拉圖周圍，各人的姿勢都明顯地象徵各人的思想和性格。亞里斯多德指著地，柏拉圖指著天，蘇格拉底正和一個詭辯家在辯論。對面，《聖體爭辯》卻教訓我們說只有基督教的聖體的學說才能解答這些先哲們的問題。

在其他兩方的牆上，別的壁畫描寫在基督降世以前的各時代指引人類的偉大的思想。在一扇門上，阿波羅與詩的女神們象徵「美」。別的門上，別的人物象徵「真」、「力」、「中庸」。

在天頂上，屋樑下面，還有別幅畫代表同一思想的發展。這是

在弓形下面的「神學」、「哲學」、「詩」、「正義」；在壁上的「原始罪惡」、「瑪息阿的罪惡」等。

因此，這並非是一組毫無連帶關係的圖，而是根據某幾種主要思想的鋪張，這主要思想便是「基督教義與聖餐禮的高於一切的價值」。由此觀之，這件巨大的裝飾簡直可稱之為一首宗教哲學的詩。

拉斐爾的生涯中，毫無足以令人臆想他能夠孕育這麼巨大的一個題材。我在以前已經說過，拉斐爾只是一個天真的青春享樂者，並沒有達文西與米開朗基羅般的精神生活。我們可以斷定這題意是由別人感應他的。那時節的教廷內充滿著文藝界的才人俊士，感應一個題材給拉斐爾實在是很可能的事。

可是拉斐爾的功績卻在於把感應得來的外來思想，給它一個形式，使它得以從抽象的理論成為具體的造型美。

至此為止，人們還沒有見過如此重要的作品，就是在翡冷翠，喬托的譬喻畫，和整個十四世紀的模仿喬托者，既沒有這等統一，也沒有這等宏大。米開朗基羅剛開始他的天頂畫，要五年後才能完成的他的大作。

聖體（即圖中桌上燭台式的東西）在圖的正中，背景是廣大無邊的天，清朗明靜的光。它在祭桌上首先吸引觀眾目光的地位。

全體人物的分布，形成四條水平線，但四條線都傾向著一個中心點——聖體。天線在中部很低，使聖體益形顯著。

天上，耶穌在聖母和施洗約翰中間顯形。使徒們圍繞著。上

拉斐爾｜雅典學派—梵蒂岡教皇宮壁畫之一｜1510-1511年｜底寬772cm｜
拉斐爾｜聖體爭辯—梵蒂岡教皇宮壁畫之二｜1508年｜底寬772cm｜

方，造物主似乎把他的兒子介紹給人類。耶穌腳下，聖靈由白鴿象徵著。周圍四個天使捧著微微展開著的四福音書。

地下是宗教史上的偉大。其中有聖安蒲魯阿士、聖奧古斯丁、薩伏那洛拉、但丁、聖葛萊哥阿、聖多馬、弗拉·安傑利訶。但要明白地指出這些人物是不可能的亦是不必要的；只有但丁因了他的桂冠、聖多馬因爲他教派的服裝我們可以確實辨認。

天線微微有些彎曲，並不是水平的。無疑地這是因爲透視的關係，但這條曲線同時令人感到天地的相接。實在，這是很有意味的枝節。

人物的群像組合全不是偶然的，亦不只是依據了什麼對稱的條件。其中更有巧妙的結構，如一種節奏一般。

兩旁，在前景，人物都正面向著觀眾，其次在遠景的人物卻轉向著聖體。上、中、下，三部人物的組合都有這趨向，所以這顯然是作者有意促成的。思想的步伐漸漸逼近主要觀念。它的結果是：在迫近主題——聖體的時候，情緒愈趨愈強烈。

左方，看那老人把一本畫指示給一個披著優美的大氅的美少年。一般人士說這是建築家布拉曼帖的肖像。他正面向著觀眾，但已經微微旋轉頭去，他的姿勢好似在說，眞理並不在書中，而在藏著聖體的寶匣裡。在他後面，一群年輕的人半跪著。我們的目光慢慢地移向祭桌的時候，我們便慢慢地發現人物的姿勢，舉動，愈來愈激動，愈有表情。底上，一位老人在祭桌上面伸著手，極力證實

教義。

　　右方的人物亦有同樣的節奏。

　　但如果我們更從小處研究，還可看到構圖中的別種節奏。李奧納多·達文西，在米蘭大教堂的《最後的晚餐》一作中，把使徒們分配成三個人的小組，好似高乃依詩中的韻腳一般。這表示思想的寧靜與清明。拉斐爾的節奏卻更多變、更精巧。左方各組的分配是很明顯的。第一景上的一組人物，以布拉曼帖的肖像爲中心，第二景上是以兩個主教爲中心，並且呼應那前景的布拉曼帖。前後兩景中的聯絡（亦可說是分界線）是跪在地下的青年。

　　對方的構圖更爲富麗。第一景的教皇和第二景的穿黑色長袍的人物中間的空隙正好是分界處。坐著的主教和教皇形成了第二景的中心。

　　還應注意的是在前景的素描比較爲堅實。這亦是透視使然。但拉斐爾把教皇和主教們放在後景，而把哲人們放在前景亦有一番深切的用意；這樣，我們於不知不覺間被引向天國，遠離塵土。

　　在這樣一張重要的、緊嚴的構圖中，它的技巧亦是完美到令人出驚。藝術家簡直和素描的困難遊戲。左方前景，側著頭指著書辯論的老人，他的身體；左臂、肩、腰、腿，幾乎全是用省略法的。他側著的頭，微微前俯的亦需要極熟練的技巧。右方坐在階石上的女像，傴僂著，蜷曲著，又是一組複雜的省略。

　　我們應當想到那時節距離弗拉·安傑利訶的死還不過五十年。

弗拉·安傑利訶的人物的稚拙，證明在他那時代，一切技巧上的問題還未解決。馬薩基奧雖然在壁畫的衣褶的裝飾意味上獲得極大的進步，但他二十七歲就夭折了，不能有更高深的造就。由此可見拉斐爾在素描上的天才實在足以驚人了。

至於大部分人物都以肖像畫成，那是當時很普遍的風尚。多數藝術家都把個人的朋友或保護人畫入歷史畫。固然，這些人物往往是不配列入這般偉大的場合，獲得極榮譽的地位。然而在今日我們全不注意這些，我們所稱頌所讚嘆的名作，全因為它的造型美，而並非為了它所代表的人物的社會的或政治的地位。相反，在許多超人的聖者、使徒、神明、天使中間，遇到若干實在人物的肖像，反予我們以親切的感覺，因為他是凡人，曾和我們一樣地生活思想過。

此外，壁畫在本質上必須要迅速敏捷地完成，逼得要省略局部，表現大體，尤其是強烈的個性與獨特的面目：由此，壁畫上的肖像更富特殊的意味，為畫架上的肖像所無的。

為明瞭這種情狀起見，我們不妨舉一個例子。在拉斐爾所作的多數的尤里烏斯二世的肖像中，無疑的，要推在 Messe de Bolsena 壁畫中跪著的那幅最為特色。為什麼呢？理由很簡單。尤里烏斯二世的長鬚，使他在老年時候，被稱為「老熊」，好似一九一九年前後的克里孟梭被稱為「老虎」一般。他的目光，定定的，兇狠的，嘴巴咬得很緊地，一切都表現他的專橫的性格。這固然是尤里烏斯二世的本來面目，但在拉斐爾的作品中，因為壁畫需要特別的綜合的緣

拉斐爾
｜尤里烏斯二世｜油畫｜
｜約1511年｜108×87cm｜

故，使尤里烏斯二世的性格更爲強烈地表現出來，而肖像本身亦因之愈益生動。

可是在同時代，或是比上述的壁畫先一年，拉斐爾替這位教皇畫過更著名的一幅肖像，現存翡冷翠烏菲茲（Uffizi）美術館。這裡，畫家悠閒地在畫架前面有了思索的時間，探求種種細微的地方，作成一片，像他普通的習慣，一片美妙的和諧，其中沒有任何

統轄其他部分的主要性格。自然，我們的眼底，還是同樣的目光，但是溫和多了；同樣的嘴巴，但是細膩與慈祥代替了堅強的意志。在壁畫中一切特別顯著的性格在此都融化在一個和音中。尤里烏斯二世，那位歷史上的魔王，義大利人稱爲可怕的（Le Terrible）聖主，是Messe de Bolsena壁畫上的，而非這烏菲茲美術館的。

這便是拉斐爾在羅馬嶄然露頭角的始端。米開朗基羅也在同時代製作那西斯汀天頂畫。一個畫《美麗的女園丁》的青年作家，怎麼會一躍而爲尤里烏斯二世的宮廷畫家而成功《雅典學派》、《聖體爭辯》那樣偉大的傑構？作《哀悼基督》和《大衛》的雕刻家怎麼會突然變成了歷史上最大的畫家？這在當時幾乎是兩件靈蹟。啓發這兩位的天才的是羅馬這不死之城嗎？是尤里烏斯二世的意志嗎？要解決這問題，大概要從種族、環境、時代三項原則下去研究或更須從心理學上作一深刻的探討。這已不是我講話範圍以內的事情了。

第十一講
拉斐爾（下）
氈幕圖稿

四、氈幕圖稿

在西斯汀禮拜堂內，一般翡冷翠畫家，如波提切利、格蘭達佑、佩魯吉諾們的壁畫下面，留著一方空白的牆壁，上面描著一幅很單純的素描，形象是衣褶。一五一五年左右，教皇利奧十世曾想用比這更美的圖案去墊補。

這方牆壁，既然很低，離開地面很近，壁畫自然是不相宜了：於是人們想到氈幕裝飾。這還是為義大利所不熟知的藝術。可是佛蘭德斯（Flanders）的匠人已經那樣精明，在氈幕上居然能把一幅畫上的一切細膩精微的地方表達出來。那時愛好富麗堂皇的風尚也得到了滿足，因為氈幕在原質上更能容納高貴的材料，羊毛上可以繡上絲、金線、銀線。

　　拉斐爾那時就被委託描繪氈幕裝飾的圖稿。織氈的工作卻請布魯塞爾的工人擔任。

　　一五二〇年，氈幕織好了掛上牆去，當時的人們都記載過這事實，並都表示驚異嘆賞。

　　這些氈幕的遭遇很奇怪：利奧十世薨逝後六年，一五二七年時，它們忽然失蹤了。一五五四年，重又回到梵蒂岡宮內。一七九八年被法國軍隊搶去。一八〇八年又回至原處，留至今日，可已不是在它們應該懸掛的地位，而是在梵蒂岡博物館的一室；且也只是些殘跡：羊毛已褪了色，纖維已分解，金線銀線都給偷完了。

　　至於拉斐爾的圖稿，卻留在布魯塞爾的製氈廠裡。一世紀後由魯本斯為英王查理一世購去，自此迄今，這些圖稿便留在倫敦。

　　現在存留的還有九幅氈幕，第十幅給當時侵略義大利的法國兵割成片片，為的要更易出售。圖稿中三幅已經失蹤，但現存的圖稿卻有一幅失去的氈幕的圖稿。把拉斐爾的原稿和佛蘭德斯工人的手藝作一比較的事已經是不可能了，因為氈幕已經破敝不堪。

　　全部氈幕──其中兩個除外──都是取材於使徒的行述，或是記述基督教義起源的故事。其他兩幅則取材於《福音書》。由此可言，這些圖稿是一種歷史畫。

　　關於歷史畫，喬托曾在阿西西的聖方濟各的行述畫上作過初步試驗。像我在第一講中所特別指出的一般，喬托尤其注意在一件事

變中抓住一個爲全部故事關鍵的時間，用一個姿勢、一個動作來表現整個史實的經過。其後，整個十四世紀的畫家努力於研究素描：拉斐爾更利用他們的成績來構成一片造型的和諧，並賦以一種高貴的氣概，以別於小品畫。

我們曉得，歷史畫是一向被視爲正宗的畫，在一切畫中占有最高的品格。而所有的歷史畫中，在歐洲的藝術傳統上，又當以拉斐爾的爲典型。例如法國十七、十八兩世紀王家畫院會員的資格，第一應當是歷史畫家。勒布朗、格勒茲都是這樣。即德拉克洛瓦畫《十字軍侵入君士坦丁堡》，雖然他在其中攙入新的成分，如色彩、情調等等，但其主要規條，仍不外把全幅畫面，組成一片和諧，而特別標明歷史畫的偉大性。

我們此刻來研究拉斐爾十餘幅氈幕裝飾中的兩幅，因爲我們要在細微之處去明瞭拉斐爾究曾用了怎樣的準備，怎樣的方法，才能表白這高貴性與偉大性。在梵蒂岡宮室內裝飾上，作者的目的，尤其在頌揚歷代聖父們（那些教皇便是他的恩主）的德性與功業，在篇幅廣大的壁畫上表現宗教史上的幾個重要時期與史跡（例如《聖體爭辯》），使作品具有宗教的象徵意味，但缺乏歷史畫所必不可少的人間的眞實性。那些過於廣大的題目（例如《雅典學派》）離開人類太遠了。

氈幕圖稿中最美的一幅是描寫基督在巴勒斯坦提比里業海（Lac de Tibériade）旁第三次復活顯靈，莊嚴地任命聖彼得爲全世界基督

徒的總牧師（即後來的教皇）的那個故事。耶穌和聖彼得說「牧我
的群羊」（Pasce oves）那幕情景眞是偉大得動人。使徒們正在捕魚。
突然有一個人站在河畔，他們都不認識他。可是這陌生人說道：
「孩子們，把你們的網投在漁船的右側，你們便會捕得魚了。」他們
照樣做，他們拉起來，滿網是魚。於是那爲基督鍾愛的使徒約翰向
彼得說：「這是主啊！」

　　他們上岸，在岸旁發現魚已經煮好。耶穌分給他們麵包，像從
前一樣。他們用完了晚餐，耶穌和彼得說：「西門，約翰的兒子，
你比他們更愛我嗎？」彼得答道：「是的，我主，你知道我是愛你
的。」耶穌和他說：「牧我的群羊！」他又第二次問：「西門，約
翰的兒子，你愛我嗎？」彼得答：「是，我主，你知道我愛你。」
於是耶穌又說：「牧我的群羊！」第三次，耶穌問：「西門，約翰
的兒子，你愛我嗎？」彼得仍答道：「主，你知道一切，你知道我
愛你！」耶穌說：「牧我的群羊！」

　　這些莊嚴的問句重複了三次，也許因爲彼得曾三次否認耶穌之
故，也許因爲耶穌要對於人的意志和忠實有一個確切的保障，才能
把這主宰基督教的重大使命付託與他。而且同一問句的重複三次，更
可使彼得深切感覺他的使命之嚴重與神聖，所謂「牧我的群羊」，即
是保護全世界基督徒的意思，故實際上彼得是基督教的第一任教皇。

　　除掉了這象徵的意義，這幕情景還是莊嚴美麗。在使徒們日常
經過的河畔，在捕魚的時節，突然發現他們的聖主顯靈，這背景，

拉斐爾｜捕魚奇蹟｜油畫｜1515年｜

這最後的叮嚀，一切枝節都顯得是悲愴的。

現在我們來看拉斐爾如何構成這幕歷史劇。風景是代表義大利佩魯賈省特拉西梅諾湖（Lac de Trasimèno）的一角，這很可能是依據某個確切的回憶描繪的十一個使徒——猶大已經不在其中了——站在離開基督相當距離的地方，他們的姿勢正明白表現他們的情操。基督，高大的，白色的，像一個靈魂的顯形，向彼得指著群羊，象徵他言語中的意義。

彼得跪在他膝前，手執著耶穌從前給予他的天堂之鑰匙。聖約翰在他後面，做著撲向前去的姿態。但耶穌的姿態卻那麼莊嚴，那麼偉大，令使徒們不敢逼近前去，站在相當距離之外。他不復是親切而慈和的「主」，而是復活的神了。

在這等情景中，一個藝術家可以在故事的悲愴的情調與人物的衣飾上，尋覓一種對照的效果。如果把耶穌描得非常莊嚴，而把漁夫們描得非常可憐，那麼，將是怎樣動人的刺激！寫實主義的手法，固有色彩的保持，原來最富感動的力量，因為它可以激醒我們每個人心中的感傷性。

拉斐爾卻採用另一種方法。他認為這一幕的主要性格是「偉大」：耶穌的言辭中，聖彼得的答話中，託付的使命中，都藏著偉大性。他要用包涵在一切枝節中的高貴性來表現這偉大性。他並不想用對照來引起一種強烈的感情；而努力在這幅畫上造成一片和諧，以誕生比較靜謐的情調。因此，一切舉止、動作、衣褶、風

景，都蒙著靜謐的偉大性。這是史詩的方法：是拉丁詩人蒂德・李佛（Tite-Live）講述羅馬人，高乃依、拉辛講他們的悲劇中英雄的方法。

固有色彩沒有了。可是這倒是極端「現代的」面目。心魂的真實性比物質的真實性更富麗，更高越。

構圖和《聖體爭辯》有同樣的嚴肅性，但更自由：藝術家對於他的手法更能主宰了。耶穌獨自占據畫的一端，很顯著的地位。一群使徒們另外站在一邊。這是主要人物，他的精神上的重要性使這種布局不會破壞全面的均衡與和諧。這種格局，拉斐爾在《捕魚奇蹟》一畫中，也曾用過：耶穌站在遠離著其他的人物的地位。在別的只有使徒們的氈幕圖稿中，構圖是比較地對稱。這裡，卻是一個和使徒們隔離得極遠的神的顯靈：對稱的構圖在此自然與精神上的意義不符合了。

　　使徒們臉上受感動的表情，依著先後的次序而漸漸顯得淡漠。距離耶穌愈近的使徒，表情愈強烈；距離較遠的，表情較淡漠。彼得跪在地下聽耶穌囑咐，約翰全身撲上前去。後面幾個卻更安靜。這情調的程序，不獨在臉部上，即在素描的線條上也有表現。只要把跪著的彼得的線條和最近的、靠在畫的邊緣上的使徒的線條作比較便可懂得。彼得的衣褶是一組交錯的線條（所謂arabesque）；耶穌的衣褶，卻是垂直的水平的，簡單而大方：這顯然是有意的對照。

　　十一使徒的次序又是非常明顯。彼得是獨立的，因為他和耶穌兩人是這幕劇的主角。其他十個分成四個人的二組，二組中間更由二人的一組作為聯絡。仔細觀察這些小組，便可發現各個臉相分配得十分巧妙；表情和姿勢中間同時含有變化與自然。

　　這些組合不只由畫面上的空隙來分離。我們在上二講《聖體爭辯》中所注意到的方法在此重複發現。在每一組人物中，拉斐爾總特別標出一個主要人物，占在領袖全組的地位。

　　素描是很靈活，很謹嚴，可是很自然，毫無著力的氣概。拉斐爾不再想起他青年時的誇耀本領。它是素樸、豪闊、減節到只是最關緊要的大體的線條。壁畫的教訓使他懂得綜合的力量與可愛。這還是從古代藝術上拉斐爾學得這經濟的祕訣。也是古代藝術使他懂得包裹肉體的布帛可以形成一片和諧。耶穌的身體，高大、細長、直立著，在環繞著他周圍的漁夫們的堅實的體格中間十分顯著。外衣的直線標明身體之高大與貴族氣息。同樣，約翰的衣褶和他向前

的姿勢相協調。耶穌的臉相並不是根據了某個模特兒的回憶而作，換言之，是理想的產物，因此耶穌更富有特殊動人的性格。

　　籠罩全面的情調是靜謐。在此，絕對找不到林布蘭作品中那種悲愴的空氣。原來，在拉斐爾的任何畫幅之前，必得要在靜謐的和諧中去尋求它的美。

　　可是我們不能誤會這「靜謐」與「和諧」的意義。所謂「靜謐」，是情調上沒有緊張、沒有狂亂之謂，而所謂「和諧」亦決非「醜惡」的對待名詞。拉斐爾的氈幕圖稿中，有一幅描寫聖彼得與聖約翰醫癒一個跛者的靈蹟，就應該列入拉斐爾其他的作品以外了。在此，我們更可看到，在一個美麗的作品中，一切共通的枝節，甚至是醜惡的，亦有它應得的位置而不會喪失高貴性。

　　靈蹟的故事載在「使徒行述」中。有一個生來便殘廢的人，由別人天天抬到教堂門口去請求布施。當彼得與約翰來到堂前的時候，他瞥見了，向他們求施捨。

　　彼得說道：「看我們。」那個人便望他們，想要接受銀錢。但彼得和他說：「金和銀，我沒有，但我所有的，便給了你吧：以耶穌基督的名號，你站起來，走。」於是他牽著他的手攙扶他起來。立刻，他的手和腳覺得有了氣力。他居然站起而能舉步了。他便進入教堂感謝神恩。群眾都看他行走。

　　因此，這幅畫應該表現不少群眾蜂擁著走向教堂大門，其中雜

著盲人、殘廢者，在呼喊他們的痛苦，要求布施。

地點是在耶路撒冷。畫面用教堂的巨大的柱分成相等的三部分。正中，我們看到教堂內部，光線微弱，前景，聖彼得攙著跛者的手助他起身。

右方，另外一個跛者，扶著杖目擊這靈蹟，看得發呆了。左方是無數的群眾奔向教堂；前景更有一對美麗的裸露的兒童。

這幅畫，完全用對照來組成這三部分：中間，一組單純的交錯的線條填滿了柱子中間的空隙，但其間有一種故意的反照，如聖彼得的高大的身材，寬大的外衣，美麗的頭顱，和殘廢者的屬弱的體格正是一個強烈的對照。左方的兩個兒童和右方的跛者又是一個同樣的對照。

至於這畫的精神上的意義，還在構圖以外。拉斐爾在此給予我們一個教訓，便是：在描寫人類的疾苦殘廢的時候，並不會在我們的精神上引起不健全不道德的影響。例如兩個世紀後西班牙畫家委拉斯開茲（Velásquez）所描繪的西班牙歷代君主像，客觀地寫出他們精神的頹廢和人生地位的衝突與苦悶。拉斐爾則把那殘廢者畫得鼻歪、口斜，目光完全是白癡式的呆鈍；然而這等身體極端殘缺的人往往藏有更深刻的內生命。跛者的嚴肅的素描，和冷酷的寫實手法更使全畫加增其美的嚴重性。因此更可證實醜惡和病態並不減損歷史畫的高貴性。

　　猶有進者，藝術家在此和詩人一般，創造一個典型，一個綜合且是象徵全人類疾苦的典型。委拉斯開茲的西班牙君主，各個悲劇家的人物，都是屬於這一類型的。

　　在這兩個可憐的跛者周圍，拉斐爾畫了不少美麗的人物，如聖彼得的雕像般的身材，聖約翰的和善慈祥的臉容，右面一個抱著小孩的美婦，左面兩個活潑的裸兒：這一切都是使觀眾的精神稍得寧息的對象。並也是希臘藝術的細膩之處——例如悲劇家索福克勒斯（Sophocles）往往在緊張的幕後，加上溫柔可愛的一幕，以弛緩觀眾的神經。

　　從這個研究，我們可以獲得兩個結論。一是很普遍地說來，無論是最極端的寫實主義，或是像拉斐爾般的理想主義，一種藝術形式實際上不啻是美的衣飾。我們不能因為拉斐爾繪畫與拉辛悲劇中的人物過於偉大高貴、不近現實而加以指責。現實的暴露往往會令人明白日常所認為不近實際的事態實在是可能存在的。

　　第二個結論是歷史畫在拉斐爾的時代已經達到成功的頂點，十六世紀以後的藝術家在這方面都受拉斐爾之賜。以至近世歐洲各國的畫院，一致尊崇歷史畫，奉為古典的圭臬，風尚所至，流弊所及，遂為一般庸俗藝人，專以竊古仿古為能，古典其名，平庸其實，既無拉斐爾之高越偉大，更無拉斐爾之構圖的動人的和諧：這便是十八世紀末期的法國藝壇的現象，也就是世稱為官學派的內容。

第十二講
貝尼尼
巴洛克藝術與聖彼得大教堂

　　「巴洛克」藝術（L'Art Baroque），往常是指十七世紀流行於義大利、從義大利更傳布全歐的一種藝術風格。在法國，家具、雕塑、鑄銅、宮邸裝飾、庭園設計，有所謂路易十四式或路易十五式者，即係巴洛克藝術式的別稱。巴洛克一字源出西班牙文「barrueco」，意為不規則形的珠子，移用於此的原因無可考稽，但並非貶責之意，則可斷言。

　　這種藝術與文藝復興藝術的分別，在建築與雕塑上，都是由於它的更自由、更放縱的精神，更荒誕、更富麗、更纖巧的調子。希臘建築流傳下來的正大巍峨的方柱的線條至此改變了，或竟如螺旋般的彎曲，破風的三角形在此變成圓形，作為裝飾用的雕像漸次增多。藝術家所專心致意的，不復是邏輯問題，而是裝飾效果，而是對於眼睛的眩惑。

貝尼尼（Giovanni Lorenzo Bernini, 1598-1680）（別稱貝爾能，Le Bernin）是巴洛克藝術的最早最完滿的代表，亦可說是巴洛克藝術的創造者。

他是教皇們寵幸的藝術家。從保羅五世（死於一六三五年）到英諾森十一世（登極於一六七六年），一直爲他們服務。六十年中，他不絕地工作，羅馬城中布滿著他的作品，即是他晚年的產物亦沒有天才枯竭或疲乏的痕跡。

他的聲名在當時遍及全歐。英王查理一世與英后亨麗哀德要他爲他們塑像。路易十四於一六六五年時邀請他到巴黎去，請他塑一座騎像。瑞典王后克里斯蒂娜遊羅馬時，特地到他的工作室中去訪他。但他的作品幾乎全在羅馬。教皇們嫉妒地把他留著，給予他種種優遇，使他過著王公卿相般的豪華生活，他從沒遭受過何種悲痛的經歷。

當一種藝術形式產生了所能產生的傑作之後，當它有了完滿的發展時，它決不會長留在一種無可更易的規範中。藝術家們必得要尋找別的方式，別的出路。在米開朗基羅之後，再要產生米開朗基羅的作品，是不可能的了。有人曾經嘗試過，而他們的名字早已被人遺忘了。

在別一方面看，要產生同樣強烈的藝術情緒，必得要依了一般的教育程度而應用強烈的方法。凡是在喬托或弗拉・安傑利訶的天

眞的繪畫之前感動得出神的民眾，定會覺得米開朗基羅的藝術是過於強烈了，而米開朗基羅的同時代人物，亦須用了極大的努力方能回過頭去，覺得十四世紀的翡冷翠繪畫不無強烈的情緒。因此，在拉斐爾與米開朗基羅之後，應當以更大的力量來呼號。

到了這個地步，當必得要以任何代價去吸引讀者或觀眾的時候，當一個藝術家或詩人沒有十分獨特的或新穎的視覺的時候，他們不得不乞靈於眩惑耳目的新奇怪異與強力，或者是回到一種精微的簡樸而成為纖巧。這是辭藻與色彩的誇張，感情的強烈與痛苦。在拉丁時代，西塞羅（Cicéro）以後的塞涅卡（Sénèca）；在希臘，索福克勒斯（Sophocles）以後的歐里庇得斯（Euripides）；在法國，拉辛以後的克雷比榮（Crébillon），都是這種情景：因為要尋找新穎不是一件容易的事。嚴格的歷史上只有四個偉大的藝術世紀，惟在此四世紀中藝術方面是具有特殊面目的。

這便是貝尼尼與他的學生們所遭遇到的冒險的故事。他們被他們的時代逼著去尋找新穎。他們亦是在感情的強烈上，在姿態的誇張上，在人們從未見過的技巧的純熟上尋找，但有時亦在欺妄視覺的幼稚技術上，與藝術無關的方法上尋找。

在此，我們可以舉一個例，作為這種強烈的、富有表情的藝術的代表。即是貝尼尼在暮年時所作的《聖者阿爾貝托娜之死》*La Bienheureuse Albertoni*。（此作現存羅馬San Francesco à Ripa教堂）

他表現阿爾貝托娜睡在她臨終的床上。但若依了傳統而把她表現得非常嚴肅與虔敬時，定將顯得平凡與庸俗；於是他表現她在彌留時處於神經迷亂的痛苦中，軀體的姿勢非常狂亂，而她的衣飾亦因之十分凌亂，要創作「新」，且要激動我們，故他採取了激動我們神經的手法。

這座雕像的姿態是：口張開著，頭倒仰著，似乎要能夠呼吸得更舒服些的樣子。手拘攣著放在她的已經停止跳動的心口。全體的姿態予人以非常難堪的印象。衣飾的褶皺安置得甚為妥帖。領口半開著，表示臨終的一刹那間的呼吸困難。寬大而冗長的袍子撩在胸部，彷如一切臨終者所慣有的狀態。貝尼尼更利用這情景造成一種節奏，產生一種適當的對照。這一切都是真切的。

白石似乎失掉了它原有的性格，變得如肉一般柔軟。本是肥胖的手，為疾病瘦削了，放在胸部，胸部如真的皮肉般受著手的輕壓，微有低陷的模樣。頸項飽脹著，正如一個呼吸艱難的垂死者努力要呼吸時所做的動作。

這是雕塑本身。但要令人看了更加激動起見，他安放雕像的地位亦是經過了一番思索的。雕像放在祭壇後面的壁龕中。窗口灑射進來的微光，使雕像格外顯得慘白。在這景地中，觀眾不禁要疑心自己真是處於死者的室中，慘白的光彷彿是病床前面的幽微的燈光。這效果是作者故意安排就的，且確是強烈動人。

壁龕的面，有一幅美麗的畫：《聖母把小耶穌給聖安妮瞻仰》。

周圍的緣框極盡富麗：兩旁鑴有小天使的浮雕，好似在此參與死者的臨終。高處穹窿上布滿著薔薇。

　　女聖徒躺在床褥與靠枕上，這些零件雕塑得如是逼真，令人看了疑為受著肉體的壓力的真的被褥。末了，在床的前面，一張黃色大理石雕成的地氈，把床和祭壇聯絡在一起。這是美妙的戲院布景，而貝尼尼，在他的時代，可說是一個伶俐的戲劇作家。

　　這非常有力。這是我們在雕像之前自然而然會吐露的讚辭，而且對於這件令人又是驚訝又是佩服的作品前面，我們也找不到別的字眼。

　　以下，我們試圖把貝尼尼的代表作加以評述。

　　在愛好藝術的人群中，有一句成語說「拉斐爾的羅馬」，因為在教皇利奧十世治下，在拉斐爾生存的時代，羅馬布滿著他的作品，使城市具有一副簇新的面目。但我們亦可以同樣的理由說「貝尼尼的羅馬」，因為在貝氏指揮之下，在他所侍奉的八代教皇治下，羅馬披上了一件綴著白石、古銅、黃金的外衣，建立起不少新的官邸，新的迴廊，令慣於把羅馬看得如一座陰鬱的古城的異國人士為之吃驚。

　　例如，一個異國的遊客去參觀聖彼得大教堂的時候，便會到處

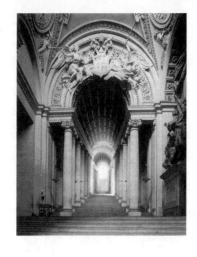

貝尼尼
| 聖者阿爾貝托娜之死 |
| 大理石和碧玉 | 1671-1674年 | 長188cm |

貝尼尼
| 梵蒂岡教皇宮內皇家石梯之二 |

看到貝尼尼的遺作，彷彿那裡全無別的藝人的作品一般。

在此，我們先來敘述一下聖彼得教堂的歷史：

公元一世紀時，教皇阿納克萊圖斯（Anacletus），在聖彼得墓地築了一個小小的聖堂。三一九年，羅馬君士坦丁大帝在原址改造一所規模較大的教堂，於三二六年落成。到了十五世紀中葉，教堂已呈崩圮之象，教皇尼古拉五世決意重修。一四五二年動工之後，工程進行極緩，直到尤里烏斯二世即位，才把它全權委託給當時名建築家布拉曼帖（Bramante）主持，布氏重又立了一個新的圖樣，這是一五○六年四月間的事。他聲言將把聖彼得教堂造成如君士坦丁帝治下所完成的萬神廟（Panthéon）一般的大建築。一五一三、一五一四兩年，教皇與建築家相繼逝世，利奧十世敕令拉斐爾與當時另外幾個建築家繼續負責。布拉曼帖原擬的圖樣是希臘式十字形（即屋內面積之空隙，形成一縱橫相等之十字），拉斐爾改成拉丁式十字形（即縱橫不相等——橫端較短——之十字）。拉斐爾死後（一五二○年），各建築家辯論紛紜，或主希臘式，或主拉丁式。迨米開朗基羅承命主持時（一五四六年），重復回到希臘式十字形之原議，但他廢止採用萬神廟式的弧頂而改用翡冷翠式的穹窿。米氏歿後（一五六四年），維尼奧拉（Vignole）、皮羅‧利戈里奧（Pirro Ligorio）、

賈科莫・德拉，波爾塔（Giacomo della Porta）相繼完成了穹窿之部。隨後教皇保羅五世又主改用拉丁式，命建築家馬代爾諾（C. Maderno）承造。他把正中甬道向廣場方面延長，並造成了現在的門面。一六二六年十一月十八日，適逢舊教堂落成一千三百周年紀念，教皇烏爾班八世（Urbain Ⅷ）舉行新教堂揭幕禮。

教堂的面積共計一五一六〇平方公尺；長一八七公尺，連門面穿堂一併計算，共長二一一公尺半。穹窿連上端十字架在內，共高一三二公尺半，直徑四十二公尺。

屋之正面為巴洛克式，共分兩層，頂上安置耶穌、施洗者聖約翰，及十二使徒像。上層兩旁置有二鐘。下層支有圓柱八、方柱四、大門凡五。更前為三台式之石階，階前即著名世界之聖彼得廣場，場中矗立高與教堂埒之埃及華表，旁有大噴水池二座。教堂兩旁環有四行式石柱之弧形長廊。

這長廊即貝尼尼所建。長廊環拱的廣場是橢圓形的。許多精細的批評家說貝尼尼利用這橢圓形把廣場的面積擴大了，因為以普通的目光看來，廣場是縱橫相等的圓形。長廊寬十七公尺，共分四列，形成三條甬道，中間的一道可容二輛車子通過，上面的頂是弧形的。

長廊頂上矗立雕像一百六十二座，其中二十餘座是貝尼尼的真品，其他的是他指揮著學生們塑造的。

這座建築實是貝氏作品中的精華，它富有巴洛克藝術的一切優

點，富麗而不失高貴，樸實而兼有變化。

前述兩座大噴水池，其中的一座亦係貝尼尼之作。

從長廊到教堂前的石階，須走過一大片矩形的空地，在空地底上，緊接著大教堂與長廊的稱爲「貝尼尼廊」，這座廊看起來似乎是銜接著圓柱長廊的，其實，這不過是欺騙視覺的一種設計而已。

當貝尼尼到羅馬（他的故鄉是拿波里）的時候，大教堂已經建築完成了。一六二五年，馬代爾諾完工了屋的正面；但教堂的內部卻空無一物，還等待著人們去裝飾。在正面的兩端，建築師曾預定建造兩座鐘樓。一六三八年，貝尼尼造成了一座。據當時的記載說，這是輕靈秀雅，同時又是巍峨宏偉的神奇之作。但幾年之後，屋面起了裂痕，人們歸咎於鐘樓，說是它的重量把泥土壓得鬆動了之故，這座鐘樓就此毀掉，永遠沒有重建。

大門前的橫廊中，一切都是馬代爾諾的製作，但寶石鑲嵌是依了貝尼尼的藍本而製成的。

當我們進入正中甬道時，那麼，在這莊嚴的建築中，到處都是貝尼尼的遺物了。當他主持內部裝飾時，我在上面說過，教堂已經建築完了；但一切裝飾點綴都是他設計的。

在弓形的環框上面，在壁隅上角，他安置著許多巨大的人像，似乎懸掛在我們的頭頂上。

在兩旁的甬道上，裝飾更爲複雜。在單純的嚴肅的水泥工程的緣框中，他加入有色大理石的圓柱，全體的氣象，由此一變。

天頂上，他又令當時最靈巧的技術家來嵌上彩石拼成的圖案（即馬賽克）。在與凱旋門上弓形環樑同樣巨大的環樑上，又綴以極大的盾形徽飾，盾上雕著教皇英諾森十世的寶徽，盾上塑著小天使，彷彿在捧持那徽飾一般。

這是教堂內一般的裝飾，但在甬道的一隅，在巨柱的周圍所安置著的碩大無比的人像中，簽署貝尼尼的名字的作品同樣的觸目皆是。

在右邊甬道中，走過了米開朗基羅的早年名作《哀悼基督》之後，在第二與第三小堂之間，我們看到一座美麗的紀念建築，這是貝尼尼親手雕成的瑪蒂特伯爵夫人墓。作者把伯爵夫人塑成手裡執著指揮棍衛護著教皇的姿態。

大教堂完工後，許多年內，沒有一座與它相配的祭壇。相傳名畫家安尼巴萊・卡拉齊（Annibal Carracci, 1560-1609）有一天在這裡經過，與尚在童年的貝尼尼說：「能裝飾米開朗基羅的穹窿與布拉曼帖的大殿的藝術家不知何時方能誕生？」貝尼尼答道：「也許便是我！」的確，他便是這個藝術家。烏爾班八世委託他裝飾穹窿下面的全部與支撐穹窿的四根巨柱。

上面已經說過，聖彼得教堂最初是建築於埋葬聖彼得的墓上的，這個墳墓的地位，在十三個世紀中間，一向留為祭壇的地位。貝尼尼在此造起一座古銅的神龕，上面覆著古銅的天蓋，四支柱頭是彎曲的螺旋形的，上面更有許多小天使圍繞著，似乎正在向上爬去。

關於這祭壇的形式，便有許多不同的評議：有的說，這些螺旋

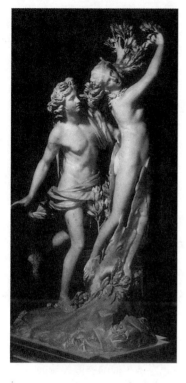

貝尼尼
| 阿波羅和達芙妮 |
| 大理石 | 1623-1624年 | 高234.8cm |

形的圓柱，在它複雜的形式上，和布拉曼帖與米開朗基羅的單純偉大的建築是不相稱的。圍繞著圓柱的天使，是瑣碎纖細的裝飾，和這壯麗的環境亦不調和。反之，別的人說，這座祭壇雖然顯得非常巨大，可並未掩蔽全部建築的線條；而且貝尼尼把年輕的裸體像放在教堂的祭壇上這種方法，亦是開了以後裝飾藝術上的先例，多少人曾經仿效他！在此，我們不必下何種斷語，我們只要說這祭壇裝飾不論它優劣如何，與教堂內全部裝飾，總是同一風格的。

支持著穹窿的四支巨柱，還是布拉曼帖的作品，在布氏逝世時，四支巨柱已高聳在君士坦丁大帝所建的舊教堂的廢墟中了。

貝尼尼應用聖彼得教堂所保留下來的四項遺物來裝飾四支巨柱，這是聖女「佛洛尼葛」的篷、聖「龍更」的槍、眞十字架的木與聖安德烈的鑰匙。在四柱下面放著四座雕像，代表上述的四位聖者，其中《聖龍更》是貝尼尼之作，別的三座是他的學生所作。祭壇後面，在教堂的最後部，我們看見一大塊古銅鑄成的寶座。上面的窗子，從微弱的光中映出窗上所繪的白鴿，一群孩子和青年在空中飛翔著，這是富有神化怪誕色彩的裝飾。

寶座正中有一塊鑄成的寶石，上下各有古銅的天使擎舉著環繞

著。這即是所謂聖彼得寶座。因為寶石上保存著相傳是聖彼得坐著宣道的木座。這一部分全是貝尼尼之作。

即在聖彼得寶座右邊，我們看到烏爾班八世之墓。這是貝尼尼早年之作，它的相當地單純樸實的風格在他的作品中豈非是很少見的嗎？

大體上是極合建築的體裁。因為墳墓是建築，故一切雕像的塑造與布置，部分的安插與分配，應得合於建築的條件是必然的事。下面，古銅的棺龕，幾乎是古典的形式。兩旁站著兩座雕像：一是正義之神，向天流淚，哭著教皇；一是慈悲之神，他的態度較為簡單而平靜。這兩座像的上面與後面，是白色大理石與雜色大理石混合造成的基石，沉重的，莊嚴的，上面放著教皇的塑像。威嚴的，主宰似的容儀，在此非常適合。這是一座很美很大的塑像。它所處的壁龕，是雜色大理石造成的穹窿。全部顯得很調和。但有一點是新穎的：即有一個骷髏從墓中出來爬在棺龕前面寫著教皇的名字。在此之前，死神的出現在義大利藝術中是不經見的，而這裡，藝術家為激動觀眾的強烈的感情起見，發明了這新的穿插。

左側，在教皇保羅三世墓旁，是亞歷山大七世的陵墓，這是貝尼尼晚年之作。作品全體都表現藝術家的複雜的用意。在地位上，這座紀念建築必得要安放在一扇門的上面。於是，貝尼尼利用這一點把棺龕這一部分取消了。門楣上覆著一條深色大理石雕成的毯子，這樣，下面的門便顯得是陵墓的門戶了。這裡也有兩座雕像：

慈悲之神抱著一個孩子，是很嫵媚的姿態。眞理之神，頭髮凌亂，眼中飽和著淚水，傳達出深刻的痛苦。同樣有一骷髏。但壁龕的裝飾更爲富麗。座石的形式也較爲新穎。

但在座石與壁龕之間，有一個大空隙，於是貝尼尼加入兩個倚肱而坐的石像。

全部顯得非常富麗堂皇，這是藝術家所故意造成的；至於這些石像所表現的象徵意味，亦是十分庸俗，爲十七、十八兩世紀的墳墓建築家所作爲仿效的。

梵蒂岡教皇宮內的一座皇家石梯亦是貝尼尼之作。此外，在羅馬城內，除了宗教的紀念物與教皇的陵墓以外，還有不少宮邸都出之於這位藝人的匠心。

這種藝術，承繼了文藝復興的流風餘韻，更進一步尋求巧妙的技術表現，直接感奮觀眾的神經。一般史家認爲這種娛悅視覺的藝術是頹廢的藝術。其實，這是在一個偉大文藝復興的藝術時代以後所必不可免的現象。前人在藝術上的表現已經是登峰造極了，後來的藝術家除了別求新路以外，更無依循舊法以圖自顯的可能。故以公正的態度說來，與其指巴洛克藝術爲頹廢，毋寧說它是義大利十七世紀的新藝術。而且它不獨是義大利的，更是自十七世紀以來的全個歐洲所風靡的藝術。

第十三講
林布蘭在羅浮宮

《木匠家庭》與《以馬忤斯的晚餐》

林布蘭（Rembrandt, 1606-1669）在繪畫史——不獨是荷蘭的而是全歐的繪畫史上所占的地位，是與義大利文藝復興諸巨匠不相上下的。拉斐爾輩所表揚闡發的是南歐的民族性，南歐的民族天才，林布蘭所代表的卻是北歐的民族性與民族天才。造成林布蘭的偉大的面目的，是表現他的特殊心魂的一種特殊技術：光暗。這名辭，一經用來談到這位畫家時，便具有一種特別的意義。換言之，林布蘭的光暗和文藝復興期義大利作家的光暗是含著絕然不同的作用的。法國十九世紀畫家兼批評家弗羅芒坦（Fromentin）目他為「夜光蟲」，又有人說他以黑暗來繪成光明。

羅浮宮中藏有兩幅被認為代表作的畫，我們正可把它們用來了解林氏的「光暗」的眞際。

《木匠家庭》是一幅小型的油畫，高僅四寸。林布蘭如他許多

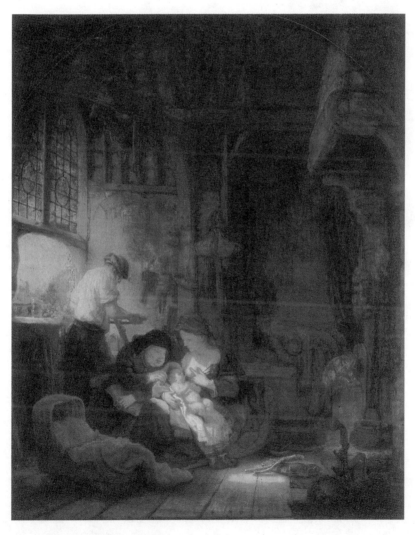

林布蘭 ｜ 木匠家庭 ｜ 油畫 ｜ 1640年 ｜ 41×34cm ｜

同時代的人一樣，歡喜作這一類小型的東西。他的群眾，那些荷蘭的小資產階級與工業家，原來不愛購買魯本斯（Rubeńs, 1577-1640）般的鮮明燦爛的巨幅之作。那時節，荷蘭人的宗教生活非常強烈。都是些新教徒，愛瀏覽《聖經》，安分守己，循規蹈矩地過著小康生活，他們更愛把含有幽密親切的性格，和他們靈魂上沉著深刻的情操一致的作品來裝飾他們的居處。

《木匠家庭》實在就是聖家庭，即耶穌、基督誕生長大的家庭。小耶穌爲聖母抱在膝上哺乳；聖女安妮在他們旁邊；聖約瑟在離開這群中心人物較遠之處，鋸一塊木材。這一幅畫，在義大利畫家手裡，定會把這四個人物塡滿了整個畫面。他們所首先注意的，是美麗的姿態，安插得極妥帖的衣褶。有時，他們更加上一座莊麗的建築物，四面是美妙的圓柱，或如米開朗基羅般，穿插入若干與本題毫無關係的故事，只是爲了要塡塞畫幅，或以術語來說，爲了裝飾趣味。全部必然形成一種富麗的阿拉伯風格，線條的開展與動作直及於畫幅四緣。然而林布蘭另有別的思慮。人物只占著畫中極小的地位。他把這聖家庭就安放在木匠家中，在這間工作室兼廚房的室內。他把房間全部畫了出來，第一因爲一切都使他感興趣，其次因爲這全部的背景足以令人更了解故事。他如小說家一般，在未曾提起他書中的英雄之前，先行描寫這些英雄所處的環境，因爲一個人的靈魂，當它沉浸於日常生活的親切的景象中時，更易受人了解。

在第一景上，他安放著搖籃與襁褓；稍遠處，我們看到壁爐，

懸掛著的釜鍋和柴薪；木料堆積在靠近爐灶的地下；一串蔥蒜掛在一只釘上。還有別的東西，都是他在貼鄰木匠家裡觀察得來的。觀眾的目光，從這些瑣屑的零件上自然而然移注到樑木之間。在陰暗中我們窺見屋椽、壁爐頂，以及掛在壁上的用具。在這木匠的工房中，我們覺得呼吸自由，非常舒服，任何細微的事物都有永恆的氣息。

在此，光占有極大的作用，或竟是最大的作用，如一切荷蘭畫家的作品那樣。但林布蘭更應用一種他所獨有的方法。不像他同國的畫家般把室內的器具浴著模糊顫動的光，陰暗亦是應用得非常細膩，令人看到一切枝節，他卻使陽光從一扇很小的窗子中透入，因此光燭所照到的，亦是室內極小的部分。這束光線射在主要人物身上，射在耶穌身上，那是最強烈的光彩，聖母已被照射得較少，聖女安妮更少，而聖約瑟是最少了，其餘的一切都埋在陰暗中了。

畫上的顏色，因為時間關係，差不多完全褪盡了。它在光亮的部分當是琥珀色，在幽暗的部分當是土黃色。在相當的距離內看來，這幅畫幾乎是單色的，如一張鐫刻版印成的畫。且因對比表現得頗為分明，故陰暗更見陰暗，而光明亦更為光明。

但林布蘭的最大的特點還不只在光的遊戲上。有人且說林布蘭的光的遊戲實在是從荷蘭的房屋建築上感應得來的。幽暗的，窗子極少，極狹，在永遠障著薄霧的天空之下，荷蘭的房屋只受到微弱的光，室內的物件老是看不分明，但反光與不透明的陰影卻是十分顯著，在明亮的與陰暗的部分之間也有強烈的對照。這情景不獨於

荷蘭爲然，即在任何別的國家，光暗的作用永遠是相同的。李奧納多‧達文西，在他的《繪畫論》中已曾勸告畫家們在傍晚走進一間窗子極少的屋子時，當研究這微弱的光彩的種種不同的效果。由此可見林布蘭的作品的價值並非在此光暗問題上。如果這方法不是爲了要達到一種超出光暗作用本身的更高尚的目標，那麼，這方法只是一種無聊的遊戲而已。

強烈的對照能夠集中人的注意與興趣，能夠用陰暗來烘托出光明，這原是偉大的文人們和偉大的畫家們同樣採用的方法。它的功能在於把我們立刻遠離現實而沉浸入藝術領域中，在藝術中的一切幻象原是較現實本身含有更豐富的眞實性的一種綜合。這是法國古典派文學家波舒哀（Bossuet）、浪漫派大師雨果們所慣用的手法。這亦是莎士比亞所以能使他的英雄們格外活潑動人的祕密。

林布蘭這一幅小畫可使我們看到這種方法具有何等有力的暗示性。在這幕充滿著親密情調的家庭景色中，這光明的照射使全景具有神明顯靈般的奇妙境界。這自然是林布蘭的精心結構而非偶然獲得的結果。

而且，這陰暗亦非如一般畫家所說的「空洞的」、「悶塞的」陰暗。僅露端倪的一種調子、一道反射、一個輪廓，令人覺察其中有所蘊藏。受著這捉摸不定的境界的刺激，我們的想像樂於喚引起種種情調。畫中的景色似乎包裹在神祕的氣氛之中，我們不禁聯想到羅丹所說的話：「運用陰暗即是使你的思想活躍。」

但在這滿布著神祕氣息的環境中，最微細的部分亦是以客觀的寫實主義描繪的，亦是用非常的敏捷手腕抓握的。在此，毫無尋求典雅的倩影或綺麗的景色的思慮。畫中人物全是平民般的男子與婦人。平民，林布蘭曾在他的作品中把他們的肖像描繪過多少次！這裡，他是到他鄰居的木匠家中實地描繪的。這裡是毫無理想毫無典型的女性美。聖女安妮是一個因了年老而顯得臃腫的荷蘭婦人。聖母絕無嬌媚的容儀；她確是一個木匠的妻子，而那木匠亦完全是一個現實的工人，他儘管做他的工，不理會在他背後的事情。即是小耶穌亦沒有如魯本斯在同時代所繪得那般豐滿高貴的肉體。

各人的姿勢非常確切，足證作者沒有失去適當的機會在現實的家庭中用鉛筆幾下子勾成若干動作。林布蘭遺留下來的無數的速寫即是明證。因此，他的繪畫，如他的版畫一般，在瑣細的地方，亦具有令人百看不厭的真實性。聖母握著乳房送入嬰兒口中的姿態，不是最真實嗎？聖女安妮，坐著，膝上放著一部巨大的書。她在閱書的時候突然中輟了來和小耶穌打趣，一隻手提著他的耳朵。另一隻手，她抓住要往下墜的書，手指間還夾著剛才卸下的眼鏡。書，眼鏡，在比例上都是畫得不準確的，但這些錯誤並未減少畫幅的可愛。當然，畫中的聖約瑟亦不是一個猶太人，而是一個穿著十七世紀服飾的荷蘭工人，所用的器具，亦是十七世紀荷蘭的出品。我們可以這樣地檢閱整個畫幅上的一切枝節部分。林布蘭的一件作品，可比一部常為讀者翻閱的書，因為人們永遠不能完全讀完它。

　　一幕如此簡單的故事，如此庸俗的枝節（因為真切故愈見庸俗），頗有使這幅畫成為小品畫的危險。是光暗與由光暗造成的神祕空氣挽救了它。靠了光暗，我們被引領到遠離現實的世界中去，而不致被這些準確的現實所拘囚，好似林布蘭的周圍的畫家，例如道（Gerrid Dou）、梅曲（Metsu）、霍赫（Peter de Hooch）、奧斯塔德（Van Ostade）之流所予我們的印象。

　　實在，他並不能如那些畫家般，以純屬外部的表面的再現，只要純熟的手腕便夠的描繪自滿。從現實中，他要表出其親切的詩意，因為這詩意不獨能娛悅我們的眼目，且亦感動我們的心魂。在現實生活的準確的視覺上，他更以精神生活的表白和它交錯起來。這樣，他的作品成為自然主義與抒情成分的混合品，成為客觀的素描與主觀的傳達的融和物。而一切為讀者所摯愛的作品（不論是文學的或藝術的）的祕密，便在於能把事物的真切的再現和它的深沉的詩意的表白融和得恰到好處。

　　林布蘭作品中的光暗的主要性格，亦即在能使我們喚引起這種精神生活或使我們發生直覺。這半黑暗常能創出一神祕的世界，使我們的幻想把它擴大至於無窮，使我們的幻夢處於和這幅畫的主要印象同樣的境域。因為這樣，這種變形才能取悅我們的眼目，同時取悅我們精神與我們的心。

　　我在此再申引一次英國羅斯金說喬托的話：「喬托從鄉間來，故他的精神能發現微賤的事物所隱藏著的價值。他所畫的聖母、聖

約瑟、耶穌，簡直是爸爸、媽媽與寶寶。」是啊，聖家庭是聖約瑟、聖母與耶穌，歷史上最大的畫家所表現的亦是聖約瑟、聖母與耶穌；而如果我們站在更爲人間的觀點上，確只是「爸爸、媽媽與寶寶」，喬托所懷的觀念當然即是如此，因爲他還是一個聖方濟各教派的信徒呢。至於林布蘭的聖家庭，卻亦充滿著《聖經》的精神：這是拿撒勒（Nazareth）的木匠的居處；這是聖家庭中的平和；這是在家事與工作之間長大的耶穌童年生活；這是耶穌與他的父母們所度的三十年共同生活。

這確是作者的精神感應。他所要令我們感到的確是這種詩意，而他是以光與暗的手段使我們感到的。在從窗中射入的光明中，是聖母、小耶穌、聖女安妮與聖約瑟；在周圍的陰影中，是睡在椅上的狗，是在鍋子下面燃著的火焰，是耶穌剛才在其中睡覺的搖籃，還有一切瑣碎的事物。這不是喬托的作品般的單純與天眞的情調，這是一個神明的童年的史詩般的單純。它的寫實氣氛是人間的，但它的精神表現卻是宗教的，虔敬的。

羅浮宮中的另一張作品比較更能表顯林布蘭怎樣的應用光暗法以變易現實，並令人完滿地感到這《聖經》故事的偉大。這是以畫家們慣用的題材「以馬忤斯的晚餐」所作的繪畫。

這個故事載於《福音書》中的《路加福音書》，原文即是簡潔動人的。

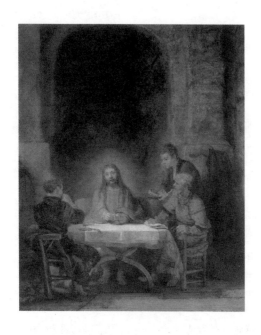

林布蘭
｜以馬忤斯的晚餐｜油畫｜
｜1648年｜68×65cm｜

　　復活節的晚上。早晨，若干聖女發現耶穌的墳墓已經成為一座空墓，而晚上，耶穌又在聖女抹大拉的馬利亞之前顯現了。兩個信徒，認為這些事故使他們感到非常懊喪，步行著回到以馬忤斯，這是離開耶路撒冷不遠的一個小城。路上，他們談論著日間所見的一切，突然有另一個行人，為他們先前沒有注意到的，走近他們了。

　　他們開始向他敘述城中所發生的、一般人所談論的事情，審判、上十字架、與屍身的失蹤等等。他們也告訴他，直到最近，他們一直相信他是猶太人的解放者，故目前的這種事實令他們大為失望。於是，那個不相識的同伴便責備他們缺少信心，他引述《聖經》上的好幾段箴言，從摩西起的一切先知者的預言，末了他說：「耶穌受了這麼多的苦難之後，難道不應該這樣地享有光榮嗎？」

　　到了以馬忤斯地方，他們停下，不相識的同伴仍要繼續前進。

他們把他留著說：「日暮途遠，還是和我們一起留下吧。」他和他
們進去了。但當他們同席用膳時，不相識者拿起麵包，他祝福了，
分給他們。於是他們的眼睛張開來了，他們認出這不相識者便是耶
穌，而耶穌卻在他們驚惶之際不見了。

他們互相問：「當他和我們談話與申述《聖經》之時，難道我
們心中不是充滿著熱烈的火焰嗎？」

在這椿故事中，含有嚴肅的、動人的單純，如一切述及耶穌復
活後的顯靈故事一樣。在此，耶穌、基督不獨是一個神人，且即是
為耶路撒冷人士所談論著的人，昨日死去而今日復活的人。這故事

提香｜以馬忤斯的晚餐｜油畫｜1535年｜169×244cm｜

的要點是突然的啓示和兩個行人的驚駭。我們想來，這情景所引起的必是精神上的騷亂。但林布蘭認爲在劇烈的騷動中，藝術並未有何得益。他的圖中既無一個太劇烈的動作，亦無受著熱情激動的表現。這些人不說一句話，全部的劇情只在靜默中展演。

旅人們在一所鄉村宿店的房間中用餐。室內除了一張桌子、支架桌子的十字叉架和三張椅子外，別無長物。即是桌子上，也只有幾只食缽、一只杯子和一把刀。牆壁是破舊的，絕無裝飾物。且也沒有一盞燈、一扇窗或一扇門之類供給室內的光亮。

《木匠家庭》中的一切日常用具在此一件也沒有了。林布蘭所以取消這些瑣物當然有他的理由。在前幅畫中，他要令人感到微賤的家庭生活的詩意，而事物和人物正是具有同樣傳達這種詩意的力量。在《以馬忤斯的晚餐》中，他要令人喚起一幕情景和這幕情景的一刹那；作者致力於動作與面部的表情。其他的一切都是不必要的。

在此，我得把一幅提香（Titian）對於同一題材所作的大畫拿來作一比較。雖然兩件作品含有深刻的不同點，雖然它們在藝術上處於兩個相反的領域之內，但這個比較一方面使我們明瞭兩個氣質雖異，天才富厚則一的畫家，一方面令我們在對比之下更能明白林布蘭這幅小型的畫的親切的美。這種研究的結果一定要超出這兩件作品以外，因爲他們雖然是兩件作品，但確是兩種平分天下的畫派的代表作。

在兩件作品中，人物的安插是相同的。耶穌在中間，信徒們坐在

兩旁。所要解決的問題亦是相同的；藝術家應用姿勢與面部的表情，以表達由一件事實在幾個人的心魂中所引起的熱情。提香與林布蘭所選擇的時間亦同是耶穌拿起麵包分給信徒而被他們認出的時間。

　　但兩件作品的類似點止此而已。在解決問題時，兩個畫家探取了絕然異樣的方法，所追求的目標亦是絕不相同。

　　提香努力要表達這幕景象之偉大，使他的畫面成為一幅和諧的形象。一切枝節都是雄偉壯大的：建築物之莊麗堂皇，色彩之鮮明奪目，巧妙無比的手法，嚴肅的韻律，人物的容貌與肉體的豐美，衣帛褶皺的巧妙的安置，處處表現熱情的多變與豐富。這是兩世紀文物的精華薈萃，即在義大利本土，亦不易覓得與提香此作相媲的繪畫。

　　林布蘭既不知有此種美，亦不知有此種和諧。兩個信徒和端著菜盆的僕役的服裝，臃腫的體格，都是林布蘭從鄰居的工人那裡描繪得來的。他們驚訝的姿態是準確的，但毫無典雅的氣概。這些寫實的枝節，在《木匠家庭》中我們已經注意到；但在此另有一種新的成分，為提香所沒有應用的：即是把這幕情景從湫隘的鄉村宿店中移置到離開塵世極遠的一個世界中去，而這世界正是義大利藝人所從未窺測到的。正當耶穌分散麵包的時候，信徒們看到他的面貌周圍突然放射出一道光明，照耀全室。在此之前，事實發生在世上，從此起，事實便發生在世外了。在這個信號上，信徒們認出了耶穌，可並非是他們所熟識的，和他一起在猶太境內奔波的耶穌，

而是他們剛才所講的，已經死去而又復活的耶穌。他的臉色在金光中顯得蒼白憔悴；他的巨大的眼睛充滿了熱情望著天，恰如三日之前他在最後之晚餐中分散麵包時同樣的情景。垂在面頰兩旁的頭髮非常稀少，凌亂不堪，令人回憶他在橄欖山上與十字架上所受的苦難。他身上所穿的白色的長袍使他具有一種淒涼的美，和兩個信徒的粗俗的面貌與十七世紀流行的衣飾成為對照。

是這樣地林布蘭應用散布在全畫面上的光明來喚引這幕情景的悲愴與偉大。

在這類作品之前所感到的情操是完全屬於另一種的。提香的作品首先魅惑我們的眼目；我們的情緒是由於它的外形、素描、構圖的「莊嚴的和諧」所引起的。而且我們所感到的，更準確地說是一種驚佩，至於故事本身所能喚引的情緒倒是次要的。

林布蘭的作品卻全然不同。它所抓握的第一是心。這出乎意料的超自然的光，這蒼白的容顏，無力地放在桌子上的這雙手，使我們感到悲苦的淒愴的情緒。只當我們定了心神的時候，我們方能鑑賞它的技巧與形式的美。

這是兩個人，兩個畫家，兩種不同的繪畫。林布蘭的兩幅《自畫像》還可使我們明白，在一件性格表現為要件的作品中，光暗具有何等可驚的力量。

一六三四年肖像：這是青年時代的林布蘭，他正二十七歲。他離開故鄉萊頓（Leiden），他到荷京阿姆斯特丹（Amsterdam），心中

充滿著無窮的希望。他的名字開始傳揚出去。他剛和一個少女結婚，她帶來了豐富的妝奩，舒適的生活與完滿的幸福。年輕的夫婦購置了一所屋子，若干珍貴的家具，稀有的美術品和古董。林布蘭，精力豐滿，身體健康，實現了一切大藝術家的美夢：他依了靈感而製作，不受任何物質的約束。他作了許多研究，尤其是肖像。他選擇他的模特兒，因為他更愛畫沒有酬報的肖像，他的家人與他的朋友，他的年輕的妻子，他的父親，他自己。他在歡樂中工作，毫無熱情的激動。

這種幸福便在他的肖像上流露出來。面貌是年輕的，可愛的。全體布滿著愛與溫情。眼睛極美，目光是那麼嫵媚。頭髮很多，燙得很講究。鬍鬚很細，口唇的線條很分明。畫家穿著一套講究的衣服，絲絨的小帽，肩上掛著一條金鏈。

然而幸福並不能造成一個心靈。林布蘭這一時期的自畫像，為數頗不少，都和上述之作大體相同。雖然技術頗為巧妙，但缺少在以後的作品中成為最高性格的這種成分。這時期，光暗還應用得非常謹慎，還不是以後那種強有力的工具：他只用以特別表顯有力的線條，勾勒輪廓和標明口與下巴的有規則的典雅的曲線。那時節，林布蘭心目中的人生是含著微笑的。患難尚未把他的心魂磨折成悲苦慘痛。

一六六○年。他的青年夫人薩斯基亞（Saskia）已於一六四二年去世。無邊的幸福只有幾年的光陰。此後十六年中，他如苦役一般

在悲哀中工作。他窮了，窮得人們把他的房屋和他在愛情生活中所置的古玩一起拍賣。他有一個兒子，叫做提杜斯（Titus），而林布蘭續娶了這孩子的保母。雖然一切都拍賣了，雖然經過了可羞的破產，雖然製作極多，他仍不能償清他所有的債務。剛剛畫完，他的作品已被債主拿走了。他不得不借重利的債，他為了他的妻子與兒子度著工人般的生活。在羅浮宮中的他的第二幅《自畫像》，便是在破產以後最痛苦的時節所作的。在此，他不復是我們以前所見的美少年了：在憔悴的面貌上，艱苦的閱歷已留下深刻的痕跡。

這一次，光暗是啓示畫家的心魂的主要工具。陰暗占據了全個畫幅的五分之四。全部的人沉浸在黑暗中；只有面貌如神明的顯現一般發光。手的部位只有極隱微的指示；畫幅的下部全是單純的色彩。籠罩著額角的皺痕描繪得如此有力，宛如大風雨中的烏雲。技術，雖然很是登峰造極，可已沒有一幅肖像中的平和與寧靜了。這件作品是在淒愴欲絕的情況中完成的。我們感到他心中的痛苦借了畫筆來盡情宣泄了。他的眼睛，雖不失其固有的美觀，但在深陷的眼眶中，明明表現著驚惶與恐怖的神情。

我願借了這些例子來說明林布蘭作品中的光暗所產生的富麗的境界。

無疑的，在這些作品之前，我們的眼目感到愉快，因為陰影與光明，黑與白的交錯，在本身便形成一種和諧。這是觀眾的感覺所最先吸收到的美感；然而光暗的性格還不在此。

　　由了光暗，林布蘭使他的畫幅浴著神祕的氣氛，把它立刻遠離塵世，帶往藝術的境域，使它更偉大，更崇高，更超自然。

　　由了光暗，畫家能在事物的外表之下，令人窺測到親切的詩意，意識到一幕日常景象中的偉大和心靈狀態。

　　因此，所謂光暗，決非是他的畫面上的一種技術上的特點，決非是荷蘭的氣候所感應給他的特殊視覺，而是為達到一個崇高的目標的強有力的方法。

第十四講
林布蘭之刻版畫

在一切時代最受歡迎的雕版藝術家中，林布蘭占據了第一位。

他一生各時代都有銅版雕刻的製作。我們看到有一六二八年份的（他二十二歲）；也有一六六一年份的。至於這些作品的總數卻很難說了：批評家們在這一點上從未一致。

解釋、考證這些作品的人，和解釋、考證荷馬或柏洛德（公元前三世紀時的拉丁詩人）的同樣眾多。人們把各類作品分門別類，加以詳細的描寫。大半作品的名稱對於鑑賞家們都很熟知了。當人們提起《大各貝諾》或《小各貝諾》、《百弗洛令》、《三個十字架》或《三棵樹》這些名稱時，大家都知道是在講什麼東西，正如提起荷馬或柏洛德的作品中的名字一般。大家知道每張版畫有多少印版，也知道這些作品現屬何人所有。每件作品都有它特殊的歷史。大家知道它所經歷的主人翁和一切瑣事。

　　對於林布蘭的雕版作品關心最早而最著名的批評家是維也納圖書館館長巴爾施（Bartsch）。他生存於十八世紀，自己亦是一個雕版家。他對於這個研究寫了兩冊巨著。

　　他的工作直到今日仍舊保有它的權威，因為在他之後的詮釋和他的結論比較起來只有細微的變更。如荷馬的著作般，成為定論的還是紀元前三世紀的亞歷山大派。

　　但在一八七七年時，也有一個批評家，如沃爾夫（Frédéric August Wolf, 1759-1824）之於荷馬一樣，對於林布蘭雕版作品的眞僞引起重大的疑問。這個批評家也是一個雕版家，英國人西摩爾‧哈頓（Seymour Harden）。他的辨僞工作很困難，製造贋品的人那麼多，而且頗有些巧妙之士。他們可分為兩種：一是僞造者，即林布蘭原作的臨摹者；一是依照了林布蘭的作風而作的，冒充為林氏的版畫。然贋品製造者雖然那麼巧妙，批評家們的目光犀利也不讓他們。他們終於尋出若干枝節不符的地方以證明它的僞造。

　　巴爾施把林布蘭的原作統計為三七五件。在他以後，人們一直把數目減少，因為雖然都有林布蘭的簽名，但若干作品顯得是可疑的。俗語說，人們只肯借錢給富人，終於把許多於他不相稱的事物亦歸諸他了。柏洛德便遭受到這類情景。他的喜劇的數量在他死後日有增加。這是靠了批評家華龍之力才把那些僞作掃除清淨。

　　一八七七年，西摩爾‧哈頓，靠了幾個鑑賞家的協助，組織了一個林布蘭版畫展覽會。結果是一場劇烈的爭辯。否定林布蘭的大

部分的版畫，在當時幾乎成為一種時髦的風氣。人們只承認其中的百餘件。

這場糾紛與關於荷馬事件的糾紛完全相仿。當德國哲學家沃爾夫認為《伊里亞德》與《奧德賽》的真實性頗有疑問時，在半世紀中，沒有一個批評家不以摧毀這兩件名著為樂，他們竭力要推翻亞歷山大派的論斷。有一個時期，荷馬的作品竟被公認為只是一部極壞的通俗詩歌集。同樣，一個法國畫家勒格羅（Legros）和一個藝術批評家貢斯（Gonse）把大部分的林布蘭的雕版作品完全否定了。

但現在的批評界已經較有節度了。他們既不完全承認巴爾施所定的數目，亦未接受西摩爾·哈頓的嚴格的論調。他們認為林氏之作當在二五〇至三〇〇件之間。

這數量的不定似乎是很奇怪的：這是因為林布蘭在這方面的製作素無確實的記錄可考之故，而且這些作品亦是最多邊的。有些是巨型的完成之作，在細微的局部也很周密；有些卻是如名片一般大小的速寫。為何林布蘭把這些只要在紙上幾筆便可成功的東西要費心去作銅版雕刻呢？關於這個疑問的答覆，只能說他是為大型版畫所作的稿樣，或是為教授學生的樣本。

以上所述的林布蘭的版畫的數目，只是用以表明林氏此種作品使藝術家感到多麼濃厚的興趣而已。

在最初，收藏此類作品的人便不少。在他生前，他的友人們已在熱心搜覓。在他經濟拮据最為窮困的時代，曾有一個商人向他提

出許多建議，說依了他的若干條件，林布蘭可以完全了清債務。這些條件中有一條是：林布蘭應承允爲商人的堂兄弟作一幅肖像，和他作約翰西斯那幅雕版同樣的精細。這件瑣事已足證明他的雕版之作在當時受到何等推崇了。

　　十八世紀時，收藏家更多了。其中不少歷史上著名的人物。今日人們往往談起 Rotschild 與 Dutuit 兩家的珍藏，其實收藏最富的還推各國國家美術館。荷京阿姆斯特丹當占首位，其次要算是巴黎、倫敦、法蘭克福等處了。

　　全部的目錄，編制頗爲完善，因爲林氏的版畫市價日見昂貴。一七八二年，一張《法官西斯肖像》的印版爲維也納美術館收買時售價五百弗洛令即盾。而夏爾丹（Chardin）的畫，在當時卻不值此數四分之一。一八六八年，《百弗洛令》一作的一張印版值價二萬七千五百法郎。一八八三年，《多冷克斯醫生肖像》值價三萬八千法郎。在今日，這些印版又將值得多少價錢！

　　林布蘭繪畫上的一切特點，在他的銅版雕刻上可完全找到，只是調子全然不同。

　　銅版雕刻是較金屬版畫更爲自由。金屬版畫須用腕力，故荒誕情與幻想的運用已受限制。在銅版雕刻中，藝術家不必在構圖上傳達上保持何等嚴重的態度。若干宗教故事，世紀傳說，一切幻想可以自由活動的東西都可作爲題材。這是不測的思想，偶然的相值，

滑稽與嚴肅的成分在其中可以融合在一起。詩人可以有時很深沉，
有時很溫柔，有時很滑稽，但永遠不涉庸俗與平凡的理智。

我們可把那幅以「百弗洛令」這名字著稱的版畫為例，它眞正
的題目是《耶穌為人治病》。我們立可辨別出林布蘭運用白與黑的方
式。耶穌處在最光亮的地位，在畫幅中間，病人群散布在他的周
圍。戲劇一般的場面在深黑的底面上顯得非常分明。

在《木匠家庭》中，構圖是嚴肅的，圍繞在主要人物旁邊的陰
暗確很符合實在的陰暗：這是可憐的小家庭中的可憐的廚房，只有
一扇小窗，故顯得黝暗。這裡，光暗的支配完全合乎情理，即合乎

林布蘭｜耶穌為人治病（即百弗洛令）｜約1642-1645年｜

現實。但在這幅版畫中，黑暗除了要使中心場面格外明顯，使對照格外強烈之外更無別的作用，或別的理由。這一大片光亮的地方是娛悅眼目的技術，這是一切版畫鑑賞家都明白的。而且，黑暗的支配，其用意在於使局面具有一種奇特的性格。在耶穌周圍的深黑色，只是使耶穌的形象更顯得偉大，使耶穌身上的光芒更為炫目。他的白色長袍上沾有一點污點，似乎是在他前面的病人的手所沾污的。總而言之，光暗的遊戲，黑白的對照，在此是較諸在繪畫上更自由更大膽。

但在這表現神奇故事的場合，林布蘭仍保有他的寫實手法。在人物的姿態、容貌，以及一切表達思想情緒的枝節上，都有嚴格的真實性；而其變化與力強且較他的繪畫更進一層。

在此是全班人物在活動：在耶穌周圍，有一直在迦里萊省跟隨著他的，把他當作治病的神人的病苦者，也在耶路撒冷街道中譏諷嘲弄他的市民。但這不像那幅名聞世界的《夜巡》一畫那樣，各個人物的面部受著各種不同的光彩的照射，但在內心生活上是絕無表白的。在此，每個人物都扮演一個角色，都有一個性格，代表《福音書》上所說的每個階級。版畫是比繪畫更能令人如讀書一般讀盡一本從未讀完的書的全部，在版畫中，思想永遠是深刻的，言語是準確而有力的。

在群眾中向前走著的耶穌，和我們在《以馬忤斯的晚餐》中所見的一樣，並非是義大利派畫家目光中的美麗的人物，而是一個困

倦的旅人，為默想的熱情磨折到瘦弱的，不復是此世的而是一個知道自己要死——且在苦難中死的人。他全身包裹在光明之中；這是從他頭上放射出來的天國之光。他的手臂張開著，似乎預備仁慈地接待病人，但他的眼睛卻緊隨著一種內心的思想，他的嘴巴亦含著悲苦之情。這巨大的白色的耶穌，不是極美嗎？

但在他的周圍，是人類中何等悲慘的一群！在他左側，瞧那些伸張著的瘦弱的手，在襤褸的衣衫中舉起著的哀求的臉。似乎藝術家把這幾個前景的人物代表了全部的病人。

在他腳下，一個瘋癱的人睡在一張可以扛運的小床上，他已不像一個人而像一頭病著的野獸了。這是一個壯年的女人；但一隻手下垂著不能動彈，而另一隻亦僅能稍舉罷了。她的女兒跪著祈求耶穌作一個手勢或說一句話使她痊癒。在她旁邊，有一個侏儒，一個無足的殘疾者，脅下支撐著木杖。他的後面，還有兩個可憐的老人。癱瘓的人不復能運用他的手臂，他的女人把它舉著給耶穌看。前面，人們抬來一個睡著不動的女人。左角遠處，是沉沒在黑暗中的半啓的門，群眾擁擠著要上前來走近耶穌，想得到他的一瞥，一個手勢或一句說話。而在這些群眾中，沒有一個不帶著病容與悲慘的情況。

右側是嬰兒群。一個母親在耶穌腳下抱著她的孩子；這是一個青年婦人，梳著奇特的髮髻，為林布蘭所慣常用來裝飾他的人物的。在她周圍還有好幾個，都在哀求與期待的情態中。

病人後面，在畫幅的最後景上，是那些路人與仇敵。他們的臉
容亦是同樣複雜。林布蘭往往愛在耶穌旁邊安插若干富人，輕蔑耶
穌而希望他失敗的惡徒。這和環繞著他的平民與信徒形成一種精神
上的對照。這是強者的虛榮心，是世上地位較高的人對於否認他們
的人的憎恨與報復，是對於為平民申訴、為弱者奮鬥的人的仇視。
前景上有一個轉背的胖子。他和左右的人交談著，顯然是在嘲笑耶
穌。他穿著一件珍貴的皮大衣，一頂巍峨的絨帽，他的手在背後反
執著手杖。這是阿姆斯特丹的富有的猶太人。林布蘭在這些宗教畫
取材上，永遠在現實的環境中觀察；我們在他所有的作品中都可找
到例證。

高處站著似乎在辯論著的一群。這是些猶太的教士與法官，將
來懸賞緝捕他的人物。他們的神情暴露出他們的嫉妒，政治的與社
會的仇恨。在前景上，在執著手杖的胖子後面，那些以輕靈的筆鋒
所勾描著的臉容，卻是代表何等悲慘的世界！在此，林布蘭才表現
出他的偉大。在畫家之外，我們不獨覺得他是一個明辨的觀察者，
抓握住準確的形式，抉發心靈的祕密，抑且發現他是一個思想家，
是一個具有偉大情操的詩人。

在這組人物中，有一個面貌特別富有意味。這是一個青年人，
坐著，一手支著他的頭，彷彿在傾聽著。是不是耶穌的愛徒聖約
翰？這是一個仁慈慷慨的青年人，滿懷著熱愛，跟隨著耶穌，在這
群苦難者中間，體味著美麗的教義。

林布蘭｜三個十字架｜銅版畫｜1653年｜38.1×43.8cm

這樣的一幅版畫，可以比之一本良好的讀物。它具有一切吸引讀者的條件：辭藻，想像，人物之眾多與變化，觀察之深刻犀利，每個人有他特殊的面貌，特殊的內心生活，純熟的素描有表達一切的把握，思想之深沉，喚引起我們偉大的心靈與人類的博愛，詩人般的溫柔對著這種悲慘景象發生矜憐之情；末了，還有這光與暗，這黑與白的神奇的效用，引領我們到一個為詩人與藝術家所嚮往的理想世界中去。

　　《三個十字架》那幅版畫似乎更爲大膽。從上面直射下來的一道強烈的白光照耀著卡爾凡（Calvaire）山的景象。在三具十字架下（一具十字架是釘死耶穌的，其他二具是釘死兩個匪徒的），群眾在騷動著。

　　大片的陰影籠罩著。在素描上，原無這陰影的需要。這全是爲了造型的作用，使全個局面蒙著神奇的色彩。我們的想像很可在這些陰影中看到深沉的黑夜，無底的深淵，彷彿爲了基督的受難而映現出來的世界的悲慘。法國十九世紀的大詩人雨果，亦是一個版畫家，他亦曾運用黑白的強烈的對照以表現這等場面的偉大性與神祕性。

　　三個十字架占著對稱的地位，耶穌在中間，他的瘦削蒼白的肉體在白光中映現出幾點黑點：這是他爲補贖人類罪惡所流的血。十字架下，我們找到一切參與受難一幕的人物：聖母暈過去了，聖約翰在宗主腳下，叛徒猶大驚駭失措，猶太教士還在爭辯，而羅馬士兵的槍矛分出了光暗的界線。

　　技巧更熟練但布局上沒有如此大膽的，是《基督下十字架》（已死的耶穌被信徒們從十字架上釋放下來）一畫。在研究人物時，我們可以看到林布蘭絕無把他們理想化的思慮。他所描繪的，是眞的扛抬一個死屍的人，努力支持著不使屍身墮在地下。至於屍身，亦是十分寫實的作品。十字架下，一個警官般的人監視著他們的動作。旁邊，聖女們——都是些肥胖的荷蘭婦人——在悲苦中期待著。但在這幕粗獷的景象中，幾道白光從天空射下，射在基督的蒼

白的肉體上。

《聖母之死》表現得尤其寫實。這個情景，恰和一個目擊親人或朋友易簣的情景完全一樣。一個男子，一個使徒，也許是聖約翰捧著彌留者的頭。一個醫生在診她的脈搏。穿著莊嚴的衣服的大教士在此準備著爲死者作臨終的禮節，交叉著手靜待著。一本《聖經》放在床腳下，展開著，表明人們剛才讀過了臨終禱文。周圍是朋友，鄰人，好奇的探望著，有些浮現著痛苦的神情。

這是一幅充滿著眞實性的版畫。格勒茲（Greuze,1725-1805，法國畫家）在《一個瘋癲者之死》中，亦曾搜尋同樣的枝節。但格勒茲的作品，不能擺脫庸俗的感傷情調，而林布蘭卻以神妙的風格使《聖母之死》具有適如其分的超自然性。一道光明，從高處射下，把這幕情景全部包裹了：這不復是一個女人之死，而是神的母親之死。勾勒出一切枝節的輪廓的，是一個熟練的素描家，孕育全幅的情景的，卻是一個大詩人。

在林布蘭全部版畫中最完滿的當推那幅巨型的《耶穌受審》。貴族們向統治者彼拉多（Pontius Pilate）要求把耶穌處刑。群眾在咆哮，在大聲呼喊。彼拉多退讓了，同時聲明他不負判決耶穌的責任。一切的枝節，在此還是值得我們加以精細的研究。彼拉多那副沒有決斷的神氣，的確代表那種不願多事的老人。他宛如受到群眾的威脅而失去了指揮能力的一個法官。在他周圍的一切鬼怪的臉色上，我們看出仇恨與欲情。

　　這幅版畫的技術是最完滿的，但初看並未如何攝引我們，這也許是太完滿之故吧？在此沒有大膽的黑白的對照，因此，刺激的力量減少了，神祕的氣息沒有了。我們找不到如在其他的版畫上的出世之感。

　　經過了這番研究之後，可以懂得為何林布蘭的銅版鎸刻使人獲得一種特殊性質的美感，為何這種美感與由繪畫獲得的美感不同。

　　仔細辨別起來，版畫的趣味，與速寫的趣味頗有相似之處。在此，線條含有最大的綜合機能。藝術家在一筆中便攝住了想像力，令人在作品之外，窺到它所忽略的或含蓄的部分。在版畫之前，如在速寫之前一樣，製作的藝術家與鑑賞的觀眾之間有一種合作的關係。觀眾可各以個人的幻想去補充藝術家所故意隱晦的區處。因為這種美感是自動的，故更為強烈。

　　我們可以借用版畫來說明中國水墨畫的特別美感之由來，但這是超出本文範圍以外的事，姑置不論。

　　至於版畫在歐洲社會中所以較繪畫具有更大的普遍性者，雖然由於版畫可有複印品，值價較廉，購置較易之故；但最大的緣由還是因為這黑白的單純而又強烈的刺激最易取悅普通的觀眾之故。

第十五講
魯本斯

在今日，任何人不會對於魯本斯（Rubens）的光榮有何異議的了。所謂魯本斯派與普桑派，這些在當時帶有濃厚的爭執色彩的名字，現在早被遺忘了。大家已經承認，魯本斯是色彩畫家的大宗師。這位佛蘭德斯畫家，早年遊學義大利，醉心威尼斯畫派，歸國以後，運用他的研究，創出獨特的面目：這是承襲威尼斯派畫風的藝術家中最優秀的一個天才。

歷史證明他不獨從義大利文藝復興中汲取最有精采的成分，而且他自己亦遺下巨大的影響：在他本土，范戴克（Van Dyck）與約丹斯（Jordaens）固是他嫡系弟子；即在法國，十八世紀的華鐸（Watteau）曾在梅迪契廊下長期研究他的「白色與金色的底面上的輕靈的筆觸」；格勒茲（Greuze）以後又爬在扶梯上尋求他的色彩的奧秘；維伊哀・勒布朗夫人（Mme Vigée Lebrun）又到格勒茲的畫

幅中研究；末了，德拉克洛瓦，這位法國的色彩畫家亦在疑難的時候在魯本斯的遺作上覓取參考資料。

這一切都是真實的，素描與色彩的爭執實際上是停止了。大家承認繪畫上只有素描不能稱爲完滿，色彩當與素描占有同等重要的地位，大家也懂得魯本斯比別人更善運用色彩，而他所獲得的結果也較多少藝人爲完滿。然而他不是一個受人愛戴的畫家：「人們在他作品前面走過時向他致敬，但並不注視。」

十八世紀英國畫家雷諾茲（Reynolds），在他的遊記中，已經把魯本斯色彩的長處和其他的繪畫上的品質，辨別得頗爲明白。他說他的色彩顯得超出一切，而其他的只是平常。即是上文所提及的華鐸、格勒茲、德拉克洛瓦等諸畫家都研究他的色彩，卻絲毫沒有談起他的素描。法國畫家弗羅芒坦（Fromentin）曾寫了一部爲魯本斯辯護的書。他在書中極致其欽佩之忱。這是他心目中的大師。他寫這部書的立場是畫家兼文人。他敘述魯本斯對於一個題材的感應，也敘述他運用色彩的方法。但我們在讀本書的時候，明白感到他是一個辯護者，他的說話與其說是描寫不如說是辯證。他在向不歡喜魯本斯的人作戰。他甚至說：「不論是畫家或非畫家，只要他不懂得天才在一件藝術品中的價值，我勸他永遠不要去接觸魯本斯的作品。」

從此我們可以下一結論，即某一類的藝術家讚賞魯本斯，而大部分的非藝術家卻「在走過時向他致敬可不去注視」。

這種觀察我們很易加以證實。只須我們有便到羅浮宮時稍加留

神便是。且在把魯本斯的若干作品做一番研究時，我們還可覓得一般外行人所以有這種淡漠的態度的理由。

　　一幅魯本斯的作品，首先令人注意到的是他永遠在英雄的情調上去了解一個題材。情操，姿態，生命的一切表顯，不論在體格上或精神上，都超越普通的節度。男人、女子都較實在的人體爲大；四肢也更堅實茁壯。即是苦修士聖方濟各，在喬托的壁畫中顯得那麼瘦骨嶙峋的，在魯本斯的若干畫幅中，亦變成一個健全精壯的男子。他的一幅畫，對於他永遠是史詩中的斷片，一幕偉大的景色，莊嚴的場面，富麗的色彩使全畫發出眩目的光輝。弗羅芒坦把它比之於古希臘詩人品達羅斯（Pindaros）的詩歌。而品達羅斯的詩歌，不即是具有大膽的意象與強烈的熱情的史詩嗎？

　　例如現藏比京布魯塞爾美術館的《卡爾凡山》。這是一六三六年，在作者生平最得意的一個時期內所繪的。那時，他已什麼也不用學習，他的藝術已到了登峰造極的境界。

　　畫幅中間，耶穌（基督）倒在地下。他的屈伏著的身體全賴雙手支撐著，處在正要完全墮下的姿態中。他的背後是一具正往下傾的十字架，如果不是西蒙‧勒‧西萊南把它舉起著，耶穌定會被它壓倒。聖女佛洛尼葛爲耶穌揩拭額上的鮮血。而聖母則在矜憐慈愛的姿態中走近來。

　　但這一幕十分戲劇化的情景似乎在一齣偉大的歌劇場面中消失

了。在遠景上，一群羅馬騎士，全身穿著甲冑，在刀槍劍戟的光芒中跨著駿馬引導著眾人。一個隊長手執著短棍在發號施令。在前景上，別的士兵們又押解著兩個匪徒，雙手反綁著。

全部的人物與馬匹都是美麗的精壯的。強盜與押解的士兵的肌肉有如拳擊家般的。西蒙・勒・西萊南用盡力量舉著將要壓在耶穌身上的十字架。隊長是一個面目俊秀的美男子，——人家說這無異是魯本斯的肖像——，他的坐騎亦是一匹雄偉的馬。聖女佛洛尼葛是一個容光煥發的盛裝的美女。聖母是一個穿著孝服的貴婦。即是耶穌亦不像一個經受過無數痛苦的筋疲力盡的人，如在別的繪畫上所見的一般。在此，他的面目很美，從他衣服的褶痕上可以猜想出他的體格美。

布魯塞爾美術館中還有一幅以同樣精神繪成的畫：《聖萊汶的殉難》。前景左側，聖者穿著主教的服式跪著。兵士剛把他的舌頭割掉。嘴還張開著，鮮血淋漓。其中有一個兵士鉗子中還鉗著血肉去餵食咆哮的犬。畫上的遠景與前畫相似：幾匹馬曳著小車在奔躍，半裸的士兵都有力士般的肌肉，其他的士兵戴著鋼盔，穿著鎧甲，劍戟在日光中輝耀，金銀與寶石的飾物在僧袍上射出反光。在天上，雲端中降下美麗的白的玫瑰紅的天使，把棕葉戴在殉道者的頭上。畫幅高處，在更為開朗的光彩中，另有其他的天使和上帝的模糊的形象。

這一切人物，不論在前景遠景上，在日光下，在叫喊著的婦人

1 魯本斯｜卡爾凡山｜油畫｜1636年｜
2 魯本斯｜基督下十字架｜油畫｜1612-1614年｜420×310cm｜
3 魯本斯｜鄉村節慶｜油畫｜1635-1638年｜149×261cm｜

孺子中間，全體受著一種狂熱的動作所掀動：軀幹彎曲著，軍官們在發令。

　　複雜的線條的遊戲使全部的動作加增了強度。在《卡爾凡山》中，一條主要的曲線，橫貫全面，而與周緣形成四十五度的斜角，它指示出群眾的趨向。試把這一種支配法和義大利畫面上的平直的地平線作一比較，便可看到在掀動熱情或震懾騷動上，線條具有何等的力量。所有的次要線條都傾向於這條主要線條，使動作更加顯得劇烈。所謂次要線條，有兵士行列的線條，有馬隊的線條，有支撐十字架的西蒙‧勒‧西萊南的側影，有倒在地下的耶穌，尤其是在前景押解著強盜的兵士行列。

　　在《聖萊汶的殉難》一畫中，動作亦是同樣的狂放。這是在前景的劊子手；是仰倒著的聖者；是發瘋般的立著的兵士；是撲向著血肉的猛犬；是桀驁不馴的馬匹；是半陰半晴的天空。人群與動物之中同樣是一片莫可名狀的騷動。而畫面上所以具有這種旋風般的狂亂情調，還是由於線條的神奇的作用。

　　在安特衛普（Antwerp）的大教堂裡，有一幅魯本斯的《抬起十字架》，其精采與力強的效果亦是以同樣的方法獲得的。傾斜的十字架的線條是全幅畫面上的主要線條，而畫中所有的線條都是傾向這主要線條。同一教堂中另一幅畫，《基督下十字架》中的線條，亦是以形成耶穌的美麗的肉體的柔和的線條為依歸。前景上的粗獷的

士兵，撐持著耶穌的信徒和友人：前者的蠻橫殘忍與後者的溫柔憐愛，都是藉了線條的力量表達的。

羅浮宮中的一幅名畫《鄉村節慶》，更能表達線條的效力。全個題材依了一條向地平線遠去的線條發展。為要把線條的極端指示得格外顯明起見，魯本斯把它終點處的天際畫得最為明亮。由此，圖中的舞蹈顯得如無窮盡的狂舞一般。其他次要的線條亦是傾向於上述的中心線條，以致全體的動作變得那麼劇烈，令人目眩。同時代的名畫家泰尼埃（Téniers, 1582-1649）頗有不少同類的製作：它們是簡明，典雅，色彩鮮豔，而且較為真實得多，但這是滑稽小說中的景色，不似魯本斯的《鄉村節慶》般，宛似史詩的一幕。

這種把題材誇大，把一幕日常景色描寫得越出通常範圍的方法，使魯本斯在所謂「梅迪契廊」一組英雄式的描寫中大為成功。這是亨利四世的王后的歷史，一共分作二十四段，即二十四件故事。其中，一切是雄偉的，一切是神奇的。三個Parques神羅織王后的命運。美惠女神與米涅瓦（Minerva）神預備她的教育材料。雄辯之神把她的肖像齎送給亨利四世。朱庇特（Jupiter）、朱諾（Junon）、米涅瓦三神參與他們的會見，忠告法王。在描寫王后到達馬賽的一畫中，全是海中的神道護衛著。

這種神奇現象的穿插原是史詩的手法，但在魯本斯的作品中，往往在出人意料的區處都有發現。在倍金大公的騎馬肖像中，背景上滿布著神明的形象。當他旅居西班牙京都馬德里時，為腓力三世

所繪的肖像，他亦在空中穿插著一個勝利之神，手中拿著棕樹與王冠。在翡冷翠烏菲茲（Uffizi）美術館中，亦有一幅腓力四世的肖像，多少神道在天空飛舞著，捧著一頂勝利的冠冕加諸這位屢戰屢北的君主頭上。在此，我們不禁想起在同時代委拉斯開茲所作的西班牙君主的許多可驚的肖像，它們在眞理的暴露上不啻是歷史的與心理的寫眞。

　　由是，我們可說魯本斯永遠在通常的節度以上、以外去觀照事物。在他的作品中，有一種誇大的情調，這誇大卻又是某種雄辯的主要性格，恰如某幾個時代的某幾個詩人，在寫作史詩與劇詩時一樣採用誇大的手法想藉以說服讀者。魯本斯的辯護人弗羅芒坦亦承認他有時不免流於誇張或悲鬱。這是這類作風附帶的必然的弊病。

　　魯本斯所最令人注意的便是這一點。但如果我們承認這種風格，那麼我們應當說它和以眞實與自然爲重的作品，同樣具有美。而且，這情形不獨於繪畫爲然，即在詩歌上亦然如此。本文中已經屢次把史詩和魯本斯的作品對比，在此我們更將提出幾個詩人來作一比擬。拉丁詩人盧卡（Lucan）、維爾吉爾（Virgil）、雄辯家西塞羅（Cicéro），都有與魯本斯相同的優點與缺點；法國詩人中如高乃依，如雨果，尤其是晚年的雨果都是如此。

　　也許時代的意志更助成了魯本斯的作風。十六、十七兩世紀間，是宗教戰爭爲禍最烈的時期。被虐殺的荷蘭的新教徒多至不可計數。在憂患之中，大家的思想磨礪得高貴起來了，而且言語也變

得誇張了。在法國大革命時期與最近的大戰期間，便有與此相同的情形。在非常時期內，民眾的思想談吐完全與平常時期內不同。高乃依所生存的時代，大家如他一般地感覺，一般地思想，所以大眾懂得他而不覺其誇大或悲鬱。換言之，高乃依的誇大與悲鬱，只是當時一般人的誇大與悲鬱的表白而已。那時，一切帶有英雄色彩。而魯本斯正和高乃依同時，他的《卡爾凡山》與《聖萊汶的殉難》亦是在一六三六年與高乃依的悲劇《熙德》*Cid* 同時產生的作品。

但在這誇張的風格中，包藏著何等的造型的富麗，何等豐滿的生命！把魯本斯與雨果作一比較是最適當的事。如這位詩翁一樣，魯本斯應用形象的鋪張來發展他的作品。在畫面上沒有一個空隙，也沒有一些躊躇的筆觸會令人猜出作家的苦心：他的藝術是如飛瀑一般湧瀉出來的。靈感之來，有如潮湧，源源不絕，永遠具有那種長流無盡的氣勢。他的想像也永遠會找到新的形式，滿足視官，同時亦滿足心靈。

據說《鄉村節慶》一件是在一天之內畫成的。然而不論你在枝節上如何推求，你永遠不會在這百來個醉醺醺的狂歡的人群中，找出作家的天才有何枯涸之處。即在最需要準確與堅定的前景，亦無絲毫遲疑的筆觸。在表達狂亂的景象時，作家老是由他的思想指導著。

安特衛普所藏的《東方民族膜拜聖嬰》一畫，在表現群眾擁塞於廄舍門口時，種種複雜的畫意銜接得十分緊湊。在背景上是駱駝的長頸醜臉與趕駱駝的非洲土人。稍近之處是黑人的酋長。但為填

塞這後景與前景之間的空隙起見，柱子上又圍繞著若干奇形怪狀的人首。更前處，長鬚的長老與奇特的亞洲人群。最前景則是歐洲的法師跪獻著禮物。

而這些畫意不只是為了精神作用而複雜，不只是為要表現膜拜聖嬰的人有來自世界各方的民眾。魯本斯是畫家，不是歷史家與神學家。故每個畫意不只表現一個故事，而尤其是助成造型的變化的一個因子：它同時形成了新的線條交錯與新的色調。黑人酋長穿著光耀奪目的綢袍。亞洲長老的衣服上繡著富麗的東方圖案。歐洲法師穿扮得如教士一般，在上面這些富麗的裝飾之旁，加上一些白色的輕靈的紗質作為穿插。可見魯本斯的作品，永遠由色彩居於主要地位。當他發明新的畫意時，他想到它對於全畫所增加的意義與情操，同時亦想到它在這色彩的交響樂上所能添加的新的調子。

然而一個藝術家所貴的不獨在於具有這等狂放豐富的想像，而尤其在於創作的方法與鎮靜的態度。魯本斯的作品，如他的生活一樣富有系統。他存留於世界各處的作品，總數約在一千五百件左右。即是這個數量已足證明藝術家所用的工作方法是何等有條不紊，若是缺少把握力，浪費時間，那麼絕無此等成就。構圖永遠具有義大利風格的明白簡潔的因素。例如《鄉村節慶》，還有什麼作品比它更為凌亂呢？實際上，在這幅狂亂之徒的圖像中，竟無中心人物可言。可是只要你仔細研究，你便能發現出它自有它的方案，自

有嚴密的步驟，自有一種節奏，一種和諧。這條唯一的長長的曲線，向天際遠去的線，顯然是分做四組，分別在四個不同的景上展開的。四組之間，更有視其重要程度的比例所定的階段：第一景上的一組，人數最多，素描亦最精到。在畫幅左方的一組中，素描較為簡捷，但其中各部的分配卻是非常巧妙。務求賅明的精神統制著這幅充滿著騷亂姿態的畫，鎮靜的心靈老是站在畫中的人物之外，絲毫不沾染及他們的狂亂。靈感的熱烈從不能強迫藝術家走入他未曾選擇的路徑。多少藝術家，甚至第一流的藝術家，不免倚賴興往神來的幸運，使他們的精神獲得一刹那的啟示！魯本斯卻是胸有成竹的人，他早已計算就這條曲線要向著天空最明淨的部分遠去，使這曲線的極端顯得非常遙遠。

《東方民族膜拜聖嬰》一畫，亦是依了互相銜接的次序而安排的。它亦分做四組，每組的中心是駱駝與趕駱駝的人，黑人酋長，亞洲法師，聖嬰與歐洲法師。這四組配置妥當以後，在中間更加上小的故事作為聯絡與穿插。《卡爾凡山》與《聖萊汶的殉難》，表面上雖然似乎凌亂非常，毫無秩序，實在，它們的構圖亦是應用同樣簡明的方法。

他應用的最普通的方法是對照。在《卡爾凡山》中，在一切向著畫幅上端的縱橫交錯的線條中，突然有一條線與其他的完全分離著，似乎是動作中間的一個休止：這是倒在十字架下的耶穌，為把這根線條的作用表現得更為顯明起見，更加上一個聖徒佛洛尼葛。

聖母的衣褶與耶穌的肢體形成平行線。這一組線條在作品精神上還有另一種作用，便是耶穌倒地的情景在全個故事中不啻是樂章中靜默的時間。

《膜拜聖嬰》的構圖是迴旋的曲線式的進展。但群眾的騷動，到了跪獻的歐洲法師那裡，似乎亦突然中止了。聖母與聖嬰便顯得處在與周圍及後方的人物絕不相同的境域中。這是魯本斯特別表顯中心畫題的手法：把它與畫面上其餘的部分對峙著，明白說出它本身的意義。

題材的偉大，想像的宏富，巧妙的構圖，眩明簡潔的線條，這是魯本斯的長處。但他最大的特長，使他博得那麼榮譽的聲名的特長還不在此。他的優點，第一在他運用色彩的方式。眼前沒有他的原作而要講他的色彩的品質是不容易的。但在他所採用的枝節的性質上，也能看出他所愛的色彩是富麗的抑樸素的，是強烈的抑溫和的。那麼，他的畫面上盡是些鋼盔，軍旗，綢袍，絲絨大氅，繁瑣的裝飾，鍍金的物件。在他的筆下，一切都成為魅悅視官的東西。在未看到畫題以前，我們已先受到五光十色的眩惑，恍如看到彩色玻璃時一般的感覺。不必費心思索，不必推求印象如何，我們立刻覺察這眼目的愉快是實在的，強烈的。試以羅浮宮中的梅迪契廊為例，只就其中最特殊的一幅《亨利四世起程赴戰場》而言：在建築物的黝暗的調子前面，王室的行列在第一景上處在最觸目的地位。

一方面，我們看到王后穿著暗赤色的絲絨袍，爲宮女們簇擁著；另一方面，君王穿著色彩較爲淡靜的服飾，爲全身武裝的兵士們擁護著。而在這對立的兩群人物之間，站著一個典雅的美少年，穿著殷紅色的服裝，他的光華使全畫爲之煥發起來。如果把這火紅色的調子除去，一切都將黯然無色了。我們再來如研究素描的枝節一般研究色彩的枝節吧，我們亦將發現種種對照，呼應，周密的構圖。自然而然，我們會把這樣的一幅畫比之於一闋交響樂，在其中，每種顏色有其特殊的作用，充滿了畫意，開展，與微妙的和音。當然，一個意識清明的藝術家知道這些和諧的祕密，一個淺見的人只會享受它的快感而不知加以分析。

在《基督下十字架》中，在耶穌腳下，在聖女抹大拉的馬利亞旁邊的尼各但，披著一件鮮紅的大氅。在此，亦是這個紅色的調子照耀了畫幅中其餘的部分，使其他的色彩都來歸依於這個主要音調。沒有這個主調，全畫便不存在了。

法國公主《伊莎貝拉像》，亦是羅浮宮所藏的魯本斯名作之一。公主身上穿戴著鮮明的繡件，深色的絲絨袍子，髮髻上插著美麗的鑽石；背景是富麗堂皇的建築；全體都恰當一個公主的身分，而這一點亦是受鮮豔的色彩所賜。

羅浮宮中還有一幅《聖母像》：無數的小天使擁擠著想迫近聖母，這是象徵著世間的兒童對於這公共的母親的愛戴。天空中是眞的天使挾著棕樹與冠冕來放在聖母頭上。全面又是多麼鮮豔奪目的

魯本斯
｜伊莎貝拉像｜油畫｜
｜1525-1526年｜86×72cm｜

魯本斯
｜蘇珊娜·富爾曼像｜油畫｜
｜1625年｜79×54.5cm｜

色彩，而聖母腰間的一條殷紅的帶子更使這闋交響樂的調子加強了。在這樣的一幅畫中，殷紅的顏色很易產生刺目的不快之感，假若沒有了袍子的冷色與小天使軀體的桃紅色把它調劑的話。

但一種強烈的色彩所以在畫面上從不使人起刺目的不快之感者，便因色彩畫家具有特長的技巧之故。他的畫是色彩的和諧，如果其中缺少了一種色彩，那麼整個的和諧便會解體。且如一切的和諧一般，其中有一個主要色調，它可以產生無窮的變化。有宏偉壯烈之作，充滿著鮮明熱烈的調子，例如《卡爾凡山》、《聖萊汶的殉難》、大部分的「梅迪契廊」中之作。有頌讚歡樂之作，例如《鄉村節慶》。有輕快嫵媚之作，如那些天眞的兒童與魯本斯的家人們占著主要位置的作品。

當我們把魯本斯的若干作品作了一番考察之後，當我們單純地享受富有藝術用意的色彩的快感之時，我們可以注意到頗有意味的兩點：

第一，他的顏色的種類是很少的，他的全部藝術只在於運用色彩的巧妙的方法上。主要性格可以有變化，或是輕快，或是狂放，或是悲鬱的曲調，或是凱旋的拍子，但工具是不變的，音色亦不變的。

第二，因爲他的氣質迫使他在一切題材中發揮熱狂，故他的熱色幾乎永遠成爲他的作品中的主要基調。以上所述的《亨利四世起程赴戰場》、《聖母像》、《鄉村節慶》諸作都是明證。當主題不包含熱色時，便在背景上敷陳熱色。在《四哲人》、《舒紫納》、《凱

瑟琳》諸作中，便是由布帛的紅色使全畫具有歡悅的情調。

末了，我們還注意到他所運用的色彩的性質。在鋼琴上，一個和音的性質是隨了藝術家打擊鍵子的方式而變化的。一個和音可以成為粗獷的或溫慰的，可以枯索如自動鋼琴的音色，亦可回音宏遠，以致振動心魄深處。魯本斯的鋼盔、絲絨、綢袍，自然具有宏遠的回音。但他筆觸的祕密何在？這是親切的藝術了，有如他的心魂的主調一般；這是不可言喻的，不可傳達的，不可確定的。

本文之首，我曾說過魯本斯是一個受人佩服而不受人愛戴的作家。為什麼？在此，我們應該可以解答了。

最重要的，我們當注意魯本斯作品最多的地方是在法國，故上述的態度，大部分當指法國人士。而法國人的民族性便與魯本斯的氣質格格不相入。大家知道法國人是缺乏史詩意識的。法國史上沒有《伊里亞德》，沒有《失樂園》，也沒有《神曲》。高乃依只是一個例外，雨果及其浪漫派也被目為錯誤。真正的法國作家是拉伯雷（Rabelais），是莫里哀，是伏爾泰。

魯本斯卻是一個全無法國氣質的藝術家。他的史詩式的誇張，騷亂，狂亂，熱情，決非一般的法國人所能了解的，亦是了解了也不能予以同情。

其次，魯本斯缺乏精微的觀察力，而這正是法國人所最熱望的優點。他的表達情操是有公式的，他的肖像是缺乏個性的。法國的王后，聖母，殉難的聖女，都是同樣華貴的類型：像這樣的作品就

難免超脫平凡與庸俗了。

即是擺脫了這些藝術家與鑑賞者之間的性格不同問題，我們也當承認魯本斯的缺陷。我們已屢次申說並證明他是一個富有造型意識的大師，他是兼有翡冷翠與威尼斯兩派的特長的作家。他的長處在於色感的敏銳，在於構圖的明白單純，在於線條的富有表現力。但他沒有表達真實情操的藝術手腕。他不能以個性極強、觀察準確的姿態來抓握對象的心理與情緒。

是這一個缺陷使魯本斯不能獲得如林布蘭般的通俗性。但在藝術的表現境域上言，造型美與表情美的確是兩種雖不衝突但難於兼有的美。

第十六講
委拉斯開茲
西班牙王室畫像

　　委拉斯開茲（Velásquez）是西班牙王腓力四世的宮廷畫家。一六二三年，在二十四歲上，他離別了故鄉塞維利亞（Séville），帶了給奧利瓦雷斯大公（Duc d'Olivares）的介紹信到馬德里（Madrid）。君王十八歲；首相（即上述的大公）三十六歲。他獲得了這兩人的歡心。自從他爲君王畫了第一幅肖像之後，腓力四世就非常寵幸他，說他永遠不要別的畫家了，的確，他終身實踐了這諾言。在這位君主在世的時期內，委拉斯開茲在宮廷內榮膺各種的職銜，實際上他永遠是一個御用畫家，享有固定的俸給。

　　從此，他的生涯在非常正規的情態中過去。他是肖像畫家。他和其他的工匠站在同等地位上爲宮廷服務。他的職司是爲王族畫像：先是君王，繼而是王后、太子、親王、大臣、侏儒、俳優、獵犬。在他遺留下來的百餘件眞作中，六分之五都是屬於這一類的。

　　他的另一種職司是當王室出外旅行的時候去收拾他們的居室。晚年，他成爲一種美術總監。他亦被任爲各種重要慶祝大典的籌備主任。當一六五九年法國與西班牙締結《畢萊南和約》時，他即擔任籌備巨大的慶祝典禮，但他疲勞過度，即於一六六〇年逝世了。

　　他的一生差不多全在奴顏婢膝的情景中消磨過去的，但這並未妨害他的天才。人們把他歸入提香、魯本斯、米開朗基羅等一行列中。如果他有自由之身，安知他不能有更大的成就？

　　腓力四世是一個可憐的君主。「他不是一個面目，而是一個影子。」他統治西班牙的時期也是一個悲慘的時期。他陸續失去了好幾個行省。加泰羅尼亞（Catalonia）反叛，葡萄牙獨立。他沒有統治這巨大的王國的威力。兩個大臣，奧利瓦雷斯大公與貴族魯·特·阿羅（don Luis de Haro）專權秉政。當奧利瓦雷斯大公爲他加上「大腓力」這尊稱時，宮女們都爲之竊笑，把他比之於一口井，說他的大有如一口井，當它漸漸枯涸的時候，才漸漸顯得偉大了。

　　而且那時候的西班牙宮廷眞是一個慘淡的宮廷。只要翻一翻委拉斯開茲的作品的照相，我們便會打一個寒噤。在這些面目上，除了宮廷中的下人以外沒有一個微笑的影子，即是下人們的笑容也是膽怯的，恐怕天眞地笑了出來會冒犯這嚴重冷峻的空氣。君王的狩獵，只是張了巨網等待野獸的陷阱，亦毫無法國宮廷的狩獵的歡樂。這可憐的君王，眼見他的嫡配的王后死去，太子夭折，兩個親

王相繼夭亡。爲了政治的關係，他不得不娶他兒子的十六歲未婚妻爲后。多少不幸，國家的與私人的災患，使他的性格變得陰沉了，健康喪失了。

這是委拉斯開茲消磨一生的環境。他的模特兒便是這悲哀憂鬱的君王和宮人。對於一個富有道德觀念的人，這眞是多麼豐富的材料！差不多在同樣的情景中，法國文學家拉・布呂耶爾（La Bruyère）寫了一部《性格論》，把當時的宮廷與貴族諷刺得淋漓盡致。委拉斯開茲卻以另一種方式應用這材料。既不諂媚，亦不中傷，他只把他所接觸到的人物留下一幅眞切的形象。這幅形象是不死的；不死的，不是由於他的活潑的繪畫，而是由於他的眞誠，由於他的支配畫筆的定力，由於他的和諧，把素描的美、觀察的眞與色彩的鮮明熔冶一爐。

他的作品薈萃於馬德里的普拉多（Prado）美術館。作品中最多的自然是君王的肖像，世界上各大美術館都有收藏。當時的習慣，各國君主常互相交換肖像以示親善，因此，一個君主的肖像，可以多至不勝計數。兩個王后，——伊莉莎白與瑪麗・安娜——與王太子的畫像則占次多數。還有《宮女群》一作則是表現王族與侏儒、獵犬、侍女們的日常生活。

腓力四世的最早的肖像作於一六二三年。無疑的，委拉斯開茲是靠了這兩幅畫像而博得君王的歡心與寵幸的。其中一幅表示君王

委拉斯開茲
｜穿獵裝的腓力四世｜油畫｜
｜1634-1635年｜191×126cm｜

穿著常服，另一幅穿著軍裝，如一個軍事首領一般。

在這些畫像前面，我們立刻感有十分訝異的感覺。君王的變形的容貌首先令人注目；這畸形的狀態在別個畫家手中很易被隱蔽，但在委拉斯開茲卻絲毫不加改削。下顎前突得那麼厲害，以至整個臉相為之變了形。下唇的厚與前突使下顎向下延長，使臉形也變成過分的長，在青年時即顯著衰老的神氣。

但顏面的輪廓很細緻，予人以親切之感。姿態是簡單的，平庸的。一次是君王手裡執著一封信；另一次是握著指揮棒。

在穿著常服的像中，他穿著一套深色的絲絨服裝，外面披著一

件寬大的短氅。因了這短氅的過分寬大，他的原很瘦削的身體顯得很胖。這套嚴肅的服裝使他格外顯得皮色蒼白。他的細長的腿那麼瘦弱，似乎無力支持他的身體。

素描是非常謹嚴，無懈可擊。委拉斯開茲製作時定如一個參與會試的學生同樣的用心。顏面的輪廓細緻得如一個兒童的線條，畫面的陰影顯得非常劇烈，這兩者之間形成了一種對照：這是委拉斯開茲所故意造成的效果。

十年之後，一六三三年，委拉斯開茲又作一幅代表君王在狩獵的肖像。這裡，君王的面目改換了，畫家亦不復是以前的畫家了。在前畫中，我們還留意到若干典雅的區處，在此卻完全消失了。一切都在他的態度與服飾上表明。行獵的衣服穿在他身上毫不相稱，他毫無英武的氣概。頭髮的式樣顯得非常不自然；獵槍垂在地下，表示他的手臂無力；他的腿似乎要軟癱下去。

從前含著幾分少年的英爽之氣的目光，此刻改換了。他在這時期的肖像，散見於歐洲各大京城者頗多，他老是保留著同樣的姿態。全身表示到四分之三；君王轉向著觀眾，愚蠢地注視著。這樣，他顯得十分侷促。這副不向前視的失神的眼睛，這難以形容的嘴巴，這垂在額旁的長長的黃髮，這太厚的口唇，這前突的下顎，形成一副令人難忘的面相。這悲苦的形象給我們以整個時代的啟示，令人回憶到他的可憐的統治。

但畫家亦與君王同樣地改變了。委拉斯開茲在露天所作的肖像

當以此爲嚆矢。數年以前，那個睥睨一世的魯本斯，以大使的資格到馬德里來住了一年。委拉斯開茲被命去和他作伴，爲他作嚮導。這段史實似乎並未使委拉斯開茲受到佛蘭德斯大師的藝術影響，但他對於野外肖像的感應，確是從魯本斯那裡得來的。魯本斯的腓力二世與五世的騎像即是在這時期，而且是在委拉斯開茲目前畫成的。

委拉斯開茲接受了這種方式，可並不改變他固有的態度。魯本斯與范戴克在作品的背景繪上一幅光華燦爛的風景，而不問這風景與人物的精神關係，因爲他們認爲這個枝節是無足重輕的。委拉斯開茲則以對於主題同等的熱誠去對付附屬的副物。他的肖像畫上的風景是他的本地風光，是他親眼所看見的，眞實的風景。因此，背景在他的作品中即是組成全部和諧的一個因素。

他的製作的技巧亦不復應用義大利畫家般的深淺相間的階段，而是以闊大的手法，簡捷確切的筆觸來描出西班牙的嚴峻的景色。枝節是被忽視了。線條也消失了。但當你離開作品稍遠時，線條融合了，意想不到的枝節如靈蹟一般地發現了。從這些繪畫方法所得的結果，便是全畫各部都堅實緊湊。

一六五五年所繪的半身像，表現腓力五十歲時的情景。顏面的輪廓粗獷了，頗有臃腫之概。同樣是失神的目光，同樣是無表情的嘴巴，同樣是長長的頭髮軟軟地垂在兩旁。這是未老先衰，是智慧與意志同時衰老的神情。服裝如僧服般的嚴肅。

這時期，委拉斯開茲的手法變得更單純更有主宰力了。畫筆大

膽地在布上掃去。鬚髮的枝節，白色的硬領，在這種闊大的畫面上好似被遺忘了的東西。畫家已經超過他的作品了。

表現王與后禱告的兩幅畫是委拉斯開茲在短時間內完成的作品。御用教堂內張滿著布幕，中間的帷幕揭開著，令人望見一個跪基，上面覆著毯子與褥墊。

小教堂內沒有一件木器，沒有一張圖像，沒有耶穌，沒有一本書。在這單色的背景上，顯現著跪在地下的君主。他穿著黑色的衣服。外套的線條一直垂到地下，使全部的空氣益增嚴重。左手執著帽子，細長瘦削的右手倦怠地依在座墊上。王后手裡挾一本禱文。——他們在禱告嗎？可是畫中沒有一根線條，臉上沒有一絲皺痕，眼中沒有一毫光彩足以證明任何心靈的動作。思念不在祈禱，或竟沒有思念。

我們可以把腓力四世的一生各時代的肖像當作生動的歷史看，在每一個臉相上，每個皺痕都是憂患的遺跡。但為對於委拉斯開茲的藝術具有更為完全的觀念起見，我們當再參看王族中其他人員的畫像。

王子卡洛斯（don Baltazar Carlos）是承襲王位的太子，故他的肖像差不多與君王的同樣眾多。有便服的像，有獵服的像，有軍服的像，有騎馬的像。但這位太子未滿十八歲便夭折了。

在未談及他穿著行獵的服裝的畫像，我們先來看一看別的王子

們的肖像。例如在范戴克畫中的查理一世的王室。藝術的氛圍與氣質真是多麼不同！范戴克這位天之驕子，把這些王族描繪得如是溫文典雅，如是青年美貌。至於委拉斯開茲，他只老老實實照了他眼睛所見的描寫下來。

他的青年王子是一個六歲的孩子，雙頰豐滿，茁壯強健，很粗俗的一個。雖然藝術家爲他描成一個適當的姿勢，但他絕不掩藏一個在這個年紀的兒童的侷促之態。他並不以爲必須要如通常的藝術家般，把這稚埃的王子繪成非常莊嚴高貴的樣子。

他從頭到腳穿著一身深褐色的衣服。一條花邊的領帶便是他全部的裝飾物了。這是一個宮廷中日常所見的孩子。衣服色彩的嚴重冷峻大概是腓力四世宮廷中的習慣，因爲好幾個王子的服飾都是相類的。例如腓力的幼弟費爾南德（Fernand）的肖像，表現兒童拿著一支小槍，兩旁是兩條犬，一條坐著，一條躺著。一切是深褐色的，服裝，帽子，狗，樹木。連頭髮也是栗色的，在全部的色調上幾乎完全隱晦了。

背景是西班牙的蠻荒的風景。它正與行獵的意義相合。

年輕的親王在風景上顯得非常觸目，彷彿在布上前凸的一般，這樣，肖像變得格外生動了。在所謂色彩畫家中，委拉斯開茲最先懂得色彩的價值，是隨了在對象與我們的眼目中間的空氣的密度而變化的。他首先懂得在一幅畫中有多少不同的位置，便有多少種不同的氣氛。爲了必須要工作得很快，他終於懂得他幼年時下了多少

委拉斯開茲 | 宮女群 | 油畫 | 1656-1657年 | 318×276cm |

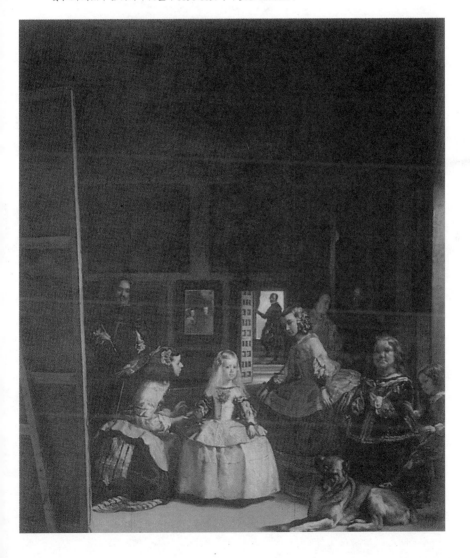

苦功的素描，並無一般人所說的那麼重要。在宮廷畫家這身分上，這個發現特別令人敬佩。

他的畫是色彩的交響樂。山石的深灰色是全畫的基本色調。草地的青，天空的藍，泥土的灰白，更和這有力的主調協和一致。

我們更可把他的色彩和魯本斯的作一比較。魯本斯所用的，老是響亮的音色，有時輕快而溫柔，有時嚴肅而壯烈。委拉斯開茲的色彩沒有那麼宏偉的回響，但感人較深。在這些任何光輝也沒有的冷竣的調子中，沒有絲綢的閃耀只有毛織物的不透明的色彩中，竟有同樣豐富同樣多變的造型性。

普拉多美術館還有瑪麗·安娜王后與瑪麗·丹斯公主的畫像。她們都穿著當時的服裝，那麼可笑，那麼誇張：寬大到漫無限度的袍子，小小的頭在領口中幾乎看不見，頗似磁製的娃娃。

在公主像中，頭髮、絲帶與扇子的紅色統制著一切的色調。但這紅色被近旁的細緻的灰色減少了顫動力，顯得溫和了。但少女的面頰、口唇、衣服上的飾物又都是紅的，這是一闋紅色交響樂。

旁邊那幅母后像則是一闋藍色交響樂。但委拉斯開茲在此不用中色去減弱基本色調的光輝，而是用對照的色調烘托藍色。在藍色的衣服上鑲著金色的花邊。在其他各處，口唇、面頰、頭髮，又是無數的紅色。經過了這樣的分析之後，我們便能懂得造成全畫的美的要素了。

在西班牙的宮廷習慣上，《宮女群》（一譯《宮娥》）一畫是一

件全然特殊的作品。這是王室日常生活的瞬間的景色，這是一幅小品畫，經過了畫家的思慮而躋登於正宗的繪畫之作。有一天，委拉斯開茲在宮中的畫室中爲小公主瑪格麗特（Marguerite）畫像。她只有六歲。和她一起，替她作伴的，有和她廝混慣的一小群人物：兩個身材與她相仿的幼女與照顧她的宮女，侏女巴爾巴拉，侏儒貝都斯諾，與睡在地下的一頭大犬。背景，王后的使役和女修士在談話。王與后剛剛走過。他們覺得這幕情景非常可愛，便要求畫家把這幕情景作爲小公主肖像的背景。

這樣便產生了稱爲《宮女群》的這幅油繪。委拉斯開茲爲增加眞實性起見，又畫上他的畫架與他的自畫像。王與后在畫面上是處於看不見的地位。這麼單純的場合不容許有那麼嚴重的人物同在。但小公主是向著他們展露她的穿裝，我們也可在一面懸在底面的鏡子中看見他們的形象。委拉斯開茲胸前懸著榮譽十字勳章。傳說這十字架是腓力親手繪上去的，表示他有意寵賜畫家。

這幅畫曾引起許多爭辯。頗有些批評家認爲藝術家過於尊重眞實，以致流於瑣屑。委拉斯開茲在空隙中把他的木框與後影都畫入了，這種方式自不免令人指摘他的畫品。但構圖雖然是那麼自由，仍不失爲一幅嚴密的構圖。有一個最重要的人物，是小公主。一切人物都附屬於這個中心人物，正如這些人都是服役於這個小公主一般。尊重姿態與人群的眞實性，同時建立成一幅謹嚴的構圖：這不是值得稱頌的嗎？

　　雖然只有六歲，她已穿起貴婦的服裝：寬大的長袍，腰間束著寬大的帶子。一個宮女屈著膝把她呈獻在王與后前面，令他們鑑賞她的服飾。另一個宮女向後退著，爲的要對小公主更仔細地觀看。侏儒貝都斯諾蹴著睡在地下的狗，教牠在陛下之前退避。

　　右面是一組較爲次要的人物。侏女巴爾巴拉，矮小，醜陋，黝黑，肥胖；她的醜相更襯托出小公主的美貌。

　　色彩更加強了構圖的線索。小公主穿的是光耀全畫的白的綢袍。侏女巴爾巴拉穿的是一件裁剪得極壞的深色的袍子。兩種顏色互相對照著，恰如一醜一美的臉相對照著。宮女們穿著淡灰的衣服，作爲中間色。委拉斯開茲，黑色的；女修士，黑色的；侏儒，宮娥，犬，在公主周圍形成一個陰影，使公主這中心人物格外顯著。這是以色彩來表明構圖並形成和諧的途徑。

　　所有的肖像畫家，我們可以分作兩類。一是自命爲揭破對象的心魂而成爲繪畫上的史家或道德家的。這是法國十八世紀的德·拉圖爾（de La Tour），他在描繪當時的貴族與富翁時說：「這般人以爲我不懂得他們！其實我透入他們內心，把他們整個地帶走了。」這是爲教皇保羅三世畫像的提香。這是描寫洛爾的拉丁詩人佩脫拉克（Pétrarque），或是歌詠貝婀德麗斯的但丁。

　　另一種肖像畫家是以竭盡他們的技能與藝術意識爲滿足的。他們的心，他們的思想，絕對不干預他們的作品。如果他們的觀察是

委拉斯開茲｜照鏡的維納斯｜油畫｜1644-1648年｜122.5×177cm｜

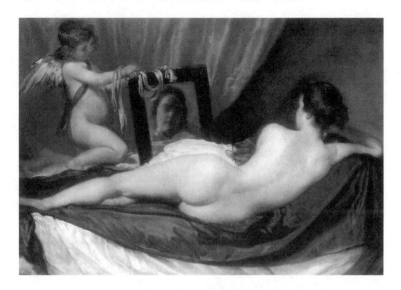

準確的，如果他們的手能夠盡情表現他所目擊的現象，那麼作品定是成功的了。心理的觀察是不重要的，這種畫家可說是：如何看便如何畫。

當著名的霍爾班（Hans Holbein, 1460-1524）留下那些肖像傑作時，他並未自命「透入他們內心把他們整個地帶走」，他只居心做一個誠實的畫家，務求準確而已。

但委拉斯開茲的肖像畫所以具有更特殊的性格者，因為它不獨予精神以快感，而且使眼目亦覺得愉快。至於造成這雙重快感的因素，則是可驚的素描，隱蔽在壯闊的筆觸下的無形的素描，宛如藏在屋頂內部的樑木；亦是色彩的和諧，在他全部作品中令人更了解人物及其環境。

第十七講
普桑

　　整個十六世紀與十七世紀初葉，義大利，尤其是羅馬，因了過去的光榮與珍藏傑作之宏富，成爲歐洲各國的思想家、文人、畫家、雕塑家所心嚮神往的中心。在法國，拉伯雷到過羅馬，蒙丹逆把他的義大利旅行認爲生平一件大事，文人孔拉德（Conrart, 1603-1675），詩人聖阿芒（Saint Amant, 1594-1661），都在那裡逗留過。

　　西班牙畫家里韋拉（Ribera, 1588-1656）在十六歲上，因爲要到義大利而沒有錢，便自願當船上的水手以抵應付的旅費。到了那裡，他把故國完全忘記了，卜居於拿波里，終老異鄉。佛蘭德斯畫家菲利普・特・尚佩涅（Philippe de Champaigne, 1602-1674），法國風景畫家洛蘭（Claude Lorrain, 1600-1682），差不多是一路行乞著到義大利去的。魯本斯爲求藝術上的深造起見，答應在義大利貴族貢扎加（Gonzaga）家中服役十年。被目爲法國畫派的宗主者的尼古

拉·普桑（1594-1665）對於義大利的熱情，亦是足以敘述的。

這是一個北方的青年。他的技術已經學成，且在別的畫家的指導之下，他周遊法國各地，靠了自己的製作而糊口。他並且是一個嚴肅的人，很有學問，對於藝術懷有極誠摯的愛情。

有一天，他偶然看見某個收藏家那裡有一組拉斐爾名作的版畫，從此他便一心一意想到羅馬去，因為他確信羅馬是名作薈萃之處。

為籌集這筆川資起見，他接受任何工作，任何工資。既然他在一切事情上都有精密的籌劃，他決定要在動身之前，作進一步的技術修鍊。他從一個外科醫生研究解剖學。他用功看書，終於因用功過度而病倒了。他不得不回家去，這場疾病使他耗廢了一年的光陰方才回復。

痊癒了，他重新動身。在法國境內，他老是拿他的繪畫來抵償他旅店中的宿膳費。後來，他自以為他的積蓄足夠作赴義的旅費了，就啟程出發。不幸到了翡冷翠，資斧告罄，不得不回來。

然而，三十歲臨到了。在這個年紀，他所崇拜的拉斐爾已經產生了千古不朽的傑作。普桑固然成為一個能幹的畫家，在法國也有些小小的聲名，但他的前程究竟尚在渺茫的不可知中：他將怎麼辦？他始終不放棄他到義大利去的美夢。

他結識了一個著名的義大利詩人、騎士馬里諾（Giovanni Batista Marino）。由於他詩中的敘述與描寫，普桑對於義大利的熱望更加激

動了。而這位詩人也爲普桑的眞情感動了，把他帶到了義大利。從此，他如西班牙畫家里韋拉一樣，把羅馬當作他的第二故鄉與終老之所。

最初幾年的生活是那麼艱苦。但這位法國鄉人的堅毅果敢，終於戰勝了一切。他自己說過：「爲了成功，他從未有何疏忽。」在他啓程赴義大利之前的作品，我們一件也沒有看到。但這羅馬的鄉土於他彷彿是刺激他的天才使其奮發的區處：他努力工作，他漸漸進步，贏得了一個名字。在這文藝復興精華薈萃的名城中，一個外國人獲得一個名字確非一件容易的事情。他的作品中，一幅題爲《聖伊拉斯謨的殉難》的畫居然被列入聖彼得大教堂的一個祭壇中了。

遠離著故鄉，──故鄉於他只有少年時代悲慘的回憶──他的心魂沉浸在羅馬的氣氛中感到非常幸福。他穿得如羅馬人一般，他娶一個生長在羅馬的法國女子。他在冰丘高崗上買了一所住宅。在這不死之城中，沒有機詐，沒有傾軋，不像法國那麼騷動，對於他的氣稟那麼適合，對於藝術製作更是相宜。古代的勝蹟於他變得那麼熟習，那麼親切，以致他只在他人委託時才肯畫基督教的題材。

他的榮名漸漸地流傳到法國。從遙遠的巴黎，有人委託他製作。那時法國還沒有自己的畫派，國中也還沒有相當的人才。法王瑪麗·德·梅迪契甚至到安特衛普去請魯本斯來裝飾她的宮殿。朝廷上開始要召普桑回國了。建築總監以君王的名義向他提議許多美滿的條件：他將有一所房子，固定的年俸。煊赫一世的首相黎塞留

普桑｜阿爾卡迪牧人｜油畫｜1638-1640年｜85×121cm

（Richelieu）也堅持著要他回國。法王親自寫信給他。他終於接受了，答應回國。出國時是一個無名小卒，歸來時卻是宮廷中的首席畫家了。但他回來之前也曾長久地躊躇過一番。他把妻子留在羅馬，以為後日之計。果然，人們委任他的工作是那麼繁重，君王有時是那麼專橫，那麼任性，而他所受到的寵遇又引起他人的猜忌，以至逗留了兩年之後，他終於重赴羅馬，永遠不回來了。

他在光榮之中又生活了二十三年。他在巴黎所結識的朋友對他永遠很忠實。他和他們時常通信。終他的一生，即是馬薩林（Mazarin）當了首相，即是路易十四親政之後，他仍保有首席畫家的頭銜，他仍享有他的年俸。他的作品按期寄到巴黎。人們不耐煩地等待作品的遞到。遞到之時，他的朋友們爭以先睹為快。在宮廷中，任何藝術的布置都要預先徵求他的意見。當法國創設了繪畫學院之後，他的作品被採作一切青年畫家應當研究的典型。後來，當魯本斯在法國享有了盛大的聲名時，繪畫界中產生了所謂古代派與現代派的爭辯。古代派奉普桑為宗主，現代派以魯本斯為對抗。前者稱為普桑派，側重古代藝術造型與素描；後者稱為魯本斯派，崇尚色彩。

普桑的朋友都是當時的知名之士，他們的崇拜普桑，究竟根據藝術上的哪一點呢？這一次，我們應當到羅浮宮中去求解答了。

普桑作品中最知名的當推《阿爾卡迪牧人》一畫。

四個人物（其中三個是牧人，手中持有牧杖，衣飾十分簡單）

群集在田野，遠望是一帶高山。一個屈膝跪著，試著要辨認旁邊墳墓上的題辭。墓上，我們看見幾句簡單的箴言，藉著死者的口吻說的，意思是：「牧人們，如你們一樣，我生長在阿爾卡迪，生長在這生活如是溫柔的鄉土！如你們一樣，我體驗過幸福，而如我一樣，你們將死亡。」

這段題辭的涵義，立刻使全畫顯得偉大了。它不啻是這幅畫的解釋。這種題旨是古代與近代哲學家們所慣於採用的。

這幅畫是為路易十四作的，他那時只有十六歲。能不能說普桑在其中含有教誨君王的道德作用？在當時，這種諷喻的習慣是很流行的。

發揮題材的方式是簡單的、巧妙的。這四個人物是塵世間有福的人。他們所有的是青春，是健康，是力強，是美貌；他們所住的，是一個為詩人們所頌讚的美妙的地方。在那裡，天空永遠是藍的；地上長滿著茂盛的青草，是供羊群的食糧。風俗是樸實的，沒有絲毫都市的習氣。然而，墓銘上說：「你們將如已經死去的一切享受過幸福的人一般死去。」

四個人物各以不同的程度參與這個行動。最老的牧人，跪在地下辨認墓銘，另外一個把它指給一個手倚在他肩上的美貌的少婦看。她低著頭，因為這教訓尤其是對她而發的。第四個人在此似乎只是一個淡漠的旁觀者，而在畫面上如人們所說的一般，只是「露露面」的。

在思想的開展與本質，都是純古典的。年輕的時候，普桑曾畫過女神、淫魔、一切異教的神道。但當青春漸漸消失，幾年跋涉所嘗到的辛苦與艱難使他傾向於嚴重的思念，他認為藝術的目的應當是極崇高的。他以為除了美的創造是藝術的天然的使命以外，還有使靈魂昇華，使它思慮到高超的念頭的責任。這是晚年的李奧納多‧達文西的意念，亦是米開朗基羅的意念。這是一切偉大的古典派作家的共同理想。他們不能容忍一種只以取悅為務的藝術。

普桑之所以特別獲得同時代人的愛好，是因為他的作品永遠含有一種高貴的思想之故。沒有一個時代比十七世紀更信仰人類的智慧的了。笛卡兒的學說、高乃依的悲劇都在證明理智至上、情操從屬的時代意識。

每當普桑的新作寄到巴黎時，他的朋友必定要為之大為忙碌。他們一面鑑賞它，一面探究它的意義。他們在最微細的部分去尋求藝術家的用意。他們不惜為它作冗長的詮釋，即是陷於穿鑿附會亦所不顧。十八世紀初，著名的費奈隆（Fénelon）在他的《死者對話》中對於普桑的《福基翁城之埋沒》一畫有長篇的描寫。他假想普桑在地獄中遇到古希臘畫家帕拉修斯（Parrhasius，紀元前五世紀），普桑向他解釋該畫的意義。一草一木在其中都有重大的作用。說遠處的城市便是雅典，而且為表示他對於古代具有深切的認識起見，他的或方或圓的建築物都有歷史根據。他自命為把希臘共和國的各時代都表顯出來了。以後，狄德羅（Didérot）亦曾作過類似的詮注。

在今日，這些熱情的討論早已成爲過去的陳跡，而我們對於這一類的美也毫無感覺了。現代美學對於一件文學意義過於濃重，藝術家自命爲教訓者的作品，永遠懷著輕蔑的態度。爲藝術而藝術的理論固然不是絕對的眞理。含有偉大的思想的美，固亦不失爲崇高的藝術。但這種思想的美應當在造型的美的前面懂得隱避，它應當激發造型美而非掩蔽造型美。換言之思想美與造型美應當是相得益彰而不能喧賓奪主。因此，一切考古學上、歷史上、哲學上、心理上的準確對於普桑並不加增他的偉大，因爲沒有這些，普桑的藝術並沒受到何種損失。

他的作品老是一組美麗的線條的和諧的組合。這種藝術得之於文藝復興期的義大利畫家，他們又是得之於古代藝術。試以上述的《阿爾卡迪牧人》爲例：兩個立著的人的素描，不啻是兩個俯伏著的人的線條的延長。四個人分作兩組，互相對稱著；但四個人卻又處於四個不同的位置上。他們的姿態有的是側影，有的是正面，有的是四分之三的面相。兩個立著，兩個屈著膝。手臂與腿形成對稱的角度。既無富麗的組合，亦無飛揚的衣褶的複雜的曲線。在此只是些簡單的組合、對照、呼應，或對峙或相切或依傍的直線。這是古代藝術的單純嚴肅的面目。

另外的一個特點是，每個人物，除了在全畫中扮演他所應有的角色外，在某種情形中還能成爲獨立的人像。這是偉大的義大利畫家所共有的長處。

　　前景的女人竟是一個希臘式的美女像，她的直線與下垂衣褶的和諧，使她具有女神般的莊嚴。胸部的柔和的曲線延長到長袍的衣褶，頭髮的曲線延長到披肩的皺痕。一切是有條不紊的、典雅的、明白的。一切都經過長久的研究、組合，沒有一些枝節是依賴興往神來的偶然的，而畫面雖然顯得如是完美，卻並無若何推敲雕琢的痕跡。

　　跪在地下的牧人的素描，也很易歸納成一個簡單的骨幹。手臂與腿形成兩個相對的也是重複的角度。這些線條又歸結於背部的強有力的曲線。一個倚在墓旁的牧人，姿態十分優美，而俯伏著看墓銘的那個更表顯青年人的力強、輕捷與動作的婉轉自如。

　　也許人們覺得這種姿勢令人想起別的名作，覺得這種把手肱支在膝上，全身倚著牧杖的態度，和長袍與披肩的褶皺，在別處曾經見過，例如希臘的陶瓶與浮雕都有這類圖案。不錯，我們得承認這種肖似。在普桑的作品中，我們隨時發現有古代藝術與義大利十六世紀作品的遺跡，因爲前者是普桑所研究的，後者是他所讚賞的。但普桑自有受人原恕的理由。在他的時代，什麼都被表現完了，藝術家的獨特的面目唯有在表現的方法中求之。人們已經繪過、塑過狄安娜與阿波羅，且將永遠描繪或塑造狄安娜與阿波羅。造型藝術將永遠把人體作爲研究對象，而人體的種類是有限的。

　　這種無意識的回想決不減損普桑的藝術本質，既然這是素描的準確、動作的明白、表情的簡單，而這種種又是由於長期的研究所

養成的。

　依照古藝術習慣，布帛是和肉體的動作形成和諧的。試以披在每個牧人上身的披肩爲例，它不但不是隨便安放，不但不減損自然的丰度，而且它的或下垂或緊貼或布置如扇形，或用以烘托身體的圓度的各種褶皺，亦如圖中一切的枝節一般，具有雙重的作用：第一，它們在全部畫面上加強了一種畫意，它們本身即形成一種和諧；第二，它們又使人體的動作格外顯明。

　如他的同時代的人一般，普桑對於個人性格並不懷有何種好奇心。他的三個牧人毫無不同的區處足爲每個人的特徵。他們的身材是相同的，面貌是相同的，體格的輕捷亦是相同的。至多他們在年齡上有所差別。那個女人的側影不是和我們看見過的多少古雕刻相似嗎？我們試把波提切利的《東方民族膜拜聖嬰》一畫作爲比較，其中三十餘個人物各有特殊的面貌，在我們的記憶中留下難於遺忘的形象。

　普桑的美是一種嚴肅的美，是由明顯、簡潔、單純、準確組成的美，所以這美亦可稱爲古典的美。它使鑑賞者獲得智的滿足，同時獲得一種健全的快感。這快感是由於作者解決了作品中的難題，是由於作者具有藝術家的良知，這良知必須在一件作品獲得它所能達到的最大的完滿時方能滿足。

　可貴的是普桑所處的時代是巴洛克藝術風靡羅馬的時代，是聖彼得大教堂受人讚賞的時代，是卡拉瓦喬（Caravaggio, 1573-1610）

普桑│野外之聖家庭│油畫│94×122cm│
普桑│基督醫治盲人（即傑里科之盲人）│油畫│1665年│119×176cm│

粗獷的畫風盛行的時代，而普桑竟能始終維持著他的愛戴單純簡潔的趣味。這是他對於古代藝術的孜孜不倦的研究有以致之。他雖身處異域，而他的藝術始終是法國風的。他的作品所以每次遞到巴黎而受人擊節讚嘆，蓋非偶然。當時的人在帕斯卡、布瓦洛（Boileau）、波舒哀、莫里哀等的文學作品中所求的優點，正和普桑作品中所求的完全相同。他所刻意經營的美，在表面上卻顯得非常平易。他處處堅守中庸之道。他尊崇理智。

這種藝術觀必然要排斥色彩。事實上，他的色彩永遠不是美觀的，它是沒有光彩的，枯索的。既沒有熱度，亦沒有響亮的回聲。敷陳色彩的方式亦是嚴峻的。他的顏色的音符永遠缺少和音。

此外，我們在他的作品中也找不到如魯本斯作品中以巧妙的組合所構成的色彩交響樂。色調的分配固然不是隨便的。但它的範圍是狹隘的。在上述的《阿爾卡迪牧人》一畫中，我們可以把其中的色調隨意互易而不會使畫面的情調受到影響。

但今日我們所認為的缺陷在當時的鑑賞者心目中卻是一件優點。要當時的群眾去讚美梅迪契廊中的五光十色的畫像還須等待三十年。那時候，大家只知崇拜拉斐爾，古藝術的形象在他們的心目中還很鮮明，他們的教育也是純粹的人文主義，社會上所流行的是主智的古典主義，他們所以把色彩當作一種藝術上的時髦也是毫不足怪的事。他們在笛卡兒的著作中讀到：「色，氣，味，和其他一切類此的東西，只是些情操，它們除了在思想的領域中存在以外原無

真實的本質。」這些理由已經使他們能夠原恕普桑的貧弱的色彩了。

　　但在歷史上，普桑尤其是歷史風景畫的首創者，而歷史風景畫，卻是直迄十九世紀初葉為止，法國人所認識的唯一的風景畫。

　　義大利派畫家沒有創立純粹的風景畫。翁布里亞派只在他們的作品上，描繪幾幅地方上的秀麗的景色作為背景。威尼斯派只採用毫無特殊性的裝飾畫意，用以填補畫面上的空隙。但不論他們在這方面有如何獨特的成就，他們總把風景視為畫面上的一種附屬品。米開朗基羅甚至說：「他們（指佛蘭德斯畫家）描繪磚石，三合土，草地，樹木的陰影，橋樑，河流，再加上些若干人像，便是他們所說的風景畫了。這些東西在若干人的眼中是悅目的，但絕對沒有理性與藝術。」的確，在西斯汀天頂畫與壁畫上，米開朗基羅沒有穿插一株樹或一根草。那時代，唯有李奧納多・達文西一人才懂得風景的美而且著有專書討論。但他的思想並沒有見諸實行。

　　可是普桑具有風景畫家的心靈。他有一種自然的情操。他甚至如大半的風景畫家一般，有一種對於特殊的自然的情操：他愛羅馬郊外的風景。在他旅居義大利的時間，他終日在這南歐古國的風光中徜徉。他曾作過無數的寫生稿。他不獨感覺得這鄉土的幽美，而且他還有懷古的幽情。

　　普桑是法國北方人。他早年時的兩位老師都是佛蘭德斯人。在他們那裡，他聽到關於佛蘭德斯派的風景畫的敘述。他看到范艾克

的名作，其中描繪著佛蘭德斯美麗的景色。在這北國中，這正是風景畫躋於正宗的畫品的時代。

因此，風景在普桑的畫幅中所占的地位，如在范艾克畫中的一般，全非附屬品的地位。不像別的義大利畫家一般，我們可以把他們作品中的景色隨意更易；普桑畫幅中的花草木石都有特殊的配合，無可更變的。

例如上述的《阿爾卡迪牧人》，墳墓的水平線美妙地切斷了牧人群的直線，增加了全畫的嚴重性：而這正與此畫的精神相符的。右方的叢樹使全畫獲得一種支撐，並更表顯中心人物——女子——的重要性。遠處的梅娜山峰，又是標明阿爾卡迪地方情景的必要的枝節。

此外，這風景使這幕景象所能感應觀眾的情調愈益強烈。它造成一種平和寧靜的牧歌式的詩的氛圍。土地是貧瘠的。我們在遠處看不到收穫的農產物或城市，只有梅娜峰在蔚藍的天際矗峙著。清朗的天空，只飄浮著幾片白雲；這是何等恬靜的境界啊！在這碧綠的平原上，遠離著人世的擾攘，又是何等美滿的生活！

一個現代的藝術家，在這種製作中定會把照相來參考吧，或竟旅行去作實地觀察吧！普桑的風景卻並無這種根據，它是依據了畫面的場合而組成的。在那時，不論在繪畫上或在戲劇上，地方色彩都是無關重要的。人們並不求真，只求近似。

我們更以羅浮宮中的普桑其他的作品為例：如在《傑里科之盲人》一畫中，所謂傑里科（Jéricho）的郊野者，全不是敘利亞的景

普桑｜福基翁城之埋沒｜油畫｜1648年｜47×71cm｜

色，而是義大利的風光，畫中房屋亦是義大利式的。又如《水中逃生的摩西》一畫，亦不見有埃及的風景。普桑只在叢樹中安插一座金字塔。而《聖家庭》所處的環境亦即是一座義大利屋舍，周圍是義大利的原野。

但我們能不能就據此而斷言這些風景都是出之於藝人的想像？絕對不能。普桑一生未嘗捨棄素描研究：一草一木之微，只要使他感到興趣，他不獨以當時當地勾勒一幅速寫為足，而且要帶回去作一個更深長的研究。因此，他的風景確是他所目擊過的真實形象，只是就每幅畫的需要而加以組織罷了。所謂每幅畫的需要者，即或者是喚引某種情操，或者是加增某種景色的秀美。這種方法且亦是大部分風景畫家所採用的方法。然而他並沒受著某種古代景色或義大利景色的回憶的拘束，故他的風景仍不失清新瀟灑的風度。

可是如《阿爾卡迪牧人》、《聖家庭》中的風景，並非一般所謂的歷史的風景畫。這還不過是預備工作。

在本書中已經屢次提及，在文藝復興及古代藝術的承繼人心目中，唯有「人」才是真正的藝術對象。再現自然的「風景」不是一種高貴的畫品。故在風景畫中必須穿插人物，以補足風景畫所缺少的高貴性。於是，歷史的風景便成為一種奇特的折衷畫品，用若干歷史的或傳統中的人物的穿插，以抬高風景畫的品格。在這類畫中，「人」固然可以成為一個角色，具有某種作用，但決非是重要角色重要作用。

　　可以作爲歷史風景畫的例證的，有普桑的《第歐根尼擲去他的
食缽》一畫。這個題材是敘述古希臘犬儒派哲學家第歐根尼
（Diogéne）的故事。一天，他看見一個兒童在溪旁以手掬水而飲。
而他的習慣則是以食缽盛水而飲。他覺得這是一個教訓，於是就把
食缽丟棄了。

　　第一，這幅作品有一重大缺點，即是必須要經過解釋以後人們
才能懂得畫中的意思。第歐根尼毫無足以令人辨識的特徵，於是故
事變得十分暗晦。而且這些人物也只是用來烘托風景，而非寄託這
件作品主要價值的對象。這對象倒是用作背景的風景。前景的大片
的草地，蒂勃河之一角，遠處的明朗的天空：都是那時代法國畫家
所未曾感興趣的事物；而其細膩的筆觸，透明的氣韻，直可比之於
十九世紀大家柯洛（Corot）的傑作。

　　然而普桑對於自然的態度，卻並非是天眞的、無邪的，而是主

智的、古典的。他安排自然，支配自然，有如支配他的牧人群一般。支配的方法亦是非常審慎、周詳、謹嚴的。

他所注重的，首先是深度，安插在圖中兩旁的事物都以獲得深度爲標準。他排列各幕景色宛如舞台上的布景。第一景是灌木，接著在左面是叢樹，在右面是擲缽的一幕，是岩石，是別墅，而在叢林中透露出天頂。這些畫意使觀眾的目光爲之逐步停駐，分出疆域，換言之是感覺到畫中的節奏及其明顯的性格。

畫中的每個畫者形成一幅畫中之畫，而每幅畫中之幅都是以謹嚴明晰的手法畫成的，故毫無隱晦之弊。

這種構圖法從此成爲一種規律，有如文學上的三一律那樣。十七、十八兩世紀中，這規律始終爲風景畫家所遵從。

還有其他的規律呢。一株樹必須具有一張單獨的樹葉的形式。在左側的橡樹確似一張孤零的橡樹葉。前景的樹枝，其形式亦與樹葉無異。

在前景的事物，不論是樹木或岩石，必須以極準確的手法描繪，所謂纖微畢現，因爲這些事物離觀眾的目光最近。因此，這纖微畢現的程度當隨之遠近而增減，這又是加強節奏的一法。例如在最後的一景中，只有一片叢林的概象，以表示在那裡有一所林子而已。

可是普桑的風景畫畢竟缺少某種東西。爲何這種畫不能感動我們呢？在他的羅馬景色之前，爲何我們感不到如在維爾吉爾、拉馬

丁作品中所感到的顫動的情緒？這是色彩的過失，尤其是缺少一般浪漫派作家所用以裝點自然的情操。我們嘆賞普桑，我們也知道所以嘆賞他的理由，但我們的精神固然知道解釋而證實，我們的心可永遠不感動。

這現象是因為現代人士所要求於普桑的，是在普桑的時代的人所從未想像到的。自浪漫主義風行以後，人類的精神要求完全改變了，而這種新要求從此便替代了十七、十八世紀的標準。

實在，普桑的藝術具有全部古典藝術的性格。他在古代的異教與基督教文化汲取題材與模型。他還沒有想到色彩。他只認素描為造成藝術高貴性的要素。構圖亦是極端嚴謹，任何微末之處都經過了長久的考慮方才下筆。這種藝術是飽和著思想，因為唯有在思想中方才見得人類的偉大。這不是古典主義的主要精神嗎？

第十八講
格勒茲與狄德羅

　　古典主義的風尚，到了十八世紀中葉漸漸遭受到種種反動。大家不復以體驗一幕悲劇的崇高情操為滿足，而更需求內心的激動。他們感到理智之枯索，中庸之平板，他們要在藝術品前盡情地享受悲哀的或歡樂的情緒。

　　這可不是一時的習尚，而是時代意識轉換的標識。十七、十八世紀的哲學把人類的智慧分析得過於精細，把人類的理智發展到近於神經過敏的地步，以致人類思想自然而然地趨向於懷疑主義的途徑。智慧發展到頂點的時候，足以調節智慧的本能，共同感覺與心的直覺都喪失了效用。所謂懷疑主義，所謂自由思想，便是這種情態所產生的後果。思想上的放浪更引起了行為上風化上的放浪。十八世紀，在歐洲，尤其在法國，是有名的一個頹廢墮落的世紀。伏爾泰的尖銳的譏諷與豐特奈爾（Fontenelle）的銳敏的觀察，即是映

現這個世紀眞面目的最好的鏡子。

　　大眾對著日趨崩潰的貴族階級已不勝憎惡，而過於發達的主智論也令人厭倦，人們只深切地希求脫離沙龍，脫離都市，不再要吟味靈智的談話與矯揉造作的禮儀。大家想到田野去和鄉人接觸，吸收些清新質樸的空氣，以休養這過於緊張的神經。即是達官貴人，亦有從凡爾賽宮出來，穿著便服去巡視他們的食邑，王公卿相的女兒也學奏提琴，爲的要和鄉人共舞。盛極一時的特里阿農（Trianon）鄉村節慶即是領袖階級姿意縱情的例證。

　　整個文學宗派也適應著這種健全的、自然的、小康的感情需求而誕生了。盧梭及其信徒貝爾納丹・特・聖皮埃爾（Benardin de Saint-Pierre）盡情歌詠自然，唱起皈依自然的頌曲。多少在今日已被遺忘了的小作家，在那時是極通俗地受著群眾的歡迎。

　　具體地說，這樣一個社會所求於藝術品的是什麼呢？這個問題將由當時最雋永的一個作家、藝術批評的倡始者狄德羅來解答。他並非藝術家。他從未拿過畫筆。他關於藝術方面的智識，是從和藝人們與他的朋友哲學家格林（Grimm）的談話中得來的。他所辯護的只是大眾的趣味。

　　《畫論》與一七六一、一七六五、一七六七、一七六九四部《沙龍論》集，是總匯他的藝術思想的集子。

　　狄德羅（Didérot, 1713-1784）所求於一件藝術品的，首先是動人，動人的可不是一種特殊的情緒，如世之所謂藝術情緒，而是一

般人的共同情緒，有如我們在可憐的景物前面，或看到戲院裡演到悲愴的一幕，或是讀到一個巧妙的小說家述及可歌可泣的故事時所感到的情緒。這是狄德羅永遠堅持著的中心思想。這亦是他的藝術批評的水準。他曾說：「感動我，使我驚訝，令我戰慄、哭泣、哀慟，以後你再來娛悅我的眼目，如果你能夠……」他又言：「我敢向最大膽的藝術家建議，要能使人震驚，如報紙上記載英國的駭人聽聞的故事一般令人驚詫。而且你如果不能如報紙一般地感動我，那麼，你的調色弄筆究有何用呢？」（見《畫論》）由此可見狄德羅所要求的只有情緒，而且是最劇烈的最通俗的情緒。

　　但他還要這種情緒與道德不衝突。他不相信藝術的領域不容道德侵入的說法。所謂「為藝術而藝術」於他不啻是異端邪說。

　　他相信有一種為害的藝術。他說：「在一張畫或一座像與一個無邪的心的墮落之間，其利害之孰輕孰重，固不待言喻。……不說藝術對於民族風化的影響，即以它對於個人道德的影響而言，已是不可估計。」（見一七六七年《沙龍論》）

　　這種思想且更進一步而要求藝術應當輔助道德之不足。實在說來，凡是對於一件藝術品首先要求它是「美」的人們，並不對它有何別的需求。「美」已經是崇高的，足夠的了。美感所引起我們的情緒，無疑地是健全的，無功利觀念的，寬宏的，能夠感應高貴的情操與崇高的思想的。但前人們只要求藝術品以一種憐憫的或輕蔑的共通情緒時，那必然要把藝術品變成道德的忠僕。「使德性顯得

可愛，使罪惡顯得可怕，使可笑顯得難堪：這才著一切執筆為文、調色作畫、捏泥塑像的善良之士的心願。」（見《畫論》）「……你應當頌讚美麗的、偉大的行為，指斥忝不知恥的罪過，貶罰暴君，訓責惡徒。描寫殘忍的行為令人為之義憤填胸，描寫壯烈的犧牲令人低徊慨嘆……你的人物是無聲的，但於我不啻是啓示一切的神靈……」（見《畫論》）

他的《畫論》中的這種論調，且亦見之於他的《戲劇藝術論》，見之於盧梭的《致阿朗貝論劇書》，見之於伏爾泰的《悲劇集序文》。這種以藝術服役道德的思想，從沒有比在十八世紀，當布歇（Boucher）與弗拉戈納爾（Fragonard）畫著最放浪的作品的時代表現得更鮮明更徹底的了。

在經營著這種令人下淚的道德色彩濃重的藝術時，那種在線條、色彩、光暗與構圖中蘊蓄著「美」的純粹藝術又將變得如何？狄德羅直接地把它隸屬於喚引強烈情緒的思念中：「……一切構圖，當它具有所應具有的一切情緒時，它必然是相當地美了。」（《畫論》）十七世紀時，明晰顯得是足以形成「美」的條件；十八世紀時，「心」突然起了反抗而昌言最美的作品是感人最甚的作品了。

如果說是狄德羅定下這種藝術的公式，那麼當以格勒茲為實行者了。

一七五五年，格勒茲（Greuze, 1725-1805）三十歲。這是大藝術家天才怒放的年齡。格勒茲滿懷躊躇著他的成功來得如是遲緩，

他決心和官家藝術與傳統決絕了。他製作了一張題材頗爲奇特的畫：《一個家長向兒童們讀〈聖經〉》。圖中畫著整個家庭，母親、孩子、犬，圍繞著在談《聖經》的老父。全景籠罩著一股親切淳厚的氣氛。那時代距盧梭發表中選第雄學院論文剛好六年，那年上盧梭又發表他的《民約論》。這是一個嶄新的世界慢慢地開展的時代。

　　一個富有而知名的鑑賞家到畫室去，看見了這幅畫，買了去，在他私邸中開了一個展覽會。群眾都去參觀，那張畫的聲名於焉大盛。大家被它感動得下淚。

格勒茲｜破碎的水壺｜油畫｜1773年｜　　格勒茲｜抱著鴿子的女孩｜油畫｜1802年｜69.9×58.7cm

　　同年，格勒茲獲得畫院學員的頭銜，從此他有資格出品於官家沙龍了。他的聲名大有與日俱增之勢。一個慷慨的藝術愛好者助了他一筆川資，他便到羅馬去勾留了若干時。他在那裡並不有何感興，工作亦不見努力。回來之後，他仍從事於當年使他成名的畫品。他除了家庭瑣事與家庭戲劇以外幾乎什麼也不畫了。作品中如《瘋癱的父親》、《受罰的兒子》、《極受愛戴的母親》、《君王們的糖果》、《祖母》、《夫婦的和平》、《岳母》……榮名老是有增無減。格勒茲變成公認的道德畫家了。在一七六五年《沙龍論》文

格勒茲｜父親的詛咒｜油畫｜約1777年｜130×162cm｜

中，狄德羅大書特書：「這是美，至美，至高，是一切的一切！」一七六一年，看到了《鄉村新婦》一畫之後，狄德羅喊道：「啊！我終於看到了我們的朋友格勒茲的作品了，可不是容易的事，群眾老是擁擠在作品前面。題材是美妙的，而看到這畫時又感到一種溫柔的情緒！」他甚至把這張畫連篇累牘地加以敘述，讚美它最微細的部分的選擇。至於素描與色彩，他卻一字不提。構圖也講得不多。他在提及「十二個人像聯繫得非常妥恰」之時，立刻換過口氣來說他「瞧不起這些條件」。然而他又附加著說：「如果這些條件在一幅畫中偶然會合而不是畫家有心構造的，並且不需要任何別的犧牲，那麼，他認為還可滿意。」這種批評固然不足為訓，因為他的見解欠周密；但於此可見他的主張如何堅決。

一七六五年《沙龍論》文中，狄德羅狂熱地描寫兩幅巨畫，一是《父親的詛咒》，二是《受罰的兒子》。它們的確能予人以全盛時代的狄德羅的準確的觀念。

兩幅畫所發生的場合都是在一個鄉人的家庭裡。在《父親的詛咒》中，父親與兒子中間正經過了一番劇烈的口角。椅子仰翻在地下，到處是凌亂的景象。父親向前張開著臂抱，滿面怒容，口裡說著詛咒的話；另一方面，兒子在高傲與輕蔑的姿勢中轉身出走。這幕家庭爭執的焦點卻在另一個神祕的人物身上。那是一個倚在門側的兵士，專事誘致青年去從軍的頭目。兒子一定為甘言所感，簽了什麼契約，回來請求父親的答應他動身。

在父與子的周圍，格勒茲安插著整個家庭中的人物：母親流著淚試著要攔阻兒子，手指著父親，表示他已年老的意思；一個姊妹拉著正在詛咒的老父的手臂，一個小孩子曳著他長兄的衣裙，另一個姊妹，合著手苦求他不要走。那士兵，神色不動地，手穿在袋裡，唇邊浮著微笑，靜靜地觀察這種他所常見的戲劇。

在《受罰的兒子》中，父親病已垂危。他受不了兒子遠離的苦痛。他的身體，在被單下面，已如屍身般的僵硬。眼睛緊閉著。他的女兒們在他床前，執著他的手。一個在老父臉上窺測病勢的增進，另一個絕望地哭泣。一個小兒子跪在凳前，凳上放著一本打開著的書。他是擔任誦讀臨終禱文的。同時，那忘恩負義的兒子歸來了，可是還成什麼樣兒啊！「……他失掉了他的腿；折了一臂！」而母親把父親指示給兒子看，告訴他這是他的行為的結果：致父親於死地的便是他！沒有一個人正眼看他，甚至小孩子們都不睬他。

在這兩張畫上，格勒茲似乎對我們說：

「孩子們，永遠不要離棄你們的父母！你們應該為他們暮年時代的倚靠，好似他們曾為你們童年時的倚靠一樣。如果你忘記了對於他們的責任，他們將痛苦而死，而你亦將因了後悔而心碎。」

凡是願望強烈的情緒的人們在此大可滿足了。在這種畫幅上，只有嚎啕哭泣、絕望詛咒的人物。大家的口，或因忿怒，或因憐憫，或因祈求而拘攣著；手臂的伸張或屈曲，分別表示著絕望或悲哀；眼睛或仰望著天，或俯視著地，眼中充滿著狂怒的火焰。沒有

一個鎮靜的或淡漠的人。即是動物也參與著主人們的情感。這是戲劇。這並非是線條與姿態永遠很美的悲劇，而是人人共有的情欲，既不雄辯，亦不典雅，這是通俗劇，是狄德羅所熱烈想望的。

格勒茲為他的龐大無已的聲名所陶醉了。那麼用功，又是那麼愛虛榮，他夢想著偉大的諷喻的題材。同時的畫家賀加斯（Hogarth），製作著與諷刺小說全無二致的繪畫。格勒茲也畫著或夢想著足為日常道德條款作插圖的作品。他如寫小說一般地作畫。《巴齊爾與蒂鮑》（又名《好教育與壞教育》），是包含二十張畫的巨製，二十張畫是如小說的章回般連續的。他又和三個鐫版家合作，把這一大組作品鐫版複印，「以廣流傳」。他另外印了一封通告式的信給全法國的教士，勸他們購買作為道德宣傳品。

他很早便停止出品於沙龍。他懷恨學院派的畫家不理會他的作品。他只在自己家裡陳列作品，而聲名依然日盛一日。文人、藝術家、達官、貴人、大僧侶，只要到巴黎來，總要到他畫室裡去一次，好似前世紀的人們之於魯本斯一樣。奧地利王遊歷巴黎時也去訪問他，委託他製作，過後他送來四千金幣和一個男爵的勳位。

並且他還自己稱頌自己的作品，誇張自己的榮名。他常常會和到畫室裡參觀的客人說：

「喔！先生，且來看一幅連我自己也為之出驚的畫！
我不懂一個人如何能產生這樣的作品？」

然而後人的評價還是站在學院派一面。在今日，格勒茲的作

品，至少我們在本文裡所講的幾件，已不復如何感動我們，令人「出驚」了。這是因為美的情操是一種十分嫉妒的情操。只要一幅畫自命為在觀眾心中激引起並非屬於美學範圍的情操時，美的情操便被掩蔽了，因此是減弱了。這差不多是律令。

在這條律令之外，還有一條更普通的律令。每種藝術，無論是繪畫或雕刻，音樂或詩歌，都自有其特殊的領域與方法，它要擺脫它的領域與方法，總不會有何良好的結果。各種藝術可以互助，可以合作，但不能互相從屬。如果有人想把一座雕像塑造得如繪畫一般柔和、一般自由，那麼，這雕像一定是失敗的了。

格勒茲的畫品所要希求的情調，倒是戲劇與小說的範圍內事，因此他的繪畫是失敗了。

第十九講
雷諾茲與蓋茲波洛

　　雷諾茲（Reynolds）生於一七二三年，死於一七九二年；蓋茲波洛（Gainsborough）生於一七二七年，死於一七八八年；這是英國十八世紀兩個同時代的畫家，亦是奠定英國畫派基業的兩位大師。

　　雖然蓋茲波洛留下不少風景製作，雖然雷諾茲曾從事於歷史畫宗教畫，但他們的不朽之作，同是肖像畫，他們是英國最大的肖像畫家。

　　他們生活於同一時代，生活於同一社會，交往同樣的倫敦人士。他們的主顧亦是相同的：我們可以在兩人的作品中發現同一人物的肖像，例如羅賓遜夫人、西登斯夫人、英王喬治三世、英后夏洛特、台梵夏公爵夫人等等。而且兩人的作品竟那麼相似，除了各人特殊的工作方法之外，只有細微的差別，而這差別還得要細心的觀眾方能辨認出來。

　　兩人心底裡互相懷著極深的敬意。他們暮年的故事是非常動人的。嫉妒與誤解差不多把兩人離間了一生。當蓋茲波洛在垂暮之年感到末日將臨的時光，他寫信給雷諾茲請他去鑑賞他的最後之作。那是一封何等真摯何等熱烈的信啊！他向雷諾茲訣別，約他在畫家的天國中相會：「因為我們會到天國去的，范戴克必然佑助我們。」是啊，范戴克是他們兩人共同低徊欽仰的宗師，在這封信中提及這名字更令人感到這始終如一的畫人的謙恭與虔誠。

　　雷諾茲方面，則在數月之後，在王家畫院中向蓋茲波洛作了一次頌揚備至的演說，尤其把蓋氏的作品作了一個深切恰當的分析。

　　因此說他們的藝術生涯是一致的，他們的動向是相仿的，他們的差別是細微的，話是真確的。然而我們在這一講中所要研究的，正是這極微細的差別，因為這差別是兩種不同的精神，兩種不同的工作方法，兩種不同的視覺與感覺的後果。固然，即在這些不同的地方，我們也能覓得若干共通性格。這一種研究的興味將越出藝術史範圍，因為它亦能適用於文學史。

　　兩人都是出身於小康之家：雷諾茲是牧師的兒子；蓋茲波洛是布商的兒子。讀書與研究是牧師的家風；但蓋茲波洛的母親則是一個藝術家。這家庭環境的不同便是兩個心靈的不同的趨向的起點。

　　不必說兩人自幼即愛作畫。一天竊賊越入蓋茲波洛的家園，小藝術家卻在牆頭看得真切，他把其中一個竊賊的面貌畫了一幅速寫，報官時以畫為憑，案子很快地破了。

這張饒有意味的速寫並沒遺失，後來，蓋氏把它畫入一幅描寫竊賊的畫中。人們把它懸掛在園中，正好在當時竊賊所站的地方。據說路人竟辨不出眞僞而當它是一個眞人。這件作品現藏伊普斯威奇（Ipswich）美術館。

當蓋茲波洛的幼年有神童之稱時，雷諾茲剛埋頭於研究工作。八歲，他已開始攻讀耶穌會教士所著的有名的《畫論》，和理查德森的畫理。

這時代，兩種不同的氣稟已經表露了。蓋茲波洛醉心製作，而雷諾茲深究畫理。兩人一生便是這樣。一個在作畫之餘，還著書立說，他的演辭是英國聞名的，他的文章在今日還有讀者；而另一個則純粹是畫家，拙於辭令，窮於文藻，幾乎連他自己的繪畫原則與規律都表達不出。

十八歲，雷諾茲從了一個范戴克的徒孫赫德森爲師。二十歲，他和老師齟齬而分離了。

同年，蓋茲波洛十四歲，進入一個名叫格拉夫洛特的法國鐫版家工作室中，不多幾時也因意見不合而走了。以後他又從一個沒有多大聲名的歷史畫家爲師。和雷諾茲一樣，他在十八歲上回歸英國。

此刻，兩個畫家的技藝完成了，只待到社會上去顯露身手了。

在輾轉學藝的時期內，雷諾茲的父親去世了。一家遷往到普利茅斯去，他很快地成爲一個知名的畫家。因爲世交頗廣，他獲得不

少有力的保護人，幫助他征服環境，資助他到義大利遊歷。這青年
藝人的面目愈加顯露了：這是一個世家子弟，藝術的根基已經很
厚，一般學問也有很深的修積。他愛談論思想問題，這是藝術家所
少有的趣味。優越的環境使他獲得當時的藝術家想望而難逢的機會
──義大利旅行。還有比他的前程更美滿的嗎？

蓋茲波洛則如何？他也回到自己的家中。他一天到晚在田野中
奔馳，專心描繪落日、叢林、海濱、岩石的景色，而並不畫什麼肖
像，並不結識什麼名人。

在周遊英國內地時，他遇到了一個青年女郎，只有十七歲，清
新妖豔，有如出水芙蓉，名叫瑪格麗特。他娶了她。碰巧──好似
傳奇一般──他的新婦是一個親王的堂姊妹，而這親王贈給她歲入
二千金鎊的奩資。自以為富有了，他遷居到郡府的首邑伊普斯威奇。

他的面目亦和雷諾茲的一樣表顯明白了。雷氏的生活中，一切
都有方法，都有秩序；蓋氏的生活中則充滿了任性、荒誕與詩意。

雷諾茲一到義大利便開始工作。他決意要發掘義大利大家的祕
密。他隨時隨地寫著旅行日記，羅馬與翡冷翠在其中沒有占據多少
篇幅，而對於威尼斯畫派卻有長篇的論述。因為威尼斯派是色彩畫
派，而雷諾茲亦感到色彩比素描更富興趣。每次見到一幅畫，每次
逢到特異的徵象，他立刻歸納成一個公式、一條規律。在他的日記
中，我們可以找到不少例子。

在威尼斯，看到了《聖馬可的遺體》一畫之後，他除了詳詳細

細記載畫的構圖之外，又寫道：

> 「規律：畫建築物時，畫好了藍色的底子之後，如果要使它發光，必得要在白色中摻入多量的油。」

看過了提香的《教堂院獻禮》，他又寫著：

> 「規律：在淡色的底子上畫一個明快的臉容，加上深色的頭髮，和強烈的調子，必然能獲得美妙的結果。」

猶有甚者，他看到了一幅畫，隨即想起他如何能利用它的特點以製作自己的東西：

> 「在聖馬可教堂中的披著白布的基督像，大可移用於基督對布魯圖斯（Brutus）顯靈的一幕中。上半身可以湮沒在陰影中，好似聖葛萊哥阿教堂中的修士一般。」

一個畫家如一個家中的主婦收集烹飪法一般地搜羅繪畫法，是很危險的舉動。讀了他的日記，我們便能懂得若干畫家認為到義大利去旅行對於一個青年藝人是致命傷的話並非過言了。如此機械的思想豈非要令人更愛天真淳樸的初期畫家嗎？

雷諾茲且不以做這種札記工夫為足，他還臨摹不少名作。但在此，依舊流露出他的實用思想。他所臨摹的只是於他可以成為有用的作品，凡是富有共同性的他一概不理會。

三年之後，他回到英國，那時他真是把義大利諸大家所能給予他的精華全部吸收了，他沒有浪費光陰，真所謂「不虛此行」。

然而，在另一方面，義大利畫家對於他的影響亦是既深且厚。

他回到英國時，心目中只有義大利名作的憧憬，爲了不能跟從他們所走的路，爲了他同時代的人物所要求的藝術全然異趣而感到痛苦。一七九○年，當他告退王家畫院院長的職位時，他向同僚們作一次臨別的演說。他在提及米開朗基羅時，有言：「我自己所走的路完全是異樣的；我的才具，我的國人的趣味，逼我走著與米開朗基羅不同的路。然而，如果我可以重新生活一次，重新創造我的前程，那麼我定要追蹤這位巨人的遺跡了。只要能觸及他的外表，只要能達到他的造就的萬一，我即將認爲莫大的光榮，足以補償我一切的野心了。」

他回國是在一七五三年，三十歲——是魯本斯從義大利回到安特衛普的年紀——有了保護人，有了聲名，完成了對於一個藝術家最完美的教育。

蓋茲波洛則自一七四八年起隱居於故鄉，伊普斯威奇郡中的一個小城。數十年如一日，他不息地工作，他爲人畫像，爲自己畫風景。但他的名聲只流傳於狹小的朋友群中。

至於雷諾茲，功名幾乎在他回國之後接踵而來，而且他亦如長袖善舞的商人們去追求，去發掘。他的老師赫德森那時還是一個時髦的肖像畫家。雷諾茲看透這點，故他爲招攬主顧起見，最初所訂的潤例非常低廉。他是一個伶俐的畫家，他的藝術的高妙與定價的低廉吸引了不少人士。等到大局已定，他便增高他的潤例。他的畫像，每幅值價總在一百或二百金幣左右。他住在倫敦最華貴的區域

1	
2	3

雷諾茲
1 卡洛琳·霍華德小姐
　|油畫|1778年|143×113cm|
3 喬治上校
　|油畫|1782年|238.1×145.4cm|

雷諾茲
2 西登斯夫人像
　|油畫|約1783-1785年|236×146cm|

	4	
5		6

蓋茲波洛

4　羅伯特·安德魯夫婦
　　│油畫│1749-1750年│67×120cm│
5　格雷厄姆夫人
　　│油畫│約1775年│89.5×69cm│
6　夏洛特、奧古絲塔和伊莉莎白三位公主
　　│油畫│1784年│130×180cm│

內。如他的宗師范戴克一般，他過著豪華的生活。他僱用助手，一切次要的工作，他不復親自動手了。

如范戴克，亦如魯本斯，他的畫室同時是一個時髦的沙龍。文人、政治家、名優，一切稍有聲譽之士都和他往來。他在報紙上發表文章。他的交遊，他的學識，使他被任英國皇家學會會長。一七六○年，他組織了英國藝術家協會，每兩年舉行展覽會一次，如巴黎一樣。一七六八年，他創辦國家畫院，爲官家教授藝術的機關。他的被任爲院長幾乎是群眾一致的要求。而且他任事熱心，自一七六九年始，每年給獎的時候，他照例有一次演說，這演說眞可說是最好的教學，思想高卓寬大。他的思想隨了年齡的增長，愈爲成熟，見解也愈爲透徹。

因此，他是當時的大師，是藝術界的領袖。他主持藝術教育，主辦展覽會。一七六九年，英王褒賜爵士。一七八四年，他成爲英國宮廷中的首席畫家。各外國學士會相與致贈名位。凱瑟琳二世委他作畫。

一七九二年他逝世之後，遺骸陳列於皇家畫院，葬於聖保羅大教堂。倫敦市長以下各長官皆往執紼。王公卿相，達官貴人，爭往弔奠：眞所謂生榮死哀，最美的生涯了。

蓋茲波洛自一七四八年始老是徜徉於山巔水涯，他向大自然去追求雷諾茲向義大利派畫家所求的藝術泉源。一七六○年，他又遷徙到巴斯居住。那是一個有名的水城，爲貴族階級避暑之地。在

此，他很快地成爲知名的畫家，每幅肖像的代價從五十金幣升到一百金幣。主顧來得那麼眾多，以致他不得不如雷諾茲一般住起華貴的宅第。但他雖然因爲生意旺盛而過著奢華的生活，聲名與光榮卻永遠不能誘惑他，自始至終他是一個最純粹最徹底的藝術家。雷諾茲便不然了，他有不少草率從事的作品，雖然喧傳一時，不久即被遺忘了。

蓋茲波洛逃避社會，不管社會如何追逐他。他甚至說他將在門口放上一尊大砲以擋駕他的主顧。他只在他自己高興的時間內工作，而且他只畫他所歡喜的人。當他在路上遇到一個面目可喜的行人時，他便要求他讓他作肖像。如果這被畫的人要求，他可以把肖像送給他以示感謝。當他突然興發的時光，他可以好幾天躲在田野裡賞覽美麗的風景，或者到鄰近的古堡裡去瀏覽內部所藏的名作，尤其是他欽仰的范戴克。

疲乏了，他向音樂尋求陶醉；這是他除了繪畫以外最大的嗜好。他並非演奏家，一種樂器也不懂，但音樂使他失去自主力，使他忘形，他感到無窮的快慰。他先是醉心小提琴，繼而是七弦琴。他的熱情且不是柏拉圖式的，因爲他購買高價的樂器。七弦琴之後，他又愛牧笛，又愛豎琴，又愛一種他在范戴克某幅畫中見到的古琴。他住居倫敦時，結識了一個著名的牧笛演奏家，引爲知己，而且爲表示他對於牧笛的愛好起見，他甚至把女兒許配給他。據這位愛婿的述說，他們在畫室中曾消磨了多少幽美的良夜；蓋茲波洛

夫人並講起有一次因為大家都為了音樂出神，以至竊賊把內室的東西偷空了還不覺察。

這是真正的藝術家生涯，整個地為著藝術的享樂，可毫無一般藝人的放浪形骸的事跡。這樣一種飽和著詩情夢意、幻想荒誕的色彩的生活，和雷諾茲的有規則的生活（有如一條美麗的漸次向上的直線一般）比較起來真有多少差別啊！

但蓋茲波洛的聲名不曾超越他的省界。一七六一年時，他送了一張肖像到國家展覽會去，使大家都為之出驚。一七六三年，他又送了兩幅風景去出品，但風景畫的時代還未來臨。他死後，人們在他畫室中發現藏有百餘幅的風景：這是他自己最愛的作品，可沒有買主。

雖然如此，兩次出品已使他在展覽會中獲占第一流的位置，貴人們潮湧而至，請求他畫像，其盛況正不下於雷諾茲。

一七八○年，眼見他的基業已經穩固，他遷居倫敦，繼續度著他的豪華生活。一七八四年，他為了出品的畫所陳列的位置問題，和畫院方面鬧翻了。他退出了展覽會。在那時候，要雷諾茲與蓋茲波洛之間沒有嫉妒之見存在是很難的了。我們不知錯在哪方面，也許兩人都沒有過失。即使錯在蓋茲波洛，那也因了他暮年時寬宏的舉動而補贖了。那麼高貴的句子將永遠掛在藝術家們的唇邊：「我們都要到天國去，范戴克必將佑護我們。」他死於一七八八年，遺言要求葬在故鄉，在他童年好友、畫家柯爾比（Kirby）墓旁。直到

最後，他的細緻的藝術家心靈永遠完滿無缺。

是這樣的兩個人物。

一個，雷諾茲，受過完全的教育，領受過名師的指導。他的研究是有系統的，科學化的。藝術傳統，不論是拉斐爾或提香，經過了他的頭腦，便歸納成定律了。

第二個，蓋茲波洛，一生沒有離開過英國。除了范戴克之後，他只認識了當時英國的幾個第二流作家。他第一次出品於國家沙龍時使大家出驚，為的是這個名字從未見過，而作品確是不經見的傑構。

雷諾茲在他非常特殊的藝術天稟上，更加上淵博精深的一般智識。這是一個意識清明的畫家。他所製作的，都曾經過良久的思慮。因為他願如此故如此。我們可以說沒有一筆沒有一種色調，他不能說出所以然。

蓋茲波洛則全無這種明辨的頭腦。他是一個直覺的詩人。一個不相識的可是熟習的妖魔抓住他的手，支配他的筆，可從沒說出理由。而因為蓋茲波洛不是一個哲學家，只以眼睛與心去鑑賞美麗的色彩、美麗的形象、富有表情的臉相，故他亦從不根究這妖魔。

雷諾茲爵士，有一天在畫院院長座上發言，說：「要在一幅畫中獲得美滿的效果，光的部分當永遠敷用熱色，黃、紅或帶黃色的白；反之，藍、灰、綠，永不能當作光明。它們只能用以烘托熱色，唯有在這烘托的作用上方能用到冷色。」這是雷諾茲自以為在威尼斯派中所發現的祕密。他的旅行日記中好幾處都提到這點。但

蓋茲波洛的小妖魔，並不尊重官方人物的名言，提出強有力的反證。這妖魔感應他的畫家作了一幅《藍色孩子》（今譯《藍衣少年》），一切都是藍色的，沒有一種色調足以調劑這冰冷的色彩。而這幅畫竟是傑作。這是不相信定律、規條與傳統的最大成功。

兩人都曾爲西登斯夫人畫過肖像。那是一個名女優，她的父親亦是一個名演員，姓慳勃爾。他曾有過一句名言，至今爲人傳誦的：「上帝有一天想創造一個喜劇天才，他創造了莫里哀，把他向空間一丟。他降落在法國，但他很可能降落在英國，因爲他是屬於全世界的。」

他的女兒和他具有同等出眾的思想。她的故事曾被當代法國文學家安德烈・莫洛亞（André Maurois）在一篇題作《女優之像》的小說中描寫過。

西登斯夫人講述她到雷諾茲畫室時，畫家攙扶著她，領她到特別爲模特兒保留的座位前面。一切都準備她扮演如在圖中所見的神情。他向她說：

「請登寶座，隨後請感應我以一個悲劇女神的概念。」這樣，她便扮起姿勢。

這幕情景發生於一七八三年，正當貴族社會的黃金時代。

於是，雷諾茲所繪的肖像，不復是西登斯夫人的，而是悲劇女神墨爾波墨涅（Melpomène）了。這是雷諾茲所謂「把對象和一種普

通觀念接近」。這方法自然是很方便的。他曾屢次採用，但也並非沒有嚴重的流弊。

因為這女神的寶座高出地面一尺半，故善於辭令的雷諾茲向他的模特兒說，他匍匐在她腳下。這確是事實。當肖像畫完了，他又說：「夫人，我的名字將簽在你的衣角上，賤名將藉尊名而垂不朽，這是我的莫大榮幸。」

當他又說還要大加修改使這幅畫成為完美時，那悲劇家，也許厭倦了，便說她不信他還能把它改善；於是雷諾茲答道：「惟夫人之意志是從！」這樣，他便一筆不再改了。在那個時代，像雷諾茲那樣的人物，這故事是特別饒有意味的。同時代，法國畫家拉圖爾（Maurice Quentin La Tour, 1704-1788）被召到凡爾賽宮去為篷巴杜夫人作像，他剛開始穿起畫衣預備動手，突然關起他的畫盒，收拾他的粉畫顏色，一句話也不說，憤憤地走了。為什麼呢？因為法王路易十五偶然走過來參觀了他的工作之故。

西登斯夫人，不，是悲劇女神，坐著，坐在那「寶座」上。頭仰起四分之三，眼睛不知向什麼無形的對象凝視著。一條手臂倚放在椅柄上，另一條放在胸口。她頭上戴著冠冕，一襲寬大的長袍一直垂到腳跟，全部的空氣，彷彿她站在雲端裡。姿態是自然的，只是枝節妨害了大體。女神背後還有兩個人物。一是「罪惡」，張開著嘴，頭髮凌亂，手中執著一杯毒藥。另一個是「良心的苛責」。背景是布滿著紅光，如在舞台上一般。這是畫家要藉此予人以悲劇的印

象。然而肖像畫家所應表達的個人性格在此卻是絕無。

除此之外，那幅畫當然是很美的。女優的姿勢既那麼自然，她的雙手的素描亦是非常典雅。身上的布帛，既不太簡，亦不太繁，披帶得十分莊嚴。它們又是柔和，又是圓轉。兩個人物的穿插愈顯出主角的美麗與高貴。全部確能充分給人以悲劇女神的印象。

但蓋茲波洛的肖像又是如何？

固然，這是同一個人物。雷諾茲的手法，是要把他的對象畫成一個女神，給她一切必須的莊嚴華貴，個性的真實在此必然是犧牲了。這方法且亦是十八世紀英法兩國所最流行的。人們多愛把自己畫成某個某個神話中的人物，狄安娜，米涅瓦……一個大公畫成力士哀居爾，手裡拿著棍棒。在此，虛榮心是滿足了。藝術卻大受損害了，因為這些作品，既非歷史畫，亦非肖像畫，只是些醜角改裝的正角罷了。

在蓋茲波洛畫中，寶座沒有了，象徵人物也沒有了，遠處的紅光也沒有了。這一切都是戲巧，都是魔術。真正的西登斯夫人比悲劇女神漂亮得多。她穿著出門的服飾，簡單地坐著。她身上是一件藍條的綢袍。她的頭並不仰起，臉部的安置令人看到她全部的秀美之姿，她戴著時行的插有羽毛的大帽。

這兩件作品的比較，我們並非要用以品評兩個畫家的優劣，而只是指出兩個不同的氣稟，兩種不同的教育，在藝術製作上可有如何不同的結果。雷諾茲因為學識淵博，因為他對於義大利畫派──

尤其是威尼斯派——的深切的認識，自然而然要追求新奇的效果。
蓋茲波洛則因為淳樸渾厚，以天真的藝術家心靈去服從他的模特
兒。前者是用盡藝術材料以表現藝術能力的最大限度；後者是抉發
詩情夢意以表達藝術素材的靈魂。如果用我們中國的論畫法來說，
雷諾茲心中有畫，故極盡鋪張以作畫；蓋茲波洛心中無畫，故以無
邪的態度表白心魂。

第二十講
浪漫派風景畫家

　　普桑所定的歷史風景畫的公式，在兩世紀中，一直是為法國風景畫家尊崇的規律。它對於自然與人物的結構，規定得如是嚴密，對於古典精神又是如何吻合，沒有一個大膽的畫家敢加以變易。人們繼續著想，說，人類是唯一的藝術素材，唯有靠了人物的安插，自然才顯得美。

　　羅浮宮中充塞著這一個時代的這一類作品。

　　洛蘭是一個長於偉大的景色的畫家。但他的《晨曦》，他的《黃昏》，照射著海邊的商埠，一切枝節的穿插都表明人類為自然之主宰。——這是歷史風景畫的原則。

　　十八世紀初葉，華鐸（Watteau, 1684-1721）畫著盧森堡花園中的水池、走道樹蔭。但他的風景畫，並非為了風景本身而作的。畫幅中的主角，老是成群結隊酣歌狂舞的群眾。

　　弗拉戈納爾（Fragonard, 1732-1806）曾把他的故鄉格拉斯的風景穿插在作品中，但他的樹木與草地不過爲他的人物的背景而已。

　　當時一部分批評家，在歷史風景畫之外，曾分別出一種田園風景畫。岩石與樹木，代以農家的工具。鄉人代替了騎士與貴族。而作品的精神卻是不變。愛好田園的簡單淳樸的境界原是當時的一種風尙，畫家們亦只是迎合社會心理而製作，並無對於風景畫的眞實的感興。

　　盧梭（Jean Jacques Rousseau）在頌讚自然，狄德羅亦在歌詠自然：「噢！自然，你多麼美麗，多麼偉大，多麼莊嚴！」這是當時的哲學，當時的風氣。但這哲學還未到開花結果的時期，而風景藝術也只留在那投機取巧的階段。

　　一七九六年，當大衛（David）製作巨大的歷史畫時，一個沙龍批評家在他的論文中寫道：「我絕對不提風景畫，這是一種不當存在的畫品。」

　　十九世紀初葉，開始有幾個畫家，看見了荷蘭的風景畫家與康斯塔伯（Constable, 1776-1837）的作品，敢大膽描繪落日、拂曉或薄暮的景色；但官方的批評家還是執著歷史風景畫的成見。當時一個入時的藝術批評家，佩爾特斯（Perthes），於一八一七年時爲歷史風景畫下了一個定義，說：「歷史風格是一種組合景色的藝術，組合的標準是要選擇自然界中最美、最偉大的景致以安插人物，而這種人物的行動或是具有歷史性質，或是代表一種思想。在這個場合

1	
2	3

4

1 洛蘭｜海港暮日西下｜油畫｜1639年｜103×137cm｜
2 洛蘭｜阿波羅和墨丘利在野外｜油畫｜1645年｜55×45cm｜
3 華鐸｜愛之樂｜油畫｜1717-1719年｜50.8×59.7cm｜

4　弗拉戈納爾
｜愛之深入｜油畫｜1771-1773年｜317.8×243.2cm｜

中，風景必須能幫助人物，使其行為更為動人，更能刺激觀眾的想像。」這差不多是悲劇的定義了，風景無異是舞台上的布景。

然而大革命之後，在帝政時代，新時代的人物在藝術上如在文學上一樣，創出了新的局面。思想轉變了，感覺也改換了。這一群畫家中出世最早的是柯洛（Corot），生於一七九六年；其次是狄亞茲（Diaz），生於一八○九年；杜佩雷（Dupré），生於一八一一年；盧梭（Théodore Rousseau），生於一八一二年。

一八三○年，正是這些畫家達到成熟年齡的時期，亦是浪漫主義文學基礎奠定之年；從此以後的三十年中，繪畫史上充滿著他們的作品與光榮。而造成這光榮的是一種綜合地受著歷史、文學、藝術各種影響的畫品——風景畫。

杜佩雷被稱為「第一個浪漫派畫家」。他的精細的智慧，明晰的頭腦，與豐富的思想，在他的畫友中常居於顧問的地位，給予他們良好的影響。他的作品一部分存於羅浮宮，最知名的一幅是題為《早晨》的風景畫。它不獨在他個人作品中是件特殊之作，即在全體浪漫派繪畫中亦是富於特徵的。

其中並無歷史風景畫所規定的偉大的景色或事故，甚至一個人物也沒有。我們只看見一角小溪，溪旁一株橡樹，遠處更有兩株平凡的樹在水中反映出陰影。

這絕非是自然界中的一角幽勝的風景。河流也毫無迂迴曲折的景致。橡樹也不是百年古樹，它的線條毫無尊嚴巍峨之概。和橡樹作

伴著只是些形式相同的叢樹。溪旁堆著幾塊亂石，兩頭麋鹿在飲水。

　　結構沒有典雅的對稱，各景的枝節沒有裝飾的作用。整個主題都安放在圖的一面，而全圖並無欹斜顛覆之概。其中也沒有刻意經營的前景，沒有素描準確的，足為全畫重心的前景。堅實的骨幹在此只有包裹著事物的模糊的輪廓。一草一木好似籠罩在雲霧中一般，它們都是藉反映的影子來自顯的，它們不是真實地存在著，而是令人猜到它們存在著。普桑慣在散步時採集花草木石，攜回家中作深長的研究。這一種仔細推敲的時代已經過去了。

　　天際描繪得很低，占據了圖中最大的地位。

　　那麼，這幅畫的魅力究在何處呢？是在它所涵蓄的詩意上。作者所欲喚引我們的情緒，是在東方既白，晨光熹微，萬物方在朦朧的夜色中覺醒轉來的境地中，所感到的一種不可捉摸的情緒。

　　洛蘭曾畫過日出的景象。那是光華奪目的莊嚴偉大的場面。杜佩雷卻並無這種宏願。他的樂譜是更複雜更細膩，因為它是訴之於心的，而情操的調子卻比清明的思想更難捉摸。

　　作者所要喚引觀眾的，是在拂曉時萬物初醒的境界，由這境界所觸發的情緒是極幽密的，而且是稍縱即逝的。但他不願描繪人類在晨光中在碼頭上或大路上工作的情景。他的對象只是兩頭麋鹿到牠們熟識的溪旁飲水，只是飽受甘露的草木在曉色中抬頭，只是含苞未放的花朵在微風中搖曳。他要描繪的是這一組錯綜的感覺，在我們心中引起種種田園的景象與自然界中親切幽密的情調。

　　爲表現這種新題材起見，藝術家自不得不和舊傳統決絕，而搜覓新技巧。歷史風景畫，是和古典派文學一般給有思想的人觀賞的。至於浪漫派的風景畫卻是爲敏感的心靈製作的。新的眞理推翻了舊的眞理。構圖中對稱的配置，形象描寫的統一，穿插人物以增加全畫的高貴性，……這一切規條都隨之崩潰了。從今以後，藝術家在圖中安置他的中心人物時，不復以傳統法則爲圭臬，而以他自己的趣味爲依據。他不復爲了保存莊嚴偉大的面目而有所犧牲。他在圖中穿插入最微賤的事物，爲以前的畫家所認爲不足入畫的。至於歷史風景畫中所常見的瀑布、山洞、古堡、廢墟之類，爲昔人所尊爲高貴的，卻全被遺棄了。

　　但我們不可就說浪漫派把所有的素描法則全部廢棄了，其中頗有爲任何畫派所不能輕忽的基本原則。即如杜佩雷之《早晨》，它的主要對象是橡樹，其他一切都從屬於它：隱在後面的另一株橡樹、灌木叢，在溪上反映著倒影的雜樹，都是和主要對象保持著從屬關係的。畫中也有各個遠近不同的景，也有強弱各異、冷熱參錯的色度。並如古典派一派，有使印象一致的顧慮，一切枝葉的分配都以獲得這統一性爲目的：占據圖中最大部分的天空是表現晨光的普照；叢密的樹葉中間透露出來的光，是微弱的；全部包圍著縹緲不定的霧氛。

　　在此我們應當注意二點：第一，這種畫面所喚引的情操絕非造型的（plastique）。我們的感動絕非因爲它的線條美、色彩美，或叢

樹麋鹿的美。這些瑣物會合起來引起觀眾一種純粹精神的印象。在它前面，我們只是給一種不可思議的情緒抓住了，而忘記一切它所包涵的新奇的構圖與技術。

近世的風景畫格在此只是一個開端，而浪漫主義也正在初步表現的階段中。它的發展的趨向不止杜佩雷的一種，即杜佩雷的那種情操也還有更精進的表白。

盧梭的作品比較更偉大更奇特。他因為處境困厄，故精神上充塞著煩惱與苦悶。他的父親原是一個巴黎的工匠，因為經營不善而破產了，使盧梭老早就嘗遍了貧窮的滋味。他的年輕的妻子發了瘋，不得不與他離婚。他的藝術被人誤解，二十餘年中，批評家對他只有冷嘲熱諷的興論。直到一八四八年革命為止，他的作品每年被沙龍的審查委員會拒絕。

他秉有詩人的氣質。他可不是表現晨光暮色時的幽密的夢境，而是抉發大自然要蘊藏的生氣。文藝復興期的唐那太羅早曾發過這種宏願，他為要追求體質的與精神的生命印象，曾陷於極度的苦惱。然而盧梭所欲闡發的，並非是人類的生命，而是自然界的生命。他的感覺，他的想像，使他能夠容易地抓握最微賤的生物的性靈。他自言聽到樹木的聲音。它們的動作，它們的不同的形式，教他懂得森林中的喁語。他猜測到花的姿態所含的意義與熱情。

當一個人到達了這個地步，無論是詩人或畫家，他的眼睛是透視的了，他們能在外形之內透視到內心。大自然是一個超自然的世

界，但於他一切都是熟習的。懷著猜忌與警戒，心頭只是孤獨與寂寞，他的日子，完全消磨於野外，面對著畫架，面對著大自然。有一次，他在田間工作時遇到一個朋友，他便說：「在此多麼愉快！我願這樣地永遠生活於靜寂之中。」是啊，他和人世的接觸愈少，便是和自然的接觸愈多；他不願與人群交往時，便去與自然對話。這裡所謂自然不只是山水，不只是天空的雲彩，而是自然界中一切的生物與無生物。

要捉摸無可捉摸，要表白無可表白，這是畫家盧梭的野心。這野心往往使他陷於絕望。多少作品在將要完工的時候被毀掉了！如李奧納多・達文西一樣，他不斷地發明特殊的方法，製造特殊的顏色與油，以致他有許多作品，經過了不純粹的化學作用而變得黝暗，面目不辨。

他的代表作中，有《楓丹白露之夕》。這幅風景表現得如同一座美妙的建築物。兩旁矗立著幾株大樹，宛如大教堂前面的兩座鐘樓；交叉的樹枝彷彿穹窿；中間展開著一片廣大的平原；其中有牛羊，有池塘，有孤立的樹。兩旁的樹下，散布著亂石與短小的植物，到處開滿著鮮花，池上飄著浮萍。

作者所要表白的，是在這叢林之下與平原之上流轉著的無聲無形的生氣。樹幹的巍峨表示它獨立不阿的性格，一望無際的原野表示天地之壯闊，牛羊廣布，指示出富庶的畜牧；即是一花一草之微，亦在啟示它們欣欣向榮的生命。然而作者懂得綜合的力量最為

堅強，故他並不如何刻求瑣屑的表現；而且在一切小枝節匯集之
後，最重要的還得一道燦爛的光明，把一幅圖畫變成一闋交響樂。
於是他反覆地修改、敷色；若是在各種探究之後，依然不能獲得預
期的效果，他便轉側於痛苦的絕望中了。在痛苦中或者竟把這未完
之作毀掉了；或者在狂亂之後，清明的意識使他突然感應到偉大的
和諧。

　　如杜佩雷一樣，盧梭並不刻求表現自然的眞相，而是經過他的
心所觀照過的自然的面貌。他以自己的個性、人物、視覺來代替準
確的現實。他頌讚宇宙間潛在的生命力。他的畫無異是抒情詩，無
異是一種心靈境界的表現。他自己說過他創出幻象以自欺，他以自
己的發明作爲精神的食糧。

　　經過了杜佩雷、盧梭及同時代諸藝人的努力，風景畫已到達獨
立的程度，它失去了往昔的附屬作用、裝飾作用，它已是爲「風景」
畫的風景畫。我們已經說過，這是整個時代的產物，是與浪漫主義
文學同樣具有不得不發生的原因，這原因是當時代的人的一致的精
神要求。也和浪漫派文學一樣，風景畫所能表達的境界還不止上述
數人所表達過的，因爲它抒情的方面既是很多，而用以抒情的基調又
時常變換。我們以下要提及柯洛便是要說明這新興畫派成功的頂點。

　　在身世上言，柯洛比起盧梭來已是一個幸福兒。他比盧梭長十
六歲，壽命也長八年。浪漫派的興起與衰落，都是他親歷的。他的
一生完全是風平浪靜的日子。他的作品毫無革命色彩，一直爲官立

```
┌─────┐  ┌─────┐
│  1  │  │  3  │
└─────┘  └─────┘
┌─────┐  ┌──┬──┐
│  2  │  │ 4│ 5│
└─────┘  └──┴──┘
```

1 盧梭｜楓丹白露之夕｜油畫｜

2 柯洛｜孟特芳丹的回憶｜油畫｜1864年｜65×89cm｜

3 柯洛｜翡冷翠｜油畫｜51×74cm｜

4 大衛｜盧森堡皇宮花園｜油畫｜1794年｜55×65cm｜

5 康斯塔伯｜索爾茲伯里大教堂｜油畫｜1820年｜87.9×111.8cm｜

沙龍所容受。當審查委員會議決不予頒給他銀質獎章時，他的朋友們鑄造了一個金質獎章送給他。他絲毫沒有受到盧梭所經歷的悲苦。在七十七歲上，他第一次覺得患病時，他和朋友們說：「我對於我的運命毫無可以怨尤之處。我享有健康，我具有對於大自然的熱愛，我能一生從事於繪畫。我的家庭裡都是善良之輩。我有眞誠的朋友，因爲我從未開罪於人。我不但不能怨我的命運，我尤當感謝它呢。」

以藝術本身言，柯洛的作品比盧梭的不知多出幾許。他的環境使他能安心工作，他的藝術天才如流水一般地瀉滑出來。在他暮年，他的作品已經有了定型，被稱爲「柯洛派」。更以盧梭的面貌與柯洛的對比，那麼，盧梭所見的自然，是風景中各部分的關聯，是樹木與土地的輪廓。他彷彿一個天眞的兒童，徜徉於大自然中，對於一草一木都滿懷著好奇心：樹枝的虯結，岩石的崢嶸，幾乎全像童話中有人格性的生物。但他不知在樹木與岩石之外，更有包裹著它們的大氣（atmosphère），光的變幻於他也只是不重要的枝節。他描繪的陽光，總是沉著的晚霞，與樹木處在迎面反光的地位，因爲這樣更能顯示樹木的雄姿。

至於柯洛，卻把這些純粹屬於視覺性的自然景物，演成一首牧歌式的抒情詩。銀白的雲彩，青翠的樹蔭，數點輕描淡寫的枝葉在空中搖曳，黝暗的林間隙地上，映著幾個模糊的夜神的倩影與舞姿。樹影不復如盧梭的那般固定，它的立體性在輕靈浮動的氣氛中

消失了，融化了。地面上一切植物的輪廓打破了，充塞乎天地之間，而給予自然以一種統一的情調的，是前人所從未經意的大氣。這樣，自然界變得無窮，變得不定，充滿著神祕與謎。在他的畫中，一切在顫動，如小提琴弦所發的裊裊不盡之音。那麼自由，那麼活潑，半是朦朧，半是清楚，這是魏爾蘭（Verlaine）的詩的境界。

近世風景畫不獨由柯洛而達到頂點，且由他而開展出一個新的階段。他關於氣氛的發現，引起印象派分析外光的研究。他把氣氛作為一幅畫的主要基調，而把各種色彩歸納在這一個和音中。在此，風景畫簡直帶著音樂的意味，因為這氣氛不獨是統制一切的基調，同時還是調和其他色彩的一種中間色。

在繪畫史的系統上著眼，浪漫派風景畫只是使這種畫格，擺脫往昔的從屬於人物畫歷史畫的地位，而成為一種自由的抒情畫。然而除了這精確的意義外，更產生了技術上的革命。

正統的官學派，素來奉「本身色彩」（Couleur locale）為施色的定律。他們認為萬物皆有固定的色彩，例如樹是綠的，草是青的之類。因為他們窮年累月在室內工作，慣在不明不暗的灰白色光線下觀看事物，從不知在陽光下面，萬物的色彩是變化無窮的。

現在，浪漫派畫家在外光中作畫，群集於巴黎近郊的楓丹白露森林中，他們看遍了晨、夕、午、夜諸景之不同，又看到了花草木石在這時間內各有不同的色彩。不到半世紀，便產生了極大的影響，啟示了後來畫家創立印象派的極端自然主義的風格。

主要美術家簡介

◎ **喬托** | Giotto di Bondone | 1266?-1336 |
義大利文藝復興初期翡冷翠派畫家、建築師，文藝復興藝術之
先驅。

◎ **唐那太羅** | Donatello | 1386-1466 |
義大利文藝復興初期翡冷翠派雕塑家，現實主義雕塑的奠基人。

◎ **波提切利** | Sandro Botticelli | 1445?-1510 |
義大利文藝復興早期翡冷翠畫派畫家。

◎ **李奧納多‧達文西** | Leonardo da Vinci | 1452-1519 |
義大利文藝復興盛期翡冷翠畫派畫家、雕塑家、建築家、自然
科學家、工程師。

◎ **米開朗基羅** ｜ Michelangelo Buonarroti ｜ 1475-1564 ｜
義大利文藝復興盛期著名畫家、雕塑家、建築家和詩人。

◎ **拉斐爾** ｜ Sanzio Raffaello，**法語作**Raphaël ｜ 1483-1520 ｜
義大利文藝復興盛期翡冷翠畫派著名畫家、建築家。

◎ **貝尼尼** ｜ Giovanni Lorenzo Bernini ｜ 1598-1680 ｜
十七世紀義大利巴洛克雕塑家、畫家、建築師，巴洛克藝術之先
驅。

◎ **林布蘭** ｜ Harmendz van Rijn Rembrandt ｜ 1606-1669 ｜
十七世紀荷蘭現實主義油畫家、銅版畫家。

◎ **魯本斯** ｜ Peter Paul Rubeńs ｜ 1557-1640 ｜
十七世紀佛蘭德斯油畫家，巴洛克藝術之代表人物。

◎ **委拉斯開茲** ｜ D. R. Velásquez ｜ 1599-1660 ｜
十七世紀西班牙現實主義繪畫大師。

◎ **普桑** ｜ Nicolas Poussin ｜ 1594-1665 ｜
十七世紀法國畫家，宮廷外古典主義藝術之代表。

◎ **格勒茲** ｜ Jean-Baptiste Greuze ｜ 1725-1809 ｜
十八世紀法國平民寫實主義畫家。

◎ **雷諾茲**｜Joshua Reynolds｜1723-1792｜
十八世紀英國肖像畫家，皇家美術學院創始人。

◎ **蓋茲波洛**｜Thomas Gainsborough｜1727-1788｜
十八世紀英國肖像畫和風景畫家。

◎ **康斯塔伯**｜John Constable｜1776-1837｜
英國風景畫家，有「印象派繪畫之父」之稱。

◎ **華鐸**｜Jean-Antonie Watteau｜1684-1721｜
法國洛可可藝術之代表畫家。

◎ **弗拉戈納爾**｜Jean Honore Fragonard｜1732-1806｜
法國洛可可藝術之代表畫家。

◎ **柯洛**｜Jean-Baptiste Camille Corot｜1796-1875｜
十九世紀法國巴比松風景畫派之代表。

◎ **杜佩雷**｜Jules Dupré｜1811-1889｜
十九世紀法國巴比松風景畫派畫家。

◎ **盧梭**｜Théodore Rousseau｜1812-1867｜
十九世紀法國巴比松風景畫派畫家。

美術述評

藝術與自然的關係

　　本篇爲拙著〈中國畫論的美學檢討〉一文中之第一節，立論大體以法國現代美學家 Charles Lalo 之說爲主。拉羅氏之美學主張與晚近德義諸學派皆不同，另創技術中心論，力主美的價值不應受道德、政治、宗教諸觀念支配；但既非單純的形式主義，亦非十九世紀末葉之唯美主義，不失爲一較爲完滿之現代美學觀，可作爲衡量中國藝術論之標準。

一　自然主義學說概述

　　　　——美發源於自然——藝術爲自然之再現——自然美強於藝術美——大同小異的學說——絕對的自然主義：自然皆美——理想的自然主義——自然有美醜——自然的美

醜即藝術的美醜——

　　美感的來源有二：自然與藝術。無論何派的自然主義美學者，都同意這原則。藝術的美被認爲從自然的美衍化出來。當你鑑賞人造的東西，聽一曲交響樂，看一齣戲劇時；或鑑賞自然的現象、產物，仰望一角美麗的天空，俯視一頭美麗的動物時，不問外表如何歧異，種類如何繁多；它們的美總是一樣的，引起的心理活動總是相同的。自然的存在在先，藝術的發生在後；所以藝術美是自然美的反映，藝術是自然的再現。

　　洛蘭或透納所描繪的落日，和自然界中的落日，其動人的性質初無二致；可是以變化、富麗而論，自然界的落日，比之畫上的不知要強過多少倍。拉斐爾的聖母，固是舉世聞名的傑作，但比起翡冷翠當地活潑潑的少女來，卻又遜色多多了。故自然的美強於藝術的美。進一步的結論，便是：藝術只有在準確的模仿自然的時候才美；離開了自然，藝術便失掉了目的。這是從亞里斯多德到近代，一向爲多數的藝術家、批評家、美學家所奉爲金科玉律的。但在同一大前提下還有許多歧異的學說和解釋。

　　先是寫實派和理想派的對立。粗疏的說：寫實派認爲外界事物，毋須絲毫增損；理想派則認爲需要加以潤色。其實，在眞正的藝術家中，不分派別，沒有一個眞能嚴格的模仿自然。寫實派的說法：「若把一個人的氣質當作一幅簾幕，那麼一件作品是從這簾幕

中透過來的自然的一角？」（根據左拉）可知他也承認絕對的再現自然為不可能；個人的氣質，自然的一角，都是選擇並改變對象的意思。理想派的說法：「唯有自然與眞理指出對象的缺陷時，我才假藝術之功去修改對象。」（畫家林布蘭語）他為了擁護自然的尊嚴起見，把假助於藝術這回事，推給自然本身去負責。所以這兩派骨子裡並沒有不可調和的異點。

其次是玄學（形而上學）家們的觀點：所謂美，是對於一種觀念或一種高級的和諧的直覺，對於一種在感官世界的帷幕中透露出來的卓越的意義（彷彿我們所說的「道」），加以直覺的體驗。不問這透露是自然所自發的，抑爲人類有意喚起的，其透露的要素總是相同。至多是把自然美稱做「純粹感覺的美」，把藝術的美稱做「更敏銳的感覺的美」。兩者只有程度之差，並無本質之異。

其次是經驗派與享樂派的論調：美感是一種快感，任何種的嘆賞都予人以同樣的快感。一張俊俏的臉，一幀美麗的肖像，所引起的嘆賞，不過是程度的強弱，並非本質的差別。並且快感的優越性，還顯然屬諸生動的臉，而非屬諸呆板的肖像。「隨便哪個希臘女神的美，都抵不上一個純血統的英國少女的一半。」這是羅斯金的話。

和這派相近的是折衷派的主張：外界事物之美，以吾人所得印象之豐富程度爲比例。我們所要求於藝術品的，和要求於自然的，都是這印象的豐富，並且我們鑑賞者的想像力自會把形式的美推進

為生動的美。

從這個觀點更進一步，便是感傷派，在一般群眾和批評家藝術家中最占勢力。他們以為事物之美，由於我們把自己的情感移入事物之內，情感的種類則被對象的特質所限制。故對象的生命是主觀（我）與客觀（物）的共同的結晶。這是德國極流行的「感情移入」說，觀照的人與被觀照的物，融和一致，而後觀照的人有美的體驗。

綜合起來，以上各派都可歸在自然美一元論這個大系統之內，因為他們都認為藝術的美只是表白自然的美。

然而細細分析起來，這些表面上雖是大同小異的主張，可以抽繹出顯然分歧的兩大原則，近代美學者稱之為絕對的自然主義和理想的自然主義。

一、**絕對的自然主義**──為神祕主義者、寫實主義者、浪漫主義者所擁護。他們以為自然中一切皆美。神祕主義者說：「只要有直覺，隨時隨地可在深邃的、靈的生命中窺見美。」寫實主義者說：「即在一切事物的外貌上面，或竟特別在最物質的方面，都有美存在。」意思之中是說：提到藝術時才有美醜之分，提到自然時便什麼都不容區別，連正常反常、健全病態都不該分。一切都站著同等的地位，因為一切都生存著；而生命本身，一旦感知之後，即是美的。哪怕是醜的事物，一當它表白某種深刻的情緒時，就成為美的了。德國美學家蘇茲說：「最強烈的審美快感，是『自由的自

然』給予的歡樂。」羅斯金說：「藝術家應當說出眞相。全部的眞相，任何選擇都是褻瀆……完滿的藝術，感知到並反映出自然的全部。不完滿的藝術才傲慢，才有所捨棄，有所偏愛。」

　　總之，這一派的特點是：（一）自然皆美；（二）自然給予人的生命感即是美感；（三）藝術必再現自然，方有美之可言。

　　二、**理想的自然主義者**——藝術家中的古典派，理論家中的理想派，都奉此說。他們承認自然之中有美也有醜。兩隻燕子，飛得最快而姿態最輕盈的一隻是美的。許多耕牛中，最強壯耐勞的是美的。一個少女和一個老婦，前者是美的。兩個青年，一個氣色紅潤，一個貧血早衰：壯健的是美的。總之，在生物中間：正常的和典型的為美；完滿表現種族特徵的為美；發展和諧健全的為美；機能旺盛，精神飽滿的為美。在無生物或自然景色中間：予人以偉大、強烈、繁榮之感的為美。反之，自然的醜是：不合於種族特徵的，非典型的，畸形的，早衰的，病弱的。在精神生活方面，反乎一切正常性格的是醜的，例如卑鄙，懦怯，強暴，欺詐，淫亂。藝術既是自然的再現，凡是自然的美醜，當然就是藝術的美醜了。

二　自然主義學說批判（上）

　　　　——絕對派的批判：自然皆美即否定美——自然的生
　　命感非美感——藝術為自然再現說之不成立——自然的美

假助於藝術 —— 史的考察 —— 原始時代及其他時代的自然
感 —— 藝術與自然的分別 ——

我們先把絕對的自然主義，就其重要的特徵來逐條檢討。

一、自然的一切皆美 —— 這是不容許程度等級的差別摻入自然
裡去；即不容許有價值問題。可是美既非實物，亦非事實；而是對
價值的判斷，個人對某物某現象加以肯定的一種行為：故取消價值
即取消美。說自然一切皆美，無異說自然一切皆高，一切皆高，即
無相對的價值 —— 低；沒有低，還會有什麼高？所以說自然皆美，
即是說自然無所謂美。

二、自然所予人的生命感即是美感 —— 這是感覺的混淆，對真
實的風景感到精神爽朗，意態安閒，呼吸暢適，消化順利，當然是
很愉快而有益身心的。但這些感覺和情緒，無所謂美或醜，根本與
美無關。常人往往把愛情和情人的美感混為一談，不知美醜在愛情
內並不占據主要的地位：由於其他條件的配合，多少醜的人比美的
人更能獲得愛；而他的更能獲得愛，並不能使他的醜變為不醜。美
學家把自然的生命感當做美感，即像獲得愛情的人以為是自己生得
美。我們對自然所感到的聲氣相通的情緒，乃是人類固有的一種泛
神觀念，一種同情心的氾濫，本能地需要在自己和世界萬物之間，
樹立一密切的連帶關係，這種心理活動決非美的體驗。

三、藝術應當再現自然 —— 乃是根據上面兩個前提所產生的錯

誤。自然既無美醜，以美爲目標的藝術，自無須再現自然，藝術之中的音樂與建築，豈非絕未再現什麼自然？即以模仿性最重的繪畫與文學來說，模仿也決非絕對的。

倘本色的自然有時會蒙上眞正的美（即並非以自然的生命感誤認的美），也是藝術美的反映，是擬人性質的語言的假借。我們肯定藝術的美與一般所謂自然的美，只在字面上相同，本質是大相逕庭的。說一顆石子是美的，乃是用藝術眼光把它看做了畫上的石子。藝術家和鑑賞者，把自然看做一件可能的藝術品，所以這種自然美仍是藝術美。（二者之不同，待下文詳及。）

倘藝術品予人的感覺，有時和自然予人的生命感相同，則純是偶合而非必然。藝術的存在，並不依存於「和自然的生命感一致」的那個條件。兩者相遇的原因，一方面是個人的傾向，一方面是社會的潮流。關於這一點，可用史的考察來說明。

在某些時代，人們很能夠單爲了自然本身而愛自然，無須把它與美感相混；以人的資格而非以藝術家的態度去愛自然；爲了自然供給我們以平和安樂之感而愛自然，非爲了自然令人嘆賞之故。

把本色的自然，把不經人工點綴的自然認爲美這回事，只在極文明——或過於文明，即頹廢——的時代才發生。野蠻人的歌曲，荷馬的史詩，所頌讚的草原河流、英雄戰士，多半是爲了他們對社會有益。動植物在埃及人和敘利亞人的原始裝飾上常有出現，但特

別為了禮拜儀式的關係，為了信仰，為了和他們的生存有直接利害之故，卻不是為了動植物之美：它們是神聖之物，非美麗的模型。它們的作者，祭司的氣息遠過於藝術家的氣息。到古典時代（古希臘和法國十七世紀）、文藝復興時代，便只有自然中正常的典型被認為美。但到浪漫時代，又不承認正常之美享有美的特權了，又把自然一視同仁的看待了。

藝術和自然的關係，在歷史上是浮動不定的。在本質上，藝術與自然，並不如自然主義者所云，有何從屬主奴的必然性，它們是屬於兩個不同的領域的。本色的自然，是鏡子裡的形象。藝術是拉斐爾的畫或林布蘭的木刻。鏡子所顯示的形象既不美，亦不醜，只問真實不真實，是機械的問題；藝術品非美即醜，是技術的問題。

三　自然主義學說批判（下）

　　──理想派的批判：自然美的標準為實用主義的標準──自然的美不一定是藝術的美──自然的醜可成為藝術的美，舉例──自然中無技術──藝術美為表現之美──理想派自然美之由來──自然美之借重於藝術美：「江山如畫」──自然美與藝術美為語言之混淆──

理想派的自然主義者，只認自然中正常的事物與現象為美──

這已經容許了價值問題，和絕對派的出發點大不相同了。但他們所定的正常反常的標準，恰是日常生活裡的標準，絕非藝術上美醜的標準。凡有利於人類的安寧福利、繁殖健全的典型，不論是實物或現象，都名之為正常，理想派的自然主義者更名之為美。其實所謂正常是生理的、道德的、社會的價值，以人類為中心的功利觀念；而藝術對這些價值和觀念是完全漠然的。

自然的美醜和藝術的美醜一致，——這個論見是更易被事實推翻了。

一個面目俊秀的男子，盡可在社交場中獲得成功，在情人眼中成為極美的對象，但在美學的見地上是平庸的，無意義的。一匹強壯的馬，通常被稱為「好馬」、「美馬」，然而畫家並不一定挑選這種美馬做模型。縱使他採取美女或好馬為題材，也純是從技術的發展上著眼，而非受世俗所謂美好的影響。——這是說明自然的美（即正常的美，健康的美）並不一定為藝術美。

近代風景畫，往往以猥瑣的村落街道做對象；小說家又以日常所見所聞、無人注意的事物現象做題材。可知在自然中無所謂美醜的、中性的材料，倒反可成為藝術美。唯有尋常的群眾，才愛看吉慶終場的戲劇，年輕美貌的人的肖像，愛聽柔媚的靡靡之音，因為他們的智力只能限於實用世界，只能欣賞以生理、道德標準為基礎的自然美。

牟利羅畫上的捉虱化子，委拉斯開茲的殘廢者，荷蘭畫家的吸

菸室，夏爾丹的廚房用具，米勒的農夫，都是我們讚賞的。但你散步的時候，遇到一個容貌怪異的人而回顧，卻決非爲了純美的欣賞。農夫到處皆是，廚房用具家家具備，卻只在米勒與夏爾丹的畫上才美。在自然中，決沒有人說一個殘廢的乞丐跟一個少婦或一抹藍天同美；但在畫面上，三個對象是同樣的美。——這是說自然的醜可成爲藝術的美。康德說：「藝術的特長，是能把自然中可憎厭的東西變美。」

自然的醜可成爲藝術的美，但藝術的醜卻永遠是醜。在樂曲中，可用不協和音來強調協和音的價值，卻不能用錯誤的音來發生任何作用。在一首詩裡摻入平板無味的段落，也不能烘托什麼美妙的意境。

以上所云，盡夠說明自然的美醜與藝術的美醜完全是兩個標準。但還可加以申說。

美的藝術品可能是寫實的；但那實景在自然中無所謂美，或竟是老老實實的醜。你要享受美感時，會去觀賞米勒的鄉土畫，或讀左拉的小說；可決不會去尋求那些藝術品的模型，以便在自然中去欣賞它們。因爲在自然中，它們並不值得欣賞。模型的確存在於自然裡面；不在自然裡的，是表現技術。所以康德說：「自然的美，是一件美麗之物；藝術的美，是一物的美的表現。」我們不妨補充說：所表現之物，在自然中是無美醜可言的，或竟是醜的。

我們對一件作品所欣賞的，是線條的、空間的（我們稱之爲虛

實）、色彩的美，統稱爲技術的美；至於作品上的物象，和美的體驗完全不涉。

　　即或自然美在歷史上曾和藝術美一致，也不是爲了美的緣故。如前所述，原始藝術的動機，並非爲了藝術的純美。原始人類爲了宗教、政治、軍事上的需要，才把崇拜的或誇耀的對象，跟純美的作用相混。實際作用與純美作用的分離，乃是文化史上極其晚近的事。過去那些「非美的」自然品性（例如體格的壯健，原野的富饒，春夏的繁榮等等），到了宗教性淡薄，個人主義占優勢的近代人的口裡，就稱爲「自然的美」。但所謂自然美，依舊是以實際生活爲準的估價，不過加上一個美的名字，實非以技術表現爲準的純美。因爲藝術史上頗多「自然美」和「藝術美」一致的例證，愈益令人誤會自然美即藝術美。古希臘，文藝復興期三大家，以及一切古典時代的作者，幾乎全都表現愉快的、健全的、卓越的對象，表現大眾在自然中認爲美的事物。反之，和「自然美」背馳的例證，在藝術史上同樣屢見不鮮。中世紀的雕塑，文藝復興初期、浪漫派、寫實派的繪畫，都是不關心自然有何美醜的，反而常常表現在自然中被認爲醜的對象。

　　周期性的歷史循環，只能證明時代心理的動盪，不能搖撼客觀的眞理。自然無美醜，正如自然無善惡。古人形容美麗的風景時會說：「江山如畫」，這才是眞悟藝術與自然的關係的卓識，這也眞正

說明自然美之借光於藝術美。具有世界藝術常識的人，常常會說：
「好一幅提香！」來形容自然界富麗的風光，或是說：「好一幅達‧
芬奇的肖像！」來讚賞一個女子。沒有藝術，我們就不知有自然的
美。自然界給人以純潔、健康、偉大、和諧的印象時，我們指這些
印象為美；欣賞一件名作時，我們也指為美：實際上兩種美是兩回
事。我們既無法使美之一字讓藝術專用，便只有盡力防止語言的混
淆，誘使我們發生錯誤的認識。

四　自然與藝術的真正關係

——批判的結論——藝術美之來源為技術——藝術假
助於自然：素材與暗示——技術是人為的、個人的、同時集
體的；舉例——技術在風格上的作用——自然為藝術的動力
而非法則——自然的素材與暗示不影響藝術品的價值——

以上兩節的批判，歸納起來是：
（一）自然予人的生命感非美感；（二）自然皆美說不成立；
（三）藝術再現自然說不成立；（四）自然美非藝術美；（五）自然
無藝術上之美醜，正如自然無道德上之善惡；（六）所謂自然美
是：A.與美醜無關之實用價值；B.從藝術假借得來的價值；（七）
自然美與藝術美之一致為偶合而非藝術的條件；（八）藝術美的來

源是技術。

自然和藝術真正的關係，可比之於資源與運用的關係。藝術向自然借取的，是物質的素材與感覺的暗示：那是人類任何活動所離不開的。就因為此，自然的材料與暗示，絕非藝術的特徵。藝術活動本身是一種技術，是和諧化，風格化，裝飾化，理想化……這些都是技術的同義字，而意義的廣狹不盡適合。人類憑了技術，才能用創造的精神，把淡漠的生命中一切的內容變為美。

技術包括些什麼？很難用公式來確定。它永遠在演化的長流中動盪。它內在的特殊的原素，在「美」的發展過程中，常和外界的、非美的條件融和在一起。一方面，技術是過去的成就與遺產，一方面又多少是個人的發明，創造的、天才的發明。

倘若把一本古書上的插圖跟教堂裡的一幅壁畫相比，或同一幅小型的油畫相比，你是否把它們最特殊的差別歸之於畫中的物象？歸之於畫家的個性？若果如此，你只能解釋若干極其皮表的外貌。因為確定它們各個的特點的，有（一）應用的材料不同：水彩，金碧，油色，羊皮紙，牆壁，粗麻布；（二）用途之各殊：書籍，建築物，教堂，宮殿，私宅；（三）製作的物質條件有異：中古僧侶的慘澹經營，迅速的壁畫手法，屢次修改的油畫技巧；（四）作品產生的時代各別：原始時代，古典時代，浪漫時代，文藝復興前期，盛期，後期。這還不過是略舉技術原素中之一小部；但對於作品的技術，和畫上的物象相比時，豈非顯得後者的作用渺乎其小了嗎？

　　這些人為的技術條件，可以說明不同風格的產生。例如在各式各樣的穹窿形中，為何希臘人採取直線的平面的天頂，為何羅馬人採取圓滿中空的一種，為何哥德派偏愛切碎的交錯的一種，為何文藝復興以後又傾向更複雜的曲線，所有這些曲線，在自然裡毫無等差地存在著，而在藝術品的每種風格裡，卻個個占著領導地位。而且這運用又是集體的，因為每一種的風格，見之於某一整個的時代，某一整個的民族。作風不同的最大因素，依然是技術。

　　一件藝術品，去掉了技術部分，所剩下的還有什麼？準確地抄襲自然的形象，和實物相比，只是一件可憐的複製品，連自然美的再現都談不到，遑論藝術美了。可知藝術的美絕不依存於自然，因為它不依存於表現的物象。沒有技術，才會沒有藝術。沒有自然，照樣可有藝術，例如音樂。

　　那麼自然就和藝術不生關係了嗎？並不。上文說過，藝術向自然汲取暗示，借用素材。但這些都不是藝術活動的法則，而不過是動力。動機並不能支配活動，只能產生活動。除了自然，其他的感覺，情操，本能，或任何種的力，都能產生活動，而都不能支配活動。「暗示藝術家作技術活動的是什麼」這問題，與藝術品的價值根本無關；正像電力電光的價值，與發電馬達之為何（利用水力還是蒸氣）不生干係一樣。

　　我們加之於自然的種種價值，原非自然所固有，乃具備於我們自身。自然之不理會美不美，正如它不理會道德不道德，邏輯不邏

輯。自然不能把技術授予藝術家，因為它不能把自己所沒有的東西授人。當然，自然之於藝術，是暗示的源泉，動機的儲藏庫。但自然所暗示給藝術家的內容，不是自然的特色，而是藝術的特色。所以自然不能因有所暗示而即支配藝術。藝術家需要學習的是技術而非自然；向自然，他只須覓取暗示，——或者說覓取刺激，覓取靈感，來喚起他的想像力。

〔原載《新語》半月刊第五期，一九四五年十二月〕

觀畫答客問

　　客有讀黃公之畫而甚惑者，質疑於愚。既竭所知以告焉；深恐盲人說象，無有是處。爰述問答之詞，就正於有道君子。

客：　黃公之畫，山水爲宗。顧山不似山，樹不似樹；縱橫散亂，無物可尋。何哉？

曰：　子觀畫於咫尺之內，是摩挲斷碑殘碣之道，非觀畫法也。盍遠眺焉。

客：　觀畫須遠，亦有說乎？

曰：　目之視物，必距離相當而後明晰。遠近之差，則以物之形狀大小爲準。覽人氣色，察人神態，猶需數尺外。今夫山水，大物也；逼而視之，石不過窺一紋一理，樹不過見一枝半

幹；何有於峰巒氣勢？何有於疏林密樹？何有於煙雲出沒？此郭河陽之說，亦極尋常之理。「不見廬山眞面目，只緣身在此山中」，對天地間之山水，非百里外莫得梗概；觀縑素上之山水，亦非憑几伏案所能彷彿。

客： 果也。數武外：凌亂者，井然矣；模糊者，粲然焉；片黑片白者，明暗向背耳，輕雲薄霧耳，暮色耳，雨氣耳。子誠不我欺。然畫之不能近視者，果爲佳作歟？

曰： 畫之優絀，固不以宜遠宜近分。董北苑一例，近世西歐名作又一例。況子不見畫中物象，故以遠觀之說進。觀畫固遠可，近亦可。視君意趣若何耳。遠以瞰全局，辨氣韻，玩神味；近以察細節，求筆墨。遠以欣賞，近以研究。

客： 筆墨者何物耶？

曰： 筆墨之於畫，譬諸細胞之於生物。世間萬象，物態物情，胥賴筆墨以外現。六法言骨法用筆，畫家莫不習勾勒皴擦，皆筆墨之謂也。無筆墨，即無畫。

客： 然則縱橫散亂，一若亂柴亂麻者，即子之所謂筆墨乎？

曰： 亂柴亂麻，固畫家術語；子以爲貶詞，實乃中肯之言。夫筆墨畦徑，至深且奧，非愚淺學可知。約言之：書畫同源，法亦相通。先言用筆。筆力之剛柔，用腕之靈活，體態之變化，格局之安排，神采之講求，衡諸書畫，莫不符合。故古人善畫者多善書。

　　若以縱橫散亂爲異，則豈不聞趙文敏石如飛白木如籀之說乎？又不聞董思翁作畫，以奇字草隸之法，樹如屈鐵、山如畫沙之論乎？遒勁處：力透紙背，刻入縑素；柔媚處：一波三折，婀娜多致；縱逸處：龍騰虎臥，風趨電疾。唯其用筆脫去甜俗，重在骨氣，故驟視不悅人目。不知眾皆密於盼際，此則離披其點畫；眾皆謹於象似，此則脫落其凡俗。遠溯唐代，已悟此理。惟不滯於手，不凝於心，臻於解衣盤礴之致，方可言於縱橫散亂，皆呈異境。若夫不中繩墨，不知方圓，向未入門，而信手塗抹，自詡蛻化，驚世駭俗，妄譬於八大石濤：直自欺欺人，不足語語矣。此毫釐千里之差，又不可以不辨。

客：　筆之道盡矣乎？

曰：　未也。頃所云云，筆本身之變化也。一涉圖繪，猶有關乎全局之作用存焉。可謂「自始至終，筆有朝揖；連綿相屬，氣派不斷」，是言筆縱橫上下，遍於全畫，一若血脈神經之貫注全身。又云「意存筆先，筆周意內；畫盡意在，像盡神全」；是則非獨有筆時須見生命，無筆時亦須有神機內蘊，餘意不盡。以有限示無限，此之謂也。

客：　筆之外現，唯墨是賴；敢問用墨之道。

曰：　筆者，點也線也。墨者，色彩也。筆猶骨骼，墨猶皮肉。筆求其剛，以柔出之；求其拙，以古行之；在於因時制宜。墨

求其潤，不落輕浮；求其腴，不同臃腫；隨境參酌，要與筆相水乳。物之見出輕重向背明晦者，賴墨；表郁勃之氣者，墨；狀明秀之容者，墨。筆所以示畫之品格，墨亦未嘗不表畫之品格；墨所以見畫之丰神，筆亦未嘗不見畫之丰神。雖有內外表裡之分，精神氣息，初無二致。乾黑濃淡濕，謂爲墨之五彩；是墨之爲用寬廣，效果無窮，不讓丹青。且唯善用墨者善敷色，其理一也。

客：　聽子之言，一若盡筆墨之能，即已盡繪畫之能；信乎？

曰：　信。夫山之奇峭聳拔，渾厚蒼莽；水之深靜柔滑，汪洋動盪；煙靄之浮漾；草木之榮枯；豈不胥假筆鋒墨韻以盡態？筆墨愈清，山水亦隨之而愈清。筆墨愈奇，山水亦與之而俱奇。

客：　黃公之畫甚草率，與時下作風迴異。豈必草率而後見筆墨耶？

曰：　噫！子猶未知筆墨，未知畫也。此道固非旦夕所能悟，更非俄頃可能辨。且草率果何謂乎？若指不工整言：須知畫之工拙，與形之整齊無涉。若言形似有虧：須知畫非寫實。

客：　山水不以天地爲本乎？何相去若是之遠！畫非寫實乎？可畫豈皆空中樓閣！

曰：　山水乃圖自然之性，非剽竊其形。畫不寫萬物之貌，乃傳其內涵之神。若以形似爲貴：則名山大川，觀覽不遑；眞本具在，何勞圖寫？攝影而外，兼有電影；非唯巨纖無遺，抑且連綿不斷；以言逼眞，至此而極；更何貴乎丹青點染？

初民之世，生存爲要，實用爲先。圖書肇始，或以記事備忘，或以祭天祀神，固以寫實爲依歸。逮乎文明漸進，智慧日增，行有餘力，斯抒寫胸臆，寄情詠懷之事尙矣。畫之由寫實而抒情，乃人類進化之途程。

夫寫貌物情，攄發人思：抒情之謂也。然非具煙霞嘯傲之志，漁樵隱逸之懷，難以言胸襟。不讀萬卷書，不行萬里路，難以言境界。襟懷鄙陋，境界逼仄，難以言畫。作畫然，觀畫亦然。子以草率爲言，是仍囿於形跡，未具慧眼所致。若能悉心揣摩，細加體會，必能見形若草草，實則規矩森嚴；物形或未盡肖，物理始終在握；是草率即工也。倘或形式工整，而生機滅絕；貌或逼眞，而意趣索然；是整齊即死也。此中區別，今之學人，知者絕鮮；故斤斤焉拘於跡象，唯細密精緻是務；竭盡巧思，轉工轉遠；取貌遺神，心勞日絀；尙得謂爲藝術乎？

藝人何寫？寫意境。實物云云，引子而已，寄託而已。古人有言：掇景於煙霞之表，發興於深山之巔。掇景也，發興也，表也，巔也，解此便可省畫，便可悟畫人不以寫實爲目的之理。

客：　誠如君言：作畫之道，曠志高懷而外，又何貴乎技巧？又何需師法古人，師法造化？黃公又何苦漫遊川、桂，遍歷大江南北，孜孜矻矻，搜羅畫稿乎？

曰： 藝術者，天然外加人工，大塊復經鎔煉也。人工鎔煉，技術
　　尚焉。掇景發興，胸臆尚焉。二者相濟，方臻美滿。愚先言
　　技術，後言精神；一物二體，未嘗矛盾。且唯真悟技術之爲
　　用，方識性情境界之重要。

　　技術也，精神也，皆有賴乎長期修積。師法古人，亦修養之
　　一階段，不可或缺，尤不可執著！繪畫傳統垂二千年，技術
　　工具，大抵詳備，一若其他學藝然。接受古法，所以免暗中
　　摸索；爲學者便利，非爲學鵠的。拘於古法，必自斬靈機；
　　奉模楷爲偶像，必墮入畫師魔境，非庸即陋，非甜即俗矣。

　　即師法造化一語，亦未可以詞害意，誤爲寫實。其要旨固非
　　貌其嶂巒開合，狀其迂迴曲折已也。學習初期，誠不免以自
　　然爲粉本（猶如以古人爲師），小至山勢紋理，樹態雲影，無
　　不就景體驗，所以習狀物寫形也；大至山崗起伏，泉石安
　　排，盡量勾取輪廓，所以學經營位置也。然師法造化之真
　　義，尤須更進一步：覽宇宙之寶藏，窮天地之常理，窺自然
　　之和諧，悟萬物之生機；飽游沃看，冥思遐想，窮年累月，
　　胸中自具神奇，造化自爲我有。是師法造化，不徒爲技術之
　　事，尤爲修養人格之終生課業。然後不求氣韻而氣韻自至，
　　不求成法而法在其中。

　　要之：寫實可，摹古可，師法造化，更無不可！總須牢記爲
　　學階段，絕非藝術峰巔。先須有法，終須無法。以此觀念，

習畫觀畫，均入正道矣。

客： 子言殊委婉可聽，無以難也。顧證諸現實，惶惑未盡釋然。
黃公之畫縱筆清墨妙，仍不免於艱澀之感何耶？

曰： 艱澀又何指？

客： 不能令人一見愛悅是矣。

曰： 昔人有言：「看畫如看美人。其風神骨相，有在肌體之外
者。今人看古跡，必先求形似，次及傳染，次及事實：殊非
賞鑑之法。」其實作品無分今古，此論皆可通用。一見即
佳，漸看漸倦：此能品也。一見平平，漸看漸佳：此妙品
也。初若艱澀，格格不入，久而漸領，愈久而愈愛：此神品
也，逸品也。觀畫然，觀人亦然。美在皮表，一覽無餘，情
致淺而意味淡；故初喜而終厭。美在其中，蘊藉多致，耐人
尋味，畫盡意在；故初平平而終見妙境。若夫風骨嶙峋，森
森然，巍巍然，如高僧隱士，驟視若拒人千里之外，或平淡
天然，空若無物，如木訥之士，尋常人必掉首弗顧：斯則必
神專志一，虛心靜氣，嚴肅深思，方能於嶙峋中見出壯美，
平淡中辨得雋永。惟其藏之深，故非淺嘗所能獲；惟其蓄之
厚，故探之無盡，叩之不竭。

客： 然則一見悅人之作，如北宗青綠，以及院體工筆之類，止能
列入能品歟？

曰： 夫北宗之作，宜於仙山樓觀，海外瑤台，非寫實可知。世人

眩於金碧，迷於色彩，一見稱善；實則雲山縹緲，如夢如幻之情調，固未嘗夢見於萬一。俗人稱譽，適與貶毀同其不當。且自李思訓父子後，宋惟趙伯駒兄弟尚傳衣鉢，尚有士氣。院體工筆至仇實父已近作家。後此庸史，徒有其工，不得其雅。前賢已有定論。竊嘗以爲：是派規矩法度過嚴，束縛性靈過甚，欲望脫盡羈絆，較南宗爲尤難。適見董玄宰曾有戒人不可學之說，鄙見適與暗合。董氏以北宗之畫，譬之禪定積劫，方成菩薩。非如董、巨、米三家，可一超直入如來地。今人一味修飾塗澤，以刻板爲工致，以肖似爲生動，以勻淨爲秀雅，去院體已遠，遑論藝術三昧。是即未能突破積劫之明證。

客：　黃公題畫，類多推崇宋元，以士夫畫號召。然清初四王，亦尊元人；何黃公之作與四王不相若耶？

曰：　四王論畫，見解不爲不當。顧其宗尚元畫，仍徒得其貌，未得其意；才具所限耳。元人疏秀處，古淡處，豪邁處，試問四王遺作中，能有幾分蹤跡可尋？以其拘於法，役於法，故枝枝節節，氣韻索然。畫事至清，已成弩末。近人盲從附和，入手必摹四王，可謂取法乎下。稍遲輒仿元人，又只從皴擦下功夫；筆墨淵源，不知上溯；線條練習，從未措意；捨本逐末，求爲庸史，且戛戛乎難矣。

客：　然則黃氏之得力於宋元者，果何所表見？

曰：　不外神韻二字。試以《層疊岡巒》一幅爲例：氣清質實，骨
　　　蒼神腴，非元人風度乎？然其豪邁活潑，又出元人蹊徑之
　　　外。用筆縱逸，自造法度故爾。又若《墨濃》一幀，高山巍
　　　峨，鬱鬱蒼蒼，儼然荊、關氣派。然繁簡大異，前人寫實，
　　　黃氏寫意。筆墨圓渾，華滋蒼潤，豈復北宋規範？凡此截長
　　　補短風格，所在皆是，難以列舉。若《白雲山蒼蒼》一幅，
　　　筆致凝煉如金石，活潑如龍蛇；設色嬌而不豔，麗而不媚；
　　　輪廓粲然，而無害於氣韻彌漫：尤足見黃公面目。

客：　世之名手，用筆設色，類皆有一面目，令人一望而知。今黃
　　　氏諸畫，濃淡懸殊，獷纖迥異，似出兩手；何哉？

曰：　常人專宗一家，故形貌常同。黃氏兼採眾長，已入化境，故
　　　家數無窮。常人足不出百里，日夕與古人一派一家相守；故
　　　一丘一壑，純若七寶樓台，堆砌而成；或竟似益智圖戲，東
　　　撿一山，西取一水，拼湊成幅。黃公則遊山訪古，閱數十寒
　　　暑；煙雲霧靄，繚繞胸際，造化神奇，納於腕底。故放筆爲
　　　之，或收千里於咫尺，或圖一隅爲巨幛，或寫暮靄，或狀雨
　　　景，或詠春朝之明媚，或吟西山之秋爽：陰晴晝晦，隨時而
　　　異；沖淡恬適，沉鬱慷慨，因情而變。畫面之不同，結構之
　　　多方，乃爲不得不至之結果。《環流仙館》與《虛白山銜璧
　　　月明》，《宋畫多晦冥》與《三百八灘》，《鱗鱗低矗》與
　　　《絕澗寒流》，莫不一輕一重，一濃一淡，一獷一纖，遙遙相

　　對，宛如兩極。

客：　誠然。子固知畫者。余當退而思之，靜以觀之，虛以納之，
　　　以證吾子之言不謬。

曰：　頃茲所云，不過摭拾陳言，略涉畫之大較。所讚黃公之詞，
　　　尤屬門外皮相之見，愼勿以爲定論。君深思好學，一旦參
　　　悟，愚且斂袵請益之不遑。生也有涯，知也無涯。魯鈍如余，
　　　升堂入室，渺不可期；千載之下，誠不勝與莊生有同慨焉。

〔原載《黃賓虹書畫展特刊》，一九四三年十一月；署名移山〕

世界藝壇情報 *

一　法國秋季沙龍

　　第二十五屆法國秋季沙龍已於十月三十日開幕，此刻我寫這篇簡短的情報時，它照例已經閉門了。中國和歐洲畢竟距離得相當遠啊！

　　據最近接到的歐洲雜誌所載，本年度的秋展獲得極好的批評。它們都說，近年來世界經濟衰落，社會的消耗力大減，尤其對於奢侈品──藝術自然是其中一分子──大都未遑一顧。畫商不去按畫家的門鈴了！畫家一方面固然在生活上受到影響，但同時也更多靜靜的思索的機會；他不得不重新去想一想擺在他面前的問題和他追求著的目標。藝術的市場固然蕭索，但藝術的品質卻更充實了。

　　因此，本年秋展中一般的成績，遠非往年的畫家們隨便在壁角

裡撿幾張東西送大宮殿——秋展的會場——的情形，而是下過功夫的製作了。一個很顯著的例子，就是在這次會場中發現重新回到大幅畫面的傾向。Charles Blanc的《騷亂之夜》即是一個好例：它的構圖的謹嚴，苦苦推敲的用色，簡練的素描，都證明上述的趨勢。

勃納爾❶（Bonnard）與馬凱❷（Marquet）也並不衰老。勃氏的作品如果放在光線較弱的地位，會使人批評它的模糊與混亂，然而一經強烈的電炬輝照，立刻是一個五光十色、氣象萬千的世界。馬凱出品中的夜景，是一件珍貴的作品。因為在歷史上多少表現夜的畫，光與色都是錯誤的。

雕刻家篷篷❸（Pompon）陳列一頭巨大的公牛。篷氏的長處，在他巨大的、單純化的雕塑中，並沒有像斯當達（Stendhal）所說的，一張用放大鏡照出來的小幅工筆畫（miniature），這就是說它的大與單純是有內容的，並非是故意造作的矯飾。

我不再把歐洲批評家的讀後感一一在這裡譯下去，沒有真品看到——連照相也沒有，而只在文字上描寫，那是怎樣無聊與乏味啊！

二　威尼斯現代國際藝術展覽會

現代藝術的中心，大家都知道是在巴黎。一切重要的國際展覽會在那裡舉行，各國的藝術家都有他們的代表長住在那裡。除了巴黎以外，舉行國際藝術展覽的唯一的城市要算威尼斯了。

＊一九三二年底和一九三三年初，傅雷以「罗」
「罗子」爲筆名，在《藝術旬刊》的《世界藝壇情
報》和《世界文藝情報》專欄，連續發表有關當
時世界藝術情報十八則。現選錄其中的三則。

　　在那裡，每隔兩年，西班牙、比利時、荷蘭、瑞士、波蘭、美
國、丹麥、俄國、奧國、英國、捷克、法國和義大利自己都把它們
的作品展覽一次。它們各自占據一個會場。在各大國中，只有德國
還未加入，日本和希臘也已經參與了。

　　本年度正是威尼斯第十八屆國際展。法國的作品較往年的尤爲
豐富！畫家、雕刻家、素描家、鐫刻家、裝飾美術家共達八九十
人，出品達兩千八百六十五件，占據一百一十一室。

　　參觀展覽會的群眾，照例是特別注意義法兩國的會場，自然因
爲義大利是居於主人的地位，出品特別多；而法國則其代表作家，
一向在現代藝壇上，執有最高的權威之故。可是本年法國的作品，
遠沒有往年那樣精采。固然，我們不能要求它老是擺出比Bonnard、
Vuillard、Rouault、Utrillo、Vlaminck、Dufy、Maillol、Despiau❹等的
繪畫與雕塑，但法國秋季沙龍和蒂勒黎沙龍的會員中，究竟還有不
少高明的作家，比此次所陳列的更配代表法國。的確，我們在法國
會場中看到Monet、Derain、André、Lhote❺，可是陳列的作品，並非
是這幾位大師的最好的東西。

　　比較起來，法國出品中還以雕塑和鐫刻部分爲令人滿意。

　　Kisling雖是久居巴黎而被人目爲巴黎畫派（Kisling Moise）❻中
的一員大將，但在威尼斯，卻被放回到他本國的行列中去了。雕刻
家Zadkine❼，亦然如是。不過他們兩人的作品，都非最近之作，不
能確切指明他們目前的傾向，殊爲遺憾。

此外，還有兩間特別的陳列室引人注意，一是《三十年中的義大利藝術（1870-1900）》，一是《在巴黎的義大利藝術》。

另有一所畫廊則專門陳列未來派的作品。

俄國陳列室，亦在這個展覽會中占有特殊地位。大家對於蘇俄的新興藝術，極少認識，這次能夠看到它一部分的面目，自然是很可欣幸的。從大體說來，這些普羅藝術和通俗藝術的確表現一種蓬勃的新生命力，不過因為這力量是簇新的，所以在強烈地極端地往前邁進的情形，不免予人以混亂的印象。而且這些作品最大的缺點，是取材的偏狹，太重故事化，只想表現無產階級的勝利而忘記了繪畫。

美國會場中，當推印第安藝術的陳列室最有特色。其中並有以幾何形象配合的瓶類裝飾。

三　諷刺畫一百年

一九三二年十一月至十二月，巴黎法國國立裝飾美術館舉行「諷刺畫一百年展覽會」。

「一百年」這名詞在一九三〇年前後的法國確有特殊的意義。第一，一八三〇年是浪漫主義全盛時代；第二，一八三〇年是七月革命爆發的年份，從此以後，到一八四八年為止，是中產階級統治時代；一八四八年的二月革命是第二共和的開始。因了這些政治、社會、經濟的劇變，所以自一八三〇年到一九三〇年 —— 其間還經過

一八七〇年的普法戰爭，法國第三共和的紀元，一九一四年的歐戰
──中間的歷史，實在是一個變化最多、最複雜的時期。

諷刺畫是一個社會的風俗人情的產兒，所以這「諷刺畫一百
年」，無異是一百年社會史的赤裸裸的暴露。

這個展覽會中的作品，自杜米埃、穆尼耶起直至土魯斯─羅特
列克、福蘭❽為止。

杜米埃不獨被視為諷刺畫之王，而且因為他對於政治、道德、
禮教、社會的苦味的譏嘲，更被認為繪畫上的巴爾札克，也有人稱
他為「現代的米開朗基羅」或「急進社會黨的米開朗基羅」。他生於
馬賽，這個愛好嘲弄說笑的鄉土。他在當時反對帝制甚烈，運用他
的黑與白竭力攻擊路易‧腓力伯王的政治；他也譏刺中產者的狹小
的享樂與一般人的愚昧、自私。在這一點上，人家把他一生巨大的
無量數的製作比擬巴爾札克的「人類的喜劇」。他的簡潔、單純、有
力的線條，並予現代繪畫以極大影響。

福蘭差不多是竇加❾（Degas）的悲觀主義的承繼者。他在社會
上鬧著各種案件──奸細、賄賂──最多的時候，運用他的幽默的
筆鋒在報紙上作最嚴厲最尖刻的批評。土魯斯─羅特列克則是一個
在戲院、咖啡店、跳舞場──下等跳舞場──紅磨坊等處流浪的頹
廢者，因此，他的作品是下層階級的悲劇的代表。

一九三二年十二月與一九三三年一月

〔原載《藝術旬刊》第一卷第十一期，第二卷第一期〕

❶ 勃納爾（Bonnard, Pierre 1867-1947），法國畫家。

❷ 馬凱（Marquet, Albert 1875-1947），法國畫家。

❸ 蓬蓬（Pompon, François, 1855-1923），法國雕刻家。

❹ 維亞爾（Vuillard, Edouard 1968-1904），法國畫家。

羅沃特（Rouault, Georges 1871-1958），法國野獸派畫家。

郁特里洛（Utrillo, Maurice 1883-1955），法國風景畫家。

弗拉曼克（Vlaminck, Maurice de 1876-1985），法國畫家和作家。

杜飛（Dufy, Raoul 1877-1953），法國畫家。

馬約爾（Maillol, Aristide 1861-1944），法國雕刻家。

德斯皮奧（Despiau, Charles 1847-1941），法國雕刻家。

❺ 莫內（Monet, Claude 1840-1926），法國印象派畫家。

德蘭（Derain, André 1880-1954），法國野獸派畫家和雕刻家。

洛特（Lhote, André 1885-1962），法國畫家、雕刻家和評論家。

❻ 基斯林（Kisling, Moise 1891-1953），出生於波蘭的法國畫家。

❼ 扎德金（Zadkine, Ossip 1847-1941），俄國出生的法國雕刻家。

❽ 杜米埃（Daumier, Honore 1808-1879），法國畫家、漫畫家和雕刻家。

穆尼耶（Mounier, Henri 1799-1877），法國劇作家和漫畫家。

土魯斯－羅特列克（Toulouse-Lautrec, Henri de 1864-1901），法國畫家。

福蘭（Forain, Jean Louis 1852-1931），法國畫家和漫畫家。

❾ 竇加（Degas, Edgar 1834-1917），法國畫家和雕刻家。

《上海美專新制第九屆畢業同學錄》序

藝術的境界有如高山大海，其高深也莫測，其蘊藏也無窮，故能包羅萬象，顛倒眾生，欺弄造化。

化自我為無我，化無我為萬有，是藝術之神秘與誘惑。感人類之渺小，悟自然之變化，或嘻笑怒罵，或痛哭悲歌，或不癡不癲，或太上忘情，是藝術之形而下與形而上之兩方面，亦即東西藝術之不同點。

諸君子來學三年，方入門而遽言別；其亦再思讀萬卷書行萬里路作個人之修積，為創造新中國藝術之準備歟？抑獻身教育，為宣傳藝術福音之使徒歟？風雲險惡，田園久荒，正諸君子努力墾殖之秋，幸無負此偉大有為之時代也可。

臨別索序，聊志數語相贈，願諸君子共勉之。

〔原載一九三二年上海美術專科學校編印《上海美專新制第九屆畢業同學錄》〕

現代中國藝術之恐慌

去夏回國前二月，巴黎 *L'Art Vivant* 雜誌編輯 Feis 君，囑撰關於中國現代藝術之論文，爲九月份（一九三一）該雜誌發刊《中國美術專號》之用，因草此篇以應。茲復根據法文稿譯出，以就正於本刊讀者。原題爲 *La Crise de L'Art Chinois Moderne.*

附注亦悉存其舊，並此附志。

現代中國的一切活動現象，都給恐慌籠罩住了：政治恐慌，經濟恐慌，藝術恐慌。而且在迎著西方的潮流激盪的時候，如果中國還是在它古老的面目之下，保持它的寧靜和安謐，那倒反而是件令人驚奇的事了。

可是對於外國，這種情形並不若何明顯，其實，無論在政治上

或藝術上，要探索目前恐慌的原因，還得望外表以外的內部去。

第一，中國藝術是哲學的，文學的，倫理的，和現代西方藝術完全處於極端的地位。但自明末以來（十七世紀），偉大的創造力漸漸地衰退下來，雕刻，久已沒有人認識；裝飾美術也流落到伶俐而無天才的匠人手中去了；只有繪畫超生著，然而大部分的代表，只是一般因襲成法，摹仿古人的作品罷了。

我們以下要談到的兩位大師，在現代復興以前誕生了：吳昌碩（一八四四～一九二八）與陳師曾（一八七三～一九二二）——這兩位，在把中國繪畫從畫院派的頹廢的風氣中挽救出來這一點上，曾做出值得頌讚的功勞。吳氏的花卉與靜物，陳氏的風景，都是感應了周漢兩代的古石雕與銅器的產物。吳氏並且用北派的鮮明的顏色，表現純粹南宗的氣息。他毫不懷疑地，把各種色彩排比成強烈的對照；而其精神的感應，則往往令人發現極度擺脫物質的境界：這就給予他的畫面以一種又古樸又富韻味的氣象。

然而，這兩位大師的影響，對於同代的畫家，並沒產生相當的效果，足以擷取古傳統之精華，創造現代中國的新藝術運動。那些畫院派仍是繼續他的摹古擬古，一般把繪畫當作消閒的畫家，個個自命為詩人與哲學家，而其作品，只是老老實實地平凡而已。

這時候：「西方」漸漸在「天國」裡出現，引起藝術上一個很不小的糾紛，如在別的領域中一樣。

這並非說西方藝術完全是簇新的東西：明末，尤其是清初，歐

洲的傳教士，在與中國藝術家合作經營北京圓明園的時候，已經知道用西方的建築、雕塑、繪畫，取悅中國的皇帝。當然，要談到民眾對於這種異國情調之認識與鑑賞，還相差很遠。要等到十九世紀末期，各種變故相繼沓來的時候，西方文明才挾了侵略的威勢，內犯中土。

一九一二，正是中國宣布共和那一年，一個最初教授油畫的上海美術學校❶，由一個年紀輕輕的青年劉海粟氏創辦了。創立之目的，在最初幾年，不過是適應當時的需要，養成中等及初等學校的藝術師資。及至七八年以後，政府才辦了一個國立美術學校於北京。歐洲風的繪畫，也因了一九一三、一九一五、一九二○年，劉海粟氏在北京上海舉行的個人展覽會，而很快地發生了不少影響。

這種新藝術的成功，使一般傳統的老畫家不勝驚駭，以至替劉氏加上一個從此著名的別號：「藝術叛徒」。上海美術學校且也講授西洋美術史，甚至，一天，它的校長採用裸體的模特兒（一九一八年）。

這種新設施，不料竟干犯了道德家，他們屢次督促政府加以干涉。最後而最劇烈的一次戰爭，是在一九二四年發難於上海。「藝術叛徒」對於西方美學，發表了冗長精博的辯辭以後，終於獲得了勝利。

從此，畫室內的人體研究，得到了官場正式的承認。

這樁事故，因為他表示西方思想對於東方思想，在藝術的與道德的領域內，得到了空前的勝利，所以尤有特殊的意義。然而西方

最無意味的面目，——學院派藝術，也緊接著出現了。

美專的畢業生中，頗有到歐洲去，進巴黎美術學校研究的人，他們回國擺出他們的安格爾（Ingres）、大衛（David），甚至他們的巴黎的老師。他們勸青年要學漂亮（distingué）、高貴（noble）、雅緻（élègant）的藝術。這些都是歐洲學院派畫家的理想。可是上海美專已在努力接受印象派的藝術，梵高，塞尚，甚至馬蒂斯❷。

一九二四年，已經為大家公認為受西方影響的畫家劉海粟氏，第一次公開展覽他的中國畫，一方面受唐宋元畫的思想影響，一方面又受西方技術的影響。劉氏，在短時間內研究過歐洲畫史之後，他的國魂與個性開始覺醒了。

至於劉氏之外，則多少青年，過分地渴求著「新」與「西方」，而跑得離他們的時代與國家太遠！有的，自號為前鋒的左派，摹仿立體派、未來派、達達派的神怪的形式，至於那些派別的意義和淵源，他們只是一無所知的茫然。又有一般自稱為人道主義派，因為他們在製造普羅文學的繪畫（在畫布上描寫勞工、苦力等）；可是他們的作品，既沒有真切的情緒，也沒有堅實的技巧。不時，他們還標出新理想的旗幟（宗師和信徒，實際都是他們自己），把他們作品的題目標做「摸索」、「苦悶的追求」、「到民間去」，等等等等。的確，他們尋找字眼，較之表現才能，要容易得多！

一九三〇至一九三一年中間，三個不同的派別在日本、比國、德國、法國舉行的四個展覽會，把中國藝壇的現狀，表現得相當準

確了❸。

　　現在，我們試將東方與西方的藝術論見發生齟齬的理由，作一研究。

　　第一是美學。在謝赫的六法論（五世紀）中，第一條最爲重要，因爲他是涉及技巧的其餘五條的主體。這第一條便是那「氣韻生動」的名句。就是說藝術應產生心靈的境界，使鑑賞者感到生命的韻律，世界萬物的運行，與宇宙間的和諧的印象。這一切在中國文字中歸納在一個「道」字之中。

　　在中國，藝術具有和詩及倫理恰恰相同的使命。如果不能授與我們以宇宙的和諧與生活的智慧，一切的學問將成無用。故藝術家當排脫一切物質、外表、迅暫，而站在「眞」的本體上，與神明保持著永恆的溝通。因爲這，中國藝術具有無人格性的、非現實的、絕對「無爲」的境界❹。

　　這和基督教藝術不同。她是以對於神的愛戴與神秘的熱情（passion mystique）爲主體的，而中國的哲學與玄學卻從未把「神明」人格化，使其成爲「神」，而且它排斥一切人類的熱情，以期達到絕對靜寂的境界。

　　這和希臘藝術亦有異，因爲它蔑視迅暫的美與異教的肉的情趣。

　　劉海粟氏所引起的關於「裸體」的爭執，其原因不只是道德家的反對，中國美學對之，亦有異議。全部的中國美術史，無論在繪

畫或雕刻的部分，我們從沒找到過裸體的人物。

並非因為裸體是穢褻的，而是在美學，尤其在哲學的意義上「俗」的緣故。第一，中國思想從未認人類比其他的人物來得高卓。人並不是依了「神」的形象而造的，如西方一般，故他較之宇宙的其他的部分，並不格外完滿。在這一點上，「自然」比人超越，崇高，偉大萬倍了。他比人更無窮，更不定，更易導引心靈的超脫——不是超脫到一切之上，而是超脫到一切之外。

在我們這時代，清新的少年，原始作家所給予我們的心嚮神往的、可愛的、幾乎是聖潔的天真，已經是距離得這麼地遼遠。而在純粹以精神為主的中國藝術，與一味尋求形與色的抽象美及其肉感的現代西方藝術，其中更刻劃著不可飛越的鴻溝！

然而，今日的中國，在聰明地中庸地生活了數千年之後，對於西方的機械、工業、科學以及一切物質文明的誘惑，漸漸保持不住她深思沉默的幽夢了。

啊，中國，經過了玄妙高邁的藝術光耀著的往昔，如今反而在固執地追求那西方已經厭倦，正要唾棄的「物質」：這是何等可悲的事，然也是無可抵抗的運命之力在主宰著。

〔原載《藝術旬刊》第一卷第四期，一九三二年十月〕

❶ 上海美術學校於一九二一年改名爲「上海美術專門學校」，簡稱美專。

❷ 上海美專出版之《美術》雜誌，曾於一九二一年正月發刊後期印象派專號。

❸ （一）一九三〇年日本東京，西湖藝專師生合作展覽會；（二）一九三一年四月至五月，比京布魯塞爾，徐悲鴻個人繪畫展覽會；（三）一九三一年四月，德國法蘭克福中國現代國畫展覽會；（四）一九三一年六月，法國巴黎，劉海粟個人西畫展覽會。——原注

❹ 兩種不同思想支配著中國美學：一種是孔子的儒家思想，倫理的，人文的，主張取法於自然的和諧及其中庸。它的哲學基礎，是把永恆的運動，當做宇宙的根本元素的宇宙觀。一種是老子的道家思想，形而上的，極端派的。老子說天地之道是「無爲」「道常無爲而無不爲」，因爲他假設「空虛」比「實在」先（「有之以爲利，無之以爲用」），而「無」乃「有」之母，「天地萬物生於有，有生於無」；故欲獲得應世的幸福，須先學得「無爲」。在藝術上，儒家思想引起的靈感是詩，而道家思想引起的是純粹的精神內省與心魂超脫。
——原注

我再說一遍：
往何處去？……往深處去！

　　一個人到了老年，他的思想和行為總不出兩途：（一）是極端的頑固守舊；（二）是像小孩般的天真與幼稚。一個衰老的民族亦是這樣。或者是固執傳統與成見而嚴拒新思想，或者是不問是非，毫無理智地跟著人家亂跑。顯然前者比後者更有再生——或者說返老還童——的希望。因為前者雖然固執，但究竟還在運用他的頭腦。一個古老的民族，在表面上雖然要維持它古文化的尊嚴而努力摒拒新文化，但良心上已經在暗暗地估量這新文化的價值，把它與固有文化的價值平衡。於是在民族的內生命上，發生一種新和舊的交戰，一種Crise。於是它的前途在潛滋暗長中萌蘗起來。至於天真而幼稚的老民族，根本已失掉了自我意識，失掉了理智的主宰，它只有人云亦云地今天往東，明天往西的亂奔亂竄：怎麼能走出一條自己的路來？

　　然而這正是現代中國的情形。

　　一種藝術，到了頹唐的時代，便是拘囚於傳統法則，困縛於形骸軀殼，而不復有絲毫內心生活和時代精神的表白。否則，即是被外來文化征服而全然抹殺了自己。皮藏打藝術的末期，法國十八世紀的官學派繪畫，義大利文藝復興以後的藝術，都有此等情形。現代的中國藝術界亦正是這樣：幽閉在因襲的樊籠中的國畫家或自命爲前鋒，爲現代化的洋畫家，實際上都脫不了模仿，不過模仿的對象有前人和外人的差別罷了。

　　現代的國畫家所奉爲圭臬的傳統，已不復是傳統的本來面目：那種超人的寧靜恬淡的情操，和形而上的享樂與神遊（évasion d'âme）在現代的物的世界中早已不存在，而畫家們也感不到。洋畫家們在西方搬過來的學派和技法，也還沒有在他們的心魂中融化：他們除了在物質上享受到現代文明的現成的產物之外，所謂時間，所謂速度，所謂外來情調，所謂現代風格，究竟曾否在他們的內心上引起若干反響？如果我說一句冒瀆的話，現代的中國洋畫家在製作的時候，多少是忘掉了自我。

　　至於提倡普羅，提倡大眾化的藝術家，以爲是一篇文章或一幅繪畫的內容只要是涉及無產者的，便可成爲時代的藝術品。作品的技巧，情操的眞僞都可不問：這豈不是把藝術變了宣傳主義的廣告？這豈不是爲一般無恥而無聊的人造成一種投機的工具？

　　表現時代，是的。不獨要表現時代，而且還得預言時代。但這表現決非是照相，這預言決非是政綱式的口號；我們不能忘記藝術家應該表現的，是經過他心靈提煉出來的藝術品，藝術是一面鏡子，但決不會映出事物的現實相。

　　最可憐的，是在「現代的」和「普羅的」兩重口號下，可以毋須思想，因為只要題材是歌頌勞動神聖的便足使他的作品不朽；毋須技巧，因為現代藝術，說是變形的！

　　在這種情勢下，在藝術上和在其他的領域中一樣，我們需要鎮靜與忍耐。在各種口號和吶喊聲中，要認清：

　　（一）東方藝術和西方藝術的根本不同點，是應該是可以調和抑爭鬥。

　　（二）培養個人的技巧，磨練思想，做長時期的研究。

　　在藝術上只有趨向上之不同，無所謂她們實體上的高下。我們承認東西藝術是表現人類精神的兩方面。在這個轉變時代，最要緊的是走出超現實的樂園，而進入現實的煉獄。從非人的走到人的；從無關心的走到關心的。這，並非是說在美學的觀點上，現實的比超現實的高，人的比非人的優，我所以希望藝術家有這種轉變，無非是要他在人生的途程上，多一番經歷，——尤其是一向所唾棄的經歷。而且，由這種生命的體驗上，更可使東西兩種不同的人生觀、宇宙觀——藝術的主要成因——作一番正面的衝突。

　　培養技巧與磨練思想這一點，是我認為一切藝術家應做而我們的藝術家尚未做得夠的工作。既然這時代的藝術家的使命特別重大，他的深思默省、鍛鍊琢磨的功夫尤其應當深刻。

　　藝術應當預言，應當暗示。但預言什麼？暗示什麼？此刻還談不到。現代的中國藝術家先把自己在「人類的熱情」（passion humaine）的洪爐中磨練過後，把東西兩種藝術的理論有一番深切的認識之後，再來說往左或往右去，決不太遲。

　　在此刻，在這企待的期間，總而言之En attendant，我再說一遍：

　　往何處去？往深處去！

〔原載《藝術旬刊》第二卷第一期，一九三三年一月〕

沒有災情的「災情畫」

　　假如有一個劇本，標明為某幕悲劇或某幕喜劇，冠以長序，不厭其詳的說明內容如何悲慘或如何滑稽，保證讀者不忍卒讀或忍俊不禁；然而你，我，他，讀完了正文，發覺標題和序文全是謊言，作品壓根兒沒有悲劇或喜劇的氣氛，這樣一個劇本，大家能承認它是悲劇或喜劇嗎？

　　打一個更粗淺的比喻。一口泥封的酒缸，貼著紅紙黑字的標籤，大書特書曰「遠年花雕」，下面又是一大套形容色香味的廣告。及至打開酒缸，卻是一泓清水，叫饞涎欲滴的酒徒只好對著標籤出神。這樣大家能承認它是一缸美酒嗎？

　　提出這種不辨自明的問句，似乎很幼稚。但是原諒我，咱們的幼稚似乎便是進步的同義詞。現實的苦惱，消盡了我們的幽默感。既非標語，亦非口號，既非散文，亦非打油詩，偏有人說它是詩。支離破碎，殘章斷句。orchestration的基本條件都未具備，偏有人承

認是什麼concerto──在這種情形之下，司徒喬先生的大作也就被認為災情畫而一致加以頌揚了。

「懸牛首於門而賣馬肉於內」，已屬司空見慣，「指鹿為馬」今日也很通行，可是如許時賢相信馬和鹿真是一樣東西，不能不說是打破了一切不可能的記錄。

這兒談不到持論過苛或標準太高的問題。既是災情畫，既非純藝術，牽不上易起爭辯的理論。觀眾所要求的不過是作者所宣傳的。你我走進一個災情畫展預備看到些赤裸裸活生生的苦難，須備受一番thrill的洗禮，總不能說期望過奢，要求太高吧？然而司徒先生似乎跟大家開玩笑：他報告的災情全部都在文字上，在他零零星星旅行印象式的說明上。倘使有人在畫面上能夠尋出一張飢餓的臉，指出一些刻劃災難的線條，我敢打賭他不是畫壇上的哥倫布，定是如來轉世。因為在我佛的眼中，一切有情才都是身遭萬劫的生靈。至於我們凡人，卻不能因為一組毫無表情的臉龐上寫了災民二字，便承認他們是災民。正如下關的打手，我們不承認是「蘇北難民」一樣。

拿文字說明繪畫本是有害無益的。（中國畫上的題跋是另外一件事。）畫高明而文字拙劣，是佛頭著糞；畫與文字同樣精采，是畫蛇添足；畫不高明而文字精采，對於畫也不能有起死回生的妙用。例如「三個兒子從軍死，現在野蔥一把算充飢，我這第一恨死日本鬼子，第二卻要恨……」那樣一字一淚的題跋，「朱門酒肉臭，路有凍死骨」那樣古典的名句，「但丁地獄一角」那樣驚心動

魄的標題，都幫助不了我們對作品物象的辨認，遑論領會和共鳴
了。「斷垣殘壁」，在畫面上叫你沒法揣摩出那是斷垣殘壁，「荒村」
畫的是什麼東西，只有作者自己知道。沒有深度，沒有價值，可憐
的觀眾只能像讀「推背圖」一般苦苦推敲那是山，那是水，那是
石，那是村。「平價食堂」換上隨便什麼題目，只要暗示群眾的意
思，對於畫的本身都毫無影響。「惻隱之心，人皆有之」，可是悲天
憫人的宗教家，不能單憑慈悲而成爲藝術家。縱使司徒先生的同情
心大得無邊，憑他那雙手也是與描繪「寸寸山河，寸寸血淚」（司徒
先生語）風馬牛不相及。

　　丟開災情不談，就算是普通的繪畫吧：素描沒有根底，色彩無
法駕馭，（司徒先生自命爲好色之徒，我卻唯恐先生之不好色也！）
沒有構圖，全無肖像畫的技巧，不知運用光暗的對比；這樣，繪畫
還剩些什麼？

　　也許有人要懷疑，司徒先生「學畫數十年」，怎麼會連基本技巧
都不會學好。其實學畫數十年的人裡面，有幾個拿得穩色彩和線條
的？鳳毛麟角還不足以形容其數量之少。即以全世界而論，過去，
現在，一生從事藝術而始終沒有達到水準的學者，所謂artiste raté，多
至不可勝計。不過他們肯自承失敗，甘心以amateur終身，我們卻把
年代和能力看做相等，所以才有這樣「沒有災情的災情畫」出現。

　　又有人說：司徒先生此次的作品是三個月內趕成的，應該原諒
他。他根本離開了繪畫，扯到故事的態度和責任問題上去了。好，

我們從以畫論畫再退一步，來就事論事吧。三個月的時間僅足一個攝影記者去災區旅行一次，帶回幾捲軟片。要一個畫家去畫這麼一大批作品本是荒唐的提議，而畫家的接受更是荒唐。這證明他比不懂藝術的委託者更輕視他的藝術，並且證明他缺乏做事的責任心。明知做不了的事，為什麼要做？難道一個工程師會答應在幾個月之內重造錢塘江大橋嗎？難道一個醫生會答應在幾分鐘之內完成一個大手術嗎？倘說作者是為了難民而特意犧牲自己犧牲藝術，那麼至少要使難民受益；可是把這些毫無表情的災情畫遠渡重洋送到美國去展覽，其效果還遠不如把報上的災情通訊摘要迻譯送登美國刊物。由此足見真正的被犧牲者還是災民。

還有一個費解的小節目。會場上有一張長桌，專門陳列著許多頌揚作品的剪報。不知這是為難民宣傳，激發觀眾的同情呢，還是為司徒先生本人作宣傳？若是後者，那麼不但作者悲天憫人的利他主義打了折扣，而且對作品也是一個大大的諷刺。因為這些慘不忍睹的文章，實際只是「步作者原韻」，跟司徒先生的零星遊記唱和，而並非受了作品本身——畫——的感應。

我知道為作者捧場的人不過為了情面。嚇，又是情面！為了情面，社會名流、達官貴人常常為醫卜星相登報介紹。為何要讓這種風氣竄入文藝界呢？為了情面而顛倒黑白，指鹿為馬，代價未免太高了吧？

〔原載一九四六年七月十三日上海《文匯報‧筆會》〕

關於國畫界的一點意見 *

　　最近領導上很關心國畫界的情況，特別是畫家的生活。這是令人鼓舞的消息。但僅僅從畫家的生活方面著眼，未免仍是「團結照顧多，批評幫助少」，而且為了畫家長遠的生活打算，也需要發掘問題的另一方面。

　　誰都知道，文藝應當為工農兵大眾服務，畫家的對象應當以工農兵為主。但問題就在這裡：連西洋畫家、漫畫家、木刻家，對人體的掌握都覺得很困難，一般從事中國畫的當然更無從下手了。

　　我國從宋代以後，人物畫的傳統逐漸衰微。元代的山水畫以格調而論，固然迥絕千古，直可凌駕世界上最精采的繪畫傑作，但同時使人物畫受了很大的打擊，這個傳統——從晉顧愷之到唐代的壁畫，五代的周昉，到宋代的李龍眠——到今日已成為絕響，無法繼續了。今日的國畫家再要從我們的古代大師筆下去學，非但不可

能，即使可能，時間也太長了。最好的捷徑是採取西洋的方法，一開始就用木炭畫石膏，再畫人體，然後畫人像，畫各種瞬間的姿勢（西洋畫室有每五分鐘換一姿勢的模特兒班）。等到解剖的問題徹底弄通了，捕捉剎那間的動作與表情的技術純熟了，人物畫的技術也就完全掌握了。在學習的階段中，當然需要逐漸以毛筆代替鉛筆與木炭，因為工具不同，藝術的風格也不同。我們要學的是西洋畫人體的科學方法，可以計日而待獲得成效的方法，而非放棄中國畫特有的風味。所以中國筆、中國紙仍是宜於保存的，墨法也仍需研究的。

這個工作只有政府能做，倘使美協照顧不到，可另外辦一個國畫家人體訓練班，請西洋畫家中對人體最有根底的人作指導，同時請深通藝用解剖學的專家（據我所知，似乎北京龐薰琹先生有位親戚就是這種人才，但吾國一向很少此等專家）來主持「藝用解剖學」的課程。設備方面，初步只需要石膏模型，半年或一年後方需要人體模特兒及穿衣的模特兒。

這個人物畫問題不徹底解決，中國畫就沒有前途可言；中國畫既沒有前途，哪裡還談得到畫家的前途與生活？

其次是山水畫家的寫生問題。這是中國古代一向有的，而近三百年也衰微了的傳統，應當恢復過來。否則大家在書齋內靠珂羅版畫冊臨摹，東取一山，西取一水，我常譏之為拼七巧板，怎麼談得上社會主義的現實主義表現？脫離了大自然，還有什麼山水畫？這

＊此文係作者受中共上海市委文藝部門領導委託
　而提出的意見書，未發表。

一點需要先在思想上打通一般中國畫家（最近他們有幾位在富春江寫生，結果有的大鬧情緒），而且也要向弄西洋畫的風景畫家學習。

至於筆法墨法，又是一個嚴重的問題。目前有人憑空講一套不著邊際的話，動輒搬弄古人畫論上的一些名詞炫耀一番；實際動手，卻既無筆，亦無墨。這需要組織一般真有成就的畫家，徹底研究，把中國畫的筆法墨法，整理出一套科學的、有系統的理論與實踐的方法。否則這個筆墨的傳統又要絕跡了。此事我一向想請黃賓虹先生實地表演，教人在旁攝影，再把他口說的話記錄下來，作為第一步研究的材料。可惜我來不及這麼做，黃老先生已歸道山了。

寫生不限於山水，人物、花卉、蟲魚、翎毛，無一不應當寫生，這個風氣應大力展開，公家也當給予大力幫助，盡量供給寫生的材料，對象（如動植物），給予畫家出門的方便，甚至予以經濟的補助。

吸取古代藝術精華，不消說也是極重要的。這一點有賴於博物館的協助。近來大家對上海市博物館的意見甚多，主要不外乎是保藏的工作做得多，展覽的工作做得少。雖說天時的關係，太燥太潮均與畫幅有害，但也當盡量克服困難，不宜因噎廢食，使藝術工作者無從觀摩，使愛好藝術的人民大眾也不能多多接觸。

　　爲了替中國國畫開闢新路，問題是很多很繁複的，我這裡不過是以外行人的地位隨便舉出幾點，希望領導上能廣集各方專家的意見，對這件事展開全面與深入的討論。

一九五五年十二月二十六日
〔據手稿〕

美術書簡

與黃賓虹談美術*

　　八年前在海粟家曾接謦欬，每以未得暢領教益爲憾。猶憶大作
峨嵋寫生十餘橫幅陳列美專，印象歷歷，至今未嘗去懷。此歲常在
舍戚默飛處，獲悉先生論畫高見，尤爲心折，不獨吾國古法賴以復
光，即西洋近代畫理亦可互相參證，不爽毫釐，所恨舉世滔滔，乏
人理會，更遑論見諸實行矣。晚於藝術教育一端雖屬門外，間亦略
有管見，皆以不合時尙，到處扞格。十年前在上海美專，三年前在
昆明藝專，均毫無建樹，廢然而返。邇來蟄居滬濱，除埋首於中西
故紙堆外，唯以繪畫音樂之欣賞爲消遣。此次寄賜法繪，蘊藉渾
厚，直追宋人，而用筆設色仍具獨特面目，拜領之餘，珍如拱璧矣。

<div align="right">一九四三年五月二十五日</div>

＊黃賓虹（1865-1955），山水畫家，安徽歙縣人，生於浙江金華。本編所輯致黃賓虹及其夫人書信，均據上海古籍出版社一九九二年版《傅雷書信集》影印本。

頃奉手教並墨寶，拜觀之餘，毋任雀躍。上月杪，榮寶齋畫展列有尊作《白雲山蒼蒼》一長幅（亦似本年新制，惟款上未識年月），筆簡意繁，丘壑無窮，勾勒生辣中尤饒嫵媚之姿，凝練渾淪，與歷次所見吾公法繪，另是一種韻味，當即傾囊購歸。前周又從默飛處借歸大制五六幅，懸諸壁間，反覆對晤，數日不倦。筆墨幅幅不同，境界因而各異：鬱鬱蒼蒼，似古風者有之，蘊藉婉委，似絕句小令者亦有之。妙在巨幀不盡繁複，小幀未必簡略，蒼老中有華滋，濃厚處仍有靈氣浮動，線條馳縱飛舞，二三筆直抵千萬言，此其令人百觀不厭也。晚早歲治西歐文學，遊巴黎時旁及美術史，平生不能捉筆，而愛美之情與日俱增。尊論尚法變法及師古人不若師造化云云，實千古不滅之理，徵諸近百年來，西洋畫論及文藝復興期諸名家所言，莫不遙遙相應；更縱覽東西藝術盛衰之迹，亦莫不由師自然而昌大，師古人而凌夷。即前賢所定格律成法，蓋亦未始非從自然中參悟得來，桂林山水，陽朔峰巒，玲瓏奇巧，真景宛似塑造，非云頭皴無以圖之，證以大作西南寫生諸幅而益信。且藝術始於寫實，終於傳神，故江山千古如一畫面，世代無窮，倘無性靈、無修養，即無情操、無個性可言。即或竭盡人工，亦不過徒得形似，拾自然之糟粕耳。況今世俗流，一生不出戶牖，日惟依印刷含糊之粉本，描頭畫角自欺欺人，求一良工巧匠且不得，遑論他哉！先生所述董巨兩家畫筆，愚見大可藉以說明吾公手法，且亦與前世紀末葉西洋印象派面目類似（印象二字為學院派貶斥之詞，後

黃賓虹《湖山晴靄》山水畫 癸巳秋日

遂襲用）。彼以分析日光變化色彩成分，而悟得明暗錯雜之理，乃廢棄呆板之光暗法（如吾國畫家上白下黑之畫石法一類），而致力於明中有暗、暗中有明之表現，同時並採用原色敷彩，不復先事調色，筆法亦趨於縱橫理亂之途，近視幾無物象可尋，惟遠觀始景物聚然，五光十色，蔚爲奇觀，變幻浮動達於極點，凡此種種，與董北苑一派及吾公旨趣所歸，似有異途同歸之妙。質諸高明以爲何如？至吾國近世繪畫式微之因，鄙見以爲就其大者而言，亦有以下數端：（一）筆墨傳統喪失殆盡。有清一代即犯此病，而於今爲尤甚，致畫家有工具不知運用，筆墨當前幾同廢物，日日摹古，終不知古人法度所在，即與名作朝夕把晤，亦與盲人觀日相去無幾。（二）眞山眞水不知欣賞，造化神奇不知撿拾，畫家作畫不過東拼西湊，以前人之殘山剩水堆砌成幅，大類益智圖戲，工巧且遠不及。（三）古人眞跡無從瞻仰，致學者見聞淺陋，宗派不明，淵源茫然，昔賢精神無緣親接，即有聰明之士欲求晉修，亦苦一無憑藉。（四）畫理畫論曖昧不明，綱紀法度蕩然無存，是無怪藝林落漠至於斯極也。要之，當此動亂之秋，修養一道，目爲迂闊，藝術云云，不過學劍學書一無成就之輩之出路，詩、詞、書、畫、道德、學養，皆可各自獨立，不相關聯，徵諸時下畫人成績及藝校學制，可見一斑。甚至一二淺薄之士，倡爲改良中畫之說，以西洋畫之糟粕（西洋畫家之排斥形似，且較前賢之攻擊院體爲尤烈）視爲挽救國畫之大道，幼稚可笑，原不值一辯，無如眞理澌滅，識者日少，爲文化

傅雷致黃賓虹函墨跡(一九四三年六月四日)

前途著想，足爲殷憂耳。晚不敏，學殖疏陋，門類龐雜，惟聞見所及，不免時增感慨，信筆所之，自忘輕率，倘蒙匡正，則幸甚焉。曩年遊歐，彼邦名作頗多涉覽，返國十餘載無緣見一古哲眞跡，居常引以爲恨。聞古物遺存北多於南，每思一遊舊都，乘先生寓居之便，請求導引，一飽眼福，兼爲他日治學之助。惟此事多艱，未識何時得以如願耳。白石翁作品，晚亦心好甚，吾公與之有往還否？倘由先生代求一二，方便否？南中此公畫幅售價甚高，不易措辦也。

<div style="text-align:right">一九四三年六月九日</div>

　頃奉手教並大作，既感且佩，妄論不以狂悖見斥，愈見雅量。
七七變後，晚攜家南走，止於蒼梧二閱月，以戰局甫啓，未敢暢
遊，陽朔、桂林均未覿面，迄今恨恨。二十九年應故友滕固招，入
滇主教務，五日京兆期間，亦嘗遠涉巴縣，南溫泉山高水長之勝，
時時縈迴胸臆間，惜未西巡峨嵋，一償夙願，由是桂蜀二省皆望門
而止。初不料於先生疊賜巨構中，飽嘗夢遊之快。前惠冊頁，不獨
筆墨簡練，畫意高古，千里江山收諸寸紙，抑且設色妍麗（在先生
風格中此點亦屬罕見），態愈老而愈媚，嵐光波影中復有晝晦陰晴之
幻變存乎其間；或則拂曉橫江，水香襲人，天色大明而紅日猶未高
懸；或則薄暮登臨，晚霞殘照，反映於蔓藤衰草之間；或則驟雨初
歇，陰雲未斂，蒼翠欲滴，衣袂猶濕，變化萬端，目眩神迷。寫生
耶？創作耶？蓋不可以分矣。且先生以八秩高齡而表現於楮墨敷色
者，元氣淋漓者有之，逸興遄飛者有之，瑰偉莊嚴者有之，婉變多
姿者亦有之。藝人生命誠當與天地同壽日月爭光歟！返視流輩以藝
事爲名利藪，以學問爲敲門磚，則又不禁怵目驚心，慨大道之將
亡。先生足跡遍南北，桃李半天下，不知亦有及門弟子足傳衣缽
否？古人論畫，多重摹古，一若多摹古人山水，即有眞山水奔赴腕
底者；竊以爲此種論調，流弊滋深。師法造化尙法變法，諸端雖有
說者，語焉不詳，且陽春白雪實行者鮮，降至晚近其理益晦，國畫
命脈不絕如縷矣。鄙見挽救之道，莫若先立法則，由淺入深，一一
臚列，佐以圖像，使初學者知所入問（一若芥子園體例，但須大事

充實，而著重於用筆用墨之舉例）；次則示以古人規範，於勾勒皴法布局設色等等，詳加分析，亦附以實物圖片，俾按圖索驥，揣摩有自，不致初學臨摹不知從何下手；終則教以對景寫生，參悟造化，務令學者主客合一，庶可幾於心與天遊之境；惟心與天遊，始可言創作二字。似此啓蒙之書，雖非命世之業，要亦須一經綸老手學養俱臻化境如先生者爲之，則匪特嘉惠藝林，亦且爲發揚國故之一道。至於讀書養氣，多聞道以啓發性靈，多行路以開拓胸襟，自當爲畫人畢生課業；若是，則雖不能望代有巨匠，亦不致茫茫眾生盡入魔道。質諸高明，以爲何如？近聞台從有秋後南來訊，屆時甚盼面領教益，一以傾積愫，一以若干管見再行面正於先生。大著各書就所示綱目言，已足令人感奮。尊作畫集尤盼以珂羅版精印，用編年法輯成；一旦事平，此亦易易。前金城工藝社所刊先生畫冊，已甚精審，惜篇幅不多，且久已絕版，尊藏名跡日後倘能以照片與序跋目次同時行世，尤有功於文獻，大著《虹廬畫談》、《中國畫史馨香錄》及《華南新業特刊》諸書，年代已久，未識尚有存書可得拜讀否？近人論畫除先生及余紹宋先生外，曩曾見鄭以蟄君常有文字刊諸《大公報》，似於中西畫理均甚淹貫，惟無緣識荊耳！亡友滕固亦有見地，西方學者頗能窺見個中消息，誠如吾公所言，舊都畫人作品，海上頗有所見，除白石老人外，鄙意皆不愜，南中諸公更無論已。

一九四三年六月二十五日

　　頃獲七日大示並寶繪青城山冊頁，感奮莫名。先後論畫高見暨
巨制，私淑已久，往年每以尊作畫集時時展玩，聊以止渴，徒以譾
陋，未敢通函承教，茲蒙詳加訓誨，佳作頻頒，誠不勝驚喜交集之
感。生平不知舉揚爲何物，惟見有眞正好書好畫，則低迴頌讚，唯
恐不至，心有所感，情不自禁耳。品題云云，決不敢當。嘗謂學術
爲世界公器，工具面目盡有不同，精神法理初無二致，其發展演進
之跡、興廢之由，未嘗不不謀而合，化古始有創新，泥古而後式
微，神似方爲藝術，貌似徒具形骸，猶人之徒有肢體而無丰骨神
采，安得謂之人耶？其理至明，悟解者絕鮮；即如尊作無一幅貌似
古人，而又無一筆不從古人胎息中蛻化而來，淺識者不知推本窮
源，妄指爲晦、爲澀，以其初視不似實物也，以其無古人跡象可尋
也，無工巧奪目之文采也。寫實與摹古究作何解，彼輩全未夢見；
例如皴擦渲染，先生自言於瀏覽古畫時，未甚措意，實則心領默
契，所得遠非刻舟求劍所及。故隨意揮灑，信手而至，不宗一家而
自融冶諸家於一爐，水到渠成，無復痕跡，不求新奇而自然新奇，
不求獨創而自然獨創；此其所以繼往開來，雄視古今，氣象萬千，
生命直躍縑素外也。鄙見更以爲倘無鑑古之功力、審美之卓見、高
曠之心胸，決不能從摹古中洗練出獨到之筆墨；倘無獨到之筆墨，
決不能言寫生創作。然若心中先無寫生創作之旨趣，亦無從養成獨
到之筆墨，更遑論從尙法而臻於變法。藝術終極鵠的雖爲無我，但
賴以表現之技術，必須有我；蓋無我乃靜觀之謂，以逸待動之謂，

而靜觀仍須經過內心活動，故藝術無純客觀可言。造化之現於畫面者，決不若攝影所示，歷千百次而一律無差；古今中外凡宗匠巨擘，莫不參悟造化，而參悟所得則可因人而異，故若無「有我」之技術，何從表現因人而異之悟境？摹古鑑古乃修養之一階段，藉以培養有我之表現法也；遊覽寫生乃修養之又一階段，由是而進於參悟自然之無我也。摹古與創作，相生相成之關係有如是者，未稔大雅以爲然否？尊論自然是活，勉強是死，眞乃至理。愚見所貴於古人名作者，亦無非在於自然，在於活。徹悟此理固不易，求「自然」於筆墨之間，尤屬大難。故前書不辭唐突，籲請吾公在筆法墨法方面另著專書，爲後學津梁也。自恨外邦名畫略有涉獵，而中土寶山從無問津機緣。敦煌殘畫僅在外籍中偶睹一二印片，示及莫高窟遺物，心實嚮往。際此中外文化交流之日，任何學術胥可於觀摩攻錯中，覓求新生之途，而觀摩攻錯又唯比較參證是尙。介紹異國學藝，闡揚往古遺物，刻不容緩。此二者實並行不悖，且又盡爲當務之急。倘獲先生出而倡導，後生學子必有聞風興起者。晚學殖素儉，興趣太廣，治學太雜，夙以事事淺嘗爲懼，何敢輕易著手？辱承鞭策，感惡何如，尚乞時加導引，俾得略窺門徑，爲他日專攻之助，則幸甚焉。尊作畫展聞會址已代定妥，在九月底，前書言及作品略以年代分野，風格不妨較多，以便學人研究各點，不知吾公以爲如何？亟願一聆宏論。近頃海上畫展已成爲應酬交際之媒介，群盲附和，識者緘口。今得望重海內而又從未展覽如先生者出，以廣

求同志推進學藝之旨問世，誠大可以轉移風氣，一正視聽。

<div align="right">一九四三年七月十三日</div>

　　大示暨法書寶繪均謹拜收，屢蒙厚貺何以圖報。尊作面目千變萬化，而蒼潤華滋、內剛外柔，實始終一貫。欽慕之忱，無時或已。畫會出品，晚個人已預訂四幅，尚擬續購，俾對先生運筆用墨蹊徑得窺全豹也。例如《墨濃多晦冥》一幅，宛然北宋氣象；細審之，則奔放不羈、自由跌宕之線條，固吾公自己家數。《馬江舟次》一件，儼然元人風骨，而究其表現之法則，已推陳出新，非復前賢窠臼。先生輒以神似貌似之別爲言，觀茲二畫恍然若有所悟。取法古人當從何處著眼，尤足發人深省。

<div align="right">一九四三年九月十一日</div>

　　縱覽此次全部作風，如今春向「榮寶」購得之《白雲山蒼蒼》一類筆法，竟未得見，甚以爲憾。鄙見擬懇吾公有興時，再寫四五幅較爲細筆之山水，以見先生筆墨之另一面目，庶學者獲窺全豹，亦盛事也。未稔尊意以爲若何？再十月三日所寄廿件中，有以賈島黃山溫泉詩作題之一幅，設色純用排比，與西歐印象派作法極肖，此誠爲國畫闢一新境界，愚意吾公能再用此法，試作一二幀尤妙。

以上所云，純本研究立場，非敢以個人好惡妄生是非，愚直之處，千萬鑑諒為幸。昨寄呈拙著〈中國畫論之美學檢討〉一文，第二三段有許多問題，均俟大雅指正，發抒高見。時下作家對於擬古摹古形且不似，無論看山寫生創作矣。且鄙見繪畫鵠的當不止於擷取古賢精華，更須為後來開路，方能使藝事日新，生命無窮。拙著第三段所言色彩開拓一節，吾公已有極好實驗（如賈島黃山溫泉詩一幅所示），正是創新表現。且尊作於筆墨一端，尤有突過前賢之處，即或大雅於拙著所言理論上不以為然，實際工作確已昭示此等簇新途徑。然否？務乞明教為幸。

一九四三年十月十三日

頃奉上月二十二日手教並寶繪壹幀，拜觀之餘，覺簡淡平遠之中，仍寓鐵畫銀鉤之筆法。宋元真跡平生所見絕鮮，未敢妄以比擬。但尊制之不囿一宗與深得前賢精髓，固已為不易之定論。歷來畫事素以沖淡為至高超逸，為極境。惟以近世美學眼光言，剛柔之間亦非有絕對上下床之別，若法備氣至、博采眾長如尊制者，既已獨具個人面目，尤非一朝一派所能範圍。年來蒙先生不棄，得縱覽大作數百餘幅，遒勁者有之，柔媚者有之，富麗者有之，平淡者亦有之，而筆墨精神初無二致，畫面之變化，要亦為心境情懷時有變易

之表現耳。鄙見論畫每喜參合世界藝術潮流，與各國史跡綜合比較，未知當否？去冬所草拙文，見解容與昔賢傳統不盡相侔，即以此。

<div align="right">一九四四年五月一日</div>

頃在某古畫展覽會中，見有李流芳二尺小軸山水，筆致明朗爽硬，皴法甚簡，用墨略似梅道人，而骨子彷彿源自大癡，題款行楷秀麗可愛，較印刷品所見者較爲柔媚，署名上有天啓元年字樣，當爲李氏四十七歲作，距卒年僅隔八載，布局較爲平實，繁密不若畫冊上所見之疏朗稀少，未審李氏早作晚作風格果有繁簡之別否？……又吳湖帆君近方率其門人一二十輩大開畫會，作品類多，甜熟趨時，上焉者整齊精工，模仿形似，下焉者五色雜陳，難免惡俗矣。如此教授爲生徒鬻畫，計固良得，但去藝術則遠矣。

<div align="right">一九四四年七月十六日</div>

今春某畫會陳列程孟陽簡筆山水，近景高柳蕭疏，一人背立，中間一片湖面，遠山淡渲數峰，統篇落墨之少，亦所罕見。惟畫中九友諸家落筆皆不多，然否？

<div align="right">一九四四年八月一日</div>

先生前書自言，尊作近十年尚不脫摹擬宋人習氣，謙抑之情，態度之嚴，令人敬畏。惟時賢尊元薄宋，發爲文字，屢見不鮮，躐等越級，好爲大言。小子不學，竊甚非焉。元人超然物外，澹泊寧靜之胸襟，今人既未嘗夢見於萬一，且元畫淵源唐宋，筆墨根基深厚，尤非時人所嘗問津。荊、關、范、李，何等氣象，何等魄力，若未下過此段工夫，徒以剽竊黃鶴皮相爲事，則所謂重疊崗巒、矾石山頭，直一堆敗絮之不若。無骨幹即無氣韻，有唐宋之力而後可言元人。尚意先生以數十年寢饋唐宋之功，發而爲尚氣寫意之作。故剛健婀娜純全內美，元氣充沛大塊渾成。前書云云，雖於先生爲過於謙遜，實亦自道甘苦，鄙見如是，質之高明以爲何如？

一九四四年八月十六日

前承惠賜篆聯，甚謝甚謝。頃復蒙寄扇箑，用筆蒼勁而規矩森嚴，脫盡前人窠臼，而宋元精神躍然紙上，出神入化，欽佩莫名。邇來百物飛昂，恐南中尤甚於北都，舊物流傳亦南少於北，且藏家大抵爲商賈中人，故價雖高昂，並無佳品可見，言之可慨。尊書屢次提及乾嘉間書畫家，未稔近來收得多少劇跡。想事平後大駕南旋，定可一飽眼福。

一九四五年四月二十九日

尊寄線條各幀，甚佩甚佩。鄙意若古法重線條而淡渲者，恐物象景色必不甚繁，層次必不甚多，否則有前後不分，枝節與主體混淆之弊。蓋勾勒顯明而著色甚淡者，必以構圖簡單落墨不多為尚。惟不用色而純出白描，僅偶以墨之濃淡分層次者，又當別論。

一九四六年一月四日

昨奉教言並花卉冊二頁、山水冊十六頁，辱承厚貺，感何可言。許君處遵命轉去八頁。尊作《金焦東下平蕪千里》一幀，風格特異，當與《意在子久仲圭間》同為傑構。猶憶姚石子君藏有吾翁七十歲時所作《九龍諸島》小冊，彷彿似之。除大處勾勒用線外，餘幾全不用皴，筆墨之簡無可簡，用色之蒼茫凝重，非特為前人未有之面目，直為中外畫壇闢一大道。鄙意頗欲得一此類小冊以為紀念。蓋即在尊制中似此作風亦極罕覯也。

一九四六年三月八日

頃奉教言並扇冊，屢蒙厚貺，愧何以當。題詞獎飾逾分，尤增惶悚。近年尊制筆勢愈雄健奔放，而溫婉細膩者亦常有精采表現，得心應手超然象外，吾公其化入南華妙境矣。規矩方圓擺脫淨盡，而渾樸天成另有自家氣度。即以皴法而論，截長補短，融諸家於一

爐，吾公非特當世無兩，求諸古人亦復絕無僅有。至用墨之妙，二米房山之後，吾公豈讓仲圭！即設色敷彩，素不為尊見所重者，竊以為亦有繼往開來之造就。此非晚阿私之言，實乃識者公論。偶見布局有過實者，或層次略欠分明者，諒係目力障害或工作過多，未及覺察所致。因承下問，用敢直陳，狂悖之處，幸知我者有以諒我。

<div style="text-align: right">一九四六年八月二十日</div>

邇來滬上展覽會甚盛，白石老人及溥心畬二氏未有成就，出品大多草率。大千畫會售款得一億餘，亦上海多金而附庸風雅之輩盲捧。鄙見於大千素不欽佩，觀其所臨敦煌古跡，多以外形為重，至唐人精神全未夢見，而竟標價至五百萬元（一幅之價），彷彿巨額定價即可抬高藝術品本身價值者，江湖習氣可慨可憎。

<div style="text-align: right">一九四六年十一月二十九日</div>

最近又蒙惠寄大作，均拜收。墨色之妙，直追襄陽房山，而青綠之生動多逸趣，尤深嘆服，謹當候機代為流散以饗同好。

<div style="text-align: right">一九五二年五月二十五日夜</div>

傅雷致黃賓虹函墨跡(一九五二年四月九日)

　　承惠畫幅貳批，均已拜收。尊論畫派精當無匹，惟歐西有識之
士早知宋元方爲吾國繪畫極峰，惜古來贋製太多，魚目混珠，每使
學者無從研究，斯爲憾事耳。尊畫作風可稱老當益壯，兩屛條用筆
剛健，婀娜如龍蛇飛舞，尤嘆觀止。惟小冊純用粗線，不見物象，
似近於歐西立體、野獸二派，不知吾公意想中又在追求何等境界。
鄙見中外藝術巨匠畢生均在精益求精，不甘自限，先生自亦不在例
外，狂妄之見，不知高明以爲然否？

<div style="text-align:right">一九五四年四月二十八日</div>

　　昨寄寸緘，諒可先塵。此次尊寄畫件，數量甚多，前二日事
冗，未及細看，頃又全部拜觀一過，始覺中小型冊頁內尚有極精

品，去盡華彩而不失柔和滋潤，筆觸恣肆而景色分明。尤非大手筆不辦。此種畫品原爲吾國數百年傳統，元代以後，惟明代隱逸之士一脈相傳，但在泰西至近八十年方始悟到，故前函所言立體、野獸二派在外形上大似吾公近作，以言精神，猶遜一籌，此蓋哲理思想未及吾國之悠久成熟，根基不厚，尚不易達到超然象外之境。至國內晚近學者，徒襲八大、石濤之皮相，以爲潦草亂塗即爲簡筆，以獷野爲雄肆，以不似爲藏拙，斯不獨厚誣古人，亦且爲藝術界敗類。若吾公以畢生功力，百尺竿頭尤進一步，所獲之成績豈俗流所能體會。曲高和寡，自古已然，因亦不足爲怪。惟尊制所用石青、石綠失膠過甚，郵局寄到，甫一展卷，即紛紛脫落。綠粉滿掌，而畫上所剩已不及什一（僅見些少綠痕），有損大作面目，深引爲恨。

一九五四年四月二十九日

與劉抗談美術*

　　尊印畫冊，遍覓不見《峇里行》大作，深以爲怪。……

　　說到大作本身，你和我一樣明白，複製品不能作爲批評原作的
根據：黑白印刷固看不出原畫的好壞，彩色的也與作品大有距離。
黃山一組原是我熟悉的，但不見色調，也想不起原來色調，無從下
斷語。二十餘年來我看畫眼光大變，更不敢憑空胡說。但有些地方
仍然可以說幾句肯定的話。畫人物的dessin與過去大不相同，顯有上
下床之別。即使印刷的色彩難以爲準，也還看得出你除了大膽、潑
辣、清新以外，愈來愈和諧，例如《蘇麗》、《峇里街頭即景》、
《竹──新加坡》、《印度新年》。在熱帶地方作畫，不怕色彩不鮮
豔，就怕生硬不調和，怕對比變成衝突。最能表現你的民族性的，
我覺得是《何所思》。融合中西藝術觀點往往會流於膚淺，cheap，
生搬硬套；唯有眞有中國人的靈魂，中國人的詩意，中國人的審美

特徵的人，再加上幾十年的技術訓練和思想醞釀，才談得上融和
「中西」。否則僅僅是西洋人採用中國題材或加一些中國情調，而非
眞正中國人的創作；再不然只是一個毫無民族性的一般的洋畫家
（看不出他國籍，也看不出他民族的傳統文化）。《何所思》卻是清
清楚楚顯出作者是一個二十世紀的中國人了。人物臉龐既是現代
（國際的）手法，亦是中國傳統手法；棕櫚也有畫竹的味道。也許別
的類似的作品你還有，只是沒有色彩，不容易辨別，如《綠野——
馬六甲》。《晨曦——巴生》所用的筆觸在你是一向少用的，可是很
成功，也許與上述的《綠野》在技術上有共通之處。我覺得《何所
思》與《晨曦》、《綠野》兩條路還大可發展，可能成爲你另一個面
目。此外《水上人家》、《街頭即景》的構圖都很好，前者與中國唐
宋畫有默契。《村居——麻紡》亦然。人物除《蘇麗》外，《峇里
——泉》raccourci（繪畫中按照透視法的縮短）的技巧高明得很，
《峇里舞》也好（不過五年前看過印尼舞蹈，不大喜歡，地方色彩與
特殊宗教太濃，不是universal art，我不像羅丹那麼迷這種形式）。反
之，《賣果者——爪哇》的線條我覺得嫌生硬，恐怕你的個性還是
發展到《印度新年》一類比較中庸（以剛柔論）的線條更成功。
——胡說一通，說不定全是隔靴抓癢，或竟牛頭不對馬嘴；希望拿
出二十餘歲時同居國外的老作風來，對我以上的話是是非非，來信
說個痛快！

　　從來信批評梅瞿山的話，感到你我對中國畫的看法頗有出入。

＊劉抗，傅雷摯友，畫家。三十年代初任教於上海美專，抗戰前夕始寓居於新加坡，曾任新加坡中華美術研究會會長、藝術協會會長，新加坡文化部美術諮詢委員會主席。

此亦環境使然，不足爲怪。足下久居南洋，何從飽浸國畫精神？在國內時見到的（大概倫敦中國畫展在上海外灘中國銀行展出時，你還看到吧？）爲數甚少，而那時大家都年輕，還未能領會眞正中國畫的天地與美學觀點。中國畫與西洋畫最大的技術分歧之一是我們的線條表現力的豐富，種類的繁多，非西洋畫所能比擬。枯藤老樹，吳昌碩、齊白石以至揚州八怪等等所用的強勁的線條，不過是無數種線條中之一種，而且還不是怎麼高級的。倘沒有從唐宋名跡中打過滾、用過苦功，而僅僅因厭惡四王、吳惲而大刀闊斧的來一陣「粗筆頭」，很容易流爲野狐禪。揚州八怪中，大半即犯此病。吳昌碩全靠「金石學」的功夫，把古篆籀的筆法移到畫上來，所以有古拙與素雅之美，但其流弊是乾枯。白石老人則是全靠天賦的色彩感與對事物的新鮮感，線條的變化並不多，但比吳昌碩多一種婀娜嫵媚的青春之美。至於從未下過眞功夫而但憑禿筆橫掃，以劍拔弩張爲雄渾有力者，直是自欺欺人，如大師即是。還有同樣未入國畫之門而閉目亂來的。例如徐××。最可笑的，此輩不論國內國外，都有市場，欺世盜名紅極一時，但亦只能欺文化藝術水平不高之群眾而已，數十年後，至多半世紀後，必有定論。除非群眾眼光提高不了。

石濤爲六百年（元亡以後）來天才最高之畫家，技術方面之廣，造詣之深，爲吾國藝術史上有數人物。去年上海市博物館舉辦四高僧（八大、石濤、石谿、漸江）展覽會，石濤作品多至五六十

幅；足下所習見者想係大千輩所剽竊之一二種面目，其實此公宋元功力極深，不從古典中「泡」過來的人空言創新，徒見其不知天高地厚而已（亦是自欺欺人）。道濟寫黃山當然各盡其妙，無所不備，梅清寫黃山當然不能與之頡頏，但仍是善用中鋒，故線條表現力極強，生動活潑。來書以大師氣魄豪邁為言，鄙見只覺其滿紙浮誇（如其為人），虛張聲勢而已，所謂trompe-l'oeil。他的用筆沒一筆經得起磨勘，用墨也全未懂得「墨分五彩」的nuances與subtilité。以我數十年看畫的水平來說：近代名家除白石、賓虹二公外，餘者皆欺世盜名；而白石尚嫌讀書太少，接觸傳統不夠（他只崇拜到金冬心為止）。賓虹則是廣收博取，不宗一家一派，浸淫唐宋，集歷代各家之精華之大成，而構成自己面目。尤可貴者他對以前的大師都只傳其神而不襲其貌，他能用一種全新的筆法給你荊浩、關同、范寬的精神氣概，或者是子久、雲林、山樵的意境。他的寫實本領（指旅行時構稿），不用說國畫家中幾百年來無人可比，即赫赫有名的國內幾位洋畫家也難與比肩。他的概括與綜合的智力極強。所以他一生的面目也最多，而成功也最晚。六十左右的作品尚未成熟，直至七十、八十、九十，方始登峰造極。我認為在綜合前人方面，石濤以後，賓翁一人而已（我二十餘年來藏有他最精作品五十幅以上，故敢放言。外間流傳者精品十不得一）。生平自告奮勇代朋友辦過三個展覽會，一個是與你們幾位同辦的張弦（至今我常常懷念他，而且一想到他就為之淒然）遺作展覽會；其餘兩個，一是黃賓虹的八秩

紀念畫展（一九四三），爲他生平獨一無二的「個展」，完全是我慫恿他，且是一手代辦的。一是龐薰琹的畫展（一九四七）。

從線條（中國畫家所謂用筆）的角度來說，中國畫的特色在於用每個富有表情的元素來組成一個整體。正因爲每個組成分子——每一筆每一點——有表現力（或是秀麗，或是雄壯，或是古拙，或是奇峭，或是富麗，或是清淡素雅），整個畫面才氣韻生動，才百看不厭，才能經過三百五百年甚至七八百年一千年，經過多少世代趣味不同、風氣不同的群眾評估，仍然爲人愛好、欣賞。

倘沒有「筆」，徒憑巧妙的構圖或虛張聲勢的氣魄（其實是經不起分析的空架子，等於音韻鏗鏘而毫無內容的浮辭），只能取悅庸俗而且也只能取媚於一時。歷史將近二千年的中國畫自有其內在的（intrinsèque）、主要的（essentiel）構成因素，等於生物的細胞一樣；缺乏了這些，就好比沒有細胞的生物，如何能生存呢？四王所以變成學院派，就是缺少中國畫的基本因素，千筆萬筆無一筆是眞正的筆，無一線條說得上表現力。明代的唐、沈、文、仇仇的人物畫還是好的，在畫史上只能是追隨前人而沒有獨創的面目，原因相同。揚州八怪之所以流爲江湖，一方面是只有反抗學院派的熱情而沒有反抗的眞本領眞功夫，另一方面也就是沒有認識中國畫用筆的三昧，未曾體會到中國畫線條的特性，只取粗筆縱橫馳騁一陣，自以爲突破前人束縛，可說是心有餘而力不足，亦可說未嘗夢見藝術的眞天地。結果卻開了一個方便之門，給後世不學無術投機取巧之人

借作遮醜的幌子，前自白龍山人，後至徐××，比比皆是也。——大千是另一路投機分子，一生最大本領是造假石濤，那卻是頂尖兒的第一流高手。他自己創作時充其量只能竊取道濟的一鱗半爪，或者從陳白陽、徐青藤、八大（尤其八大）那兒搬一些花卉來迷人唬人。往往俗不可耐，趣味低級，仕女尤其如此。與他同輩的溥心畬，山水畫雖然單薄，鬆散，荒率，花鳥的taste卻是高出大千多多！一般修養亦非大千可比。（大千的中文就不通！他給徐悲鴻寫序中華書局數十年前畫冊即有大笑話在內，書法之江湖尤令人作噁。）

你讀了以上幾段可能大吃一驚。平時我也不與人談，一則不願對牛彈琴；二則得罪了人於事無補；三則真有藝術良心、藝術頭腦、藝術感受的人寥若晨星，要談也無對象。不過我的狂論自信確有根據，但恨無精力無時間寫成文章（不是為目前發表，只是整理自己思想）。倘你二十五年來仍在國內，與我朝夕相處，看到同樣的作品（包括古今），經過長時期的討論，大致你的結論與我的不會相差太遠。

線條雖是中國畫中極重要的因素，當然不是唯一的因素，同樣重要而不為人注意的還有用墨；用墨在中國畫中等於西洋畫中的色彩，不善用墨而善用色彩的，未之有也。但明清兩代懂得此道的一共沒有幾個。虛實問題對中國畫也比對西洋畫重要，因中國畫的「虛」是留白，西洋畫的虛仍然是色彩，留白當然比填色更難。最後寫骨寫神——用近代術語說是高度概括性，固然在廣義上與近代西

洋畫有共通之處，實質上仍截然不同，其中牽涉到中西藝術家看事物的觀點不同，人生哲學、宇宙觀、美學概念等等的不同。正如留空白（上文說的虛實）一樣，中國藝術家給觀眾想像力活動的天地比西洋藝術家留給觀眾的天地闊大得多。換言之，中國藝術更需要更允許觀眾在精神上在美感享受上與藝術家合作。這許多問題沒法在信中說得徹底。足下要有興趣的話，咱們以後有機會再談。

　　國內洋畫自你去國後無新人。老輩中大師依然如此自滿，他這人在二十幾歲時就流產了。以後只是偶爾憑著本能有幾幅成功的作品。解放以後的三五幅好畫，用國際水平衡量，只能說平平穩穩無毛病而已。如抗戰期間在南洋所畫鬥雞一類的東西，久成絕響。沒有藝術良心，決不會刻苦鑽研，怎能進步呢？浮誇自大不是只會「故步自封」嗎？近年來陸續看了他收藏的國畫，中下之品也捧做妙品；可見他對國畫的眼光太差。我總覺得他一輩子未懂得（真正懂得）線條之美。他與我相交數十年，從無一字一句提到他創作方面的苦悶或是什麼理想的境界。你想他自高自大到多麼可怕的地步。（以私交而論，他平生待人，從無像待我這樣真誠熱心、始終如一的；可是提到學術、藝術，我只認識真理，心目中從來沒有朋友或家人親屬的地位。所以我只是感激他對我友誼之厚，同時仍不能不一五一十、就事論事批評他的作品。）

　　龐薰琹在抗戰期間在人物與風景方面走出了一條新路，融合中西藝術的成功的路，可惜沒有繼續走下去，十二年來完全拋荒了。

抗：

七月十九長信，讀后又興奮又感慨，一別二十餘年，故人口吻依然不改，真不啻令人覺得一

婦之廉價時，兒女個個生龍活虎。看了照片上的室內陳設與信上的敘述，對兄之充沛精力，你創業之不易，

成績與此亦足以自豪了。想到教之外賣畫生涯，而必不惡否則諸大一葉，有費以及代步三具等心以你家虎兒太

何等措呢？相形之下，愚兄未置一產一業，除大量藏書畫別無所有，真是慚愧，以你家虎兒太格

有志深造，可喜可賀。數十年來我國建築界未有人材深望，賞即檀漫瀾希曦羅馬以及文藝復興共近

代西方風格之該將來能歸國治學三年周遊大江南北遍訪廢墟遺蹟，為中華民族建築摸出一

條路來建立一個典型。

尊即畫毋遍頁不見。答里行大作深以為怪說起畫冊我意見可多了。第一、與目錄，為任何圖書館列及所未

有不知是有心威格抑一時疏漏，若有意威格，亦想不出理由來。第二、橫幅作品何同二方向翻阅反

不便，下印標題往、為紙縫所蔽。第三、裝釘不用字典式，書頁不能一翻到底。第四、版權頁即

在底頁下角，未免草率，安文亦有問題：Publisher的下接以給外人看之不大好，末行英文中

華方局上，前共加by，真名其妙。第五、封面紙顏色與封面五彩人物畫太接近，若用淡灰亦威中等

濃淡之灰、效果當更好。第六、全書無頁碼，圖畫亦不編號。第七、作品編次雜亂殊不依年

代為序，亦看不出根據什麼原則。前意既是足下生手第一本專集，自當以年代為先後。

以上六是批評畫冊的編排與外觀，問題引到我嗎「份內」，自不免指手劃腳，定求疵。好在我老脾氣你全

知道，次不須怪我故意挑眼兒。一在遠方而我是國內最嚴格的作譯者，一本書�普排到封面設

計到封面顏色，無不由我親自決定，五四年以前大都分書均由巴金辦的「平明」出版，我可方可欲否。

後来併入人民文学出版社，就職長草及以好對自己的方針了，眼一隻眼開一隻眼了。將来你收到批譯

方時，一看出版社名稱就可知道。

——（白描〔鐵線〕的成就，一九四九以前已突破張弦。）

　　現在只剩一個林風眠仍不斷從事創作。因抗戰時顏料畫布不可得，改用宣紙與廣告畫顏色（現在時興叫做粉彩畫），效果極像油畫，粗看竟分不出，成績反比抗戰前的油畫為勝。詩意濃郁，自成一家，也是另一種融合中西的風格。以人品及藝術良心與努力而論，他是老輩中絕無僅有的人了。捷克、法、德諸國都買他的作品。

　　單從油畫講，要找一個像張弦去世前在青島畫的那種有個性有成熟面貌的人，簡直一個都沒有。學院派的張充仁，既是學院派，自談不到「創作」。

　　解放後政府設立敦煌壁畫研究所（正式名稱容有出入），由常書鴻任主任，手下有一批人作整理研究、臨摹的工作。五四年在滬開過一個展覽會，從北魏（公元三至四世紀）至宋元都有。簡直是為我們開了一個新天地。人物刻劃之工（不是工細！），色彩的鮮明大膽，取材與章法的新穎，絕非唐宋元明正統派繪畫所能望其項背。中國民族吸收外來影響的眼光、趣味，非親眼目睹，實在無法形容。那些無名作者才是真正的藝術家，活生生的，朝氣蓬勃，觀感和兒童一樣天真樸實。但更有意思的是愈早的愈modern，例如北魏壁畫色彩竟近於Rouault❶，以深棕色、淺棕色與黑色交錯；人物之簡單天真近於西洋野獸派。中唐盛唐之作，彷彿文藝復興的威尼斯派。可是從北宋起色彩就黯淡了，線條繁瑣了，生氣索然了，到元代更是頹廢之極。我看了一方面興奮，一方面感慨：這樣重大的再

發現，在美術界中竟不曾引起絲毫波動！我個人認為現代作畫的人，不管學的是國畫西畫，都可在敦煌壁畫中汲取無窮的創作源泉，學到一大堆久已消失的技巧（尤其人物），體會到中國藝術的真精神。而且整部中國美術史需要重新寫過，對正統的唐宋元明畫來一個重新估價。可惜有我這種感想的，我至今沒找到過，而那次展覽會給我精神上的激動，至今還像是昨天的事！

寫了大半天，字愈來愈不像話了。近二年研究了一下碑帖，對書法史略有概念。每天臨幾行帖，只糾正了過去「寒瘦」之病，連「劃平豎直」的基本條件都未做到，怎好為故人正式作書呢？

<div align="right">一九六一年七月三十一日晚</div>

解放後美術圖書新出甚多，但大半係考古發掘報告，及各地建築或雕塑（如龍門、雲岡等）圖片。有系統論列吾國古建築風格及美學觀點者尚未見專著，因這方面也還沒人做過徹底研究。鄙義英法德（令郎想亦讀第二三外國語）文中倒有專書論及，日文材料也遠比漢文的為多。可是無論如何，當盡量選擇一部分空郵寄澳。……鄙意太格生平未見國內廟堂、園林、私宅建築，多看一些圖片也是有幫助的。我心目中已擬定幾種，如《北京古建築》、《頤和園》等等。但插圖印刷技術不高，不特色彩未免失真，且套版不準確，常予人以浮動模糊之感，如攝影所謂不sharp。此則限於目前水平，

無可如何。

　……

　　解放後，政府在甘肅敦煌設立了「敦煌文物研究所」，由常書鴻負責，有一大批畫家長年住在那兒臨摹。一九五四年曾在滬開過敦煌壁畫展覽會。最近（自陰曆元旦起，爲期一月）又在上海展出大批臨畫，規模之大爲歷來任何畫展所未有。我認爲中國繪畫史過去只以宮廷及士大夫作品爲對象，實在只談了中國繪畫的一半，漏掉了另外一半。從公元四世紀至十一二世紀的七八百年間，不知有多少無名藝術家給我們留下了色彩新鮮、構圖大膽的作品！最合乎我們現代人口味的，尤其是早期的東西，北魏的壁畫放到巴黎去，活像野獸派前後的產品。棕色與黑色爲主的畫面，寶藍與黑色爲主的畫面，你想像一下也能知道是何等的感覺。雖有稚拙的地方，技術不夠而顯得拙劣的地方，卻絕非西洋文藝復興前期如契木菩、喬托那種，而是稚拙中非常活潑；同樣的宗教氣息（佛教題材），卻沒有那種禁欲味兒，也就沒有那種陳腐的「霉宿」（我杜撰此辭，不知可解否）味兒。那些壁畫到隋、到中唐盛唐而完全成熟，以後就往頹廢的路上去了，偏於煩碎、拘謹、工整，沒有蓬蓬勃勃的生氣了。到了宋元簡直不值一看。關於敦煌藝術的感想，很多很多，一則沒時間，二則自己思想也沒好好整理過，只能大致報導一個印象而已。

<div align="right">一九六二年二月二十八日午</div>

　　國外畫壇所謂抽象派者，弟數年前曾斥為非狂人即撞騙。六三年法國舊交寄示Francois Mauriac❷評論，亦大加指摘。近聞國際市場大跌價，一旦畫家與畫商及Snobs相勾結，尚談何藝術！近二十年來弟對整個西方繪畫興趣日減，而對祖國傳統藝術則愛好愈篤，大概也是中國人的根性使然，倘兄在國內生活十年，恐亦將有同感。

<div align="right">一九六五年七月四日</div>

❶ 魯奧（Rouault, Georges, 1871-1958），法國畫家。
❷ 莫里亞克（Mauriac, François, 1885-1970），法國小說家、評論家、詩人，獲一九五二年諾貝爾文學獎。

與傅聰談美術

　　華東美協爲黃賓虹辦了一個個人展覽會，昨日下午舉行開幕式，兼帶座談。我去了，畫是非常好。一百多件近作，雖然色調濃黑，但是渾厚深沉得很，而且好些作品遠看很細緻，近看則筆頭仍很粗。這種技術才是上品！我被賴少其（美協主席）逼得沒法，座談會上也講了話。大概是：（1）西畫與中畫，近代已發展到同一條路上；（2）中畫家的技術根基應向西畫家學，如寫生，寫石膏等等；（3）中西畫家應互相觀摩、學習；（4）任何部門的藝術家都應對旁的藝術感興趣。

<div style="text-align: right">一九五四年九月二十一日晨</div>

　　星期日（十七）出去玩了一天。上午到博物館去看古畫，看商

周戰國的銅器等等；下午到文化俱樂部（即從前的法國總會，蘭心斜對面）參觀華東參加全國美展的作品預展。結果看得連阿敏都頻頻搖頭，連喊吃不消。大半是月份牌式，其幼稚還不如好的廣告畫。漫畫木刻之幼稚，不在話下。其餘的幾個老輩畫家，也是軋時髦，塗抹一些光光滑滑的、大幅的著色明信片，長至丈餘，遠看也像舞台布景，近看毫無筆墨。

<div align="right">一九五四年十月十九日夜</div>

　　昨天尚宗打電話來，叫我們到他家去看作品，給他提些意見。話說得相當那個，不好意思拒絕。下午三時便同你媽媽一起去了。他最近參加華東美展落選的油畫《洛神》，和以前畫佛像、觀音等等是一類東西。面部既沒有莊嚴沉靜的表情（《觀音》），也沒有出塵絕俗的世外之態（《洛神》），而色彩又是既不強烈鮮明，也不深沉含蓄。顯得作者的思想只是一些莫名其妙的煙霧，作者的情緒只是渾渾沌沌的一片無名東西。我問：「你是否有宗教情緒，有佛教思想？」他說：「我只喜歡富麗的色彩，至於宗教的精神，我也曾從佛教畫中追尋他們的天堂……等等的觀念。」我說：「他們是先有了佛教思想，佛教情緒，然後求那種色彩來表達他們那種思想與情緒的。你現在卻是倒過來。而且你追求的只是色彩，而你的色彩又沒有感情的根源。受外來美術的影響是免不了的，但必須與一個人

的思想感情結合。否則徒襲形貌，只是作別人的奴隸。佛教畫不是不可畫，而是要先有強烈、眞誠的佛教感情，有佛教人生觀與宇宙觀。或者是自己有一套人生觀宇宙觀，覺得佛教美術的構圖與色彩恰好表達出自己的觀念情緒。借用人家的外形，這當然可以。倘若單從形與色方面去追求，未免捨本逐末，犯了形式主義的大毛病。何況即以現代歐洲畫派而論，純粹感官派的作品是有極強烈的刺激感官的力量的。自己沒有強烈的感情，如何教看的人被你的作品引起強烈的感情？自己胸中的境界倘若不美，人家看了你作品怎麼會覺得美？你自以爲追求富麗，結果畫面上根本沒有富麗，只有俗氣鄉氣；豈不說明你的情緒就是俗氣鄉氣？（當時我措辭沒有如此露骨。）惟其如此，你雖犯了形式主義的毛病，連形式主義的效果也絲毫產生不出來。」

我又說：「神話題材並非不能畫，但第一，跟現在的環境距離太遠；第二，跟現在的年齡與學習階段也距離太遠。沒有認清現實而先鑽到神話中去，等於少年人醇酒婦人的自我麻醉，對前途是很危險的。學西洋畫的人第一步要訓練技巧，要多看外國作品，其次要把外國作品忘得乾乾淨淨——這是一件很艱苦的工作——同時再追求自己的民族精神與自己的個性。」

以尚宗的根基來說，至少再要在人體花五年十年功夫才能畫理想的題材，而那時是否能成功，還要看他才具而定。後來又談了許多整個中國繪畫的將來問題，不再細述了。總之，我很感慨，學藝

術的人完全沒有準確的指導。解放以前，上海、杭州、北京三個美術學校的教學各有特殊缺點，一個都沒有把藝術教育用心想過、研究過。解放以後，成天鬧思想改造，而沒有擊中思想問題的要害。許多有關根本的技術訓練與思想啓發，政治以外的思想啓發，不要說沒人提過，恐怕腦中連影子也沒有人有過。

　　學畫的人事實上比你們學音樂的人，在此時此地的環境中更苦悶。先是你們有唱片可聽，他們只有些印刷品可看；印刷品與原作的差別，和唱片與原演奏的差別，相去不可以道里計。其次你們是講解西洋人的著作（以演奏家論），他們是創造中國民族的藝術。你們即使弄作曲，因爲音樂在中國是處女地，故可以自由發展；不比繪畫有一千多年的傳統壓在青年們精神上，縛手縛腳。你們不管怎樣無好先生指導，至少從小起有科學方法的訓練，每天數小時的指法練習給你們打根基；他們畫素描先在時間上遠不如你們的長，頂用功的學生也不過畫一二年基本素描，其次也沒有科學方法幫助。出了美術院就得「創作」，不創作就談不到有表現；而創作是解放以來整個文藝界，連中歐各國在內，都沒法找出路。（心理狀態與情緒尚未成熟，還沒到瓜熟蒂落，能自然而然找到適當的形象表現。）

<div align="right">一九五四年十月二十二日晨</div>

　　昨晚請唐云來吃夜飯，看看古畫，聽他談談，頗學得一些知

識。此人對藝術甚有見地，人亦高雅可喜，爲時下國畫家中不可多
得之才；可惜整天在美協辦公，打雜，創作大受影響。藝術家與行
政工作，總是不兩立的。

<div align="right">一九五四年十二月三十一日晚</div>

　　我認爲敦煌壁畫代表了地道的中國繪畫精粹，除了部分顯然受
印度佛教藝術影響的之外，那些描繪日常生活片段的畫，確實不同
凡響：創作別出心裁，觀察精細入微，手法大膽脫俗，而這些畫都
是由一代又一代不知名的畫家繪成的（全部壁畫的年代跨越五個世
紀）。這些畫家，比起大多數名留青史的文人畫家來，其創作力與生
命力，要強得多。眞正的藝術是歷久彌新的，因爲這種藝術對每一
時代的人都有感染力，而那些所謂的現代畫家（如彌拉信中所述）
卻大多數是些騙子狂徒，只會向附庸風雅的愚人榨取錢財而已。我
絕對不相信他們是誠心誠意的在作畫。聽說英國有「貓兒畫家」及
用「一塊舊鐵作爲雕塑品而贏得頭獎」的事，這是眞的嗎？人之喪
失理智，竟至於此？

<div align="right">一九六一年一月二十三日</div>

　　親愛的孩子，寄你「武梁祠石刻榻片」四張，乃係普通複製

品，屬於現在印的畫片一類。

楯片一稱拓片，是吾國固有的一種印刷，原則上與過去印木版書；今日印木刻銅刻的版畫相同。惟印木版書畫先在版上塗墨，然後以白紙覆印。拓片則先覆白紙於原石，再在紙背以布球蘸墨輕拍細按，印訖後紙背即成正面；而石刻凸出部分皆成黑色，凹陷部分保留紙之本色（即白色）。木刻銅刻上原有之圖像是反刻的，像我們用的圖章；石刻原作的圖像本是正刻，與西洋的浮雕相似，故複製時方法不同。

古代石刻畫最常見的一種只勾線條，刻劃甚淺；拓片上只見大片黑色中浮現許多白線，構成人物鳥獸草木之輪廓；另一種則將人物四周之石挖去，如陽文圖章，在拓片上即看到物像是黑的，具有整個形體，不僅是輪廓了。最後一種與第二種同，但留出之圖像呈半圓而微凸，接近西洋的淺浮雕。武梁祠石刻則是第二種之代表作。

給你的拓片，技術與用紙都不高明；目的只是讓你看到我們遠祖雕刻藝術的些少樣品。你在歐洲隨處見到希臘羅馬雕塑的照片，如何能沒有祖國雕刻的照片呢？我們的古代遺物既無照相，只有依賴拓片，而拓片是與原作等大，絕未縮小之複本。

武梁祠石刻在山東嘉祥縣武氏祠內，為公元二世紀前半期作品，正當東漢（即後漢）中葉。武氏當時是個大地主大官僚，子孫在其墓畔築有享堂（俗稱祠堂）專供祭祀之用。堂內四壁嵌有石刻的圖畫。武氏兄弟數人，故有武榮祠武梁祠之分，惟世人混稱為武

梁祠。

　　同類的石刻畫尚有山東肥城縣之孝堂山郭氏墓，則是西漢（前漢）之物，早於武梁祠約百年（公元一世紀），且係陰刻，風格亦較古拙厚重。「孝堂山」與「武梁祠」為吾國古雕刻兩大高峰，不可不加注意。此外尚有較晚出土之四川漢墓石刻，亦係精品。

　　石刻畫題材自古代神話，如女媧氏補天、三皇五帝等傳說起，至聖、賢、豪傑烈士、諸侯之史實軼事，無所不包。——其中一部分你小時候在古書上都讀過。原作每石有數畫，中間連續，不分界限，僅於上角刻有題目，如《老萊子彩衣娛親》、《荊軻刺秦王》等等。惟文字刻劃甚淺，年代剝落，大半無存；今日之下欲知何畫代表何人故事，非熟悉《春秋》《左傳》《國策》不可；我無此精力，不能為你逐條考據。

　　武梁祠全部石刻共占五十餘石，題材總數更遠過於此。我僅有拓片二十餘張，亦是殘帙，缺漏甚多，茲挑出拓印較好之四紙寄你，但線條仍不夠分明，遒勁生動飄逸之美幾無從體會，只能說聊勝於無而已。

　　此種信紙❶即是木刻印刷，今亦不復製造，值得細看一下。

　　另附法文說明一份，專供彌拉閱讀，讓她也知道一些中國古藝術的梗概與中國史地的常識。希望她為你譯成英文，好解釋給你外國友人聽；我知道大部分歷史與雕塑名詞你都不見得會用英文說。——倘裝在框內，拓片只可非常小心的壓平，切勿用力拉直拉平，

無數皺下去的地方都代表原作的細節，將紙完全拉直拉平就會失去本來面目，務望與彌拉細說。

又漢代石刻畫純係吾國民族風格。人物姿態衣飾既是標準漢族氣味，雕刻風格亦毫無外來影響。南北朝（公元四世紀至六世紀）之石刻，如河南龍門、山西雲崗之巨大塑像（其中很大部分是更晚的隋唐作品——相當於公元六至八世紀），以及敦煌壁畫等等，顯然深受佛教藝術、希臘羅馬及近東藝術之影響。

附帶告訴你這些中國藝術演變的零星知識，對你也有好處，與西方朋友談到中國文化，總該對主流支流，本土文明與外來因素，心中有個大體的輪廓才行。以後去不列顛博物館巴黎羅浮美術館，在遠東藝術室中亦可注意及之。巴黎還有專門陳列中國古物的Musée Guimet〔吉美博物館〕，值得參觀！

<div align="right">一九六一年四月二十五日</div>

巴爾札克的《幻滅》Lost Illusions 英譯本，已由宋伯伯從香港寄來，彌拉不必再費心了。……英譯本也有插圖，但構圖之庸俗，用筆之淒迷瑣碎，線條之貧弱無力，可以說不堪一顧。英國畫家水準之低實屬不堪想像，無怪丹納在《藝術哲學》中對第一流的英國繪畫也批評得很兇。

<div align="right">一九六一年六月十四日夜</div>

　　石刻畫你喜歡嗎？是否感覺到那是真正漢族的藝術品，不像敦煌壁畫雲崗石刻有外來因素。我覺得光是那種寬袍大袖、簡潔有力的線條、渾合的輪廓、古樸的屋宇車輛、強勁雄壯的馬匹，已使我看了怦然心動，神遊於二千年以前的天地中去了。（裝了框子看更有效果。）

<div align="right">一九六一年六月二十六日晚</div>

❶ 這封信是用木刻水印箋紙寫的。

傅雷致蕭芳芳墨蹟函（一九六一年四月）

舊存此帖，寄 芳芳賢姪女作臨池用，初可任擇性之所近之一種，日寫數行，不必描頭畫角，但求得神氣，有那麼一點兒帖上的意思就好。臨帖不過是以一規模，非作古人奴隸。

一種臨五半年八個月後，可再換一種。

字寧拙毋巧，寧厚毋薄，保持天真与本色，切忌搔首弄姿，故意取媚。

劃平豎直是最基本原則。

一九六一年四月 怒庵識

＊ 蕭芳芳，成家和（係三十年代初傅雷任職上海
　 美專時的學生，傅雷夫婦摯友，一九五○年後
　 移居香港）女兒，現為香港著名影星和導演。

與蕭芳芳談書法藝術＊

　　舊存此帖，寄芳芳賢侄女作臨池用。初可任擇性之所近之一種，日寫數行，不必描頭畫角，但求得神氣，有那麼一點兒帖上的意思就好。臨帖不過是得一規模，非作古人奴隸。一種臨至半年八個月後，可再換一種。

　　字寧拙毋巧，寧厚毋薄，保持天真與本色，切忌搔首弄姿，故意取媚。

　　劃平豎直是最基本原則。

<div align="right">一九六一年四月</div>

畫苑傳眞

塞尙

印象派的繪畫，大家都知道是近代藝術史上一朵最華美的花。畢沙羅（Pissarro）❶、吉約曼（Guillaumin）❷、雷諾瓦（Renoir）❸、西斯萊（Sisley）❹、莫內（Monet）❺等彷彿是一群天眞的兒童，睜著好奇的慧眼，對於自然界的神奇幻變感到無限的驚訝，於是靠了光與色的灌漑滋養，培植成這個繁榮富麗的藝術之園。無疑的，這是一個奇蹟。然而更使我們詫異的，卻是在這群園丁中，忽然有一個中途倚鑻悵惘的人，滿懷著不安的情緒，對著園中鮮豔的群花，漸漸地懷疑起來，經過了長久的徘徊躊躇之後，決然和畢沙羅們分離了，獨自在園外的荒蕪的硗土中，播著一顆由堅強沉著的人格和赤誠沸熱的心血所結晶的種子。他孤苦地墾植著，受盡了狂風驟雨的摧殘，備嘗著愚庸冥頑的冷嘲熱罵的辛辣之味，終於這顆種子萌芽生長起來，等到這園丁六十餘年的壽命終了的時光，已成

了千尺的長松，挺然直立於懸崖峭壁之上，為現代藝術的奇花異草拓殖了一個簇新的領土。這個奇特的思想家，這個倔強的畫人，便是偉大的塞尚（Cézanne）❻。

真正的藝術家，一定是時代的先驅者，他有敏慧的目光，使他一直遙矚著未來；有銳利的感覺，使他對於現實時時感到不滿；有堅強的勇氣，使他能負荊冠，能上十字架，只要是能滿足他藝術的創造欲。至於世態炎涼，那於他更有什麼相干呢？在這一點上，塞尚又是一個大勇者，可與德拉克洛瓦（Delacroix）❼照耀千古。

他的一生，是全部在艱苦的奮鬥中犧牲的：他不特要和他所不滿的現實戰（即要補救印象派的弱點），而且還要和他自己的視覺、手腕及色感方面的種種困難戰。固然，他有他獨特的環境，使他能純為藝術而藝術地製作，然而他不屈不撓的精神，超然物外的人格，實在是舉世不多見的。

塞尚名保羅，於一八三九年生於普羅旺斯地區艾克斯（Aix-en-Provence）。這是法國南方的一個首府。他的父親是一個由帽子匠出身的銀行家，母親是一位躁急的婦人。但她的熱情，她的無名的煩悶，使她十分鍾愛她的兒子，因為這兒子在先天已承受了她這部精神的遺產。也全靠了她的回護，塞尚才能戰勝了他父親的富貴夢，完成他做藝人的心願。

他十歲時，就進當地的中學，和左拉（Zola）❽同學，兩人的交誼天天濃厚起來，直到左拉的小說成了名，漸漸想做一個小資產者

的時候，才逐漸疏遠。這時期兩位少年朋友在校課外，已開始認識大自然的壯美了。尤其是在假中，兩人徜徉山巔水涯，左拉念著浪漫派諸名家的詩，塞尙滔滔地講著韋羅內塞（Vèronèse）❾、魯本斯（Rubeńs）❿、林布蘭（Rembrandt）⓫。那些大畫家的作品。他終身為藝者的意念，就這樣地在充滿著幻想與希望的少年心中醞釀成熟了。

在中學時代，他已在當地的美術學校上課；十九歲中學畢業時，他同時得到美術學校的素描（dessin）二等獎。這個榮譽使他的父親不安起來，他對塞尙說；「孩子，孩子，想想將來吧！天才是要餓死的，有錢才能生活啊！」

服從了父親，塞尙無可奈何地在艾克斯大學法科聽了兩年課，終於父親拗他不過，答應他到巴黎去開始他的藝術生涯。他一到巴黎就去找左拉。兩人形影不離地過了若干時日，但不久，他們對於藝術的意見日漸齟齬，塞尙有些厭倦巴黎，忽然動身回家去了。這一次，他的父親想定可把這兒子籠絡住了，既然是他自己回來的；就叫他在銀行裡做事。但這種枯索的生活，叫塞尙怎能忍受呢？於是賬簿上、牆壁上都塗滿了塞尙的速寫或素描。末了，他的父親又不得不讓步，任他再去巴黎。

這回他結識了幾位知己的藝友，尤其是畢沙羅與吉約曼（Guillaumin），和他最為契合。塞尙此時的繪畫也頗受他們的影響。他們時常一起在巴黎近郊的歐韋（Auvers）寫生。但年少氣盛、野心勃勃的塞尙，忽然去投考巴黎美專；不料這位艾克斯美術學校的

二等獎的學生在巴黎竟然落第。氣憤之餘，又跑回了故鄉。

等到他第三次來巴黎時，他換了一個研究室。一面仍在羅浮宮徜徉躑躅，站在魯本斯或德拉克洛瓦的作品前面，不勝低徊激賞。那時期他畫的幾張大的構圖（composition）即是受德氏作品的感應。左拉最初怕塞尚去走寫實的路，曾勸過他，此刻他反覺他的朋友太傾向於浪漫主義，太被光與色所眩惑了。

然而就在此時，他的被稱為太浪漫的作品，已絕不是浪漫派的本來面目了。我們只要看他臨摹德拉克洛瓦的《但丁的渡舟》一畫便可知道。此時人們對他作品的批評是說他好比把一支裝滿了各種顏色的手槍，向著畫布亂放，於此可以想像到他這時的手法及用色，已絕不是拘守繩墨而在探尋新路了。

人們曾向當時的前輩大師馬內（Manet）⑫徵求對於塞尚的畫的意見，馬內回答說，「你們能歡喜醲釅的畫嗎？」這裡，我們又可看出塞尚的藝術，在成形的階段中，已不為人所了解了。馬內在十九世紀後葉被視為繪畫上的革命者，尚且不能識得塞尚的摸索新路的苦心，一般社會，自更無從談起了。

總之，他從德拉克洛瓦及他的始祖威尼斯諸大家那裡悟到了色的錯綜變化，從庫爾貝（Courbet）⑮那裡找到自己性格中固有的沉著，再加以縱橫的筆觸，想從印象派的單以「變幻」為本的自然中搜求一種更為固定、更為深入、更為沉著、更為永久的生命。這是塞尚洞燭印象派的弱點，而為專主「力量」、「沉著」的現代藝術之

先聲。也就為這一點，人家才稱塞尚的藝術是一種回到古典派的藝術。我們切不要把古典派和學院派這兩個名詞相混了，我們更不要把我們的目光專注在形式上。（否則，你將永遠找不出古典派和塞尚的相似處。）古典的精神，無論是文學史或藝術史都證明是代表「堅定」「永久」的兩個要素。塞尚採取了這精神，站在他自己的時代思潮上，為二十世紀的新藝術行奠基禮，這是他尊重傳統而不為傳統所惑，知道創造而不是以架空樓閣冒充創造的偉大的地方。

再說回來，印象派是主張單以七種原色去表現自然之變化，他們以為除了光與色以外，繪畫上幾沒有別的要素，故他們對於色的應用，漸趨硬化，到新印象派，即點描派，差不多用色已有固定的方式，表現自然也用不到再把自己的眼睛去分析自然了。這不但已失了印象派分析自然的根本精神，且已變成了機械、呆板、無生命的鋪張。印象派的大功在於外光的發現，故自然的外形之美，到他們已表現到頂點，風景畫也由他們而大成。然流弊所及，第一是主義的硬化與鋪張，造成新印象派的徒重技巧；第二是印象派繪畫的根本弱點，即是浮與淺，美則美矣，顧亦止於悅目而已。塞尚一生便是竭全力與此浮淺二字戰的。

所謂浮淺者，就是缺乏內心。缺乏內心，故無沉著之精神，故無永久之生命。塞尚看透這一點，所以用「主觀地忠實自然」的眼光，把自己的強毅渾厚的人格全部灌注在畫面上，於是近代藝術就於萎靡的印象派中超拔出來了。

塞尙主張絕對忠實自然，但此所謂忠實自然，決非模仿抄襲之謂。他曾再三說過，要忠實自然，但用你自己的眼睛（不是受過別人影響的眼睛）去觀察自然。換言之，需要把你視覺淨化，清新化，兒童化，用著和兒童一樣新奇的眼睛去凝視自然。

大凡一件藝術品之成功，有必不可少的一個條件，即要你的人格和自然合一，（這所謂自然是廣義的，世間種種形態色相都在內。）因爲藝術品不特要表現外形的眞與美，且要表現內心的眞與美；後者是目的，前者是方法，我們決不可認錯了。要達到這目的，必要你的全人格，透入宇宙之核心，悟到自然的奧秘；再把你的純眞的視覺，抓住自然之外形，這樣的結果，才是內在的眞與外在的眞的最高表現。塞尙平生絕口否認把自己的意念放在畫布上，但他的作品，明明告訴我們不是純客觀的照相，可知人類的生命，——人格——是不由你自主地、不知不覺地、無意識地，透入藝術品之心底。因爲人類心靈的產物，如果滅掉了人類的心靈，還有什麼呢？

以上所述是塞尙的藝術論的大概及他與現代藝術的關係。以下想把他的技巧約略說一說。

塞尙全部技巧的重心，是在於中間色。此中間色有如音樂上的半音，旋律的諧和與否，全視此半音的支配得當與否而定。繪畫上的色調亦復如是。塞尙的畫，不論是人物，是風景，是靜物，其光暗之間的冷色與熱色都極複雜。他不和前人般只以明暗兩種色調去

組成旋律，只用一二種對稱或調和的色彩去分配音階，他是用各種複雜的顏色，先是一筆一筆地並列起來，再是一筆一筆地加疊上去，於是全面的色彩愈爲鮮明，愈爲濃厚，愈爲激動，有如音樂上和聲之響亮。這是塞尙在和諧上成功之祕訣。

有人說塞尙是最主體積的，不錯，但體積從什麼地方來的呢？也即因了這中間色才顯出來的罷了。他並不如一般畫家去斤斤於素描，等到他把顏色的奧祕抓住了的時候，素描自然有了，輪廓顯著，體積也隨著浮現。要之，塞尙是一個最純粹的畫家（peintre），是一個大色彩家（coloriste），而非描繪者（dessinateur），這是與他的前輩德拉克洛瓦相似之處。

至此，我們可以明瞭塞尙是用什麼方法來達到補救印象派之弱點的目的，而建樹了一個古典的，沉著的，有力的，建築他的現代藝術。在現代藝術中，又可看出塞尙的影響之大。大戰前極盛的立體派，即是得了塞尙的體積的啓示，再加以科學化的理論作爲一種試驗（essai）。在其他各畫派中，塞尙又莫不與他同時的高更（Gauguin）與梵谷（Van Gogh）❹三分天下。

在藝術史上他是一個承前啓後的旋轉中樞的畫人。

但這樣一個奇特而偉大的先驅者，在當時之不被人了解，也是當然的事。他一生從沒有正式入選過官立的沙龍。幾次和他朋友們合開的或個人的畫展，沒有一次不是他爲眾矢之的。每個婦女看到他的浴女，總是切齒痛恨，說這位拙劣的畫家，毀壞了她們美麗的

肉體。大小報章雜誌，都一致地認他是一個變相的泥水匠，把什麼白堊啊，土黃啊，綠的紅的亂塗一陣，又哪知十年之後，大家都把他奉爲偶像，敬之如神明呢？這種無聊的毀譽，在塞尙眼裡當看作同樣是愚妄吧!?

要知道塞尙這般放縱大膽的筆觸，絕非隨意塗抹，他每下一筆，都經過長久的思索與觀察。他畫了無數的靜物，但他畫每一只蘋果，都係畫第一只蘋果時一樣地細心研究。他替沃拉爾（Vollard）❶畫像，畫了一百零四次還嫌沒有成功，我眞不知像他這樣熱愛藝術、苦心孤詣的畫家，在全部藝術史中能有幾人！然而他到死還是口口聲聲地說：「唉，我是不能實現的了，才窺到了一線光明，然而耄矣……上天不允許我了……」話未完而已老淚縱橫，悲抑不勝……

一九○六年十月二十一日，他在野外寫生，淋了冷雨回家，發了一晚的熱，翌日支撐起來在家中作畫，忽然又倒在畫架前面，人們把他抬到床上，從此不起。

我再抄一個公式來作本篇的結束罷。

要了解塞尙之偉大，先要知道他是時代的人物。所謂時代的人物者，是＝永久的人物＋當代的人物＋未來的人物。

一九三○年一月七日，於巴黎

〔原載《東方雜誌》第二十七卷第十九號，一九三○年十月十日〕

❶ 畢沙羅（Pissatto, Camille 1830-1903），法國印象派畫家。

❷ 吉約曼（Guillaumin, Armand 1841-1927），法國風景畫家和雕刻家。

❸ 雷諾瓦（Renoir, Pierro-Auguste 1841-1919），法國印象派重要畫家，亦作雕刻和版畫。

❹ 西斯萊（Sisley, Alfred 1839-1899），法國風景畫家，印象派代表人物。

❺ 莫內（Monet, Claude l840-1926），法國畫家，印象派創始人之一。

❻ 塞尚（Cézanne, Paul 1839-1906），法國畫家，後期印象派代表人物。

❼ 德拉克洛瓦（Delacroix, Eugène 1798-1863），法國浪漫主義畫家。

❽ 左拉（Zola, Émile 1840-1902），法國自然主義文學奠基人。

❾ 韋羅内塞（Vèronèse, Paolo 1528-1588），義大利文藝復興後期威尼斯畫派重要畫家，著名的色彩大師。

❿ 魯本斯（Rubeńs, Peter Paul 1577-1640），比利時人，佛蘭德斯著名畫家。

⓫ 林布蘭（Rembrandt 1606-1669），荷蘭偉大畫家。

⓬ 馬内（Manet, Edouard 1832-1883），法國印象派畫家。

⓭ 庫爾貝（Courbet, Gustave 1819-1877），法國畫家，現實主義繪畫的開創者。

⓮ 高更（Gauguin, Paul 1848-1903），法國後期印象派畫家。
　　梵谷（Van Gogh, Vincent 1853-1890），林布蘭以後荷蘭最偉大的畫家，後期印象派的代表人物。

⓯ 沃拉爾（Vollard, Ambroise 1865-1939），法國美術品商和出版商。

劉海粟*

現代德國批評家李爾克作《羅丹傳》有言：

> 「羅丹未顯著以前是孤零的。光榮來了，他也許更孤
> 零了吧。因爲光榮不過是一個新名字四周發生的誤會的總
> 和而已。」

海粟每次念起這段文字時，總是深深的感嘆。

實在，我們不能詫異海粟的感慨之深長。

他十六歲時，從舊式的家庭中悄然跑到上海，糾合了幾個同志學洋畫。創辦上海美術院——現在美專的前身——這算是實現了他早年的藝術夢之一部；然而心底懷著被摧殘了的愛情之隱痛，獨自想在美的世界中找求些許安慰的意念：慈愛的老父不能了解，即了解了亦不能爲他解脫。這時候，他沒有朋友，沒有聲名，他是孤零的。

二十年後，他海外倦遊歸來，以數年中博得國際榮譽的作品與

國人相見。學者名流，竟以一睹叛徒新作爲快；達官貴人，爭以得一筆一墨爲榮。這時候，他戰勝了道學家（民十三模特兒案），戰勝了舊禮教，戰勝了一切──社會上的與藝術上的敵人，他交遊滿天下，桃李遍中國；然而他是被誤會了，不特爲敵人所誤會，尤其被朋友誤會。在今日，海粟的名字不孤零了，然而世人對於海粟的藝術的認識是更孤零了。

但我決不因此爲海粟悲哀，我只是爲中華民族嘆息。一個眞實的天才──尤其是藝術的天才的被誤會，是民眾落伍的徵象。（至於爲藝術家自身計，誤會也許正能督促他望更高遠深邃的路上趨奔。）在現在，我且不問中國要不要海粟這樣一個藝術家，我只問中國要不要海粟這樣一個人。因爲海粟的藝術之不被人了解，正因爲他的人格就沒有被人參透。今春他在德國時曾寄我一信：「我們國內的藝術以至一切已混亂到不可思議的地步，一般人心風俗也醜惡到不可思議的地步……」在這種以欺詐虛僞爲尚，在敷衍妥協中討生活的社會裡，哪能容得你眞誠赤裸的人格，與反映在畫面上的潑辣性和革命的精神？

未出國以前，他被目爲名教罪人、藝術叛徒，甚至榮膺了學閥的頭銜。由這些毀辱的名稱上，就可以看出海粟當時做事的勇氣，而進一層懂得他那時代的藝術的淵源：他民十一去北京，畫架放在前門腳下，即有那般強烈的對照，潑辣的線條，堅定的、建築化的

＊劉海粟（1896～1994），中國現代畫家、美術教育家。這是傅雷早年對劉海粟先生的認識。二十世紀三十年代中後期一直到六十年代，傅雷對劉海粟先生的認識有很大的不同，可參閱傅雷先生致劉抗先生信函。

形式（forme constructive）的表現。翌年遊西湖，站在「南天門絕頂」，就有以太陽爲生命的象徵，以古廟枯幹爲挺拔的力的表白的作品產生。他在環攻的敵人群中，暗啞叱咤，高唱著凱旋歌。在殷紅、橙黃、蔚藍的三種色調中奏他那英雄交響樂的第一段。

　　原來海粟藝術的「大」與「力」的表現，早已被最近慘死的薄命詩人徐志摩所認識；他在十六年〈海粟近作〉序文中已詳細說過。他並勉勵海粟：「還得用謙卑的精神來體會藝術的眞際，山外有山，海外有海……海粟是已經決定出國去幾年，我們可以預期像他這樣有準備的去探寶山，決不會空手歸來，我們在這裡等候著消息！」海粟現在是滿載而歸，然而等候消息的朋友，僅僅有見了海粟一面，看了他的畫一次，喊一聲「啊，你的力量已到畫的外面去了」的機緣就飄然遠引，難道他此次南來就爲著要一探「探寶山」的消息嗎？❶

　　可是海粟此次歸來，不特可以對得住藝術，亦可以對得住他的唯一的知己——志摩了。他在歐三年，的確把志摩勉勵他的話完全做到了。他的「誓必力學苦讀，曠觀大地」（去年致我函中語）的精神，對於藝術的謙卑虔敬的態度，實足令人感奮。

　　他今春寄我的某一信：

　　　「昨天你憂形於色，大概又是爲了物質的壓迫吧。××來的三千方（即Franc法郎）幾日已分配完了。（一千還你，五百還××，二百五十方還××，色料，筆，二百五

十方，×××一百方，還×××一百方，東方飯票一百五
十方，韻士零用一百方，二百方寄××。）沒有飯吃的人
很多，我們已較勝一籌了……」

我有時在午後一兩點鐘到他寓所去（他住得最久的要算是巴黎
拉丁區Sorbonne街十八號Rollin旅館四層樓上的一間小屋了），海粟剛
從羅浮宮臨畫回來，一進門就和我談他當日的工作，談林布蘭的用
色的複雜，人體的堅實……以及一切畫面上的新發現。半小時後劉
夫人從內面盥洗室中端出一鍋開水，幾片麵包，一碟冷菜，我才知
道他還沒吃過飯，而是為了「物質的壓迫」連「東方飯票」的中國
館子裡的定價菜也吃不起了。

在這種窘迫的境遇中，真是神鑑臨著他！海粟生平就有兩位最
好的朋友在精神上扶掖他，鼓勵他：這便是他的自信力和彈力——
這兩點特性可說是海粟得天獨厚，與他的藝術天才同時秉受的。因
了他的自信力的堅強，他在任何惡劣的環境中從不曾有過半些懷疑
和躊躇；因了他的彈力，故愈是外界的壓迫來得險惡和凶猛，愈使
他堅韌。這三年的「力學苦讀」，把海粟的精神鍛鍊得愈往深處去
了，他的力量也一變昔日的蓬勃與銳利，潛藏起來；好比一座火山
慢慢地熄下去，蘊蓄著它的潛力，待幾世紀後再噴的晨光，不特要
石破天驚，整個世界為他震撼，別個星球亦將為之打顫。這正如
《玫瑰村的落日》在金黃的天邊將降未降之際，閃耀著它沉著的光
芒，暗示著明天還要以更雄偉的旋律上升，以更渾厚的力量來照臨

大地。也正如《向日葵》的綠葉在沉重的黃花之下，掙扎著求伸張，求發榮，宛似一條受困的蛟龍竭力想擺脫它的羈絆與重壓。然而海粟畢竟是中國人，先天就承受了東方民族固有的超脫的心魂，他在畫這幾朵向日葵的花和葉的掙扎與鬥爭的時候，他決不肯執著，他運用翠綠的底把深黃的花朵輕輕襯托起來，一霎時就給我們開拓出一個高遠超脫的境界：這正是受困的蛟龍終於要吐氣排雲，行空飛去的前訊。

十九年六月，他赴義大利旅行，到羅馬的第二天來信：

「……今天又看了兩個博物館，一個伽藍，看了許多提香、拉斐爾、米開朗基羅的傑作。這些人實是文藝復興的精華，為表現而奮鬥，他們賜與人類的恩惠眞是無窮無極呀。每天看完總很疲倦，六點以後仍舊畫畫。光陰如逝，眞使我著急……」

這時候，他徜徉於羅馬郊外，在羅馬廣場畫他憑弔唏噓的古國的頹垣斷柱，畫二千年前奈龍大帝淫樂的故宮與鬥獸場的遺跡。在翡冷翠，他懷念著但丁與貝亞特麗絲的神秘的愛，畫他倆當年邂逅的古橋。海粟的心目中，原只有荷馬、但丁、米開朗基羅、歌德、雨果、羅丹。

然而海粟這般浩瀚的胸懷中，也自有其說不出的苦悶，在壯

遊、作畫之餘，不時得到祖國的急電；原來他一手扶植的愛子——美專——需要他回來。他每次接到此類的電訊，總是數日不安，徘徊終夜。他在西斯汀教堂中，在拉斐爾墓旁，在威尼斯色彩的海中，更在萬國藝人麇集的巴黎，所沉浸的、所薰沐的藝術空氣太濃厚了。他自今而後不只要數百青年受他那廣大的教化，而是要國人要天下士要全人類被他堅強的絕藝所感動。藝術的對象，只有無垠的宇宙與蠕蠕在地上的整個的人群（humanité），但在這人材荒落的中國，還需要海粟犧牲他藝術家的創造而努力於教育，為未來的中國藝壇確立一個偉大堅實的基礎。結果終於他忍痛歸來，暫別了他藝術的樂園——巴黎。

東歸之前，他先應德國佛朗克府學院之邀請，舉辦一個國畫展覽會，以後他在巴黎又舉行西畫個展，我們讀到法文人賴魯阿氏的序文以及德法兩國的對於他藝術的批評時，不禁惶悚愧赧至於無地。我們現代中國文藝復興的大師還是西方的鄰人先認識他的真價值。我們怎對得起這位遠征絕域，以藝者的匠心為我們整個民族爭得一線榮光的藝人？

現在，海粟是回來了，「探寶山」回來了。一般的恭維，我知正如一般的侮蔑與誤解一樣，決不在他心頭惹起絲毫影響；可是他所企待著的真切的共鳴，此刻在顫動了不？

陰霾蔽天，烽煙四起，彷彿是大時代將臨的先兆，亦彷彿是尤里烏斯二世時產生米開朗基羅、拉斐爾、達文西的時代，亦彷彿是

一八三〇年前後產生德拉克洛瓦、雨果的情景；願你，海粟，願你
火一般的顏色，燃起我們將死的心靈，願你狂飆般的節奏，喚醒我
們奄奄欲絕的靈魂。

一九三一年十一月二十六午夜

〔原載一九三二年九月《藝術旬刊》第一卷第三期〕

❶ 十一月十四日星期六午後一時，志摩赴辣斐德路四九六B號訪海粟，
這是他們三年長別後第一次見面。志摩在樓梯上就連呼「海粟海粟！」
一見《巴黎聖母院》那幅畫，即大呼「啊！你的力量已到畫的外面去
了！」一會又嘆說：「中國只有你一個人！……然而一人亦夠了！」
十一月十九日志摩遇難，海粟在杭寫生，二十一日靈耗傳來，海粟大
慟。

薰琹的夢

　　不知在二十世紀開端後的哪一年，薰琹在煙霧縹緲、江山如畫的故鄉生下來了。他呱呱墜地的時辰和環境我不知道，大概總在神秘的黃昏或東方未白的拂曉，離夢境不遠的時間吧！

　　從童年以至長成，他和所有的青年一樣，做過許多天眞神奇的夢。他那沉默的性情，幻想的風趣，使他一天一天的遠離現實。若干年以前，他正在震旦大學念書，學的是醫，實際卻在做夢。一天，他忽然想到歐洲去，於是他就離開了戰雲彌漫的中國，跨入繁聲雜色的西方。這於他差不多是一個極樂世界。他一開始就拋棄了煩瑣的、機械的、理論的、現實的科學，沉浸在蕭邦（Chopin）、孟德爾頌（Mendelssohn）的醉人的詩的氛圍中去。貝多芬雄渾爭鬥的呼聲，羅西尼（rossini）獷野肉感的風格，韋伯（Weber）的熨帖細膩，華鐸（Watteau）風的情調，輪流地幻成他綺麗、雄偉、幽怨…

…的夢。舒伯特（Schubert）的感傷，與繆塞（Musset）的薄命，同樣使他感動。

他按著披霞娜❶，矚視著布德爾（Bourdelle）❷的貝多芬像。他在音符中尋思，假旋律以抒情。他潛在的荒誕情（fantaisie），恰找到了寄託的處所。

這是他音樂的夢。

在巴黎，破舊的、簇新的建築，妖豔的魔女，雜色的人種，咖啡店，舞女，沙龍，Jazz，音樂會，cinéma, poule❸，俊俏的侍女，可厭的女房東，大學生，勞工，地道車，煙突，鐵塔，Montparnasse❹，Halle❺，市政廳，塞納河畔的舊書舖，煙斗，啤酒，Porto❻，Comaedia❼，……一切新的，舊的，醜的，美的，看的，聽的，古文化的遺跡，新文明的氣焰，自普恩加來（Poincaré）❽至Joséphine Baker❾，都在他腦中旋風似的打轉，打轉。他，黑絲絨的上衣，帽子斜在半邊，雙手藏在褲袋裡，一天到晚的，迷迷糊糊，在這世界最大的漩渦中夢著……

他從童年時無猜的夢，轉到科學的夢非其夢，音樂的夢其所夢，至此卻開始創造他「薰琴的夢」。

「人生原是夢」，人類每做夢中之夢。一夢完了再做一夢，從這一夢轉到那一夢，一夢復一夢地永永夢下去：這就是苦惱的人類，

得以維持生存的妙訣。所以，夢是醒不得的，夢醒就得自殺，不自殺就成了佛，否則只能自圓其夢，繼續夢去。但夢有種種，有富貴的夢，有情欲的夢，有虛榮的夢，有黃粱一夢的夢，有浮士德的夢……薰琹的夢卻是藝術的夢，精神的夢（rêve spirituel）。一般的夢是受環境支配的，故夢夢然不知其所以夢。藝術的夢是支配環境的，故是創造的，有意識的。一般的夢沒有真實體驗到「人生的夢」，故是愚昧的真夢。藝術的夢是明白地悟透了「人生之夢」後的夢，故是清醒的假夢。但藝人天真的熱情，使他深信他的夢是真夢，是vérité ⑩，因此才有中古mysticisme⑪的作品，文藝復興時代的傑作。從希臘的維納斯，中古的chant grégorien⑫，喬托的壁畫，米開朗基羅的《摩西》，貝多芬的《第九交響樂》，一直到梅特林克的《佩利亞斯與梅麗桑德》（Pelléas et Mérisande），德布西（Debussy）的音樂，波特萊爾的《惡之華》，馬蒂斯、畢卡索的作品，都無非是信仰（foi）的結晶。

薰琹的夢自也不能例外。他這種無猜（innocent）的童心的再現，的確是以深信不疑的，探求人生之啞謎。

他把色彩作緯，線條作經，整個的人生做材料，織成他花色繁多的夢。他觀察、體驗、分析如數學家；他又組織、歸納、綜合如哲學家。他分析了綜合，綜合了又分析，演進不已；這正因為生命是流動不息，天天在演化的緣故。

他以純物質的形和色，表現純幻想的精神境界；這是無聲的音

樂。形和色的和諧，章法的構成，它們本身是一種裝飾趣味，是純粹繪畫（peinture pure）。

　　他變形，因爲要使「形」有特種表白，這是deformisme expressive〔富有表現色彩的變形〕。他要給予事物以某種風格（styliser），因爲他的特種心境（état d' âme）需要特種典型來具體化。

　　他夢一般觀察，想從現實中提煉出若干形而上的要素。他夢一般尋思，體味，想抓住這不可思議的心境。他夢一般表現，因爲他要表現這顆在流動著的、超現實的心！

　　這重重的夢，層層相因，永永演不完，除非他生命告終、不能創造的時候。

　　薰琹的夢既然離現實很遠，當然更談不到時代。然而在超現實的夢中，就有現實的憧憬，就有時代的反映。我們一般自命爲清醒的人，其實是爲現實所迷惑了，爲物質蒙蔽了，倒不如站在現實以外的夢中人，更能識得現實。

　　　　不識盧山眞面目，

　　　　只緣身在此山中。

　　「薰琹的夢」正好夢在山外。這就是羅丹所謂「人世的天堂」了。薰琹，你好幸福啊！

一九三二年九月十四日爲薰琹畫展開幕作
〔原載《藝術旬刊》第一卷第三期，一九三二年九月〕

❶ 即piano鋼琴。

❷ 布德爾（Bourdelle, Antoine 1861-1929），法國雕刻家。

❸ 妓女。

❹ 蒙巴納斯，是巴黎塞納河左岸的高等區。

❺ 中央菜市場。

❻ 酒牌名。

❼ 喜劇。

❽ 普恩加來（Poincaré, Raymond 1860-1934），法國政治家。1913年至1920年任總統；1912年至1926年間曾三次任總理。

❾ 約瑟芬麵包房。

❿ 眞理。

⓫ 神祕主義。

⓬ 葛利果聖詠，用作彌撒經文和宗教祈禱或禮拜儀式時的伴唱。

龐薰琹繪畫展覽會序

　　虞山龐薰琹先生從事繪畫垂二十年，素不以宗派門戶自囿，好學深思，作風屢變，既不甘故步自封，復不欲炫耀新奇，驚世駭俗。抗戰期間流寓湘黔川滇諸省，深入苗夷區域，採集畫材尤夥，其表現側重於原始民族淳樸渾厚之精神，初不以風俗服飾線條色彩之摹寫爲足，寫實而能輕靈，經營慘澹而神韻獨，蓋已臻於超然象外之境。至其白描古代舞像，用筆凝練，意態生動，不徒當世無兩，亦可追逼晉唐。蓋龐氏寢饋於古藝術者有年，上至鐘鼎紋樣下至唐宋裝飾，莫不窮搜冥討，故其融合東西藝術之成功，決非雜揉中西畫，技之皮表，以近代透視法欺人眼目者可比。茲出其近年製作七十幅，於本月八日起，假本市呂班路震旦大學大禮堂展覽五日，博雅君子當可於是會一睹吾國現代藝術之成就焉，是爲序。

<div style="text-align:right">

三十五年秋 傅雷

〔原載一九四六年十一月七日上海《文匯報》第四版〕

</div>

我們已失去了憑藉
── 悼張弦

　　當我們看到藝術史上任何大家的傳記的時候，往往會給他們崇偉高潔的靈光照得驚惶失措，而從含有怨艾性的厭倦中甦醒過來，重新去追求熱烈的生命，重新企圖去實現「人的價格」；事實上可並不是因了他們的坎坷與不幸，使自己的不幸得到同情，而是因為他們至上的善性與倔強剛健的靈魂，對於命運的抗拒與苦鬥的血痕，令我們感到愧悔！於是我們心靈的深處時刻崇奉著我們最欽仰的偶像，當我們周遭的污濁使我們窒息欲死的時候，我們盡量的冥想搜索我們的偶像的生涯和遭際，用他們殉道史中的血痕作為我們藝程中的鞭策。有時為了使我們感戴憶想的觀念明銳起見，不惜用許多形式上的動作來紀念他們，揄揚他們。

　　但是那些可敬而又不幸的人們畢竟是死了！一切的紀念和揄揚對於死者都屬虛無飄渺，人們在享受那些遺惠的時候，才想到應當給與那些可憐的人一些酬報，可是已經太晚了。

　　數載的鄰居僥倖使我對於死者的性格和生活得到片面的了解。他的生活與常人並沒有分別，不過比常人更純樸而淡泊，那是擁有孤潔不移的道德力與堅而不驕的自信力的人，始能具備的恬靜與淡泊。在那副沉靜的面目上很難使人拾到明銳的啓示，無論喜、怒、哀、樂、愛、惡七情，都曾經持取矜持性的不可測的沉默，既沒有狂號和嘆息，更找不到忿怒和乞憐，一切情緒都好似已與眞理交感溶化，移入心的內層。光明奮勉的私生活，對於藝術忠誠不變的心志，使他充分具有一個藝人所應有的可敬的嚴正坦率。既不傲氣凌人，也不拘泥於委瑣的細節。他不求人知，更不嫉人之知；對自己的作品虛心不苟，評判他人的作品時，眼光又高遠而毫無偏倚；幾年來用他強銳的感受力，正確的眼光，和諄諄不倦的態度，指引了無數的迷途的後進者。他不但是一個尋常的好教授，並且是一個以身作則的良師。

　　關於他的作品，我僅能依我個人的觀感抒示一二，不敢妄肆評議。我覺得他的作品唯一的特徵正和他的性格完全相同，「深沉，含蓄，而無絲毫牽強猥俗」。他能以簡單輕快的方法表現細膩深厚的情緒，超越的感受力與表現力使他的作品含有極強的永久性。在技術方面，他已將東西美學的特徵體味溶合，兼施並治；在他的畫面上，我們同時看到東方的含蓄純厚的線條美，和西方的準確的寫實美，而其情愫並不因顧求技術上的完整有所遺漏，在那些完美的結構中所蘊藏著的，正是他特有的深沉潛藝的沉默。那沉默在畫幅上

常像荒漠中僅有的一朵鮮花，有似鋼琴詩人蕭邦的憂鬱孤潔的情調（風景畫），有時又在明快的章法中暗示著無涯的淒涼（人體畫），像莫札特把淡寞的哀感隱藏在暢朗的快適外形中一般。節制、精練的手腕使他從不肯有絲毫誇張的表現。但在目前奔騰喧擾的藝壇中，他將以最大的沉默驅散那些紛黯的雲翳，建造起兩片地域與兩個時代間光明的橋樑，可惜他在那橋樑尚未完工的時候卻已撒手！這是何等令人痛心的永無補償的損失啊！

我們沉浸在目前臭腐的濁流中，掙扎摸索，時刻想抓住真理的靈光，急切的需要明銳穩靜的善性和奮鬥的氣流為我們先導，減輕我們心靈上所感到的重壓，使我們有所憑藉，使我們的勇氣永永不竭……現在這憑藉是被造物之神剝奪了！我們應當悲傷長號，撫膺疾首！不為旁人，僅僅為了我們自己！僅僅為了我們自己！

〔原載一九三六年十月十五日上海《時事新報》；
署名拾之。副題係編者所加〕

國家圖書館出版品預行編目資料

傅雷美術講堂：世界美術名作二十講與中國書畫
/ 傅雷作. ── 初版. ── 臺北市：三言社：
城邦文化發行 2003〔民92〕面：公分

ISBN 986-7581-01-6（平裝）
1.美術、論文、講詞等
907　　　　　　　　　　　92014022

傅雷美術講堂──世界美術名作二十講與中國書畫

總編輯	劉麗眞
主編	陳逸瑛
特約編輯	陳靜惠

發行人　　　蘇拾平
出版　　　　三言社
　　　　　　台北市信義路二段213號11樓
　　　　　　電話：（02）2356-0933　傳眞：（02）2356-0914
發行　　　　城邦文化事業股份有限公司
　　　　　　台北市愛國東路100號1樓
　　　　　　電話：（02）2396-5698　傳眞：（02）2357-0954
　　　　　　郵撥帳號：1896600-4 城邦文化事業股份有限公司
　　　　　　城邦網址：http://www.cite.com.tw
　　　　　　E-mail：service@cite.com.tw
香港發行所　城邦（香港）出版集團
　　　　　　香港北角英皇道310號雲華大廈4/F 504室
　　　　　　電話：25086231　傳眞：25789337
馬新發行所　城邦（馬新）出版集團
　　　　　　Cite（M）Sdn.Bhd.（458372U）
　　　　　　11, Jalan 30D/146, Desa Tasik, Sungai Besi,
　　　　　　57000 Kuala Lumpur, Malaysia
　　　　　　電話：（603）90563833　傳眞：（603）90562833

初版一刷　　　2003年9月10日